학습·실무 겸용 / 학생, 일반인을 위한

實用漢字教本

✻ 차 례 ✻

머 리 말

오늘날 대학교육을 받고도 신문이나 잡지에 오르내리는 우리말을 이해하지 못하는 사회인이 있는가 하면 심지어 부모의 성명을 한자로 쓰지 못하는 사람도 너무나 많다. 사회 생활 특히 직장에서 일을 하려면 한자에 대한 지식 없이는 매우 어렵다.

그리하여 이 책은 학생들에게는 한문 학습의 능률적 효과를 돕고, 사회인 · 직장인은 한자의 실력을 쌓아 직책 · 임무를 성공적으로 수행하도록 하는 데 목적을 두었다.

이번에 교육용 기초 한자 1,800자가 오랜만에 조정되었다. 교육부는 중학교용 900자, 고등학교용 900자 등 교육용 기초 한자 1,800자 가운데 44자를 교체하는 조정을 했다. 새 1,800자는 새학기부터 중고교에서 배우며 2002년 7차 교육 과정에 따라 바뀌는 새 교과서에 반영토록 했다.

조정 내용을 보면, 기존의 중학교용 가운데 硯(벼루 연), 壹(한 일), 貳(두 이), 楓(단풍 풍), 등 4자는 활용 빈도가 적어 제외되고 고등학교용 한자인 李(이), 朴(박), 革(혁), 舌(설) 등 4자를 중학교용으로 했다. 고등학교용 900자는 40자나 교체되었다.

이 책의 특징과 장점을 들면
● 첫째, 새로 조정된 교육부 선정 교육용 기초한자 1,800자(2002년 7차 교육 과정에 맞춘)와 상용 필수 한자 200자를 한자어 필순을 통하여 완전히 익히도록 했다.
● 둘째, 우리 선조들이 이어온 정통 필순에 따라 1자 1자 정확한 글 씨체로 쓰도록 했다.
● 셋째, 한자어는 한문 · 국어 교과서와 신문 · 잡지 등에서 가려 뽑아 입시 준비에 직결되도록 했으며 일상적으로 많이 쓰이는 숙어를 가려 뽑아 사회 생활의 문자 도구로 활용토록 했다.

한자 · 한자어 실력을 쌓으려면 ① 한자 1자 1자의 새김(훈)과 음을 익혀야 하고, 각 한자의 새김에 따라 한자어 직역을 한 다음, 뜻을 익혀야 한다. ② 필순에 따라 쓰기체 위에 써 보고 빈 칸에 필순을 보면서 반복 연습을 하면 한자 실력은 월등히 향상될 것이다.

한문 교육용 기초 한자 조정

21세기 지식·정보화 사회에 기반한 동북아의 새로운 문화권 형성과 언어환경의 변화에 능동적으로 대처하고, 한자·한문교육에 내실을 기하며, 새로운 교육적 전망을 확립하기 위하여 1972년에 제정·공표한 한문 교육용 기초 한자 1,800자를 조정하여 2001학년부터 적용하도록 하였습니다.

☞ 1972년에 제정된 한문 교육용 기초 한자 중에서 제외된 한자는 학습의 효과와 교과용도서의 편찬을 위하여 추가 지도할 수 있도록 하였습니다. 교과용도서 편찬시 100자 이내의 초과자를 허용하고 있으므로, '熙, 朗, 酸, 蹟, 矛, 盾, 壹, 貳' 등 제외자(44자)를 여기에 포함하여 교육할 수 있습니다.

● 기본 원칙

한문교육과 국어생활을 동시에 고려하고, 동북아 한자 문화권 형성에 능동적으로 대처하여 교육할 수 있는 한자를 선정하였습니다.
- 동북아 한자문화권(한국·북한·일본·중국·대만)에서 널리 쓰이는 한자.
- 한문고전에 자주 쓰인 한자.
- 국어생활에 자주 쓰이는 한자.

<추가자·제외자 대비표>

추 가 자 (4 4 자)	제 외 자 (4 4 자)
乞 隔 牽 繫 狂 軌 糾 塗 屯 騰 獵 隷 僚 侮 冒 伴 覆 誓 逝 攝 垂 搜 押 躍 閱 擁 凝 宰 殿 竊 奏 珠 鑄 震 滯 逮 遞 秒 卓 誕 把 偏 嫌 衡	憩 戈 瓜 鷗 閨 濃 潭 桐 洛 爛 藍 朗 蠻 矛 沐 栢 汎 膚 弗 酸 森 盾 升 阿 硯 梧 貳 刃 壹 雌 蠶 笛 蹟 滄 悽 稚 琢 兎 楓 弦 灰 喉 噫 熙

조정 내용

> **현행 1,800자 체제를 유지하였습니다.**

○ 중학교용 900자, 고등학교용 900자로 구분하여 제시함.

> **조정 세부 내용은 다음과 같습니다.**

○ **조정 글자수** : 44자를 제외하고 추가함.

◆ **중 학 교 용** : 4자 제외

> 硯, 貳, 壹, 楓

◆ **고등학교용** : 40자 제외

> 憩 戈 瓜 鷗 閨 濃 潭 桐 洛 爛 藍 朗 蠻 矛 沐 栢 汎 膚 弗 酸 森
> 盾 升 阿 梧 刃 雌 蠶 笛 蹟 滄 悽 稚 琢 兎 弦 灰 喉 噫 熙

○ **중·고등학교용 구분**

◆ **구분 원칙** : 현행 중·고등학교용 한자를 준용하여 구분하는 것을 원칙으로 함.

◆ **구분 내용**

☞ **중학교용** : 현행 고등학교용 한자 4자를 중학교용으로 조정함.

> 李, 朴, 舌, 革

☞ **고등학교용** : 교체 한자 44자를 고등학교용으로 함.

> 乞 隔 牽 繫 狂 軌 糾 塗 屯 騰 獵 隷 僚 侮 冒 伴 覆
> 誓 逝 攝 垂 搜 押 躍 閱 擁 凝 宰 殿 竊 奏 珠 鑄 震
> 滯 逮 遞 秒 卓 誕 把 偏 嫌 衡

한자의 기본획과 명칭

모 양	이 름	보 기	모 양	이 름	보 기
ㆍ	꼭지점	字 글자 자	フ	꺾어삐침	又 또 우
丶	오른점	六 여섯 륙	ノ	삐침	力 힘 력
ノ	왼점	小 작을 소	ノ	치킴	江 강 강
ㆍㆍ	삐친점	永 길 영	乀	파임	八 여덟 팔
ㆍㆍ	치킨점	心 마음 심	乚	받침	近 가까울 근
一	가로긋기	三 셋 삼	乚	지게다리	成 이룰 성
丨	내리긋기	上 위 상	乚	굽은갈고리	手 손 수
丨	내리빼기	中 가운데 중	乙	새가슴	兄 형 형
乚	오른갈고리	民 백성 민	乙	누운지게다리	心 마음 심
亅	왼갈고리	水 물 수	乙	새을	九 아홉 구
乛	오른꺾음	日 날 일	乁	봉날개	風 바람 풍
乚	왼꺾음	亡 망할 망	勹	좌우꺾음	弓 활 궁
乛	평갈고리	皮 가죽 피	氵	삼수	海 바다 해
刀	꺾음갈고리	力 힘 력	宀	갓머리	室 방 실

필순의 기초와 실제 응용

● 한자의 필순과 기본 원칙

하나의 한자를 쓸 때의 바른 순서를 필순 또는 획순이라 한다. 한자는 바른 순서에 따라 쓸 때, 가장 쓰기 쉬울 뿐 아니라 빨리 쓸 수 있고, 쓴 글자의 모양도 아름다와진다.

1. **위에서 아래로** 위에 있는 점·획이나 부분부터 쓰기 시작하여 차츰 아랫부분으로 써 내려간다.

三(一 二 三) 工(一 丁 工)
言(丶 亠 亠 言 言 言 言)
喜(一 十 士 吉 青 直 喜)

2. **왼쪽에서 오른쪽으로** 왼쪽에 있는 점·획이나 부분부터 쓰기 시작하여 차츰 오른쪽으로 써 나간다.

川(丿 丿丨 川) 州(丿 州 州)
順(丿 丿丨 川 順)
側(亻 俱 側 側) 測 卿

● 필순의 여러 가지

1. **가로획을 먼저 쓰는 경우** 가로획과 세로획이 서로 엇갈릴 때에는 보통 가로획을 긋는다.

① 가로획 → 세로획의 순서

十(一 十) 古 支 草 計
土(一 十 土) 在 至 去
士(一 十 士) 吉 志 喜
七(一 七) 告(亠 艹 告)
木(一 十 木)

② 가로획 → 세로획 → 세로획, 순서

共(一 卄 卅 共) 散 昔 寒
算(竹 筲 筲 算) 形 弄 弊
無(卜 二 無 無) 世 倫

③ 가로획 → 가로획 → 세로획의 순서

用(冂 月 用) 通 痛
未(二 十 未) 末 妹 半
耕(三 耒 耕) 慧 峯
夫(二 キ 夫) 春 泰 失
井(二 丰 井) 耕

주의 세로획이 가로획을 꿰뚫지 않은 角, 再 등은 그렇지 않다.

2. **세로획을 먼저 쓰는 경우** 가로획과 세로획이 엇걸릴 때, 다음의 경우에 한하여 세로획을 먼저 쓴다.

① '田'의 경우

田(冂 冂 円 田) 苗 異 思 勇

주의 軍, 電, 傳, 里 등은 다르다.

② '田'과 비슷한 경우

由(冂 巾 由 由) 油 笛 宙
曲(冂 曲 曲 曲) 典 體 農
角(勹 角 角 角) 解
再(冂 丙 丙 再) 構

③ '王'의 경우

王(一 丁 干 王) 王 主 美
集(艹 卄 隹 集) 進 唯 催
馬(厂 厂 馬 馬) 驗 驛
生(ᐟ 丄 牛 生) 表 星 産

3. **가운데를 먼저 쓴다** 글자의 모양이 가운데 부분이 있고 좌우가 대칭일 경우에는 한가운데 획이나 부분을 먼저 쓴다.

小(亅 小 小) 少 京 光 常
水(亅 기 水) 永 氷 泉
樂(白 始 樂 樂) 藥 變
承(了 孚 承 承) 率 象
業(丷 丱 丵 業) 對
赤(土 赤 赤 赤) 亦

주의 火, 辯, 問, 學 등은 다르다.

4. **몸은 먼저 쓴다** 안을 둘러싸고 있는 바깥 둘레를 '몸'이라고 하는데 몸은 안보다 먼저 쓴다.

國(冂 同 國 國) 四 園 固 圓
同(冂 冂 同) 周 洞
風(丿 几 風) 鳳
内(丨 冂 内) 肉 納
司(冂 刁 司) 詞 羽

주의 匹, 医, 區, 凶 등은 그렇지 않다.

匹(一 兀 匹) 凶(乄 凵 凶)

5. 삐침(丿)은 파임(乀)보다 먼저 쓴다.

① 삐침과 파임이 떨어져 있거나 교차된 경우

父(丿 丷 父 父) 文 又 效

② 삐침과 파임이 붙어 있는 경우

入(丿 入) 人 全 令 金

6. 꿰뚫는 세로획은 최후에 쓴다.

① 글자 전체를 꿰뚫는 경우

中(口 中) 申 車 牛 事 患

② 아래쪽이 막힌 경우

書(⺕ 聿 書) 盡 妻

③ 위쪽이 막힌 경우

平(丁 平) 手 爭 午 單

[주의] 아래 위가 모두 막힌 경우는 다르다.

里(甲 里) 黑 重 僅

7. 꿰뚫는 가로획은 최후에 쓴다.

女(女 女) 安 子 字

[주의] '世'자는 예외.

8. 삐침과 가로획

① 가로획이 길고 삐침이 짧은 경우

右(丿 ナ 右) 有 布 希

② 가로획이 짧고 삐침이 긴 경우

左(一 ナ 左) 友 在 存

9. 오른쪽 위의 점은 최후에 쓴다.

成(厂 成 成 成) 戈 戌 減

● 특히 주의해야 할 필순

1. 받침(赴述廻) 받침을 먼저 쓰는 경우와 나중에 쓰는 경우가 있다.

① 먼저 쓰는 경우

起(圥 走 走 起) 題 勉

② 나중에 쓰는 경우

近(斤 近) 建 連 透

健(亻 倖 律 健) 隨

2. '上'의 필순 다음과 같이 두 가지 다 쓰이고 있으나 보통 ⓐ를 원칙으로 한다.

上(占 店) { 丨 卜 上 ……ⓐ / 一 卜 上 ……ⓑ }

[주의] 止, 正, 足, 走, 武 등은 원래 ⓐ의 필순에 따른다.

3. '必'의 필순 다음과 같이 여러 가지가 있으나 ⓐ로 쓰는 것이 글자의 모양을 잡는 데 유리하다.

必 { 丶 丿 必 必 必 ……ⓐ / 丿 必 必 必 必 ……ⓑ / 丿 心 心 心 必 ……ⓒ }

4. '耳'의 필순 다음 두 가지가 다 쓰이나 보통 ⓐ를 쓴다.

耳 { 一 丁 丆 厓 耳 ……ⓐ / 一 丆 丌 且 耳 ……ⓑ }

取, 最, 職, 嚴 등의 경우도 같다.

5. '登'의 필순 다음과 같이 여러 가지가 있다.

登 { 癶 癶 癶 登 ……ⓐ / 癶 癶 癶 登 ……ⓑ / 癶 癶 癶 登 ……ⓒ }

[주의] '祭'자는 다음과 같이 쓴다.

6. '感'의 필순 보통 ⓐ를 쓴다.

感 { 戶 咸 感 ……ⓐ / 戶 咸 感 ……ⓑ }

7. '馬'의 필순 보통 ⓐ를 쓴다.

馬 { 厂 丌 馬 馬 馬 ……ⓐ / 厂 丆 馬 馬 馬 ……ⓑ }

8. '興'의 필순 보통 ⓐ를 쓴다.

興 { 𦥑 嗣 嗣 興 ……ⓐ / 𦥑 嗣 嗣 興 ……ⓑ }

9. '삐침'의 순서 먼저 쓰는 경우 ⓐ와, 뒤에 쓰는 경우 ⓑ가 있다.

九(丿 九) — 及 ……ⓐ

力(丁 力) — 刀, 方, 別 ……ⓑ

● 차례를 바꿔 쓰기 쉬운 한자

出 (5획) { 丨 屮 中 出 出 ……○ / 丨 屵 山 屮 出 ……× }

臣 (7획) { 丨 厂 臣 臣 臣 ……○ / 一 厂 臣 臣 臣 ……× }

兒 (8획) { 丆 臼 臼 臼 臼 兒 ……○ / 丆 臼 臼 臼 臼 兒 ……× }

郵 (11획) { 二 垂 垂 垂 郵 郵 ……○ / 二 垂 垂 垂 郵 郵 ……× }

華 (12획) { 艹 苎 苎 莛 華 ……○ / 艹 苎 苎 荃 華 華 ……× }

肅 (13획) { 一 尹 肀 肃 肃 肅 ……○ / 一 肀 肀 肃 肃 肅 肅 ……× }

豐
(18획) { ...○ / ...×}

齊
(14획) { ...○ / ...×}

關
(19획) { ...○ / ...×}

龜
(16획) { ...○ / ...×}

惡
(12획) { ...○ / ...×}

壞
(19획) { ...○ / ...×}

飛
(9획) { ...○ / ...×}

齒
(15획) { ...○ / ...×}

대입필수 두 가지 이상의 음을 가진 한자

한자	뜻	음	예	한자	뜻	음	예
降	내릴	강	降雨量(강우량)	殺	죽일	살	殺生(살생)
	항복할	항	降伏(항복)		감할	쇄	相殺(상쇄)
更	다시	갱	更生(갱생)	塞	변방	새	要塞(요새)
	고칠	경	更張(경장)		막을	색	塞源(색원)
車	수레	거	車馬費(거마비)	索	찾을	색	思索(사색)
	수레	차	車庫(차고)		쓸쓸할	삭	索莫(삭막)
見	볼	견	見聞(견문)	說	말씀	설	說明(설명)
	드러날	현	見齒(현치)		달랠	세	遊說(유세)
龜	땅이름	구	龜浦(구포)		기쁠	열	說乎(열호)
	거북	귀	龜鑑(귀감)	省	살필	성	反省(반성)
	터질	균	龜裂(균열)		덜	생	省略(생략)
金	쇠	금	金屬(금속)	數	셀	수	數學(수학)
	성	김	金氏(김씨)		자주	삭	數數(삭삭)
茶	차	다	茶果(다과)	拾	주울	습	拾得(습득)
	차	차	茶禮(차례)		열	십	參拾(삼십)
度	법도	도	制度(제도)	識	알	식	知識(지식)
	헤아릴	탁	度地(탁지)		기록할	지	標識(표지)
讀	읽을	독	讀書(독서)	惡	악할	악	善惡(선악)
	구절	두	句讀點(구두점)		미워할	오	憎惡(증오)
洞	마을	동	洞里(동리)	易	바꿀	역	交易(교역)
	통할	통	洞察(통찰)		쉬울	이	容易(용이)
樂	즐길	락	苦樂(고락)	切	끊을	절	切斷(절단)
	풍류	악	音樂(음악)		모두	체	一切(일체)
	좋아할	요	樂山(요산)	參	참여할	참	參席(참석)
率	비율	률	能率(능률)		석	삼	參萬(삼만)
	거느릴	솔	統率(통솔)	則	법	칙	規則(규칙)
復	회복할	복	回復(회복)		곧	즉	然則(연즉)
	다시	부	復活(부활)	暴	사나울	폭	暴徒(폭도)
否	아닐	부	否定(부정)		사나울	포	暴惡(포악)
	막힐	비	否塞(비색)	便	편할	편	便利(편리)
北	북녘	북	南北(남북)		오줌	변	便所(변소)
	달아날	배	敗北(패배)	行	다닐	행	行路(행로)
狀	형상	상	狀態(상태)		항렬	항	行列(항렬)
	문서	장	賞狀(상장)	畫	그림	화	圖畫(도화)
					그을	획	畫順(획순)

漢	字	練	習	必	須	條	件	美	辭	麗	句
汋沪沪漢漢	宀宀宀字	糹糹綷綷練	ㄱㄱㄲ習習	丶ソ义必必	彡犭狆狥須	亻伫伦條條	亻亻伫伫件	丷丷羊羊美	冏冏冏辭辭	严严麗麗麗	丿勹勹勹句

나라 **한** / 글자 **자** / 익힐 **련** / 익힐 **습** / 반드시 **필** / 필요할 **수** / 조목 **조** / 조건 **건** / 아름다울 **미** / 말 **사** / 고울 **려** / 글귀 **구**

漢 字 練 習 必 須 條 件 美 辭 麗 句

(빈 연습칸)

条 辞 麗

漢方(한방) 중국에 전해 내려오는 의술.
銀漢(은한) 은하수.
字句(자구) 글자와 글귀.
字義(자의) 글자의 뜻.
字解(자해) 글자에 대한 풀이.
練磨(연마) 힘써 배우고 닦음.
練習(연습) 익숙하도록 익힘.
熟練(숙련) 능숙하도록 익숙함.
習慣(습관) 버릇. ㉑~은 第二의 天性.
習與性成(습여성성) 습관이 몸에 익으면 천성처럼 됨.

必須(필수) 모름지기 있어야 함. ㉑~ㄴ條件
必讀(필독) 반드시 읽어야 함.
必勝(필승) 반드시 이김.
必然(필연) 반드시 그렇게 되는 것.
須知(수지) 모름지기 알아야 할 일.
條件(조건) 일을 규정하는 항목.
條例(조례) 조목조목의 법령.
條約(조약) 국제적인 합의.
件名(건명) 일이나 물건의 이름.
事件(사건) 일어나거나 드러난 사회적 일.

美醜(미추) 아름다움과 추악함.
美德(미덕) 아름다운 덕.
美貌(미모) 아름다운 얼굴.
辭色(사색) 말과 얼굴빛.
辭表(사표) 사직의 뜻을 적어 내는 문서.
麗句(여구) 아름답게 표현된 글구.
麗人(여인) 얼굴이 고운 여자.
佳句(가구) 좋은 글.
警句(경구) 경계하는 내용이 담김, 짧은 문구.
結句(결구) 맺음의 글.

ノ ク 夂 各 各	千 禾 稍 種 種	彳 徍 徜 徜 徹	广 庁 庁 底 底	二 言 訂 試 試	Ⅱ 馬 馬 驗 驗
ㄹ 耂 耂 敎 敎	二 千 禾 禾 科	十 土 耂 耂 考	一 十 木 杏 査	″ 业 丵 對 對	イ 伊 借 備 備

各	種	敎	科	徹	底	考	査	試	驗	對	備
각각 **각**	심을 종	종교 교	법 과	뚫을 **철**	밑 저	생각할**고**	살필 사	시험할시	시험할**험**	상대할대	갖출 비
各	種	敎	科	徹	底	考	査	試	驗	對	備
									対		
									対		

各項(각항) 각 항목.
各界(각계) 사회의 각 방면.
種類(종류) 특징에 따라 나뉘어지는 부
種子(종자) ①씨. ②씨알머리. └류.
種族(종족) 겨레붙이. 「름.
敎育(교육) 지식을 가르치며 품성을 기
敎訓(교훈) ①가르침. ②앞으로의 행동
 의 지침이 될 만한 것.
科擧(과거) 옛날의 관리 채용 시험.
科料(과료) 가벼운 죄에 과하는 벌금형.
科目(과목) 학과목. ㉋試驗~.

徹頭徹尾(철두철미) 처음부터 끝까지
 철저함.
徹夜(철야) 밤을 새움. ㉋~作業.
底邊(저변) 밑변. ㉋~擴大.
底意(저의) 속으로 작정한 뜻.
考古(고고) 역사적 유적과 유물에 의하
 여 고대의 역사적 사실을 연구함.
考試(고시) 학력을 조사하는 시험.
査實(사실) 사실을 조사함.
査定(사정) 심사하여 결정함.
踏査(답사) 실지로 현장에 가 조사함.

試金石(시금석) '사물을 판단하는 표
 준'을 비유하여 이르는 말.
試練(시련) 겪기 어려운 단련이나 고비.
試驗(시험) 수준, 정도를 검열하는 일.
驗證(험증) 증거.
對酌(대작) 마주 대하여 술을 마심.
對等(대등) 서로 견주어 낫고 못함이 없
 음. ㉋~한 位置.
備忘(비망) 잊음에 대한 마련.
備置(비치) 갖추어 마련함.
備荒(비황) 흉년이나 재변에 대한 준비.

東	西	南	北	春	夏	秋	冬	暑	往	寒	來
一 口 日 申 東 東	一 一 一 戸 西 西	十 内 内 南 南 南	丨 丬 爿 圤 北	三 声 夫 春 春 春	一 一 百 頁 夏 夏	二 千 禾 利 秋	ノ ク 欠 冬 冬	曰 早 昇 暑 暑	彳 彳 彳 往 往	宀 宀 窂 寒 寒	一 丞 卆 來 來
동쪽 동	서쪽 서	남쪽 남	북쪽 북	봄 춘	여름 하	가을 추	겨울 동	더위 서	갈 왕	찰 한	올 래
東	西	南	北	春	夏	秋	冬	暑	往	寒	來

(practice grid — mostly empty; 来 written in one cell)

東西(동서) 동쪽과 서쪽. ⑩~南北.
東問西答(동문서답) 동을 물으니 서를
　답함. 곧 물음에 대하여 얼토당토 않은
　대답을 함.
東窓(동창) 동쪽으로 난 창. ㄴ대답을 함.
西班(서반) 서쪽 반열. 곧 무관.
西天(서천) 서쪽 하늘.
正南(정남) 똑 바른 방향의 남쪽.
南中(남중) 천체가 자오선의 남쪽을 지
　나는 일.
北面(북면) ①북쪽을 면함. ②'신하로
　되어 임금을 섬김'을 이르는 말.

春光(춘광) ①봄철. ②봄 경치.
春風秋雨(춘풍추우) '지나가는 세월'을
　이름.
夏服(하복) 여름 옷.
夏雨(하우) 여름비.
秋毫(추호) 가을 짐승의 털. 곧 조금.
秋涼(추량) 가을의 서늘한 기운.
秋霜(추상) 가을의 찬 서리. ⑩~烈日.
秋色(추색) 가을철의 자연 풍경.
冬嶺(동령) 겨울철의 재.
多眠(동면) 냉혈 동물의 겨울잠.

暑炎(서염) 타는 듯한 더위.
暑中(서중) 한창 더울 때.
大暑(대서) ①큰 더위.
往來(왕래) 가고 오고 함. ⑩~不絕.
往年(왕년) 지난 날.
往復(왕복) 갔다가 돌아옴.
寒暖(한난) 추움과 따뜻함.
寒氣(한기) 추위.
寒心(한심) 기가 막힘.
來歷(내력) 지내온 경력.
來人去客(내인거객) 오가는 사람들.

海	岸	浦	港	河	川	溫	泉	山	脈	絶	頂
氵沍洰海海	屮屮岸岸岸	氵沪洰浦浦	氵洪洪港港	氵沪沪河河	丿丿川	氵沪沼溫溫	宀白皁泉泉	丨山山	月胪脈脈脈	乡糸紵絡絶	丁厂顶頂頂
바다 해	언덕 안	개 포	항구 항	물 하	내 천	따뜻할온	샘 천	산 산	혈관 맥	끊을 절	정수리정
海	岸	浦	港	河	川	溫	泉	山	脈	絶	頂

海洋(해양) 넓고 큰 바다.
海外(해외) 바다 바깥. 외국.
沿岸(연안) 바다, 강가로 잇닿은 지대.
岸柳(안류) 언덕 위의 버드나무.
岸壁(안벽) 배를 댈 수 있게 쌓은 벽.
浦口(포구) 배가 드나드는 개의 어귀.
浦民(포민) 갯가에 사는 백성.
浦村(포촌) 갯마을.
港口(항구) 배가 드나들고 머물게 시설
　한 곳. ㉑~都市.
港都(항도) 항구 도시. ㉑~釜山.

河流(하류) 강이나 내의 흐름.
河川(하천) 강과 내.
川魚(천어) 냇물 고기.
川流(천류) 냇물의 흐름.
川邊(천변) 냇가.
溫冷(온랭) 따뜻함과 참.
溫良(온량) 성질이 온화하고 착함.
溫床(온상) 인공적으로 보온하는 묘판.
溫情(온정) 따뜻한 인정.
泉石(천석) 샘과 돌. 산수의 경치.
泉布(천포) 돈.

山頂(산정) 산꼭대기.
山林(산림) ①산과 숲. 또는 산의 숲.
　②학식과 도덕이 높은 숨은 선비.
山水(산수) ①산에서 흘러 내리는 물.
　②자연의 산천.
脈動(맥동) 맥박을 침.
脈脈(맥맥) 끊임없이. 꾸준히.
絶景(절경) 아주 훌륭한 경치.
絶交(절교) 교제를 끊음.
頂門(정문) 정수리. ㉑~一針.
頂上(정상) 꼭대기. ㉑~會談.

一ナ大太	ß ßˉ ßˉˉ 陽陽陽	丨 冂 日 日	丿 刀 月 月	旦 戸 戸 晨 晨	丶 丷 屮 屮 光
ヨ 中 書 書 畫	亠 广 � 夜 夜	日 昛 晬 曉 曉	冂 曰 旦 早 星	冂 巾 曲 曲 曲	糸 紳 紳 綿 線

太	陽	畫	夜	日	月	曉	星	晨	光	曲	線
콩 태	별 양	낮 주	밤 야	날 일	달 월	새벽 효	별 성	새벽 신	빛 광	굽을 곡	선 선
太	陽	畫	夜	日	月	曉	星	晨	光	曲	線
		昼									

太過(태과) 너무 지나침.
太極(태극) 천지의 혼돈 상태.
太平(태평) 세상이 잘 다스려짐.
陽光(양광) 햇빛.
畫夜(주야) 낮과 밤. ㉑畫夜兼行.
畫耕夜讀(주경야독) 낮에는 농삿일을 하고 밤에는 글을 읽음. 곧 바쁜 틈을 타서 공부함.
畫思夜度(주사야탁) 밤낮으로 깊이 생└각함.
白畫(백주) 대낮.
夜襲(야습) 밤에 습격함.

日輪(일륜) 태양.
日久月深(일구월심) '세월이 흘러 오래 될수록'을 이르는 말.
日暮(일모) 날이 저뭄. ㉑∼途遠.
月例(월례) 다달이 행하는 정례.
月明(월명) 달빛이 밝음.
月色(월색) 달빛. ㉑∼이 조요하다.
曉霧(효무) 새벽 안개.
曉鐘(효종) 새벽에 치는 종.
星光(성광) 별빛.
星群(성군) 별의 무리.

晨昏(신혼) 새벽과 황혼.
晨鐘(신종) 절에서 치는 새벽 종.
晨夜(신야) 이른 아침과 저문 밤.
光明(광명) 밝고 환함. ㉑∼正大.
光線(광선) 빛 줄기.
曲直(곡직) 사리에 맞음과 아니 맞음.
曲學阿世(곡학아세) 바른 길로 들어가지 못한 학문으로 사람에게 아첨함.
曲解(곡해) 본의와는 다르게 이해함.
線路(선로) 레일.
線香(선향) 가늘고 길게 만든 향.

舟 月 舟 舫 航	卫 足 趵 路 路	門 門 閂 關 關	厂 尸 序 門 門	汀 汃 泙 浮 溪	氵 汁 沪 渃 流
弓 阝 阼 陸 陸	桥 杉 桥 橋 橋	乡 糸 紆 經 經	丨 冂 巾 由 由	丁 尹 君 尋 尋	言 言 訪 訪 訪

航	路	陸	橋	關	門	經	由	溪	流	尋	訪
배로물건늘	항길 로	뭍 륙	다리 교	관계할관	문 문	날 경	까닭 유	시내 계	흐를 류	찾을 심	찾을 방
航	路	陸	橋	關	門	經	由	溪	流	尋	訪
				関		経			流		

航空(항공) 공중을 비행함.
航路(항로) ①뱃길. ②항공로.
航行(항행) 배나 비행기로 다님.
路面(노면) 길바닥.
路傍(노방) 길가.
路資(노자) 먼 길 가는 데 드는 비용.
路程(노정) 여행의 경로.
揚陸(양륙) 배에 실은 짐을 육지로 올림.
橋脚(교각) 다릿발.
橋道(교도) 다리와 길.
橋梁(교량) 다리. ⑩~的 구실.

關係(관계) 맺어지는 서로의 연관.
關門(관문) ①관의 문. ②문을 잠금.
關聯(관련) 서로 걸림.
門徒(문도) 이름난 학자 밑의 제자.
門外(문외) ①문 밖. ②전문 밖.
門戶(문호) 드나드는 문. ⑩~開放.
經國濟世(경국제세) 나라를 경륜하고 세상을 구제함.
由來(유래) 거치어 내려온 내력.
由緖(유서) 전하여 내려오는 내력.
緣由(연유) 일의 까닭. =事由.

溪谷(계곡) 물이 흐르는 골짜기.
溪流(계류) 산골에 흐르는 시냇물.
流動(유동) 흘러 움직임.
流露(유로) 감정이 흘러 나타남.
尋訪(심방) 방문하여 찾아봄.
尋常(심상) 보통이어서 예사로움.
尋人(심인) 사람을 찾음.
訪古(방고) 고적을 참방함.
訪問(방문) 남을 찾아 봄.
訪慰(방위) 찾아가서 위문함.
訪花(방화) 꽃을 찾아 구경함.

宇	宙	地	球	半	島	畿	湖	堤	沿	楊	柳
집 우	집 주	땅 지	둥근덩어리 구	반 반	섬 도	경기 기	호수 호	둑 제	물따를 연	버들 양	버들 류
宇	宙	地	球	半	島	畿	湖	堤	沿	楊	柳

宇宙(우주) ①온갖 물질이 존재하는 공간. ②무한히 큰 공간과 거기에 존재하는 천체와 모든 물질들을 통틀어 이르는 말. 例~旅行.
宇內(우내) 온 세계.
宇量(우량) 기우와 도량.
宙合樓(주합루) 창덕궁 안의 한 누.
地利(지리) ①땅의 형세의 이로움. ②땅의 생산으로 얻는 이익.
球根(구근) 식물의 둥글게 된 뿌리.
球技(구기) 공으로 하는 경기.

半減(반감) 반으로 줄거나 줄임.
半開(반개) ①반쯤 엶. ②반쯤 핌.
半步(반보) 반 걸음.
半途(반도) 가는 길의 절반쯤 되는 거리.
島國(도국) 섬나라. 例~根性.
島嶼(도서) '온갖 섬들'을 통틀어 이르는 말.
畿湖(기호) 경기도와 충청도.
畿內(기내) 서울을 중심으로 하여 가까운 행정 구역을 포괄한 지역.
湖心(호심) 호수의 한가운데.

堤防(제방) 물가에 쌓은 둑. 例~工事.
沿道(연도) 큰길의 좌우 양쪽.
沿線(연선) 철도 선로 옆에 있는 땅.
沿海(연해) 바다에 잇닿은 지대.
沿革(연혁) 변천되어 온 내력.
楊柳(양류) 버들.
楊梅靑(양매청) 금동광에서 나는 광물.
楊枝(양지) 버들가지.
柳眉(유미) 미인의 눈 섭.
柳絲(유사) 버들가지.
柳葉甲(유엽갑) 갑옷의 한 가지.

滄	浪	浩	茫	巨	巖	丘	陵	丹	楓	寂	嶺
氵冷冷冷滄滄 氵 汸沪浪浪		氵沪洪浩浩 艹艹茫茫茫		一丆丆巨巨 一丆丆斤丘	严严严巖巖 阝阼阼陵陵			丿冂月丹 宀宀宇宋寂	木 机枫枫枫 ﹅岩峇嶺嶺		
滄	浪	浩	茫	巨	巖	丘	陵	丹	楓	寂	嶺
푸를 창	떠돌 랑	넓을 호	아득할망	클 거	바위 암	언덕 구	언덕 릉	붉을 단	단풍나무풍	고요할적	고개 령
滄	浪	浩	茫	巨	巖	丘	陵	丹	楓	寂	嶺
					岩						

滄茫(창망) 너르고 멀어서 아득함.
滄桑世界(창상세계) 변화가 많은 세상.
滄波(창파) (너르고 큰 바다의) 푸른 물
 결. 예萬頃~.
浪遊徒食(낭유도식) 헛되이 놀고 먹음.
浩茫(호망) 넓디넓음. 예~한 大洋.
浩然之氣(호연지기) 거리낌이 없이 넓
 고 큰 기운.
茫茫大海(망망대해) 넓고 넓은 큰 바다.
茫洋(망양) 아득히 넓고 멂.
茫然自失(망연자실) 멀거니 정신을 잃음.

巨星(거성) 가장 큰 별.
巨物(거물) 큰 물건이나 인물.
巖石(암석) 바위.
巖穴(암혈) 바위 굴. 예~之土.
丘陵(구릉) 언덕. 예~地帶.
丘木(구목) 무덤에 난 나무.
丘墓(구묘) 무덤.
丘園(구원) 전원.
陵所(능소) 무덤이 있는 곳.
 L음. 陵寢(능침) 능묘.
陵幸(능행) 임금이 능에 거둥함.

丹誠(단성) 마음 속에서 우러나오는 뜨
 거운 정성.
丹心(단심) 정성 어린 마음. 예一片~.
丹靑(단청) 채색.
楓岳(풍악) 가을의 금강산을 일컫는 말.
楓林(풍림) 단풍나무 숲.
楓葉(풍엽) 단풍나무 잎사귀.
寂寞(적막) ①고요하고 쓸쓸함. ②의지
 할 데 없이 외로움.
嶺南(영남) 조령 이남의 경상도 땅.
嶺底(영저) 재의 아랫부분.

禽	獸	鹿	雌	烏	竹	散	在	犬	狗	厥	尾
ㅅ 亽 伞 仒 禽 禽	⑪ ⑪ ⑭ 獸 獸	广 户 严 严 鹿	⺊ 此 此 卝 雌	厂 户 户 乌 烏	⺈ ⺈ ⺊ ⺍ 竹	一 一 大 犬	一 ㄡ 右 在 在	一 ナ 大 犬	⺀ ⺀ ⺀ 狗 狗	厂 戶 厥 厥 厥	⏋ ⺈ ⺈ 尸 屄 尾
禽	**獸**	**鹿**	**雌**	**烏**	**竹**	**散**	**在**	**犬**	**狗**	**厥**	**尾**
새 금	짐승 수	사슴 록	암 자	까마귀 오	대 죽	한가로울 산	있을 재	개 견	개 구	그 궐	꼬리 미
禽	獸	鹿	雌	烏	竹	散	在	犬	狗	厥	尾
	獸										

禽獸(금수) 날짐승과 길짐승.
禽旅(금려) 많은 새와 짐승.
禽語(금어) 새가 우는 소리.
禽鳥(금조) '새'의 총칭.
獸性(수성) ①짐승의 성질. ②야수성.
獸心(수심) 짐승과 같은 마음.
獸慾(수욕) 짐승 같은 비열한 욕심.
鹿角(녹각) 사슴 뿔.
鹿皮(녹비←녹피) 사슴의 가죽.
雌雄(자웅) ①암컷과 수컷. ②우열.
雌花(자화) 암술만 있는 꽃.

烏竹(오죽) 줄기가 검은빛의 대.
烏飛梨落(오비이락) 까마귀 날자 배 떨어지기.
烏合之卒(오합지졸) 임시로 끌어 모아 훈련이 없는 군사.
竹馬故友(죽마고우) 어릴 때 같이 놀며 자란 친구.
散亂(산란) ①흩어져 어지러움. ②마음이 어지러움.
在來(재래) 전부터 내려 온 것.
在籍(재적) 학적이나 호적에 있음.

犬馬之勞(견마지로) '자기의 노력이나 충성'의 낮춤말.
犬齒(견치) 송곳니.
軍犬(군견) 군용견.
狗盜(구도) 좀도둑.
狗尾(구미) 개꼬리. 예~續貂
狗肉(구육) 개고기. 예羊頭~.
厥者(궐자) 그 사람.
厥女(궐녀) 그 여자.
厥明(궐명) 내일.
末尾(말미) 가장 뒤끝. 末端(말단).
尾行(미행) 뒤를 밟음. 예~者.

氵江沍鴻鴻	厂厃厎厞雁	丶亠于玄玄	艹苦苩燕燕	묘밁跗跳跳	氵氿沊涩梁
氵洒洒潭漂	畐畐敺鷗鷗	虫虫蚫蜂蜂	虫蚩蚩蚰蝶	荷敬弊驚驚	艹苩茣茣歎

鴻	雁	漂	鷗	玄	燕	蜂	蝶	跳	梁	驚	歎
클 홍	기러기 안	떠돌 표	갈매기 구	깊을 현	제비 연	벌 봉	나비 접	뛸 도	날뛸 량	놀랄 경	탄식 탄
鴻	雁	漂	鷗	玄	燕	蜂	蝶	跳	梁	驚	歎
		鷗									

雁鴻(안홍) 기러기와 큰기러기.
雁夫(안부) 혼인 때 신부 집에 목안(木雁)을 가지고 가는 사람.
雁書(안서) 편지.
雁行(안항) 상대자를 높이어 그의 '형제'를 이르는 말.
鴻業(홍업) 나라를 세우는 큰 사업.
漂泊(표박) 정처없이 떠돌아 다니며 삶.
漂流(표류) 물에 떠서 정처없이 흘러감.
鷗鶴(구학) 갈매기와 두루미.
鷗盟(구맹) 은거하여 갈매기와 벗이 됨.

玄黃(현황) 검은 하늘 빛과 누른 땅 빛.
玄機(현기) 심오한 도리.
玄妙(현묘) 아주 그윽하고 묘함.
燕麥(연맥) 귀리.
燕居(연거) 일 없이 한가히 집에 있음.
燕遊(연유) 주연을 베풀고 놂.
蜂蜜(봉밀) 꿀벌의 밀. 꿀.
蜂起(봉기) 벌떼처럼 세차게 일어남.
蜂房(봉방) 벌집.
蝶夢(접몽) ①호접몽. ②꿈.
蜂蝶(봉접) 벌과 나비.

跳梁(도량) 거리낌 없이 함부로 날뜀.
跳躍(도약) ①뛰어 오름. ②도약 운동. ③도약 경기.
梁上君子(양상군자) 들보 위의 군자. 곧 '도둑'을 완곡하게 이르는 말.
梁材(양재) 들보가 될 수 있는 큰 재목.
橋梁(교량) 다리.
驚異(경이) 놀랍고 이상스러움.
驚起(경기) 놀라서 일어남.
悲歎(비탄) 슬프게 탄식함.
讚歎(찬탄) 청찬하고 감탄함.

亞	洲	友	邦	沙	漠	鉛	鑛	江	邊	永	住
버금 아	물가 주	벗 우	나라 방	모래 사	아득할막	납 연	광석 광	물 강	가 변	오랠 영	살 주
亞	洲	友	邦	沙	漠	鉛	鑛	江	邊	永	住
亜							鉱	辺			

亞流(아류) 으뜸에 다음 가는 유.
亞卿(아경) '卿'의 다음 벼슬.
亞父(아부) 아버지처럼 존경하는 사람.
亞聖(아성) 성인 다음 가는 사람.
三角洲(삼각주) 강 속의 모래산.
友軍(우군) 자기와 한편의 군대.
友邦(우방) 우의적 관계를 가진 나라.
友愛(우애) 동기나 친구간의 사랑.
友好(우호) 사이가 서로 좋은 일.
邦國(방국) 나라.
合邦(합방) 나라를 합침. 例韓日～.

沙漠(사막) 생물이 자라지 않는 모래 벌판. =砂漠. 例사하라～.
沙上樓閣(사상누각) 모래 위에 지은 누각. 곧 기초가 견고하지 못함.
鉛鑛(연광) 납을 캐내는 광산.
鉛毒(연독) 납의 독.
鉛粉(연분) 얼굴을 단장하는 백분.
鉛筆(연필) 글 쓰는 도구의 한 가지.
鑛脈(광맥) 광석이 매장된 줄기.
鑛物(광물) 지각 속에 있는 무기화합물.
鑛夫(광부) 광산에서 일하는 노동자.

江河(강하) 강과 큰 내.
江南(강남) 양자강의 남쪽.
江心(강심) 강의 한가운데.
江湖(강호) ①강과 호수. ②자연.
邊境(변경) 국경에 가까운 지대.
邊民(변민) 변방에서 사는 백성.
邊方(변방) 국경에 가까운 지대. 변경.
永遠(영원) 앞으로의 시간이 한없이 오램.
永眠(영면) 영원한 잠. 죽음.
永世不忘(영세불망) 영원히 잊지 아니함.
住居(주거) ①거주. ②사는 집.

朝	夕	熱	冷	露	霜	炎	涼	晴	雨	雲	霧
아침 조	저녁 석	더울 열	찰 랭	이슬 로	서리 상	염증 염	서늘할량	갤 청	비올 우	구름 운	안개 무
朝	夕	熱	冷	露	霜	炎	涼	晴	雨	雲	霧
							涼	晴			

朝暮(조모) 아침과 저녁.
朝令暮改(조령모개) 아침에 내린 명령을 저녁에 바꾸어 내림. 곧 명령을 자주 뒤바꿈.
朝三暮四(조삼모사) 간사한 꾀로 남을 희롱함을 이르는 말.
夕刊(석간) 저녁 때 내는 신문.
夕陽(석양) 저녁 해.
熱度(열도) ①열의 도수.②열심의정도.
熱淚(열루) 뜨겁게 흐르는 눈물.
冷却(냉각) 차갑게 함.

吐露(토로) 다 털어내어 말함.
露宿(노숙) 집 밖에서 잠. 한둔.
露出(노출) 드러나거나 드러냄.
霜菊(상국) 서리 올 때 핀 국화.
霜露(상로) 서리와 이슬.
霜葉(상엽) 서리를 맞아 붉어진 잎.
炎涼(염량) 더위와 추위.
炎天(염천) 몹시 더운 날씨.
荒涼(황량) 황폐하여 거칠고 쓸쓸함.
涼天(양천) 서늘한 날씨.
涼風(양풍) 서늘한 바람.

晴雨(청우) 갬과 비옴.
晴朗(청랑) 날씨가 맑고 화창함.
晴天(청천) 맑게 갠 하늘. ㉖~白日.
雨量(우량) 비가 내린 분량.
雨露(우로) 비와 이슬. ㉖~之澤.
雨天(우천) 비가 오는 날씨. 「순.
雨後(우후) 비가 온 뒤. ㉖~竹筍(죽
雲泥之差(운니지차) 천양지차.
雲消霧散(운소무산) 깨끗이 사라짐.
霧散(무산) ①안개가 갬. ②자취없이 흩어짐.

幽	冥	雷	鳴	旱	害	徵	兆	弘	殃	可	憎
그윽할유	저승 명	덩달 뢰	울 명	가물 한	해로울해	부를 징	조 조	넓을 홍	재앙 앙	옳을가	미워할증
幽	冥	雷	鳴	旱	害	徵	兆	弘	殃	可	憎

(빈 연습란) — 마지막 행에 憎 이 적혀 있음.

幽閉(유폐) 깊숙히 가두어 둠.
幽谷(유곡) 깊은 골짜기. ㉖深山~.
冥鬼(명귀) 저승에 있는 귀신.
冥途(명도) 저승의 영혼의 세계.
冥想(명상) 눈을 감고 조용히 생각함.
雷同(뇌동) 주견 없이 남의 의견에 덩달아 어울림. ㉖附和~.
雷名(뇌명) 세상에 크게 들날리는 명성.
鳴管(명관) 울대.
鳴禽(명금) 곱게 우는 날짐승.
鳴動(명동) 울리어 진동함.

旱雷(한뢰) 마른 천둥.
旱毒(한독) 가물로 말미암아 생물에 미치는 병적 영향.
旱路(한로) 육로.
害惡(해악) 해가 되는 악한 일.
損害(손해) 경제적으로 밑지는 일.
徵兆(징조) 어떤 일이 생길 기미.
徵發(징발) 물품을 강제적으로 거둠.
徵兵(징병) 군인으로 불러 냄.
兆占(조점) 점. 점을 침.
兆朕(조짐) 징조.

弘大(홍대) 넓고 큼.
弘量(홍량) 넓은 도량.
弘益(홍익) 널리 이롭게 함.㉖~人間.
殃及池魚(앙급지어) '뜻밖의 재난이 닥처옴'을 이르는 말.
殃禍(앙화) 재난.
可否(가부) ①옳고 그른 것. ②찬성과 반대. ㉖~投票.
可決(가결) 의안을 옳다고 결정함.
憎愛(증애) 미워함과 사랑함.
憎斥(증척) 미워하여 배척함.

Stroke order guide:
- 倉: 人 今 今 侖 倉
- 卒: 亠 六 卆 卒 卒
- 變: 言 絲 綿 變 變
- 更: 一 百 百 更 更
- 氣: 一 气 氜 氧 氣
- 象: 勹 色 争 象 象
- 測: 氵 汋 泪 浿 測
- 候: 亻 们 伊 俟 候
- 律: 彳 行 伊 徍 律
- 曆: 一 厂 厈 麻 曆
- 創: 亼 今 侖 倉 創
- 置: 罒 罒 罘 置 置

倉	卒	變	更	氣	象	測	候	律	曆	創	置
곳집 **창**	군대 **졸**	고칠 **변**	고칠 **경**	기운 **기**	형상 **상**	헤아릴 **측**	기다릴 **후**	가락 **률**	책력 **력**	비롯할 **창**	둘 **치**

(Practice grid with example characters: 變(変), 氣(气), 曆 shown midway)

倉庫(창고) 물자를 보관하여 두는 건물.
倉頭(창두) 종. 하인. 「러움.
倉卒(창졸) 미리 어쩔 새 없이 갑작스
卒年(졸년) 죽은 해.
卒倒(졸도) 갑자기 정신을 잃고 넘어짐.
卒業(졸업) 업을 마침.
變貌(변모) 달라진 모양.
變報(변보) 사변을 알리는 보고.
變色(변색) 얼굴빛이 바뀜.
變遷(변천) 달라져 바뀜.
更新(경신) 고치어 새롭게 함.

氣槪(기개) 썩썩한 기상과 굽히지 않는 의지. 예力拔山~.
氣力(기력) 몸으로 활동할 수 있는 힘.
象牙(상아) 코끼리의 어금니. 예~塔.
象箸(상저) 상아 젓가락. 예~玉杯.
象徵(상징) 추상적인 것을 구체적인 것으로써 연상하게 하는 것.
象形(상형) 형상을 본뜸. 예~文字.
測量(측량) 재어서 계산함. 예~技師.
測雨器(측우기) 비가 온 분량을 재는 기구.
候鳥(후조) 철새.

律己(율기) 자기 자신을 단속함.
律動(율동) ①규칙적인 운동. ②춤.
曆法(역법) 책력에 관한 법칙.
曆年(역년) 책력에서 정한 1년.
曆數(역수) 정해진 운명.
陽曆(양력) 태양력. 반陰曆.
創傷(창상) 칼날에 다친 상처.
創案(창안) 새롭게 일을 생각해 냄.
置簿(치부) 출납한 내용을 장부에 적음.
置身(치신) 어디에 몸을 둠. 예~無地.
置重(치중) 어떤 일에 중점을 둠.

ㅁ �█ ㅂ ㅵ 男	ㄑ ㄣ 女	ㅣ �口 ㅁ ㄕ 兄	ㆍ ㅛ ㅛ 弟 弟	ㆍ ㅆ 父 父	ㄴ ㅁ ㄒ ㄒ 母 母
ㅓ 土 耂 老 老	ㅣ 小 小 少	ㄣ 女 妒 姉 姉	ㄣ 女 妋 妹 妹	ㄱ ㅋ ㅣ 事 妻 妻	ㆍ 了 子

男	女	老	少	兄	弟	姉	妹	父	母	妻	子
사나이 남	여자 녀	늙을 로	적을 소	맏 형	아우 제	누이 자	손아랫누이 매	아버지 부	어머니 모	아내 처	아들 자
男	女	老	少	兄	弟	姉	妹	父	母	妻	子
					姉						

男女(남녀) 남자와 여자. ㉠~同等
男服(남복) 남자의 옷.
男兒(남아) ①사내아이. ②대장부.
男尊女卑(남존여비) 남자를 존중하고
　여자를 천하게 보는, 봉건적인 견해.
女必從夫(여필종부) 아내는 반드시 남편
女息(여식) 딸. ㄴ을 따라야 한다는 말.
老眼(노안) 늙어서 어두어진 눈.
老幼(노유) 늙은이와 아이.
少頃(소경) 잠시 동안.
少量(소량) 적은 분량.

兄事(형사) 형의 예로써 섬김.
兄丈(형장) 평교간에 상대를 높이어 이
　르는 말.
弟妹(제매) 아우와 누이동생.
弟子(제자) 스승의 가르침을 받은 사람.
姉妹(자매) ①손윗누이와 손아랫누이.
　혀자끼리의 언니와 아우. ②같은 계
　통에 속하고 많은 유사점을 가진 것.
姉兄(자형) 누이의 남편. 매형.
妹家(매가) 시집간 누이의 집.
妹氏(매씨) 남의 누이.

父母(부모) 아버지와 어머니.
父生母育之恩(부생모육지은) 어버이께
　서 낳아 길러 주신 은혜.
父傳子傳(부전자전) 대대로 아버지가 아
母國(모국) 본국. 　　ㄴ들에게 전함.
母性(모성) 어머니로서의 여자 마음.
母體(모체) 근본이 되는 물체.
妻家(처가) 아내의 친정.
妻男(처남) 아내의 남자 형제.
妻黨(처당) 아내의 친정 집안.
子女(자녀) 아들과 딸.

一 二 夫 夫	ㄥ 女 女' 婦 婦	ノ イ イ 仁	丷 玄 兹 慈 慈	ノ ク 夂 各 各	イ 们 們 個 個
心 心 恶 愛 愛	丷 忄 忄 情 情	冂 冈 岡 剛 剛	二 予 矛 柔 柔	丷 忄 忄 性 性	木 木' 杦 格 格

夫	婦	愛	情	仁	慈	剛	柔	各	個	性	格
사나이 부	여자 부	사랑할 애	뜻 정	어질 인	사랑할 자	강할 강	부드러울 유	각각 각	낱 개	성품 성	궁구할 격
夫	婦	愛	情	仁	慈	剛	柔	各	個	性	格
					慈				�		

夫婦(부부) 남편과 아내. 예~有別.
夫人(부인) 남의 아내.
夫唱婦隨(부창부수) 남편이 주장하면 아내는 이에 따름.유교적 부부의 도리.
婦女子(부녀자) ①부인. ②일반 여자.
婦道(부도) 여자의 도리.
新婦(신부) 갓 결혼한 색시.
愛情(애정) 사랑하는 정이나 마음.
愛重(애중) 사랑하고 소중히 여김.
情曲(정곡) 간곡한 정회.
情報(정보) 정세에 관한 소식, 내용.

仁慈(인자) 어질고 자애로움.
仁德(인덕) 어진 덕.
仁厚(인후) 어질고 순후함.
慈堂(자당) 상대자의 어머니의 존칭.
慈悲(자비) 동정심이 많고 자애로움.
慈親(자친) 자기의 어머니.
剛柔(강유) 굳셈과 부드러움. 예~兼全
剛斷(강단) ①강기 있게 결단함. ②참고 버티는 힘.
柔能制强(유능제강) 부드러운 것이 능히 굳센 것을 이김.

各項(각항) 각 항목.
各界(각계) 사회의 각 방면.
各立(각립) 따로 따로 섬.
各産(각산) 각 살림살이.
個性(개성) 사람마다 남다른 성질.
個別(개별) 낱낱이 따로 나눔.
性格(성격) 각 사람에 특유한 성질.
性味(성미) 성결과 비위. 예괴팍한~.
性情(성정) 성질과 심정.
格式(격식) 격에 맞는 일정한 방식.
格調(격조) 인품이나 품격.

歲	暮	懷	抱	賓	朋	拜	眉	恭	睦	享	宴
广 庐 炭 歲 歲	艹 苩 莫 幕 暮	宀 宀 宀 宵 賓	丿 刀 月 朋 朋	一 艹 卅 共 恭	刂 日 旷 睦 睦						
忄 怦 愹 愹 懷	扌 扌 扩 抱 抱	三 手 扌 拝 拜	一 尸 尸 屑 眉	一 古 亩 亨 享	宀 宀 宀 宴 宴						

歲	暮	懷	抱	賓	朋	拜	眉	恭	睦	享	宴
해 세	저물 모	품을 회	안을 포	손 빈	벗 붕	절 배	눈섭 미	공경할 공	화목할 목	누릴 향	잔치 연
歲	暮	懷	抱	賓	朋	拜	眉	恭	睦	享	宴
		懷				拜					

朝令暮改(조령모개) 아침에 내린 명령을 저녁에 바꾸어 내림. 곧 명령을 자주 뒤바꿈.
歲暮(세모) 세밑. 연말.
歲入(세입) 예산에서의 한 해의 총수입.
歲寒(세한) 한겨울의 추위.
懷抱(회포) 마음 속에 품은 정.
懷柔(회유) 어루만져 달램.
懷中(회중) ①품 속. ②마음 속.
抱腹(포복) 배를 안고 웃음. 例~絶倒.
抱負(포부) 미래에 대한 계획이나 희망.

賓客(빈객) 손님.
賓辭(빈사) 설명하는 말.
朋友(붕우) 벗. 例~有信.
朋黨(붕당) ①벗. 동료. ②패. 무리.
朋輩(붕배) 지위나 나이가 같은 또래.
拜金(배금) 돈을 지나치게 숭상함.
拜謁(배알) 찾아 뵘.
拜呈(배정) 삼가 드림.
眉壽(미수) 눈섭이 길게 자라도록 오래 사는 수명. 例 ~를 누리소서.
眉間(미간) 두 눈섭 사이.

恭敬(공경) 삼가고 존경함.
恭儉(공검) 공손하고 검소함.
恭待(공대) 상대자에게 경어를 씀.
恭賀(공하) 삼가 축하함 例~新年.
親睦(친목) 서로 친하여 화목함.
享年(향년) 한 평생에 누린 나이.
享樂(향락) 즐거움을 누림.
賜宴(사연) 임금이 잔치를 베풀어 줌.
宴樂(연락) 잔치를 벌이고 즐김.
宴席(연석) 연회하는 자리.
宴會(연회) 축하, 영송을 위한 잔치.

芳	娘	仙	卿	予	吾	相	扶	圓	滿	指	導
꽃다울방	아가씨낭	신선 선	벼슬 경	나 여	나 오	서로 상	도울 부	둥글 원	찰 만	가리킬지	이끌 도
芳	娘	仙	卿	予	吾	相	扶	圓	滿	指	導

芳草(방초) 향기롭고 꽃다운 풀.
芳年(방년) 한창 젊은 나이.
芳名(방명) 남을 높여 그 '성명'을 이
　르는 말. 예~錄.
娘娘(낭낭) ① 어머니. ② 황후.
娘子(낭자) ① 소녀. ② 어머니.
仙境(선경) 경치가 아주 좋은 곳.
仙風道骨(선풍도골) 뛰어난 풍채.
神仙(신선) 선계에 산다는 사람.
卿相(경상) 재상.
卿子(경자) 상대방을 높여 이르는 말.

予取予求(여취여구) 남이 내게서 얻고
　내게서 구함. 곧 '남이 내게 대하여
　제멋대로 함'을 뜻하는 말.
吾門(오문) 우리 문중.
吾不關焉(오불관언) 나는 그 일에 상
　관하지 아니함.
相對(상대) ①서로 마주 대함. ②서로
　견줄만한 대상. ③서로 대립이 됨.
相思(상사) 남녀가 서로 사모함.
扶植(부식) ①뿌리를 박아 심음. ②도
　와서 세움.

圓滿(원만) 모나지 않아 흠이 없음.
圓熟(원숙) 아주 숙달됨.
圓轉(원전) 둥글게 빙빙 돎.
滿開(만개) 꽃이 활짝 핌.
滿期(만기) 기한이 참.
指導(지도) 가르쳐 주어 일정한 방향으
　로 나아가게 이끎.
指名(지명) 이름을 지정함.
指呼(지호) 손짓을 하여 부름.
導火線(도화선) 폭발물을 터뜨릴 때 불
　을 당기는 심지.

筆順	筆順
`ᅳ ᅡ ᅣ ᅤ 貞` `氵氵 潔 潔 潔`	`訁 誧 讓 讓 讓` `ᅡ ᅣ ᅥ ᅦ 步`
`ᄼ 广 戶 爲 爲` `立 辛 亲 親 親`	`广 户 庚 康 康` `ᄼ 宀 宓 寍 寧`
`ᅳ 古 占 故 故` `乡 乡 乡 鄉 鄉`	`ᅪ 萑 舊 舊 舊` `丶 宀 宀 宅`

貞	潔	讓	步	爲	親	康	寧	故	鄉	舊	宅
곧을 정	깨끗할결	사양할양	걸을 보	할 위	친할 친	튼튼할강	편안할녕	옛 고	고향 향	친구 구	집 택
貞	潔	讓	步	爲	親	康	寧	故	鄉	舊	宅
										旧	
		讓	步	爲			寧		鄉	旧	

貞烈(정렬) (여자의) 지조가 곧고 매움.
貞純(정순) 곧고 정성스러움.
貞操(정조) 성 생활에 있어서 지키는 순
 결성. ㉐女子의 굳은~.
潔己(결기) 자기 몸을 깨끗이 함.
潔白(결백) 깨끗하여 허물이 없음.
讓渡(양도) 권리 따위를 넘겨 줌.
讓步(양보) 제 자리를 내어 줌.
互讓(호양) 서로 양보함.㉐~의 精神.
步道(보도) 인도. 「堂堂.
步武(보무) 활발하게 걷는 걸음. ㉐~

爲國(위국) 나라를 위함.㉐~忠誠.
爲人(위인) 사람된 품.
爲子之道(위자지도) 자식 된 도리.
親交(친교) 친밀한 교분.
親忌(친기) 부모의 제사.
康寧(강녕) 건강하고 평안함.
康健(강건) 몸이 튼튼함.
康年(강년) 풍년.
寧國(영국) 나라를 편안하게 함.
寧歲(영세) 평화로운 해.
寧日(영일) 편안한 날.

故舊(고구) 오래 전부터 사귄 친구.
故意(고의) 일부러 함.
鄉愁(향수) 고향을 그리워 하는 마음.
鄉土(향토) ①고향. ②지방. 마을.
懷鄉(회향) 고향을 그리며 생각함.
舊官(구관) 전번의 벼슬아치.
舊聞(구문) 이미 들은 바 있는 소문.
舊習(구습) 옛날부터 내려 오는 풍습.
住民(주민) 일정한 지역에 거주하고 있
 는 사람. ㉐~登錄證.
住所(주소) 거주하는 곳.

一 土 耂 孝孝	了 子 孙 孫孫	氵 氵 沬 淑淑	彳 彳 徳 德德	ノ 人	` 宀 之
一 土 幸 幸幸	亍 礻 祊 福福	冂 冈 因 因恩	一 亘 声 惠惠	艹 屵 啩 常常	丷 首 首 道道

孝	孫	幸	福	淑	德	恩	惠	人	之	常	道
효도 효	손자 손	다행할행	복 복	얌전할숙	덕 덕	은혜 은	은혜 혜	사람 인	어조사지	보통 상	길 도
孝	孫	幸	福	淑	德	恩	惠	人	之	常	導
			福		德						

孝誠(효성) 부모를 잘 섬기는 정성.
孝心(효심) 효성스러운 마음.
孝行(효행) 효도하는 행동.
孫世(손세) ①손자의 세대. ②자손이
　늘어나는 정도.
幸福(행복) 만족을 느껴 즐거운 상태.
幸臣(행신) 마음에 드는 신하.
幸甚(행심) 매우 다행함.
幸運(행운) 좋은 운수.
福德(복덕) 타고난 행복.
福力(복력) 누리는 복의 힘.

淑女(숙녀) 선량하고 부덕이 있는 여자.
淑德(숙덕) (여자의) 얌전한 덕행.
德氣(덕기) 덕스러운 기색.
德談(덕담) 잘되기를 비는 말.
德望(덕망) 덕행과 인망.
恩功(은공) 은혜와 공덕.
恩惠(은혜) 혜택이나 신세.
惠臨(혜림) 남을 높이어 '자기를 방문
　하여 줌'을 이르는 말.
惠存(혜존) '받아 간직하여 주십사'는
　뜻으로 쓰는 말.

人我(인아) 남과 나.
人之常情(인지상정) 사람이 누구나 가
　지는 보통의 인정.
之東之西(지동지서) 주견이 없이 갈팡
　질팡함.
之子(지자) 이 아이.
之字路(지자로) 꼬불꼬불한 길.
常例(상례) 보통 있는 예.
常綠樹(상록수) 일년 내내 푸른 나무.
常備(상비) 언제든지 늘 준비하여 둠.
道理(도리) 마땅히 행해야 할 바 길.
道程(도정) 길의 이수. 여행의 경로.

顯	官	縣	監	謁	廟	郊	祀	儀	範	遵	施
𦣞 𦣞 㬎 㬎 顯	丶 宀 宀 官 官	𣋀 㬎 縣 縣 縣	𦥑 臣 臣 臤 監	言 訐 訐 謁 謁	广 庐 庙 廟 廟	亠 六 交 刻 郊	丁 示 祀 祀 祀	亻 仫 俤 儀 儀	竹 笵 筞 範 範	酋 酋 酋 尊 遵	㫃 㫃 施
卑 㬎 㬎 縣 縣	尸 戸 臣 臣 監							亼 𦍌 酋 尊 遵	方 扩 扩 施 施		
顯	官	縣	監	謁	廟	郊	祀	儀	範	遵	施
나타날현	버슬 관	고을 현	살필 감	뵈올 알	사당 묘	들 교	제사 사	거동 의	한계 범	좇을 준	베풀 시
顯	官	縣	監	謁	廟	郊	祀	儀	範	遵	施
顯							祀				

顯著(현저) 드러난 것이 두드러져 분명함. 「버지'를 이르는 말.
顯考(현고) 신주나 축문에서 '돌아간 아
顯達(현달) 지위가 높아지고 이름이 남.
官界(관계) 관리의 세계.
懸案(현안) 이전부터 의논하여 오면서도 아직 결정하지 못한 의안.
懸賞(현상) 어떤 목적을 위하여 상을 걺.
懸河(현하) 급하게 흐르는 내.
監獄(감옥) 죄인을 가두어 두는 곳.
監軍(감군) 군대를 감독하는 사람.

謁聖(알성) 임금이 문묘에 참배함.
謁告(알고) 휴가를 청함.
拜謁(배알) 만나 뵘.
廟議(묘의) 조정의 회의.
郊外(교외) 시가지의 주변.
郊里(교리) 마을.
近郊(근교) 도시의 변두리.
春郊(춘교) 봄철의 경치 좋은 들.
祭祀(제사) 신령에게 정성을 드리는 일.
祀事(사사) 제사에 관한 일.
祀孫(사손) 봉사손(奉祀孫)의 준말.

儀刀(의도) 의장에 쓰는 칼.
儀例(의례) 의식의 예.
儀式(의식) 예식을 갖추는 법식.
範式(범식) 모범으로 보일 만한 양식.
範圍(범위) 무엇이 미치는 한계.
遵守(준수) 법령 등을 따라 지킴.
遵據(준거) 전례나 명령에 의거함.
遵法(준법) 법령을 지킴.
施設(시설) 도구, 기계 등을 설비함.
施工(시공) 공사를 착수하여 진행함.
施肥(시비) 거름주기.

孟	莊	儒	宗	該	博	寡	欲	畢	竟	亨	通
了了孟孟孟	艹艹荘荘莊	亻仁儒儒儒	宀宁宁宗宗	言訂訂該該	恒恒愽博博	宀宣寔寡寡	人谷谷欲欲	田甲甼畢畢	立音音竟竟	一亠产亨亨	甬甬甬通通
성　맹	별장 장	선비 유	으뜸 종	그　해	널리 박	적을 과	욕심 욕	마칠 필	마침내경	뜻대로 될형	통할 통
孟	莊	儒	宗	該	博	寡	欲	畢	竟	亨	通
	莊										

孟冬(맹동) 첫겨울.
孟仲季(맹중계) 맏이와 둘째, 세째의
　형제 자매의 차례.
莊園(장원) 봉건적 토지 소유의 한 형
莊嚴(장엄) 씩씩하고 엄숙함. └태.
莊重(장중) 장엄하고 진중함.
儒學(유학) 공자·맹자의 학설.
儒林(유림) 유교를 닦는 학자들.
儒生(유생) 유학자.
宗家(종가) 맏이로만 내려 온 큰집.
宗婦(종부) 종갓집의 맏며느리.

該博(해박) 다방면으로 학식이 넓음.
該當(해당) 무엇에 관계되는 바로 그것.
該地(해지) 바로 그 땅.
博覽(박람) ①여러 가지 책을 읽음. ②
　여러 가지 사물을 봄. ㉑～會.
博識(박식) 아는 것이 많음. 「함.
博愛(박애) 모든 사람을 평등하게 사랑
寡默(과묵) 말이 적음.
寡慾(과욕) 욕심이 적음.
欲求(욕구) ①욕심껏 구함. ②욕망과
　요구. ㉑～不滿.

畢竟(필경) 끝장에 가서는 마침내.
畢納(필납) 다 바치고 끝냄.
畢生(필생) 한평생. ㉑～의 事業.
畢業(필업) 업을 마침. 졸업.
畢役(필역) 역사를 마침.
竟夕(경석) 하루밤 동안.
竟夜(경야) 밤새도록.
亨通(형통) 온갖 일이 뜻대로 잘 됨.
　㉑萬事～.
通告(통고) 통지하여 알림.
通過(통과) (일정한 곳이나 때를)지남.

丁 工 巧 項 項	フ ㇆ ㇉ 羽 羽	宀 宀 宲 塞 塞	公 公 夯 翁 翁	亠 立 辛 辛	厂 酉 酚 酸 酸	夕 夗 怨 怨	艹 芦 莫 菒 慕	广 庙 庸 幣 幣	耳 耵 聍 聘 聘	
宀 宀 帘 宲 塞								广 庐 庑 慶 慶	亍 示 礻 祀 祝	

項	羽	塞	翁	辛	酸	怨	慕	幣	聘	慶	祝
조목 항	날개 우	변방 새	늙은이 옹	천간 신	실 산	원한 원	그리워할 모	돈 폐	부를 빙	경사 경	축하할 축
項	羽	塞	翁	辛	酸	怨	慕	幣	聘	慶	祝
	羽										祝

項領(항령) 굵은 목줄기.
項目(항목) 일을 세분한 가닥.
要項(요항) 중요한 항목.
羽翼(우익) ①날개. ②도와 일하는 사람.
羽毛(우모) 새의 깃과 짐승의 털.
羽林衞(우림위) 금군(禁軍)의 한 부대.
塞翁得失(새옹득실) '화복을 미리 짐작할 수 없음'을 이르는 말.
翁姑(옹고) 시아버지와 시어머니.
不倒翁(부도옹) 오뚜기.

辛未(신미) 60 갑자의 하나.
辛苦(신고) 고생스럽게 애를 씀.
辛味(신미) 매운 맛.
辛酸(신산) ①고생스럽고 을써년스러움. ②스산함.
酸味(산미) 신 맛.
酸性(산성) 산을 포함하고 있는 성질.
怨惡(원오) 원망하고 미워함.
不怨天不尤人(불원천불우인) 하늘을 원망하지 아니하고 사람을 탓하지 않음.
思慕(사모) 애틋하게 그리워함.

幣物(폐물) 선사하는 물건.
幣帛(폐백) 예를 갖추어 보내는 물건.
招聘(초빙) 예로 초청하여 부름.
聘用(빙용) 예를 극진히 하여 기용함.
慶祝(경축) 경사를 축하함.
慶事(경사) 기쁜 일.
慶宴(경연) 경사에 베푸는 잔치.
慶賀(경하) 경사스러운 일을 치하함.
祝髮(축발) 머리를 깎음.
祝壽(축수) 오래 살기를 빎.
祝賀(축하) 기뻐하고 즐거워함.

人 間

冂 冊 冎 咼 過	一 十 土 去 去	冂 馬 馬 騎 騎	一 十 士	言 訝 訝 謙 謙	扌 扩 扚 抑 抑
ㅣ 冂 口 只 只	ノ 人 入 今 今	ㅣ 臣 臤 賢 賢	扌 扩 扩 折 哲	フ フ フ 忍 忍	丆 而 而 耐 耐

過	去	只	今	騎	士	賢	哲	謙	抑	忍	耐
허물 과	갈 거	다만 지	이제 금	말탄군사기	군인 사	어질 현	밝을 철	겸손할겸	누를 억	참을 인	견딜 내
過	去	只	今	騎	士	賢	哲	謙	抑	忍	耐
				騎							

過去(과거) 이미 지나간 때.
過失(과실) 허물. 예~致死.
去番(거번) 지난 번.
去冷(거냉) 좀 데워서 찬 기를 없앰.
去來(거래) 사고 팔고 함.
去就(거취) 떠남과 나아감.
只今(지금) 이제.
只要(지요) 다만 …이 필요함.
今般(금반) 이번.
今昔之感(금석지감) 예와 이제의 차가
　심함을 보고 일어나는 느낌.

騎兵(기병) 말을 타고 전쟁하는 군인.
騎手(기수) 말을 전문으로 타는 사람.
騎虎之勢(기호지세) '도중에서 그만 둘
　수 없는 형세'를 이르는 말.
士氣(사기) 섹섹한 기운.
士林(사림) 선비들의 사회.
賢愚(현우) 현명함과 어리석음. 「음.
賢明(현명) 어질고 영리하여 사리에 밝
哲理(철리) 철학적인 원리나 이치.
哲學(철학) 인생의 의의, 세계의 본체
　등, 궁극의 근본원리를 연구하는 학문.

謙讓(겸양) 겸손한 태도로 사양함.
謙恭(겸공) 자기를 낮추고 남을 높임.
謙卑(겸비) 자기를 겸손하게 낮춤.
謙辭(겸사) 자기를 낮추는 말.
抑壓(억압) 남의 자유를 강제로 누름.
抑强扶弱(억강부약) 강한 자를 억제하
　고 약한 자를 도와 줌.
忍耐(인내) 어려움 등을 참고 견딤.
忍苦(인고) 고통을 참음.
忍飢(인기) 배고픔을 참음.
忍從(인종) 참고 복종함.

姻	戚	庶	妾	伯	仲	叔	姪	季	氏	曾	祖
혼인 인	겨레 척	여러 서	첩 첩	맏 백	둘째 중	세째 숙	조카 질	끝 계	겨레 씨	일찍 증	할아비 조
姻	戚	庶	妾	伯	仲	叔	姪	季	氏	曾	祖

姻戚(인척) 혼인 관계로 맺어진 친척.
姻亞(인아) '사위 집 편의 사돈과 남자 편의 동서 사이'를 통틀어 이르는 말.
姻弟(인제) 처남 매부 사이에 자기를 낮추어 이르는 편지 말.
戚黨(척당) 겨레붙이.
戚然(척연) 근심하고 슬퍼하는 모양.
庶幾(서기) ①거의. ②바람.
庶務(서무) 일반적인 여러 가지 사무.
庶出(서출) 첩의 소생.
妾室(첩실) 남의 첩이 되는 여자.

伯氏(백씨) 남의 '맏형'(높임말).
伯父(백부) 큰아버지.
伯叔(백숙) 네 형제 가운데 맏이와 세째.
伯仲(백중) ①맏이와 둘째. ②(재주 등이 서로) 비금비금함.
叔姪(숙질) 아저씨와 조카. 예~間.
叔母(숙모) 숙부의 아내.
叔行(숙항) 아저씨 뻘의 항렬.
外叔(외숙) 어머니의 남자 형제.
姪女(질녀) 조카딸.
姪婦(질부) 조카며느리.

季夏(계하) 음력 6월. 곧 늦여름.
季刊(계간) 일년에 네 번 정도 발간함.
季世(계세) 말세.
季節(계절) 철. 예~風.
氏名(씨명) 성명(姓名).
氏族(씨족) 같은 조상을 가진 혈족.
曾孫(증손) 아들의 손자.
曾往(증왕) 일찍이 지나간 그 때.
曾遊(증유) 일찍이 놂. 일찍이 유람함.
曾前(증전) =曾往.
曾祖父(증조부) 아버지의 할아버지.

丆 西 酉 酉 配	亻 但 俱 偶 偶	言 訂 計 訛 誰	一 卅 甘 苷 某	⼧ 宀 完 冠 冠	㇞ 妵 婚 婚 婚
冂 冃 冈 因 因	糹 紒 紒 緣 緣	亻 仔 仔 俘 係	言 結 结 綜 戀	쁘 而 亜 亜 喪	夕 夕 夗 夗 祭

配	偶	因	緣	誰	某	係	戀	冠	婚	喪	祭
나눌 배	허수아비우	인할인	인할연	누구 수	아무개 모	걸릴 계	그리워할련	어른될관	혼인할혼	죽을 상	제사 제
配	偶	因	緣	誰	某	係	戀	冠	婚	喪	祭
			緑				恋				

配匹(배필) 부부로 되는 짝. =配偶.
配給(배급) 일정하게 나누어 공급함.
配所(배소) 귀양살이하는 곳.
配偶者(배우자) 배필이 되는 사람.
偶發(우발) 우연히 발생함.
偶數(우수) 짝수. 예~와 奇數.
因果(인과) 원인과 결과.인연과 과보.
因緣(인연) 연분.
因人成事(인인성사) 남의 힘으로 일을
緣邊(연변) 바깥 둘레. └이룸.
緣分(연분) 인연. 예天生~.

誰某(수모) 아무개.
誰曰不可(수왈불가) 불가하다 말할 사
　람이 없음.
誰怨(수원) 누구를 원망하리오.
誰知烏之雌雄(수지 오지 자웅) 옳고 그
　름을 판단하기가 매우 어려움.
係累(계루) 이어서 얽매임.
係長(계장) 계의 책임자.
係着(계착) 늘 마음에 걸림.
戀慕(연모) 사랑하여 그리워함.
戀歌(연가) 연애를 노래한 노래.

冠禮(관례) 관을 쓰는 성인이 되는 예.
冠絶(관절) 가장 뛰어남.
婚期(혼기) 혼인하기에 알맞은 나이.
婚談(혼담) 오고 가는 혼인 이야기.
婚姻(혼인) 장가 가고, 시집 감.
喪禮(상례) 상제로 있는 동안에 행하는
　모든 예법.
喪配(상배) '상처'를 점잖게 이르는 말.
祭需(제수) ①제사에 쓰이는 여러 가지
　음식이나 재료. ②제물.
祭典(제전) 제례(祭禮).

스 수 釒 錦 錦	一 ナ 亠 ナ 衣	一 广 卢 虍 虎	木 木 术 朷 枕	宀 宀 宁 宫 富	口 虫 虫 貴 貴	一 二 亍 元	丨 冂 冃 日 旦				
一 广 卢 虍 虎	木 木 朷 朷 枕	产 产 商 奠 尊	艹 艿 苟 苟 敬	メ 乄 夅 希 希	亡 亡 也 钧 望						
錦	**衣**	**虎**	**枕**	**富**	**貴**	**尊**	**敬**	**元**	**旦**	**希**	**望**
비단 금	옷 의	범 호	베개 **침**	가멸 부	귀할 귀	높일 존	공경할 **경**	첫해 원	아침 단	바랄 **희**	바라볼 **망**
錦	衣	虎	枕	富	貴	尊	敬	元	旦	希	望
						尊					

錦上添花(금상첨화) '좋고 아름다운 일 에 또 좋고 아름다운 일이 보태어짐' 을 이르는 말.
錦衣(금의) 비단옷. ⑩~還鄕.
虎穴(호혈) 범의 굴. 가장 위험한 곳.
虎口(호구) 범 아가리.
虎尾(호미) 범의 꼬리. ⑩~難放.
虎班(호반) 조선 시대의 무관의 반열.
枕頭(침두) 베갯머리.
枕木(침목) ①림목. ②철도 레일 밑을 괴는 나무나 콩크리이트 따위의 토막.

富貴(부귀) 재력의 많음과 지위의 높음.
富裕(부유) 재산이 썩 많고 넉넉함.
富益富(부익부) 부자일수록 더부자가 됨
貴賤(귀천) 부귀와 빈천. 귀함과 천함.
貴賓(귀빈) 높고 귀한 손님.
尊卑(존비) 신분의 높음과 낮음.
尊屬(존속) 부모 항렬 이상의 항렬.
尊待(존대) 존경하여 대접하거나 대함.
敬老(경로) 노인을 공경함. ⑩~堂.
敬拜(경배) 삼가 절함.
敬聽(경청) 삼가 들음.

元功(원공) 으뜸되는 큰 공.
元氣(원기) ①몸과 마음의 정력. ②만 물의 정기. ⑩~旺盛.
元旦(원단) 정월 초하루의 아침.
旦夕(단석) 아침과 저녁.
旦暮(단모) 아침과 저녁.
希願(희원) 앞일에 대해 바라는 기대.
希求(희구) 바라서 요구함.
希望(희망) 앞일에 대하여 기대를 가지
望日(망일) 음력 보름날. └고 바람.
望鄕(망향) 고향을 바라봄.

人 間

ᅳ 회 娎 端 端	ノ ᅳ ᅩ 午	ᄀ ᄀ 弓 弦 弦	ᅮ ᅮ 珏 珏 琴	木 栏 桿 槵 樓	ᅳ 亨 亨 郭 郭
ク タ タ 名 名	⺮ 笭 筲 筲 節	ロ ロ 吟 吟 吹	⺯ ⺮ 笛 笛 笛	卜	ニ ᅮ 亦 亦 祈

端	午	名	節	弦	琴	吹	笛	樓	郭	卜	祈
실마리 단	낮 오	명성 명	부신 절	악기줄 현	거문고 금	불 취	피리 적	다락 루	외성 곽	점장이 복	빌 기
端	午	名	節	弦	琴	吹	笛	樓	郭	卜	祈
								楼			

端緒(단서) 일의 처음이나 실마리.
端數(단수) 우수리.
端的(단적) 곧바로 명백한 것.
午睡(오수) 낮잠.
午夢(오몽) 낮잠에서 꾼 꿈.
午時(오시) 상오 열 한 시부터 하오 한
　시 사이. ⨁子時(자시).
名譽(명예) 사람의 사회적 평가.
名單(명단) 관계자의 이름을 적은 것.
節槪(절개) 기개 있는 지조.
節米(절미) 쌀을 절약함.

弦樂(현악) 현악기로 연주하는 음악.
彈琴(탄금) 거문고를 탐.
琴瑟(금슬) ①거문고와 비파. ②부부
　간의 애정. ㉫～이 좋다.
鼓吹(고취) ①북을 치고 피리를 붊.②
　고무하여 의기를 북돋움.
吹毛(취모) 터럭을 붊. 극히 쉬운 것.
吹打(취타) 악기를 불고 두드리고 함.
吹灰(취회) 재를 붊. 아주 쉬운 것.
牧笛(목적) 목동이 부는 피리.
草笛(초적) 풀피리.

樓閣(누각) 사방이 트이게 지은 집.
樓臺(누대) 높은 건물.
高樓(고루) 높은 다락집.
望樓(망루) 망대(望臺).
郭外(곽외) 성곽 밖.
卜術(복술) 점을 치는 술법.
卜居(복거) 살 곳을 가려서 정함.
卜日(복일) 점쳐서 좋은 날을 가려 냄.
祈求(기구) 신, 부처에게 빎.
祈雨(기우) 가물 때에 비 오기를 빎.
祈願(기원) 소원이 이루어지도록 바람.

吖唑嗡噫噫 口广叭呐鳴鳴	扩圹坤墒墳 士圹坤坦埋	艹芦莒莫墓 艹艼苑茐葬	千㞢霏霏靈 动动神魂魂 三丰夫丢奉 了丮承承承

噫	鳴	罔	極	墳	墓	埋	葬	靈	魂	奉	承
탄식할 희	슬플 오	없을 망	제위 극	무덤 분	무덤 묘	묻을 매	장사지낼 장	영혼 령	넋 혼	받들 봉	이을 승
噫	鳴	罔	極	墳	墓	埋	葬	靈	魂	奉	承
								靈			

噫鳴(오) 탄식하며 괴로와 하는 모양.
噫欠(흠) 트림과 하품.
鳴咽(오열) 목이 메어 욺.
鳴鳴(오오) ①슬픈 소리의 형용. ②노
　래를 부르는 소리.
鳴呼(오호) 슬픔을 나타내는 '아', '어',
　'허'. ㉔~痛哉.
罔極(망극) 은혜나 슬픔이 그지없음.
罔民(망민) 백성을 속임.
極難(극난) 지극히 어려움.
南極(남극) 남쪽 끝. ㉘北極.

墳墓(분묘) 무덤.
墓碑(묘비) 무덤 앞에 세운 빗돌.
墓所(묘소) 산소.
墓地(묘지) 무덤이 있는 땅.
埋葬(매장) 송장을 땅에 묻음.
埋骨(매골) 뼈를 묻음.
埋沒(매몰) 파묻음. 파묻힘.
埋伏(매복) 엎드려 숨음.
葬禮(장례) 장사 지내는 의식.
葬送(장송) 죽은 사람을 장사지내 보냄.
葬儀(장의) 장사지내는 의식.

靈魂(영혼) 영. 혼.
靈感(영감) 신불의 영묘한 감응.
靈妙(영묘) 신령스럽고 기묘함.
心靈(심령) 마음 속의 영혼.
魂車(혼거) 장사 때 죽은 사람의 옷을
　실은 수레.
魂不附體(혼불부체) 혼비백산.
奉仕(봉사) 남을 위하여 일함.
奉見(봉견) 받들어 봄.
承諾(승낙) 청을 들어 줌.
承服(승복) 이해하여 복종함.

姦	淫	迷	惑	煩	惱	咸	恨	克	肖	尤	懲
ㄠ 女 玄 姦 姦	㇀ 氵 浐 浐 淫 淫	㇏ ⺶ 米 迷 迷	㇀ 火 灯 炳 煩	㇀ 忄 忉 惱 惱 惱	一 十 古 古 克	㇀ ⺍ ⺌ 肖 肖					
㇀ ⺶ 米 迷 迷	豆 式 或 惑 惑	厂 厈 咸 咸 咸	㇀ 忄 忄 恨 恨	一 ナ 尤 尤	彳 徨 徵 懲 懲						
姦	淫	迷	惑	煩	惱	咸	恨	克	肖	尤	懲
간음할간	음란할음	미혹할미	미혹할혹	번민할번	괴로와할뇌	다 함	한할한	이길 극	닮을 초	더욱 우	징계할징
姦	淫	迷	惑	煩	惱	咸	恨	克	肖	尤	懲
					惱						

姦淫(간음) 비도덕적인 성 관계.
姦計(간계) 간사한 꾀.
姦雄(간웅) 간사한 영웅.
姦賊(간적) 간악한 도둑.
淫女(음녀) 음란한 여자.
淫淚(음루) 그칠 새 없이 흐르는 눈물.
迷惑(미혹) 홀려서 정신을 못 차림.
迷路(미로) 갈피를 잡을 수 없는 길.
迷信(미신) 이치에 어긋난 것을 망녕되
　게 믿음. ㉑∼打破.
惑世(혹세) 세상을 현혹함.

煩惱(번뇌) 마음이 시달려서 괴로움.
煩多(번다) 번거롭게 많음.
煩熱(번열) 가슴이 답답하며 나는 신열.
煩雜(번잡) 번거롭고 복잡함.
惱苦(뇌고) 몹시 괴로움.
咸池(함지) 해가 져서 들어간다는 못.
咸告(함고) 빼지 않고 다 고함.
咸氏(함씨) 남을 높이어 '그의 조카'를
　이르는 말. ㉑∼와 阮丈.
恨人(한인) 다정다한한 사람.
恨嘆(한탄) 한숨 지으며 탄식함.

克己(극기) 사념, 사욕 등을 양심, 의지
　등으로 눌러 이김. ㉑∼復禮.
克明(극명) ①속속들이 잘 밝힘. ②진
　실함. ㉑大義의 ∼.
肖像(초상) 그림, 사진 따위에 나타낸
　일정한 사람의 얼굴과 모습. ㉑∼畫.
不肖(불초) ①못 나고 어리석은 사람.
　②'자기'를 낮추어 이르는 말.
尤妙(우묘) 더욱 묘함.
懲戒(징계) 허물을 나무라고 경계함.
懲罰(징벌) 잘못에 대하여 벌을 줌.

慙	愧	泣	哭	汚	辱	廉	恥	寬	恕	悔	悟
부끄러울참	부끄러워할괴	울 읍	울 곡	더러울오	욕될 욕	청렴할렴	부끄러울치	너그러울관	용서할서	뉘우칠회	깨달을오
慙	愧	泣	哭	汚	辱	廉	恥	寬	恕	悔	悟

慙愧(참괴) 부끄러워함. ㉑～無面.
慙死(참사) 치욕을 못 이기어 죽으려 하거나 죽을 지경에 이름.
慙色(참색) 부끄러워하는 기색.
愧懼(괴구) 부끄러워서 두려워함.
愧恥(괴치) 부끄러워함. 무안해함.
愧汗(괴한) 부끄러워서 흘리는 땀.
哭泣(곡읍) 소리를 내어 서럽게 욺.
哭班(곡반) 국상 때 곡하는 벼슬.
哭聲(곡성) 곡하는 소리.
泣血(읍혈) 피눈물나게 슬피 욺.

汚辱(오욕) 더럽히고 욕되게 함.
汚名(오명) ①더러워진 명예. ②누명.
汚損(오손) 더럽히고 손상함.
汚染(오염) 더럽게 물듦.
辱臨(욕림) 상대편을 높이어 '그가 자기를 찾아옴'을 이르는 말.
廉恥(염치) 깨끗하고 부끄러움을 앎.
廉價(염가) 싼 값. ㉑～販賣.
廉探(염탐) 남 몰래 사정을 조사함.
淸廉(청렴) 깨끗하고 물욕이 없음.
恥事(치사) 부끄러운 일.

寬弘(관홍) 대하는 태도가 너그러움.
寬大(관대) 마음이 너그럽고 큼.
寬仁(관인) 너그럽고 어짊.
寬厚(관후) 너그럽고 후함.
恕免(서면) 죄를 용서하여 면해 줌.
恕思(서사) 남을 동정함.
悔改(회개) 뉘우치고 고침.
悔淚(회루) 뉘우치고 흘리는 눈물.
悔心(회심) 뉘우치는 마음.
悟道(오도) 도를 깨침.
悟性(오성) 영리한 천성.

一	一 广 忙 忙 位	一 二 三	ノ 二 チ 升	十 百 声 声 壹	ノ 厶 年 金 鉖 鋑 錢
一 二	竹 隹 雠 雙 雙	丨 冂 𦊆 四 四	𠃌 口 毌 貫 貫	二 亖 亖 貳 貳	一 丆 币 両 両

一	位	二	雙	三	升	四	貫	壹	錢	貳	両
한 일	자리 위	두 이	쌍 쌍	석 삼	되 승	넉 사	뚫을 관	한 일	돈 전	의심할 이	두 량
一	位	二	雙	三	升	四	貫	壹	錢	貳	両
			双					壱	錢	弐	両

一當百(일당백) 하나가 백을 당해냄.
位階(위계) 벼슬의 등급.
位次(위차) 벼슬의 순서.
位置(위치) 자리를 차지하고 있는 곳.
二夫(이부) 두 남편. ㉝貞女不更~.
二三子(이삼자) 두세 사람. 「딸.
二世(이세) 외국에 입적하여 낳은 아들
雙淚(쌍루) 두 눈에서 나오는 눈물.
雙肩(쌍견) 양쪽 어깨.
雙頭馬車(쌍두마차) 두 마리 말로 끄는 마차.

三杯(삼배) 석 잔. ㉝~酒.
三脚架(삼각가) 망원경, 사진기 등을 얹어 놓는 세 발 달린 받침대.
三思(삼사) 여러번 생각함.
升平(승평) 나라가 태평함.
斗升(두승) 말과 되.
四柱(사주) 사람의 난 해·달·날·시의 4가지. ㉝~八字. 「親.
四顧(사고) 사방을 돌아다 봄. ㉝~無
貫通(관통) 꿰뚫어 통함.
貫鄕(관향) 본. 본관.

壹般(일반) 보통의 사람들. =一般
壹氣(일기) 한 목 내치는 기운.
壹德(일덕) 순수 전일한 덕.
壹是(일시) 오로지 모두.
錢穀(전곡) 돈과 곡식.
錢主(전주) 자본주.
換錢(환전) 돈을 바꿈.
貳臣(이신) 두 마음을 품은 신하.
貳心(이심) 배반하는 마음.
兩難(양난) 두 쪽이 다 어려움.
兩黨(양당) 두 정당. ㉝~制度.

単 位

一 了 五 五	一 厂 斤 斤	一 七	一 丁 兀 匹	丿 九	一 十
丶 亠 六 六	十 木 杧 杯 杯	丿 八	八 쓰 尖 关 卷	一 丁 百 百 百	丿 二 千

五	斤	六	杯	七	匹	八	卷	九	十	百	千
다섯 오	근 근	여섯 륙	잔 배	일곱 칠	하나 필	여덟 팔	책 권	아홉 구	열 십	일백 백	일천 천

| 五 | 斤 | 六 | 杯 | 七 | 匹 | 八 | 卷 | 九 | 十 | 百 | 千 |

五倫(오륜) 사람이 지켜야 할 다섯 가지 도리, 곧 父子有親, 君臣有義, 夫婦有別, 長幼有序, 朋友有信.
五十步百步(오십보백보) '좀 낫고 못한 정도의 차이는 있으나 본질상 차이는 없음'을 이르는 말.
斤兩(근량) 무게의 단위인 근과 냥.
六旬(육순) ①예순 날. ②예순 살.
六時(육시) 여섯 때.
六場(육장) 늘. 항상.
杯酒(배주) 잔에 따른 술.

七旬(칠순) ①일혼 날. ②일혼 살.
七步才(칠보재) 시나 문장을 빨리 짓는 재주. ⑧七步詩.
匹馬單騎(필마단기) 혼자 한 필의 말을 타고 감.
匹夫匹婦(필부필부) 한 사람의 남녀.
八景(팔경) 여덟 가지의 유명한 경치.
八區(팔구) 팔방의 구역. 곧 천하.
八眉(팔미) '八'자 모양의 눈섭.
卷頭言(권두언) 머리말. 「서 빼앗음.
席卷(석권) 자리를 말듯이 너른 땅을 쳐

九曲(구곡) 아홉 굽이. ㉑~肝腸.
九死一生(구사일생) 어려운 고비를 넘겨 겨우 살아남.
十年之計(십년지계) 앞으로 십 년을 목표로 한 계획.
十人十色(십인십색) '사람마다 취미나 기호가 다름'을 이르는 말.
百發百中(백발백중) ①쏘는 족족 꼭꼭 맞음. ②무슨 일이나 꼭꼭 들어 맞음.
千思萬慮(천사만려) 천만 가지의 근심.
千載(천재) 천년. ㉑~一遇.

甲	乙	丙	丁	萬	壽	數	億	寸	尺	軟	針
갑옷 갑	천간 을	천간 병	천간 정	많을 만	수할 수	꾀 수	억 억	촌수 촌	자 척	부드러울연	침 침
甲	乙	丙	丁	萬	壽	數	億	寸	尺	軟	針
				万	寿	数					

甲騎(갑기) 갑옷을 입은 말탄 병사.
甲富(갑부) 첫째 가는 부자.
甲日(갑일) 회갑 날.
乙丑(을축) 60 갑자의 하나.
乙覽(을람) 임금이 글을 봄.
丙寅(병인) 60갑자의 하나.
丙科(병과) 과거에서 성적으로 나눈 등급의 세째.
丁年(정년) ①태세에 천간이 '정'으로 된 해. ②장정이 된 나이.
丁夫(정부) 스무 살 안팎의 남자.

萬感(만감) 여러 가지의 감회.
萬頃(만경) ①일만 이랑. ②한없이 넓음. 예~滄波.
壽命(수명) 목숨.
壽福(수복) 오래 살며 복을 누리는 일.
壽宴(수연) 오래 산 것을 축하하는 잔치.
數刻(수각) 두서너 시간.
數量(수량) 수효와 분량.
數萬(수만) 몇 만. 예~大軍.
億萬(억만) 억. 아주 많은 수효.
億兆(억조) 썩 많은 수. 예~蒼生.

寸暇(촌가) 얼마 안 되는 겨를.
寸步(촌보) 몇 발자국 안 되는 걸음.
尺度(척도) 평가하거나 측정하는 기준.
尺簡(척간) 편지.
尺土(척토) 얼마 안 되는 땅.
軟弱(연약) 부드럽고 약함.
軟禁(연금) 정도가 너그러운 감금.
軟化(연화) 단단하던 물건이 무르게 됨.
針線(침선) ①바늘과 실. ②바느질.
針小棒大(침소봉대) 크게 과장함.
針術(침술) 침으로 병을 고치는 기술.

前	後	左	右	高	低	短	長	遠	近	深	淺
앞 전	뒤 후	왼쪽 좌	오른쪽 우	높을 고	낮을 저	짧을 단	길 장	멀 원	가까울 근	깊을 심	얕을 천
前	後	左	右	高	低	短	長	遠	近	深	淺
				高							淺

前後(전후) ①앞뒤. ②먼저와 나중.
前代未聞(전대미문) 지금까지는 들어 본
　적이 없는 새로운 것.
前無後無(전무후무) 그 전에도 없었고
　그 후에도 없음.
前轍(전철) 이미 실패한 바 있는 길.
左右(좌우) 이리저리 마음대로 다룸.
左翼(좌익) ①왼쪽 날개. ②공산당.
左之右之(좌지우지) =左右.
左衝右突(좌충우돌) 이리저리로 찌르고
　다닥뜨림.

高低(고저) 높낮이. ㈎~長短.
高空(고공) 높은 하늘. ㈎~飛行
高級(고급) 계급이 높음.
高貴(고귀) 품위가 높고 귀함.
低能(저능) 지능이 낮음. ㈎~兒.
低俗(저속) 품격이 낮고 속됨.
低調(저조) 활기가 없음.
短見(단견) 짧은 식견이나 소견.
短命(단명) 목숨이 짧음.
長久(장구) 매우 길고 오램.
長上(장상) 어른.

遠交近攻(원교근공) 먼 나라와 친하게
　지내고 가까운 나라를 침.
遠慮(원려) 먼 앞날에 대한 생각.
近世(근세) 가까운 지난날의 세상.
近因(근인) 가까운 원인.
近火(근화) 가까운 곳에서 일어난 불.
深刻(심각) 깊이 새김.
深謀(심모) 깊은 꾀. ㈎~遠慮.
深夜(심야) 한밤중.
淺薄(천박) 생각과 학문이 얕음.
淺才(천재) 얕은 재주. 또 얕은 지혜.

土尹者都都	丶亠广市市	阝隣隣隣隣	口吕吕吕邑	口尸尸居居	丶凸留留留
曲豊農農農	十才木村村	氵汩汩洞洞	口曰甲甲里	一口吕區區	圠圱域域域

都	市	農	村	隣	邑	洞	里	居	留	區	域
도회지 도	시가 시	농사지을 농	마을 촌	이웃할 린	고을 읍	깊을 동	리 리	있을 거	머무를 류	나눌 구	지경 역
都	市	農	村	隣	邑	洞	里	居	留	區	域

(이하 연습칸)

留 区
区

都市(도시) 도회. ㉘~生活.
都合(도합) 모두 합친 것.
市街(시가) 도시의 큰 길거리.
市民(시민) 시의 주민. 「곳.
市場(시장) 상품 매매를 위하여 설치한
市井(시정) ①시가. ②거리의 장사치.
農耕(농경) 논밭을 갈아 농사를 지음.
農期(농기) 농사철.
村落(촌락) 시골 마을.
村民(촌민) 시골 백성.
村翁(촌옹) 촌에 사는 늙은이.

隣郡(인군) 이웃 군. ㉘~邑民.
隣家(인가) 이웃집. 「사람들.
隣保(인보) 가까운 이웃. 가까운 이웃
隣接(인접) 이웃함. ㉘~地域.
邑內(읍내) ①읍의 구역 안. ②고을.
邑吏(읍리) 읍에 딸린 아전.
洞里(동리) 마을. ㉘~ 사람들.
洞房(동방) 깊숙한 방. 부인의 방.
洞察(통찰) 밝게 살핌.
洞燭(통촉) 양찰함.
里程(이정) 길의 이수. ㉘~標.

居留(거류) 일시적으로 머물러 삶.
居住(거주) 머물러 삶.
殘留(잔류) 남아서 처져 있음.
留意(유의) 마음에 둠.
區域(구역) 일정하게 구분된 지역.
區間(구간) 두 구역의 사이.
區區(구구) 조그마한 모양.
區別(구별) 종류에 따라 갈라 놓음.
域內(역내) 구역 안.
域中(역중) 지역 안.
異域(이역) 다른 나라 땅. ㉘~萬里.

郡	廳	講	堂	廣	幅	傾	斜	別	館	增	築
ㅋ 尹 君 那 郡	广 疒 庐 廊 廳	言 計 講 講 講	⼁ ⺌ 告 堂 堂	⼀ 广 庐 庿 廣	巾 帄 帽 幅 幅	⼈ 化 佰 佰 傾	⼆ 乎 余 糸 斜	口 号 号 別 別	今 食 飮 館 館	扌 圴 增 增 增	竹 笁 筑 筝 築
郡	廳	講	堂	廣	幅	傾	斜	別	館	增	築
고을 군	관청 청	강론할 강	근천 당	넓을 광	폭 폭	기울일 경	비낄 사	나눌 별	집 관	더할 증	을 축
郡	廳	講	堂	廣	幅	傾	斜	別	館	增	築
	厅		広								

郡界(군계) 군과 군과의 경계.
郡民(군민) 그 고을의 사람들.
郡守(군수) 군 행정 기관의 장.
廳舍(청사) 공공 기관의 사무실 건물.
廳夫(청부) 관청의 인부.
講究(강구) 연구하여 대책을 취함.
講習(강습) 시기적으로 하는 교육.
講義(강의) 내용을 체계적으로 설명함.
堂內(당내) '복을 입을 범위의 일가붙이'를 이르는 말.
堂堂(당당) 모양이 시원스럽고 훌륭함.

廣告(광고) 세상에 널리 알림.
廣場(광장) 넓은 마당.
廣宅(광택) 넓은 집.
幅員(폭원) 땅이나 지역의 넓이.
傾斜(경사) 비탈지거나 기울어진 상태.
傾國(경국) 나라를 위태롭게 함.
傾度(경도) 기울어진 도수.
傾聽(경청) 귀를 기울이고 들음.
斜路(사로) 비탈진 길.
斜視(사시) 사팔눈으로 봄.
橫斜(횡사) 가로 비낌.

別居(별거) 한 집안 식구로 따로 나가 삶.
別淚(별루) 이별의 눈물.
別途(별도) ①딴 방면. ②딴 용도.
客館(객관) 손이 묵는 집.
別館(별관) 따로 지은 집.
新館(신관) 새로 지은 집.
增強(증강) 더 늘려 더 강력하게 함.
增加(증가) 더하여 많아짐.
增大(증대) 늘어나거나 커지거나 많아짐.
增設(증설) 더 차리거나 시설함.
改築(개축) 다시 고쳐서 지음.

家	屋	洋	灰	墙	壁	孔	穴	契	屛	搖	藍
宀宀宀家家	그尸戸屋屋	氵沪沪洋洋	一ナ가灰灰	圹圹圹墙墙	尸尸月辟壁	彐刲刲刲契	그尸尸屛屛	扌护抨择搖	艹苩茚薛藍		
家	屋	洋	灰	墙	壁	孔	穴	契	屛	搖	藍
집안 가	집 옥	바다 양	재 회	담 장	벽 벽	성 공	굴 혈	맺을 계	병풍 병	흔들 요	쪽 람
家	屋	洋	灰	墙	壁	孔	穴	契	屛	搖	藍

家屋(가옥) 사람이 사는 집.
家計(가계) 한 집안의 살림살이.
家母(가모) 한 집안의 주부.
家訓(가훈) 가정의 교훈.
屋舍(옥사) 집.
洋洋(양양) (앞날의 희망이) 많고 큼.
洋裝(양장) 서양풍의 의복.
灰壁(회벽) 회를 바른 벽.
灰滅(회멸) 타서 없어짐.
灰色(회색) ①잿빛. ②'주의가 뚜렷하지 않음'을 비유하여 이르는 말.

越墙(월장) 담을 넘음. ㉎~逃走.
墙壁無依(장벽무의) 의지할 곳이 없음.
墙屋(장옥) 담.
墙外(장외) 담 밖.
壁報(벽보) 벽에 붙여 여럿에게 알리는 것.
壁紙(벽지) 벽을 도배하는 종이.
壁畫(벽화) 벽에 그린 그림.
孔孟(공맹) 공자와 맹자.
孔劇(공극) 몹시 지독함.
孔明(공명) 매우 밝음.
穴居(혈거) 굴 속에 삶.

契約(계약) 지킬 의무에 대한 약속.
契機(계기) 일이 일어날 기회.
屛氣(병기) 숨을 죽이고 가슴을 졸임.
屛風(병풍) 둘러치는 물건.
搖藍(요람) ①젖먹이를 태워 흔들도록 만든 물건. ②사물의 발생지나 출발
搖動(요동) 흔들리어 움직임. 지.
搖鈴(요령) 흔들면 소리가 나도록, 작은 종 모양으로 만든 물건.
搖之不動(요지부동) 꿈쩍도 하지 않음.
藍輿(남여) 의자 비슷한 가마.

汎	濫	放	棄	濁	泥	崩	壞	蛇	形	洪	荒
넓을 범	넘칠 람	방자할 방	버릴 기	흐릴 탁	진흙 니	무너질 붕	무너질 괴	뱀 사	형상 형	넓을 홍	거칠 황
汎	濫	放	棄	濁	泥	崩	壞	蛇	形	洪	荒
							壞				

汎愛(범애) 차별 없이 널리 사랑함.
汎濫(범람) ①큰물이 넘쳐 흐름. ②(부정적 물건이) 쏟아져 나와 덮침.
放恣(방자) 어렴성이 없이 건방짐.
放課(방과) 그 날의 학과를 끝냄.
放浪客(방랑객) 떠돌아 다니는 사람.
放心(방심) 마음을 쓰지 않고 놓음.
棄却(기각) ①버림. ②도로 물리침.
棄權(기권) 권리를 버림.
棄世(기세) '세상을 버림'이란 뜻으로 웃사람의 '죽음'을 이르는 말.

淸濁(청탁) 맑음과 흐림. 청음과 탁음.
濁世(탁세) 혼탁한 세상.
濁音(탁음) 유성음. 흐린 소리.
泥巖(이암) 진흙이 쌓여서 된 암석.
泥金(이금) 금가루를 아교에 갠것.
泥醉(이취) 술에 몹시 취함.
泥土(이토) 진흙.
崩壞(붕괴) 무너짐. 例提防의 ~.
崩落(붕락) 무너져 떨어짐.
崩御(붕어) 임금의 죽음.
壞亂(괴란) 파괴하고 문란하게 함.

蛇足(사족) 덧붙인 군더더기.
蛇行(사행) 뱀처럼 구불거리면서 감.
長蛇(장사) 긴 뱀.
形影(형영) 형체와 그림자. 例~相弔.
形貌(형모) 얼굴 모양.
洪水(홍수) 큰물. 例~豫報.
洪圖(홍도) 큰 계획.
洪量(홍량) 넓은 도량.
洪恩(홍은) 넓고 큰 은덕이나 은혜.
荒唐(황당) 종적 없이 허황함.
荒漠(황막) 거칠고 아득하게 넓음.

十土圭寺寺	³ ⁸ ⁸ 阵阵院院	` 宀穴空空	木 枬 欄 欄 欄	⁴ 金 鐘 鐘 鐘	Ⅰ 尸 門 閂 閣 閣
⁾ 小 少 少 尖	土 圹 圹 坆 塔	艹 苎 苧 苗 黃	艹 芍 苟 菊 菊	尸 尸 屗 屚 層	亠 声 鼻 壴 臺

寺	院	尖	塔	空	欄	黃	菊	鐘	閣	層	臺
절 사	집 원	뾰족할첨	탑 탑	하늘 공	난간 란	누를 황	국화 국	종 종	집 각	층 층	대 대
寺	院	尖	塔	空	欄	黃	菊	鐘	閣	層	臺
							黃			層	

寺院(사원) 절.
寺內(사내) 절의 안.
寺田(사전) 절에 딸린 밭.
寺人(시인) 불알 없는 남자 내관.
院落(원락) 울안의 정원이나 부속 건물.
院外(원외) '원'자가 붙은 기관의 밖.
尖塔(첨탑) 건축에서 꼭대기가 뾰족하
　게 높이 솟은 부분.
尖端(첨단) ①물건의 뾰족한 끝. ②사
　상, 유행 등의) 맨 앞장.
尖兵(첨병) 척후병.

空欄(공란) 빈 난.
空間(공간) 빈 곳.
空前絕後(공전절후) 이전에도 그런 예
　가 없거니와 앞으로도 그런 예가 없음.
欄干(난간) 층층대 등의 가장자리를 좀
　높게 막은 것.
欄外(난외) 난의 바깥.
黃金(황금) ①금. ②돈.
黃落(황락) 잎이 누래져 떨어짐.
玄黃(현황) 검은 하늘 빛과 누른 땅 빛.
菊月(국월) 음력 9월.

鐘閣(종각) 종을 달아 놓는 집.
鐘銘(종명) 종의 명.
警鐘(경종) ①위험을 알리는 신호 종.
　②세상을 경계하기 위해 알리는 언론.
閣道(각도) ①복도. ②잔도(棧道).
閣議(각의) 내각의 회의.
閣下(각하) 높이어 부르는 말.
層岩(층암) 험하게 쌓인 바위.
層層(층층) 여러 층. ㉝ ～侍下.
臺石(대석) 댓돌.
臺帳(대장) 토대가 되는 장부.

白	梅	桃	李	紅	輪	梨	花	庭	園	蘭	草
′ ′ 白 白 白	木 杧 栂 栂 梅			幺 糸 糸 紅 紅	亘 車 輪 輪 輪			广 广 庄 庭 庭	冂 周 園 園 園		
木 札 机 机 桃	一 十 木 李 李			千 禾 利 梨 梨	′ 艹 花 花 花			广 門 蘭 蘭 蘭	艹 艹 苩 苩 草		
白	梅	桃	李	紅	輪	梨	花	庭	園	蘭	草
흰 백	매실 매	복숭아 도	오얏 리	붉을 홍	바퀴 륜	배 리	꽃 화	집안 정	동산 원	난초 란	풀 초
白	梅	桃	李	紅	輪	梨	花	庭	園	蘭	草

白髮(백발) 허옇게 센 머리털.
白骨難忘(백골난망) 백골이 되어도 잊
　지 못함. 곧 남의 은혜에 감사하는 말.
白旗(백기) 흰 기.
白衣(백의) ①흰 옷. ②벼슬하지 않은
　사람. ㉮~從軍. 이르는 말.
梅蘭(매란) 매화와 난초
梅信(매신) 매화꽃이 핀 소식.
梅雨(매우) 6·7월 경의 장마.
桃李(도리) 복숭아와 오얏.
桃實(도실) 복숭아 열매.

紅爐(홍로) 붉게 단 화로 ㉮~點雪.
紅顏(홍안) 혈색 좋은 얼굴.
紅葉(홍엽) 빛깔이 붉은 잎.
紅雨(홍우) '많이 떨어지는 붉은 꽃'을
　이르는 말.
紅潮(홍조) 뺨에 붉은 빛이 드러남.
輪讀(윤독) 여러 사람이 돌려가며 읽음.
輪番(윤번) ①돌림 차례. ②차례로 번갈.
輪轉(윤전) 차바퀴 모양으로 돎.
梨園(이원) ①배나무를 심은 정원. ②
　옛날, 아악을 가르치던 곳.

庭園(정원) 집 안의 꽃밭 따위.
庭丁(정정) 재판소의 사환. =廷丁.
庭訓(정훈) 가정에서의 가르침.
園陵(원릉) 임금의 능.
園藝(원예) 채소, 과목, 화초 따위를 심
　어 가꾸는 일.
蘭客(난객) 좋은 벗.
蘭交(난교) 뜻이 맞는 좋은 사귐.
草家(초가) 지붕을 이엉으로 이은 집.
草稿(초고) 초벌로 쓴 원고.
草野(초야) '궁벽한 곳'을 이르는 말.

清	州	巡	視	好	姓	兼	彩	亦	是	閑	暇
氵汁淸淸淸	′刂州州州	〈巛巛巡巡	亍礻衸視視	ㄑ女女奵好	ㄠ女女奵姓	丷兰彐彐兼	⺊⺈⺈采彩	亠亣亣亦亦	丨日旦昰是	丨門門閉閑	亻作假
맑을 청	고을 주	순행할순	볼 시	좋아할호	성 성	아우를겸	빛날 채	또 역	옳을 시	겨를 한	겨를 가
清	州	巡	視	好	姓	兼	彩	亦	是	閑	暇
			視			兼					

淸濁(청탁) 맑음과 흐림. 청음과 탁음.
淸廉(청렴) 마음이 맑고 욕심이 없음.
淸貧(청빈) 성품이 깨끗하고 살림이 가난함.
州民(주민) '州' 안의 주민.
巡視(순시) 순회하면서 살핌.
巡禮(순례) (성지를) 차례로 예배하며 돌아다님. ㉍國土～.
巡察(순찰) 순회하면서 살핌.
視線(시선) 눈길. ㉍～을 돌리다.
視野(시야) 시력이 미치는 범위.

好感(호감) 좋게 여기는 감정.
好奇心(호기심) 새롭고 이상한 것에 끌리는 마음.
姓名(성명) 성과 이름.
姓氏(성씨) 남을 높이어 그 '성'을 이름.
兼職(겸직) 본직 외에 다른 직을 겸함.
兼務(겸무) 사무를 겸하여 봄.
兼備(겸비) 아울러 가짐.
彩服(채복) 빛깔이 고운 옷.
彩雲(채운) 채색 구름.
彩畵(채화) 색채화.

亦是(역시) 또한.
亦然(역연) 역시 그러함.
是非(시비) ①옳고 그름. ②말다툼.
是是非非(시시비비) ①여러 가지의 잘잘못. ②옳으니 그르니 하는 다툼.
是認(시인) 옳다고 인정함.
閑散(한산) ①일이 없어 한가함. ②한적하고 쓸쓸함.
閑職(한직) 늘 한가한 직.
假飾(가식) 거짓으로 꾸밈.
假契約(가계약) 임시로 맺는 계약.

赤	松	桂	柏	銅	像	到	處	野	遊	觀	覽
一 土 赤 赤 赤	十 木 杧 松 松	十 木 杜 桂 桂	十 木 朴 柏 柏	스 수 金 釒 銅	亻 俨 俨 像 像	乙 至 至 到 到	广 卢 虍 虘 處	日 甲 里 野 野	⺈ 方 斿 游 遊	艹 苹 雚 雚 觀	丨 臥 臥 臥 覽
十 木 杜 桂 桂	十 木 朴 柏 柏			厾 至 至 到 到	广 卢 虍 虘 處			艹 苹 雚 雚 觀		丨 臥 臥 臥 覽	
赤	松	桂	柏	銅	像	到	處	野	遊	觀	覽
붉을 적	소나무송	계수나무계	잣나무백	구리 동	형상 상	이를 도	처리할처	들 야	놀 유	볼 관	볼 람
赤	松	桂	柏	銅	像	到	處	野	遊	觀	覽
											覧
					処				観	覧	

赤道(적도) 위도를 헤아리는 기준선.
赤脚(적각) 맨발.
赤貧(적빈) 몹시 가난함.
松柏(송백) 소나무와 잣나무.
松徑(송경) 소나무 숲 속에 난 좁은 길.
松禁(송금) 소나무를 베지 못하게 법적
　으로 금함.
桂冠(계관) 일정한 상을 받은 영예.
桂月(계월) ①달. ②음력 8월.
桂皮(계피) 계수나무의 얇은 껍질.
柏子(백자) 잣.

銅錢(동전) 구리로 만든 돈.
銅器(동기) 구리와 청동으로 만든 그릇.
銅鐵(동철) 구리와 철.
靑銅(청동) 구리와 주석의 합금.
像形(상형) 물체의 형상을 본뜸. 「습.
影像(영상) 그림으로 나타낸 사람의 모
石像(석상) 돌로 만든 사람, 동물의 형상.
到達(도달) 목적한 곳에 다달음.
到處(도처) 이르는 곳마다의 여러 곳.
處決(처결) 결정하여 조처함.
處所(처소) 거처하는 곳.

野黨(야당) 현재 정권을 잡고 있지 아
　니한 정당. ⑪與黨(여당).
野性(야성) 교양이 없는 거친 성질.
遊覽(유람) 돌아다니며 구경함.
遊牧(유목) 돌아다니면서 가축을 침.
內野(내야) 야구에서, 본루, 1·2·3루
　를 연결한 선의 구역의 안. ⑪外野.
觀客(관객) 구경군.
觀念(관념) 생각. ⑪思想(사상).
博覽强記(박람강기) 여러 가지 책을 많
　이 읽고 기억을 잘 함.

幼	枝	飛	鳥	省	察	昨	今	景	致	雅	淡
｀ 乡 幻 幻幼	十 木 杆 枋 枝	飞 飞 飛 飛 飛	亻 冖 户 鸟 鳥	小 少 省 省	宀 宀 穸 察 察	冂 日 旷 旷 昨	丿 人 今 今	曰 旦 昙 景 景	乙 土 至 致 致	牙 牙 邪 邪 雅	氵 氵 淡 淡 淡
어릴 유	가지 지	날 비	새 조	살필 성	살필 찰	어제 작	이제 금	경치 경	이를 치	조촐할 아	맑을 담
幼	枝	飛	鳥	省	察	昨	今	景	致	雅	淡
									致		

幼稚(유치) 나이나 수준이 어림.
幼年(유년) 나이가 어릴 때. 어린이.
幼時(유시) 어릴 때.
幼兒(유아) 어린 아이. 예~敎育.
枝頭(지두) 가지 끝.
枝葉(지엽) ①가지와 잎. ②(사물에서
　의) 부차적인 부분.
飛禽(비금) 날짐승. 예~走獸.
飛來(비래) 날아 옴.
鳥獸(조수) 날짐승과 길짐승. =금수.
鳥跡(조적) 새의 발자국.

省察(성찰) 마음을 반성하여 살핌.
省略(생략) 일정한 절차에서 일부분을
　빼거나 줄임.
察衆(찰중) 대중을 살핌.
察知(찰지) 살펴서 앎.
昨今(작금) 어제오늘. 요새.
昨非(작비) 이전에 범한 잘못.
今明間(금명간) 오늘이나 내일 사이.
今般(금반) 이번.
今昔之感(금석지감) 예와 이제의 차가
　심함을 보고 일어나는 느낌.

景槪(경개) 경치. 예山川~
景慕(경모) 우러러 사모함.
景物(경물) 경치. 풍경.
致謝(치사) 사례하는 뜻을 나타냄.
致知(치지) 도리를 알기에 이름.
雅量(아량) 너그럽고 깊은 도량.
雅拙(아졸) 조촐하고 고지식함.
雅兄(아형) 벗을 높이어 이르는 말.
淡水(담수) 민물. 예~魚
淡食(담식) 기름기를 적게 먹음.
淡香(담향) 맑고 산뜻한 향기.

渡	江	洛	陽	蓮	池	古	跡	蒼	枯	梧	桐
氵浐浐浐渡	氵氵氵江江	艹芍苎草蓮	氵氵沪池	艹艾莟蒼蒼	十木村枯枯						
氵氵汐汐洛	阝阝阝陽陽	一十士古古	卩卩趵跡跡	木木栖梧梧	十木村柯桐						
건널 도	물 강	물락	볕 양	연 련	못 지	옛 고	발자취 적	무성할 창	마를 고	오동나무오	오동나무동
渡	江	洛	陽	蓮	池	古	跡	蒼	枯	梧	桐

渡涉(도섭) 물을 건넘.
渡來(도래) 물을 건너서 옴.
渡世(도세) 세상을 보냄. 삶.
渡航(도항) 배를 타고 바다를 건넘.
江南(강남) 양자강의 남쪽.
江心(강심) 강의 한가운데.
江湖(강호) ①강과 호수. ②자연.
洛水(낙수) 강의 이름.
洛神(낙신) 낙수의 수신(水神).
陽光(양광) 햇빛.
陽死(양사) 죽은 체함.

蓮葉(연엽) 연 잎사귀.
蓮根(연근) 연 뿌리.
蓮實(연실) 연밥.
蓮花(연화) 연꽃.
池塘(지당) 못.
池魚之殃(지어지앙) '생각지 않은 엉뚱
 한 재앙'을 이르는 말.
古今(고금) 옛적과 지금.
古談(고담) 옛이야기.
古稀(고희) '일흔 살'을 이르는 말.
古跡(고적) 남아 있는 옛 자취.

蒼古(창고) 아주 오랜 옛날.
蒼茫(창망) 너르고 멀어서 아득함.
蒼波(창파) 푸른 물결. ㉖萬頃~.
枯渴(고갈) 물이 바짝 마름.
枯木(고목) 마른 나무. ㉖~生花.
梧桐(오동) 오동나무.
梧葉扇(오엽선) 둥근 부채의 한 가지.
梧月(오월) '음력 7월'의 이칭.
梧陰(오음) 오동나무 그늘.
桐君(동군) '거문고'의 딴 이름.
桐孫(동손) 오동나무의 작은 가지.

飢	渴	宿	泊	雪	峯	征	服	感	慨	陶	醉
ハ今食食飢	シ汩汩渴渴	宀宀宿宿宿	シ汋汋泊泊	一千雪雪雪	山岁岁峯峯	彳行行征征	刀月月服服	ノ厈咸感感	忄忄悒慨慨	阝阝阽陶陶	丆酉酉醉醉
주릴 기	목마를갈	잘 숙	묵을 박	눈 설	봉우리봉	칠 정	복종할복	느낄 감	슬퍼할개	즐길 도	취할 취
飢	渴	宿	泊	雪	峯	征	服	感	慨	陶	醉

飢餓(기아) 굶주림. 예～線上.
飢渴(기갈) 배고픔과 목마름.
飢歲(기세) 흉년.
飢者甘食(기자감식) 배고픈 사람은 음
　　식을 가리지 않고 달게 먹음.
渴求(갈구) 몹시 애타게 구함.
渴民待雨(갈민대우) 가물 때 농민들이
　　몹시 비를 기다림.
宿願(숙원) 오래 전부터의 소원.
泊舟(박주) 배를 댐.
宿泊(숙박) 남의 집이나 여관에 머물.

雪景(설경) 눈이 내리거나 덮인 경치.
雪憤(설분) 분풀이.
峯頭(봉두) 봉머리.
征伐(정벌) 무력으로 침. =征討.
征途(정도) (전쟁에, 여행에)가는 길.
征服(정복) 쳐서 굴복시킴.
征夫(정부) ①출정하는 군사. ②먼길
　　가는 사람.
服務(복무) 맡은 임무나 직무에 힘씀.
服用(복용) ①(약을)먹음. ②(옷을)
服從(복종) 명령에 따라 좇음. └입음.

感慨(감개) 감격하여 깊이 느끼는 느낌.
感想(감상) 느끼어 일어나는 생각.
感歎(감탄) 깊이 느끼어 탄복함.
慨歎(개탄) 걱정스레 탄식함.
慨世(개세) 세상 형편을 탄식함.
慨然(개연) 분내며 한탄하는 모양.
陶然(도연) 기분 좋게 취한 모양.
陶醉(도취) ①기분 좋게 취함. ②무엇
　　에 마음이 끌리어 열중함.
醉生夢死(취생몽사) 흐리멍덩하게 삶.
醉漢(취한) 술 취한 사나이.

| 言言訝訝詠 | 言訒訷誦誦 | 一方扩旃旗 | 一古高高亭 | 冂罒甲界異 | 几凡凡風風 |
| 一十扌扚拍拍 | 一二三手 | 一日車軒軒 | 火炊炊燈燈 | 釒鈤鈤鈤興 | 丰走赶赿趣 |

詠	誦	拍	手	旗	亭	軒	燈	異	風	興	趣
읊을 영	소리내읽을송	손뼉칠 박	재주 수	기 기	정자 정	높을 헌	등잔 등	다를 이	바람 풍	흥할 홍	뜻 취
詠	誦	拍	手	旗	亭	軒	燈	異	風	興	趣

詠歌(영가) 시가를 읊음.
詠歎(영탄) 소리를 길게 내어 읊음.
誦讀(송독) 소리내어 읽음, 외어 읽음.
誦經(송경) ①유교의 경전을 읽음. ② 불교의 경문을 읽음.
誦詠(송영) 시가를 외어 읊음.
拍手(박수) 손뼉을 침. ㉑~喝采.
拍子(박자) 곡조의 진행하는 시간을 헤아리는 단위. ㉑4~.
拍掌(박장) 손뼉을 침. ㉑~大笑.
手工(수공) 손끝을 써서 만드는 공예.

旗手(기수) 대열의 앞장에 서서 기를 드는 일을 맡은 사람.
射亭(사정) 활터에 지은 정자.
亭閣(정각) 정자.
軒燈(헌등) 처마에 다는 등.
軒頭(헌두) 추녀 끝.
軒擧(헌거) 풍채가 좋고 의기가 당당함.
軒軒(헌헌) 깨끗하고 헌거로움. ㉑~丈夫.
燈燭(등촉) 등불과 촛불.
燈下(등하) 등잔 밑. ㉑~不明.
燈火(등화) 등불. ㉑~可親.

異客(이객) 타향살이하는 사람.
異見(이견) 남과 다른 생각.
風光(풍광) 경치.
風紀(풍기) 풍속이나 사회 도덕에 관한 기율. ㉑~가 문란하다.
興亡(흥망) 흥합과 망함.
興業(흥업) 산업이나 사업을 일으킴.
趣向(취향) 마음이 쏠리는 방향.
趣味(취미) 마음에 끌리어 일정한 지향성을 가진 흥미.
趣旨(취지) 일정한 일에 대한 의도.

檀	君	降	臨	廷	臣	團	結	紀	綱	從	容
木 栌 栉 檀 檀	ㄱ ㅋ 尹 君 君	�孑 阝 降 隆 降	厂 臣 臣 臨 臨	二 千 壬 廷 廷	一 ㄱ ㄹ 귬 臣	冂 同 團 團 團	幺 糸 紶 結 結	幺 糸 紅 紀 紀	幺 糸 紉 網 綱	彳 彷 徉 從 從	宀 穴 宊 容 容
檀	君	降	臨	廷	臣	團	結	紀	綱	從	容
박달나무 단	임금 군	내릴 강	다다를 림	법정 정	신하 신	모임 단	맺을 결	벼리 기	벼리 강	좇을 종	모양 용
檀	君	降	臨	廷	臣	團	結	紀	綱	從	容

(빈 연습 칸)

団

檀家(단가) 절에 시주하는 집안.
郎君(낭군) 자기의 남편을 이름.
君臣(군신) 임금과 신하.
暗君(암군) 어리석은 임금.
昇降(승강) 오르고 내림. ㉑~機.
降等(강등) 등급이나 계급을 내림.
降神(강신) 신의 강림을 빎.
降服(항복) 적에게 굴복함.
臨機應變(임기응변) 그 때의 사정을 보
　아 그에 알맞게 그 자리에서 처리함.
臨戰(임전) 전쟁에 나아감. ㉑~態勢.

宮廷(궁정) 대궐 안. =闕內(궐내).
廷吏(정리) 법원에서 잡무를 보는 사람.
法廷(법정) 재판, 심리를 하는 곳.
臣民(신민) 군주국의 국민.
臣子(신자) 신하.
團結(단결) 한 덩이로 뭉침.
團體(단체) 동일한 목적을 위한 사람들
　의 조직체.
結果(결과) 어떤 일의 결말 상태.
結實(결실) 열매를 맺음.
結緣(결연) 인연을 맺음. ㉑姉妹~.

紀綱(기강) 규율과 질서.
紀年體(기년체) 역사적 사실을 연대순
　으로 서술하는 역사 서술 체제.
綱領(강령) 활동이나 사업 등에서의 중
　요한 내용이나 계획.
從今(종금) 지금부터.
從軍(종군) 군대를 따라 전장에 나감.
從屬(종속) 딸려 붙음.
容身(용신) 겨우 몸을 담음.
容易(용이) 쉬움.　　　　　　「태.
容態(용태) ①용모와 태도. ②병의 상

亻亻仁仁位倍	亠亖查達達	亻亻仁伊使	人人合合命命	十圭青青責	亻亻仁任任
丨冂冂同同	宀方扩於族	口口中忠忠	自訃誠誠誠	宀宀宀宁完	宀夕家家遂

倍	達	同	族	使	命	忠	誠	責	任	完	遂
곱 배	출세할 달	같을 동	겨레 족	사신 사	목숨 명	충성 충	정성 성	책임 책	맡은일 임	완전할 완	이룸 수
倍	達	同	族	使	命	忠	誠	責	任	完	遂

倍加(배가) 갑절이 되게 더함.
倍舊(배구) 그 전보다 갑절.
倍數(배수) 배가 되는 수.
倍日(배일) 밤낮을 가리지 않고 감.
達觀(달관) 세속을 벗어난 높은 식견.
達辯(달변) 막힘이 없이 잘하는 말.
達筆(달필) 썩 잘 쓴 글씨. 능필.
同胞(동포) 형제 자매.
同氣(동기) 같은 기질. 형제 자매.
同盟(동맹) 단체나 나라 사이에서 맺는
　약속. ㉖攻守~.

族譜(족보) 집안의 혈통 관계를 적은 책.
族親(족친) 유복친 이외의 한 집안.
使命(사명) 지워진 임무. ㉖重大~.
使臣(사신) 임금의 명을 받아 외국에 가
　는 신하. ㉖奉命~.
命令(명령) 분부. 시킴.
命脈(명맥) 생명. ㉖~의 維持.
忠告(충고) 진심으로 타일러 줌.
忠實(충실) 충직하고 성실함.
誠實(성실) 정성스럽고 참됨.
誠意(성의) 정성스러운 뜻.

責望(책망) 허물을 꾸짖음.
責任(책임) 맡아서 해야 할 임무.
任務(임무) 맡은 일. ㉖~遂行.
任意(임의) 마음 내키는 대로 함.
任便(임편) 편리한 대로 함.
遂意(수의) 뜻을 이룸.
遂誠(수성) 정성을 다함.
遂行(수행) 해 냄. ㉖任務~.
完遂(완수) 완전히 해 냄.
完了(완료) 완전히 끝마침.
完成(완성) 완전히 이룸.

一 ナ 大	直 卓' 韓 韓 韓	千 禾 和 和 祖	同 民 國 國 國	木 杧 杧 柱 柱	石 砷 砷 砷 礎
亻 俚 健 健 健 ド ド ド 兒 兒		' 宀 宀 守 守	言 討 詳 謹 護 護	一 F 臣 臤 堅	冂 門 用 固 固

大	韓	健	兒	祖	國	守	護	柱	礎	堅	固
큰 대	나라 한	굳셀 건	남자 아	할아비 조	나라 국	지킬 수	보호할 호	기둥 주	주춧돌 초	굳을 견	본디 고
大	韓	健	兒	祖	國	守	護	柱	礎	堅	固
				児	祖	国					

大家(대가) ①큰 집. ②부잣집.
大略(대략) ①대강. ②큰 꾀.
大望(대망) 큰 희망.
韓服(한복) 우리 나라 고래의 의복.
健兒(건아) 건장하고 혈기 있는 남자.
健康(건강) 몸이 튼튼하고 병이 없음.
健忘(건망) 잘 잊음.
健實(건실) 썩썩하고 착실함.
兒女(아녀) 어린애와 여자. 여자.
兒童(아동) 어린아이.
兒子(아자) 아이. 아이들.

祖國(조국) 자기의 조상이 대대로 살아 온 나라.
祖行(조항) 할아버지 뻘의 항렬.
國旗(국기) 국가의 표지로 쓰는 기.
國境(국경) 나라와 나라와의 영토의 경
國難(국난) 나라의 위태로운 상태. ㄴ계.
守備(수비) 적의 침해에서 지킴.
守成(수성) 조상들의 사업을 이어 지킴.
守節(수절) 절개를 지킴.
護憲(호헌) 헌법을 옹호함. 예~精神.
護國(호국) 나라를 호위함.

柱石(주석) 기둥과 주춧돌. 예~之臣.
柱礎(주초) 주춧돌.
礎石(초석) 주춧돌. 예國家의 ~.
基礎(기초) 기본으로 되는 토대.
堅固(견고) 굳고 튼튼함.
堅剛(견강) 성질이 야무지고 단단함.
堅氷(견빙) 굳고 두꺼운 얼음.
堅忍(견인) 꾹 참아 견딤. 예~不拔.
固守(고수) 굳게 지킴.
固有(고유) 원래 있는 것. 예~衣裳.
固體(고체) 단단한 물체.

丶 冂 口 中	丶 冂 口 央央	㇀ ㇇ 正 政政	一 广 庐 府府	㇀ ㇇ ㇇ 扨 叛	㇀ ㇇ 芇 逆 逆	冫 浐 減 減 滅	丶 ㇐ 亡	卄 其 其 期期	一 方 方 於於	彳 什 隹 淮 進	一 尸 屛 屏 展
中	**央**	**政**	**府**	**叛**	**逆**	**滅**	**亡**	**期**	**於**	**進**	**展**
가운데 중	가운데 앙	정사 정	관청 부	배반할 반	거스를 역	없어질 멸	망할 망	기간 기	어조사 어	나아갈진	벌일 전
中	央	政	府	叛	逆	滅	亡	期	於	進	展

中央(중앙) 중심을 차지하고 있는 곳.
中堅(중견) 중심적 역할을 하는 사람.
中途(중도) ①도중. ②반도(半途).
中丸致死(중환치사) 총알에 맞아 죽음.
政略(정략) 정치상의 책략.
政治(정치) 국가의 주권자가 나라를 다스림. 예民主~.
府使(부사) '府'의 으뜸벼슬.
府庫(부고) 문서와 재물을 넣어 두는 창고.
府兵(부병) 궁성, 조정을 지키는 병사.

叛徒(반도) 반란을 일으킨 무리.
叛逆(반역) 반란하여 모역함.
叛賊(반적) 모반한 역적.
逆流(역류) 물이 거슬러 흐름.
逆說(역설) 뒤집혀지는 이론.
滅亡(멸망) 망하여 없어짐.
滅門(멸문) 온 집안 사람을 다 죽여 없앰. 예~之禍.
亡國之恨(망국지한) 나라를 잃은 한.
亡命(망명) 정치적 탄압을 외국으로 피함. 예~生活. ~政府.

期間(기간) 일정한 때에서 일정한 때까지의 동안.
期待(기대) (어떤 일을) 바라고 기다림.
於焉(어언) 어느덧.
於腹點(어복점) 바둑판 한가운데의 점. 배꼽점.
進退(진퇴) 나아감과 물러섬. 예~兩難.
進擊(진격) 나아가서 침.
展覽(전람) 진열해 놓고 여럿에게 보임.
展開(전개) ①펴서 벌림. ②주제를 발전시키는 것.

憲	法	依	據	論	爭	受	諾	民	主	獨	立
宀宁审憲憲	氵汁汁法法	訁計診論論	⺌⺍罒罘爭	⼀⺄⻌⻌⺌⺌⻌⻌⺌	言訐訓訝諾	⼀⺤⺤⺤⺤⺤民	⼀⺤⺤⺤⺤民	⼀⺆⺕⺕民	⼀⺈⺇⺜主	⼀⺅狞狗猖獨	⼀⺈⺇⺜立
亻广优佽依	扩扩捗攄據					⼀⺍⺍⺎⺏學受				⺅犭猖猖獨	
법 헌	법 법	의거할 의	웅거할 거	견해 론	다툴 쟁	받을 수	대답할 낙	백성 민	자신 주	홀로 독	설 립
憲	法	依	據	論	爭	受	諾	民	主	獨	立
			拠							独	
			拠		争					独	

憲法(헌법) 최고의 기본적인 법률.
法令(법령) 법률과 명령.
祕法(비법) 숨겨 놓은 방법.
便法(편법) 편리한 방법.
依賴(의뢰) 남에게 부탁하거나 의지함.
依願(의원) 원하는 바에 의함. ㉐~免
依存(의존) 의지하여 존재함. └職
依支(의지) 다른 것에 마음을 붙여 그
　도움을 받음.
據點(거점) 활동의 근거지. 「據).
根據(근거) 근본이 되는 토대. 본거(本

論功(논공) 공로를 평가함.
論爭(논쟁) 옳고 그름을 논하여 다툼.
爭先(쟁선) 앞서기를 다툼.
爭議(쟁의) 노동 문제를 중심으로 다툼.
爭點(쟁점) 다투는 중심이 되는 점.
受業(수업) 학업을 선생에게서 받음.
受難(수난) 재난을 당함.
受學(수학) 글을 배움. ㉐同門~.
諾否(낙부) 허락과 거절.
諾從(낙종) 진심으로 따라 좇음.
許諾(허락) 청원을 들어 승락함.

民間放送(민간방송) 상업 방송.
民度(민도) 백성의 문화 생활 수준.
民情(민정) 국민의 사상과 생활 형편.
民衆(민중) 국민 대중.
主客(주객) ①주인과 손. ②주관과 객
主見(주견) 주장이 되는 의견. └관.
主力(주력) 중심 세력.
獨創(독창) 독자적으로 창조, 창안함.
獨居(독거) 홀로 삶. 홀로 있음.
立脚(입각) 근거를 두어 그 처지에 섬.
立法(입법) 법령을 제정함.

一十卅卅世	口四田界界	十土均均均	ᄼᄽ竺竺等等	ナナ圹協協協	刀月且且助助
一一一平平	二千禾和和	宀矛矛矛社	合命命會會	阝阝阽隆隆隆	厂成成盛盛

世	界	平	和	均	等	社	會	協	助	隆	盛
세상 세	지경 계	고를 평	풀 화	고를 균	같을 등	단체 사	모일 회	힘합할협	도울 조	성할 륭	성할 성
世	界	平	和	均	等	社	會	協	助	隆	盛
岦						社	会				

世代 (세대) 다음 대와 교체되는 기간.
　또 그 기간에 속하는 사람의 총체.
稀世 (희세) 세상에 드묾. ㉑ ~英雄.
界尺 (계척) 괘선과 같은 줄을 칠 때 쓰
　이는 자.
斯界 (사계) 이 분야. ㉑ ~의 權威者.
平凡 (평범) 뛰어나지 않고 예사로움.
平均 (평균) 질이나 양이 다른 것을 모
　아서 통일적으로 고르게 함.
和暢 (화창) 날씨가 온화하고 맑음.
和氣 (화기) 온화한 기색.

均等 (균등) 차별 없이 고름.
均分 (균분) 똑같이 고르게 나눔.
等級 (등급) 높낮이의 차례.
等高 (등고) 같은 높이.
社員 (사원) '社'에서 일하는 직원.
社說 (사설) 그 '사'의 주장으로서 발표
　하는 논설. 「단.
社會 (사회) 공동 생활을 하는 인류의 집
司會 (사회) 회의나 예식을 맡아 집행함.
會心 (회심) 마음에 흐뭇하게 들어맞음.
會合 (회합) 모임.

協同 (협동) 마음과 힘을 함께 함.
協力 (협력) 힘을 합하여 서로 도움.
妥協 (타협) 서로 양보하여 협의함.
助力 (조력) 힘을 도와 줌.
助成 (조성) 도와서 이루게 함.
扶助 (부조) 남을 물질적으로 도와 줌.
隆起 (융기) 높이 일어남.
隆盛 (융성) 힘이 성해짐.
盛年不重來 (성년 부중래) 한창때는 다
　시 오지 아니함.
盛衰 (성쇠) 성함과 쇠함.

十 靑 靑靑靑靑	氵 氵 潭 潭 潭	土 走走起超	亻 亻 伶伶倫	礻 礻 禪禮禪	业 学堂裳裳
日 星景景影	冫 氵 氵 沙 池	阝 阝 阿阿阿	一 卄 其斯斯	人 仏 业 坐坐	亻 伶伶僧僧

青	潭	影	池	超	倫	阿	斯	禪	裳	坐	僧
푸를 청	못 담	그림자영	못 지	뛰어날초	인륜 륜	아첨할아	이 사	선 선	치마 상	앉을 좌	중 승
青	潭	影	池	超	倫	阿	斯	禪	裳	坐	僧
								禅			僧

青山流水(청산유수) '막힘 없이 말을 잘 하는 것'을 비유한 말. 「름.
青雲(청운) '높은 이상이나 벼슬'을 이
潭思(담사) 깊은 생각.
潭水(담수) 깊은 물.
影像(영상) 비쳐서 생긴 형상.
影子(영자) 그림자.
影響(영향) 다른 사물에 미치는 결과.
池塘(지당) 못.
池魚之殃(지어지앙) '생각지 않은 엉뚱한 재앙'을 이르는 말.

超越(초월) 한도나 표준을 뛰어넘음.
超自然(초자연) 자연을 초월한 존재.
五倫(오륜) 사람이 지켜야 할 다섯 가지 도리, 곧 父子有親, 君臣有義, 夫婦有別, 長幼有序, 朋友有信.
倫理(윤리) 도덕상 지켜야할 행동 규범.
阿附(아부) 아첨하여 붙좇음.
阿鼻叫喚(아비규환) '끊이지 않는 심한 고통으로 부르짖는 참상'을 이르는 말.
斯界(사계) 이 분야. ㉖~의 權威者.
斯道(사도) 이 길. 성인의 길.

禪房(선방) 참선하는 방.
禪位(선위) 임금 자리를 물려 줌.
衣裳(의상) 저고리와 치마.
坐禪(좌선) 조용히 앉아서 참선함.
坐視(좌시) 참견 않고 앉아서 보기만 함.
坐食(좌식) 놀고 먹음.
坐臥(좌와) 앉음과 누움.
僧俗(승속) 중과 중이 아닌 사람.
僧職(승직) 중의 벼슬.
帶妻僧(대처승) 아내를 둔 중.
僧房(승방) 여승들만이 수도하는 절.

侯	爵	御	賜	冊	封	皇	妃	誘	脅	播	遷
亻仁仨侯侯	严严罗爵爵	彳犷徉御御	貝即即賜賜	丿刀刀刑冊	土圭圭封封	宀白皁皇	女女妃妃	言訁誘誘誘	ㄱ�冫冹脅脅	护押採播播	覀覀罨罨遷
侯	爵	御	賜	冊	封	皇	妃	誘	脅	播	遷
임금 후	벼슬 작	거할 어	줄 사	세울 책	봉할 봉	임금 황	왕비 비	꾈 유	으를 협	씨뿌릴 파	옮길 천
侯	爵	御	賜	冊	封	皇	妃	誘	脅	播	遷

侯爵(후작) 다섯 작위 중 둘째 작위.
諸侯(제후) 천자 밑에 속한 임금.
爵祿(작록) 관작과 녹봉.
爵位(작위) 작호(爵號)와 위개(位階).
爵品(작품) 벼슬의 품계.
爵號(작호) 작위의 이름.
御床(어상) 임금의 음식을 차린 상.
御用(어용) 정부나 권력 기관에 영합하여 그의 이익을 위하여 활동함.
賜藥(사약) 사약을 주어 자살하게 함.
賜田(사전) 임금이 내려 준 밭.

冊卷(책권) 서적의 권질.
冊封(책봉) 왕세자, 왕세손, 후, 비빈, 부마 등을 봉작함.
冊子(책자) 책.
封建(봉건) 임금이 토지를 나누어 제후를 봉하여 나라를 세우게 함.
封鎖(봉쇄) 외부와 내왕 못하게 막음.
封印(봉인) 봉한 자리에 도장을 찍음.
皇帝(황제) 임금. 천자. ㉑高宗～.
皇考(황고) ‘돌아가신 아버지나 할아버지’를 높이어 이르는 말.
王妃(왕비) 왕의 아내. ＝王后(왕후).

誘導(유도) 일정한 방향으로 이끎.
誘發(유발) 어떤 일에 유인되어 다른 일이 생김.
誘引(유인) 꾀어 냄.
脅迫(협박) 으르고 다잡음.
脅從(협종) 위협당하여 복종함.
威脅(위협) 위세를 부리며 으르고 협박.
播種(파종) 곡식의 씨앗을 뿌림.
播植(파식) 씨앗을 뿌려 심음.
播遷(파천) 임금이 서울을 떠나 피란함.
遷都(천도) 도읍을 옮김. ㉑漢陽～.

蠻	夷	驅	逐	申	複	互	聽	維	持	悠	久
오랑캐만	평난할이	달릴구	좇을축	말할신	겹칠복	서로호	들을청	밭어사유	가질지	멀유	오랠구
蠻	夷	驅	逐	申	複	互	聽	維	持	悠	久
蛮		駆					聴				

蠻勇(만용) 난폭한 용기.
蠻地(만지) 야만인이 사는 땅.
野蠻(야만) 문화가 미개한 상태.
夷險(이험) 평탄한 곳과 험한 곳.
夷傷(이상) 상처가 남.
東夷(동이) 동쪽 지방의 민족.
驅除(구제) (해충 등을) 없애버림.
驅逐(구축) 몰아서 쫓아 냄.
逐鹿(축록) 사슴을 쫓음. 곧 정치적 권력을 잡기 위해 싸우는 다툼질.
逐條(축조) 한 조목씩 차례로 좇음.

申告(신고) (일정한 사실을) 보고함.
申請(신청) 관가나 기관에 청구함.
複雜(복잡) 여러 내용이 뒤얽혀 있음.
複寫(복사) 두 장 이상을 포개어 한 꺼번에 베낌. 예~紙.
複數(복수) 둘 이상의 단위로 된 수.
互選(호선) 서로 투표하여 뽑음.
互流(호류) 서로 교류함.
聽講(청강) 강의를 들음. 예~生.
聽衆(청중) (연설 따위를) 듣는 군중.
聽取(청취) (방송, 보고 따위를) 들음.

維新(유신) 묵은 제도를 새롭게 고침.
維持(유지) 그대로 보전하여 지탱함.
持久(지구) 오래 버티어 변하지 않음.
持續(지속) 유지하여 오래 계속함.
悠久(유구) 아득하게 오램.
悠遠(유원) 오래고 멂.
悠悠自適(유유자적) 태연스럽게 마음 내키는 대로 마음껏 즐김.
悠長(유장) 침착하여 성미가 느릿함.
久遠(구원) 까마득히 멀고 오램.
久懷(구회) 오래된 회포.

特	殊	權	利	執	務	調	査	幹	部	委	員
牛 牛 牜 特 特	歹 歺 死 殊 殊	柞 杧 枒 棒 權	二 千 禾 利 利	坴 坴 執 執 執	予 矛 矛 敄 務	言 訓 詷 調 調	一 十 木 杏 査	声 直 軑 軡 幹	二 立 音 部 部	二 千 未 委 委	口 口 肙 冒 員
特別할특	결심할수	권리 권	이익 리	잡을 집	일 무	고를 조	살필 사	줄기 간	부분 부	맡길 위	사람 원
特	殊	權	利	執	務	調	査	幹	部	委	員
		权									
		権									

特殊(특수) 보통보다 특별히 다름.
特權(특권) 특별히 주어진 권리.
特技(특기) 특별한 기술이나 재능.
特徵(특징) 다른 것과 구별되는 독특한
　징표.
殊常(수상) 보통과 달리 이상함.
殊勳(수훈) 특별히 뛰어난 공훈.
權座(권좌) 통치권을 가진 자리.
權能(권능) 권세와 능력.
利己(이기) 자기 이익만을 차림.
利益(이익) 수입이 생기는 일.

執權(집권) 권세나 정권을 잡음.
執念(집념) 한 가지 일에 매달려 거기
　서 떠나지 않는 생각.
務實(무실) 참되고 실속 있도록 힘씀.
務進(무진) 힘써 나아감.
債務(채무) 빚 진 사람의 금전상 의무.
調理(조리) 재료를 맞추어 음식을 만듦.
調査(조사) 분명히 알기 위하여 살펴봄.
調節(조절) 정도에 맞게 고르게 함.
查實(사실) 사실을 조사함.
查定(사정) 심사하여 결정함.

幹部(간부) 지도적 자리에 있는 사람.
根幹(근간) 뿌리와 줄기, 중요한 기본.
部署(부서) 사업 체계에 따라 갈라진
　사업 부문의 단위. ㉙各自 맡은 ~.
部族(부족) 종족. ㉙~國家.
委託(위탁) 부탁하여 책임을 맡김.
委曲(위곡) 자세한 사정.
委命(위명) 목숨을 맡김.　　　　「김.
委任(위임) 일 처리를 다른 사람에게 맡
員數(원수) 물건의 수. 사람 수.
員外(원외) 정원 밖.

稅	金	負	擔	公	署	募	債	差	額	先	納
세금 세	금 금	질 부	맡을 담	벼슬 공	관청 서	모을 모	빚 채	부릴 차	현판 액	먼저 선	바칠 납
稅	金	負	擔	公	署	募	債	差	額	先	納
			担								
			担								

稅關(세관) 관세를 징수, 관리하는 기관.
稅務(세무) 세금의 부과, 징수에 관한 사무.
金塊(금괴) 금덩이.
金科玉條(금과옥조) 조금도 움직일 수 없는, 아주 귀중한 법으로 삼을 조문.
金融(금융) 돈의 융통. 예~機關.
負擔(부담) 할 일을 책임짐.
負傷(부상) 상처를 입음.
勝負(승부) 이김과 짐. =勝敗(승패).
擔當(담당) 일을 맡음. 예~任務.
擔任(담임) 임무를 맡음.

公認(공인) 공적으로 인정함.
公暇(공가) 공식적으로 인정되는 휴가.
公開(공개) 널리 개방함.
公德(공덕) 공중을 위하는 도덕적 의리.
署理(서리) 직무를 대리함.
署名(서명) 자기의 이름을 적음.
署長(서장) '서'의 책임자.
募集(모집) (필요한 사람이나 물품을) 널리 구하여 모음. 예~定員.
債權(채권) 빚 준 사람이 빚 진 사람에게 행할 수 있는 권리.

差額(차액) 차가 나는 액수.
差度(차도) 병이 나아 가는 것.
額面(액면) 유가 증권에 적힌 액수.
額子(액자) 현판에 쓴 글자.
先輩(선배) 같은 분야에서 앞선 사람.
先覺者(선각자) 선각한 사람.
先見之明(선견지명) 닥쳐올 일을 앞질러 내다보는 판단력.
納涼(납량) 더위를 피하여 바람을 쐼.
納付金(납부금) 납부하는 돈.
納稅(납세) 세금을 바침.

規	則	違	反	脫	黨	告	示	失	策	許	多
본 규	곧 즉	어길 위	도리어 반	빠질 탈	무리 당	알릴 고	보일 시	잃을 실	지팡이짚을 책	허락할 허	많을 다

규범(규범) 의무적으로 지켜야 할 질서.
규격(규격) 일정한 규정에 맞는 격식.
규모(규모) ①본이 될 만한 것. ②활
　동, 사물 등의 범위와 크기.
규칙(규칙) 일정한 법칙.
효칙(효칙) 무엇을 본받아 법으로 삼음.
위반(위반) 법이나 약속 등을 어김.
위법(위법) 법령을 위반함.
위화(위화) 조화를 잃음. 병에 걸림.
반대(반대) 맞서거나 거스름.
반성(반성) 자기의 언행을 돌이켜 살핌.

탈락(탈락) 빠지거나 떨어져 나감.
탈모(탈모) 털이 빠짐. 또는 빠진 털.
탈피(탈피) 낡은 것에서 완전히 벗어남.
당론(당론) 당의 의견이나 논의.
당원(당원) 그 당에 속한 사람.
당쟁(당쟁) 당파 싸움.
고별(고별) 작별을 고함.
고시(고시) 국가 기관이 국민에게 널리
　알림. 예~價格.
과시(과시) 자랑하여 보임.
시범(시범) 모범을 보임.

실명(실명) 눈이 멂. 장님이 됨.
실수(실수) 무슨 일에서 잘못함.
득실(득실) 얻음과 잃음. 이득과 손실.
책동(책동) 행동하도록 선동함.
책정(책정) 계획하여 결정함.
묘책(묘책) 묘한 방법.
허가(허가) 희망을 들어 줌.
허교(허교) 서로 벗하기를 허하고 사귐.
허용(허용) 허락하여 용납함.
다과(다과) 많음과 적음.
多多益善(다다익선) 많을수록 좋음.

制	壓	被	選	擧	皆	疑	問	所	謂	寄	蹟
´ ㄠ 牛 ㄆ 制	厂 厃 厭 厭 壓	ʃ ㄠ 術 擧 擧	ㄱ 比 比 皆 皆	ㄱ 戶 所 所 所	訁 訷 謂 謂 謂						
ㄤ ㄤ 初 秒 被	皿 罜 罜 選 選	ㅏ ㅏ 疑 疑 疑	ㄇ ㄇ 門 門 問	宀 宀 宀 寄 寄	무 足 趵 蹟 蹟						
법도 제	누를 압	입을 피	가릴 선	행동 거	다 개	의심할의	물을 문	곳 소	이를 위	부칠 기	자취 적
制	壓	被	選	擧	皆	疑	問	所	謂	寄	蹟
	圧		逓	挙							
	圧		逓	挙							

制度(제도) ①법칙. ②규모.
制御(제어) 휘어잡아 복종시킴.
專制(전제) 국가 권력을 개인이 마음대
　로 처리하는 정치 형태. ㉑~君主.
壓倒(압도) 아주 우세하여 남을 누름.
壓力(압력) 누르는 힘.
被壓迫(피압박) 압박을 당함.
被害(피해) 해를 입음. 또는 그 해.
選擧(선거) 대표나 일군을 가려 뽑음.
選拔(선발) (사람을) 많은 가운데서 뽑
　음. ㉑選手~.

擧皆(거개) 거의 모두.
擧動(거동) 행동. ㉑수상한 ~.
擧事(거사) 일을 일으킴.
擧行(거행) 일을 행함.
皆勤(개근) 결근 없이 다 근무함.
皆兵(개병) 전국민이 병역 의무를 가짐.
疑心(의심) 이상히 여기는 마음.
疑懼(의구) 의심하여 두려워함.
疑問(의문) 의심스럽게 생각함.
問答(문답) 서로 묻고 대답하고 함.
問病(문병) 앓는 사람을 찾아 위로함.

所期(소기) 마음 속으로 기약한 바.
所見(소견) 가지는 바의 의견이나 생각.
謂何(위하) ①무엇이라 말하는가. ②어
　떠한가.
可謂(가위) '…라고 할만함'을 이름.
所謂(소위) 이른 바.
寄贈(기증) 선물삼아 남에게 거저 줌.
寄留(기류) 딴 지방이나 남의 집에 일
　시적으로 머물러 삶.
史蹟(사적) 역사상 사실의 유적.
蹟捕(적포) 뒤를 밟아 가서 잡음.

緊	迫	條	件	順	序	愼	擇	贊	否	再	考
厂 臣 臤 堅 緊	亻 白 白 迫 迫	川 阡 阡 順 順	亠 广 广 庐 序	亠 朱 絑 絑 贊	丆 不 不 否 否						
亻 修 倐 倐 條	亻 亻 亻 作 件	忄 忄 恒 惧 愼	扌 扩 捏 捏 擇	一 冂 丙 再 再	十 土 耂 考 考						
팽팽할**긴**	핍박할**박**	법규 **조**	조건 **건**	차례 **순**	차례 **서**	삼갈 **신**	가릴 **택**	찬성할**찬**	그렇지않을부두 **재**		생각할**고**
緊	迫	條	件	順	序	愼	擇	贊	否	再	考
		条				愼	択	贊			

緊縮(긴축) 바싹 줄임. ❀~財政.
緊急(긴급) 일이 아주 긴하고 급함.
緊密(긴밀) 아주 긴하고 가까움.
迫擊(박격) 대들어 몰아 침.
迫頭(박두) 가까이 닥쳐옴.
迫力(박력) 남을 위압하는 힘.
條件(조건) 일을 규정하는 항목.
條例(조례) 조목조목의 법령.
條約(조약) 국제적인 합의.
事件(사건) 일어나거나 드러난 사회적
件名(건명) 일이나 물건의 이름. ㄴ일.

順逆(순역) 순종과 거역. 순리와 역리.
順風(순풍) 가는 방향으로 부는 바람.
序論(서론) 머리말. ❀結論.
序列(서열) ①차례로 늘어섬. ②차례.
秩序(질서) 정해져 있는 상호간의 절차.
謹愼(근신) 언행을 삼가서 조심함.
愼重(신중) 조심성이 많고 차근차근함.
擇偶(택우) 배우자를 고름.
擇交(택교) (벗을) 가리어 사귐.
擇吉(택길) 좋은 날을 가림. 택일.
擇地(택지) 좋은 땅을 고름.

贊頌(찬송) 찬성하여 칭찬함. =讚頌
贊成(찬성) 좋다고 동의함.
贊意(찬의) 찬성하는 뜻.
否認(부인) 그렇지 않다고 봄.
否定(부정) 그렇지 않다고 인정함.
安否(안부) 편안함의 여부.
再建(재건) 무너진 것을 다시 세움.
再考(재고) 다시 자세하게 생각함.
考古(고고) 역사적 유적과 유물에 의하
　여 고대의 역사적 사실을 연구함.
考試(고시) 학력을 조사하는 시험.

丨冂内内 羊羊希並善	幺幺糸糸紛紛 禺禺禺遇遇	丨冂口 言言言計討	효훃훃辯辯 討討議議議	广广庀座座 一士去尹充	一广庐庐席席 当当当当當
内 紛 善 遇		口 辯 討 議		座 席 充 當	
속 내　어지러울분　착할 선　만날 우		입 구　논란할변　궁구할토　의논할의		자리 좌　자리 석　채울 충　마땅할당	
内 紛 善 遇		口 辯 討 議		座 席 充 當	

（빈 연습칸들）

当

内野(내야) 야구에서, 본루, 1·2·3루를 연결한 선의 구역의 안. ㉘外野.
内簡(내간) 안편지.
紛亂(분란) 일이 뒤얽혀 어지러움.
紛失(분실) 물건을 잃어버림.
善導(선도) 올바른 길로 인도함.
善良(선량) 착하고 어짊.
遇賊(우적) 도둑을 만남.
遇合(우합) 우연히 만남.
境遇(경우) ①어떤 조건 밑에, 놓일 때. ②처하고 있는, 사정이나 형편.
口舌數(구설수) 구설을 들을 운수.
口述(구술) 구두로 이야기함.
口傳(구전) 말로 전함. ㉘～文學.
辯論(변론) 시비를 분별하여 논난함.
辯明(변명) ①시비를 가리어 밝힘. ㉘苟且한~. ②죄가 없음을 밝힘.
討議(토의) 토론하여 의논함.
討伐(토벌) 무력으로써 침.
議決(의결) 회의를 열어 결정함.
議論(의논) ①어떠한 일을 서로 문의함. ②서로 어떤 일을 꾀함.
座談(좌담) 여럿이 앉아서 하는 이야기.
座席(좌석) 앉을 자리. 「순.
席次(석차) ①좌석의 차례. ②성적의
卽席(즉석) 일이 진행되는 바로 그 자리.
充當(충당) 채워 메움.
充實(충실) 허실이 없이 충분함.
充足(충족) 일정한 분량에 차도록 함.
擴充(확충) 넓히고 보태어 충실하게 함.
當局(당국) 일을 직접 맡아 하는 기관.
當世(당세) 그 시대. 또는 그 세상.
當然(당연) 마땅함. ㉘～之事.

言 計 誌 諸 諸	刀 月 舟 舟 般			言 言 計 計 詐	一 世 其 斯 欺			一 于 牙 邪 邪	一 𝄄 𠀀 亞 惡		
亻 𠆢 伃 伃 保	阝 阝 陪 障 障			阝 阽 险 陰 陰	言 言 計 謀 謀			一 一 丁 可 可	工 巩 巩 恐 恐		

諸	般	保	障	詐	欺	陰	謀	邪	惡	可	恐
여러 제	일반 반	책임질보	거리낄장	속일 사	속일 기	그늘 음	꾀 모	간사할사	악할 악	옳을 가	두려워할공
諸	般	保	障	詐	欺	陰	謀	邪	惡	可	恐

(연습란 — 빈 칸, 惡 惡 기입됨)

諸般(제반) 여러 가지. 예~行事.
諸說(제설) 여러 학설.
諸行無常(제행무상) 일체 만물은 변이
 하여 잠시도 그대로 머물러 있지 않음.
般桓(반환) 머뭇거리며, 그 자리를 떠
 나지 아니함.
保衞(보위) 보호하고 방위함.
保健(보건) 건강을 보호하는 일.
障壁(장벽) 방해가 되는 것.
故障(고장) 정상적 작용에 지장을 주는
 탈. 예~난 自動車.

詐欺(사기) 나쁜 꾀로 남을 속임.
詐取(사취) 속여서 남의 것을 빼앗음.
詐稱(사칭) 거짓으로 속여 이름.
欺君罔上(기군망상) 임금을 속임.
欺弄(기롱) 속여 업신여겨 놀림.
陰陽(음양) 음과 양. 음성과 양성.
陰德(음덕) 숨은 덕.
陰影(음영) 그늘. 그림자.
謀叛(모반) 반역을 꾀함.
謀略(모략) 속임수를 쓰는 꾀.
謀利(모리) 이익만을 꾀함.

邪念(사념) 바르지 못한 생각.
邪道(사도) 바르지 못한 도리.
邪惡(사악) 간사하고 악함.
惡談(악담) 남을 저주하는 모진 말.
惡循環(악순환) 나쁜 영향을 주며 순환
惡寒(오한) 오슬오슬 추운 증상. L함.
可否(가부) ①옳고 그른 것. ②찬성
 과 반대. 예~投票.
可望(가망) 될만한 희망.
恐動(공동) 사람의 마음을 두렵게 함.
恐迫(공박) 무섭게 으름.

訴	訟	刑	罰	裁	判	神	聖	虛	僞	陳	述
言訂訒訴訴	亠言訟訟訟	一二未裁裁	八分半判判	卢虍虖虛虛	亻伫伪僞僞						
二干开刑刑	罒罒罒罰罰	示礻神神神	口耳职聖聖	彐阝阿陳陳	十朮朮述述						
송사할소	송사할송	형벌 형	벌할 벌	헤아릴재	판단할판	귀신 신	임금 성	헛될 허	거짓 위	묵을 진	지을 술
訴	訟	刑	罰	裁	判	神	聖	虛	僞	陳	述
					判	神		虛	僞		

遺	弊	排	斥	凡	吏	威	身	科	料	拘	束
一 由 書 遺 遺	내 両 敝 敝 弊	扌 担 挡 挑 排	一 厂 斤 斤 斥	丿 几 凡	一 一 一 戸 吏	丿 反 威 威 威	丿 门 门 自 身 身	二 千 禾 科 科	丷 半 米 料 料	扌 扫 拘 拘 拘	一 一 戸 束 束
遺	弊	排	斥	凡	吏	威	身	科	料	拘	束
남길 유	폐단 폐	물리칠배	내칠 척	모두 범	벼슬아치리	위엄 위	몸 신	법 과	거름 료	잡을 구	묶을 속
遺	弊	排	斥	凡	吏	威	身	科	料	拘	束

遺家族(유가족) 사망한 사람의 가족.
遺失(유실) 떨어뜨려 잃음.
遺産(유산) 죽은 사람이 남긴 재산.
弊習(폐습) 나쁜 버릇.
弊害(폐해) 좋지 못한 일.
排斥(배척) 반대하여 물리침.
排擊(배격) 배척하여 물리침.
排水管(배수관) 안의 물을 빼내는 관.
斥賣(척매) 싼 막값으로 팖.
斥和(척화) 화의하는 일을 배격함.
斥候(척후) 적의 상황을 정찰함.

凡常(범상) 대수롭지 않음. 보통.
凡人(범인) 평범한 사람.
吏役(이역) 관리의 임무.
官吏(관리) 관직에 있는 사람.
威脅(위협) 위세를 부리며 으르고 협박
威力(위력) 권위에 찬 힘.　　┗함.
威信(위신) 위엄과 신망.　「름함.
威儀堂堂(위의당당) 위엄찬 거동이 훌
身老心不老(신로심불로) 몸은 늙었으나
　마음은 늙지 않았음.
身外無物(신외무물) 몸이 가장 귀중함.

科擧(과거) 옛날의 관리 채용 시험.
科料(과료) 가벼운 죄에 과하는 벌금형.
科目(과목) 학과목. ㉊試驗~.
料金(요금) (끼친 신세에 대하여) 댓가
　로 셈하는 돈. ㉊水道~.
料外(요외) 뜻밖.
拘束(구속) 행동, 의사의 자유를 제한함.
拘禁(구금) 잡아 두어 못 나가게 함.
拘留(구류) 잡아 둠.
束手(속수) 손을 묶음. ㉊~無策.
約束(약속) 앞으로 할 것을 다짐함.

訂訒訤證證 ⺆日明明明	彳彳循循徹 广庀庄底底	扌护换抴換 一西覀票票
木朴檢檢檢 宀宧宷審審	扌扩抄指指 扌护揢摘摘	⺊⺊北背背 亻亻信信信

證	明	檢	審	徹	底	指	摘	換	票	背	信
증거 증	밝힐 명	검사할 검	살필 심	뚫을 철	밑 저	가리킬 지	손가락질할 적	바꿀 환	표 표	등질 배	믿음 신
證	明	檢	審	徹	底	指	摘	換	票	背	信
証		検									

證明(증명) 증거를 세워 진위를 밝힘.
證書(증서) 증명하는 법적 또는 공적 문서. ㉠卒業~.
明白(명백) 아주 뚜렷하고 환함.
明察(명찰) 밝게 살핌.
檢擧(검거) 검속하려고 잡아 들임.
檢査(검사) 실상을 검토하여 옳고 그름, 좋고 나쁨 등을 조사함.
審判(심판) ①운동 경기의 승부를 판단하는 일. ②죄과를 심리하여 판결함.
審問(심문) 자세히 따져서 물음.

徹頭徹尾(철두철미) 처음부터 끝까지 철저함.
徹夜(철야) 밤을 새움. ㉠~作業.
貫徹(관철) 어려움을 뚫고 목적을 이룸.
底力(저력) 듬직하게 드러내는 든든한 힘.
底意(저의) 속으로 작정한 뜻. ㄴ힘.
指導(지도) 가르쳐 주어 일정한 방향으로 나아가게 이끎.
指名(지명) 이름을 지정함.
摘發(적발) 부정을 들추어 냄.
摘要(적요) 요점을 따서 적음.

換氣(환기) 공기를 바꾸어 넣음.
換算(환산) 한 단위를 다른 단위로 바꾸어 고침. ㉠~率.
換票(환표) 표를 바꿈.
郵票(우표) 우편 요금을 낸 표시로 우편물에 붙이는 자그마한 종이 딱지.
背信(배신) 신의를 저버림. ㉠~者.
背恩忘德(배은망덕) 은덕을 잊고 배반
背任(배임) 맡은 바 임무를 어김. ㄴ함.
信賞必罰(신상필벌) 상벌을 엄명히 함.
信書(신서) 편지.

每	班	戶	籍	勿	以	修	訂	帳	簿	記	載
′ ← 亠 乍 每 每	「 T 王 玎 珏 班	′ 丆 戶 戶	竺 筝 籍 籍 籍	′ 勹 勺 勿	レ レ ↓ ↓ 以	彳 彳 彳 伩 修 修	亠 ← 言 言 訂	巾 帅 帊 帳 帳	竺 芦 蒲 薄	亠 ← 言 記 記	土 賣 車 載 載
每	班	戶	籍	勿	以	修	訂	帳	簿	記	載
하나하나 매	양반 반	지게 호	호적 적	말 물	써 이	닦을 수	끊을 정	치부책 장	장부 부	기억할 기	실을 재
每	班	戶	籍	勿	以	修	訂	帳	簿	記	載
									笪		

每事(매사) 일마다.
每人(매인) 사람마다.
每戶(매호) 집마다.
兩班(양반) 지체나 신분이 높은 사람.
班列(반열) 등급, 품계의 차례.
班村(반촌) 양반이 많이 사는 마을.
煙戶(연호) 연기가 나는 집. 사는 집.
符籍(부적) 악귀, 재앙을 물리친다고 하
　는, 괴상한 글자 모양을 적은 종이.
籍沒(적몰) 재산을 몰수함.
籍田(적전) 임금이 몸소 가는 밭.

勿論(물론) 더 말할 것 없이.
勿驚(물경) 엄청난 것을 말할 때 '놀라
　지 말라'의 뜻을 나타내는 말.
以卵擊石(이란격석) 달걀로 돌을 침.
以食爲天(이식위천) 먹는 것이 가장 중
　요함.
以實直告(이실직고) 사실대로 고함.
修道(수도) 도를 닦아 수양함.
修鍊(수련) (육체나 정신을) 단련함.
修飾(수식) 모양을 꾸밈.
訂正(정정) 글자나 글의 잘못을 고침.

帳幕(장막) 볕, 빛 등을 가리기 위해 둘
　러 치는 물건. =天幕.
帳記(장기) 물품의 목록.
帳簿(장부) 금전의 출납을 적은 책.
簿記(부기) 재산의 수지 관계를 적음.
記載(기재) 기록하여 실음.
記錄(기록) 사실을 적음.
記事(기사) ① 사실을 그대로 적음. ②
　신문, 잡지 등에 기록된 사실.
記憶(기억) 잊지 않고 외어 둠.
積載(적재) (물건을) 실음.

困	難	卑	賤	遙	昔	悲	哀	貧	窮	救	濟
곤할 곤	재앙 난	낮을 비	천할 천	멀 요	예 석	가엽게여길 비	슬플 애	가난할 빈	궁할 궁	도울 구	구제할 제

困窮(곤궁) 곤란하고 궁함.
困難(곤란←곤난) 딱하고 어려움.
困辱(곤욕) 심한 모욕.
難忘(난망) 잊기 어려움. ㉙白骨~.
難攻(난공) 치기 어려움. ㉙~不落.
難色(난색) 어려워하여 꺼리는 기색.
尊卑(존비) 신분의 높음과 낮음.
尊屬(존속) 부모 항렬 이상의 항렬.
賤視(천시) 업신여겨 낮게 봄.
賤妾所生(천첩소생) 종이나 기생으로서
　첩이 된 사람에게서 태어남.

遙拜(요배) 먼 곳을 향하여 절함. =望
遙望(요망) 먼 데를 바라봄. └拜
遙昔(요석) ①먼 옛날. ②긴 밤.
昔日(석일) ①옛날. ②이전 날.
昔者(석자) ①이전. ②어제.
悲感(비감) ①슬픈 느낌. ②언짢고 슬
悲願(비원) 비장한 소원. └픔.
悲痛(비통) 몹시 슬프고 가슴이 아픔.
哀歡(애환) 슬픔과 기쁨.
哀傷(애상) 슬퍼하고 마음아파함.
哀惜(애석) 슬프고 아까움.

貧富(빈부) 가난함과 넉넉함.
貧困(빈곤) 가난하고 군색함.
貧弱(빈약) 보잘것없고 변변하지 못함.
窮極(궁극) 극도에 이름.
窮理(궁리) 사물의 이치를 연구함.
窮迫(궁박) 몹시 곤궁함.
救濟(구제) 도와줌.
救急(구급) 위급에서 구함. ㉙~藥.
救命(구명) 목숨을 건져 줌.
救世(구세) 인류를 죄악에서 구함.
未濟(미제) 처리가 아직 끝나지 않음.

怪	漢	逃	避	盜	賊	徒	輩	廢	帝	刺	殺
ハ忄怪怪怪	氵汁洈漢漢	冫汋次盜盜	貝貯財財賊	广庐庐廢廢	一亠产帝帝						
ノ刂兆兆逃	ノヨ月辟避	彳往徉徒徒	ノ非非輩輩	一丆市束刺	メ争孚衆殺						
기이할괴	나라 한	달아날도	피할 피	도둑 도	도적 적	무리 도	무리 배	망할 폐	임금 제	찌를 자	죽일 살
怪	漢	逃	避	盜	賊	徒	輩	廢	帝	刺	殺
								廃 廃			殺

怪力(괴력) 괴상할 정도로 센 힘.
怪疾(괴질) 원인을 알 수 없는 병.
奇怪(기괴) 이상하고 야릇함.
漢方(한방) 중국에 전해 내려오는 의술.
逃亡(도망) 피하거나 쫓기어 달아남.
逃走(도주) 도망함.
逃避(도피) 도망하여 피함.
避亂(피란) 난리를 피함.
避雷(피뢰) 벼락을 피함.
避身(피신) (위험에서) 몸을 피함.
忌避(기피) 꺼려서 피함. ㉔兵役~

盜伐(도벌) 산림의 나무를 몰래 벰.
盜用(도용) 남의 것을 몰래 씀.
盜汗(도한) 몸이 허해서 나는 식은땀.
賊反荷杖(적반하장) 도적이 매를 듦.
賊兵(적병) 도적이나 역적의 군대.
賊子(적자) ①불효자. ②반역의 무리.
徒勞(도로) 헛된 수고.
徒步(도보) (탈 것을 안 타고) 걸음.
徒黨(도당) 무리. ㉔共産~
輩出(배출) 연달아 많이 나옴.
輩行(배행) 나이가 비슷한 친구.

廢止(폐지) 제도 등을 그만 두거나 없
廢刊(폐간) 발행을 폐지함. 　ㄴ앰.
廢農(폐농) 농사를 그만 둠.
帝國(제국) 황제가 통치하는 군주 국가.
帝王(제왕) 황제와 왕을 통틀어 이르는
　말.
刺殺(자살·척살) 찔러 죽임.
刺客(자객) 몰래 사람을 찔러 죽이는 사
　람.
殺傷(살상) 사람을 죽이거나 상하게 함.
殺到(쇄도) 한꺼번에 많이 몰려 닥침.

華	麗	豪	橫	龍	王	迎	接	應	援	歡	呼
艹芒芏莘華	ㄇ厛䶌麗麗	亠亨亨豪豪	橫橫橫橫橫	音龍龍龍龍	一丁干王	㇈卬卬迎迎	扌护护接接	广疒雁應應	扌扫护授援	萃莩雚歡歡	口口吗吗呼
華	麗	豪	橫	龍	王	迎	接	應	援	歡	呼
빛날 화	고울 려	호협할호	방자할횡	용 룡	임금 왕	맞을 영	닿을 접	응할 응	도울 원	기쁠 환	부를 호
華	麗	豪	橫	龍	王	迎	接	應	援	歡	呼
								応		歡	
華	麗		竜					応		歡	

華麗(화려) 아름답고 고움. 예~江山.
華甲(화갑) 예순 한 살.
華服(화복) 무색옷.
華燭(화촉) 화려한 등불. 예~洞房.
麗句(여구) 아름답게 표현된 글구.
麗人(여인) 얼굴이 고운 여자. 「람.
豪傑(호걸) 도량이 넓고 기개가 있는 사
豪氣(호기) 씩씩한 의기. 호방한 기상.
豪華(호화) 매우 사치스럽고 화려함.
橫斷路(횡단로) 길을 가로 지르는 길.
橫財(횡재) 뜻밖의 재물을 얻음.

龍頭(용두) 용의 머리. 예~蛇尾.
龍顏(용안) '임금의 얼굴'을 이르는 말.
王道(왕도) 임금이 도덕으로 나라를 다
　　스리는 도리.
王孫(왕손) ①임금의 자손. ②귀공자.
迎接(영접) 손님을 맞아서 대접함.
送迎(송영) 가는이를 보내고 오는이를
　　맞음, =送舊迎新(송구영신).
接線(접선) 선을 닮. 선을 댐.
接戰(접전) 맞붙어 어울려 싸움.
接觸(접촉) 맞부딪쳐 닿음.

應援(응원) 경기 등을 곁에서 성원함.
應急(응급) 급한 일에 응함. 예~手段.
應諾(응낙) 승낙함.
援用(원용) (어떤 사실을) 자기에게 도
　　움이 되게 끌어 씀.
援護(원호) 원조하여 보호함.
歡心(환심) 기쁘고 즐거운 마음.
歡迎(환영) 호의로 맞음.
呼出(호출) 불러 냄. 예~命令.
呼價(호가) 값을 부름.
呼名(호명) 이름을 부름.

亻 仴 伯 俱 側	一 丆 而 面 面	夕 夕 夛 豿 貌	亻 伃 仿 仿 倣	木 朴 槽 槽 模	朴 杵 栏 样 樣					
十 主 耂 表 表	亠 审 重 裏 裏	彗 彗 彗 慧	一 丁 工 巧	米 类 类 類 類	亻 化 似 似 似					

側	面	表	裏	貌	倣	慧	巧	模	樣	類	似
기울 일 **측**	대할 면	겉 표	속 리	꼴 모	본받을 **방**	슬기 혜	공교할 **교**	본 모	꼴 **양**	무리 류	닮을 사
側	面	表	裏	貌	倣	慧	巧	模	樣	類	似
	面				兒						
	面								樣		

側近(측근) 웃사람 곁. 썩 가까이에서 지냄. 例~의 臣下.
側面(측면) 옆이 되는 쪽. 또는 그 면.
面對(면대) 얼굴을 마주 대함.
面目(면목) ①낯. ②태도나 모양. ③체면. 例~이 서지 않는다.
表裏(표리) 겉과 속. 例~不同
表記(표기) 표시하여 기록함.
表現(표현) 생각이나 감정을 나타냄.
裏面(이면) 속, 안.
胸裏(흉리) 가슴 속.

貌形(모형) 모양.
風貌(풍모) 풍채와 용모.
變貌(변모) 달라진 모양.
倣似(방사) 비슷함.
倣此(방차) 이것과 같이 본떠서 함.
慧敏(혜민) 슬기롭고 재빠름.
慧眼(혜안) 사물을 밝게 보는 총기 있는 눈. 例銳利한 詩人의 ~.
巧拙(교졸) 교묘함과 졸렬함.
技巧(기교) 솜씨가 묘함.
精巧(정교) 정밀하고 교묘함.

模倣(모방) 본뜨거나 본받음.
模範(모범) 본받을 만한 본보기.
模寫(모사) 본을 떠서 그림.
模造品(모조품) 본떠서 만든 물건.
樣式(양식) 일정한 형식.
樣子(양자) 얼굴 모습.
多樣(다양) 여러 가지 모양.
類類相從(유유상종) 같은 무리끼리 사귐.
類似(유사) 서로 비슷함.
似而非(사이비) 비슷하듯 하면서 다름.
相似(상사) 모양이 서로 비슷함.

俗	稱	或	云	奇	附	基	塞	餘	裕	提	供
亻仁伀俗俗	禾 秄 稍 稱 稱	一 戸 或 或 或	一 二 云 云	一 大 杏 杏 奇	阝 阝 阶 附 附	艹 其 其 其 基	宀 宀 宯 寒 塞	亽 食 鈴 鉾 餘	衤 衤 衤 裕 裕	扌 押 捍 捏 提	亻 世 借 供 供
풍속 속	청찬할칭	혹 혹	이를 운	기이할기	붙을 부	바탕 기	막을 색	남을 여	넉넉할유	내놓을제	이바지할공
俗	稱	或	云	奇	附	基	塞	餘	裕	提	供
	称			竒				余			

亻仆仸伨俊俊	尸伫俏傑傑	口口口叶吐	几凡凤鳳鳳	王巧珔珖琢	一广麻麻磨
古亨亨享敦敦	竹竹竿篤篤	氵汗沃添添	丨小忄肖削	产龟龟龜龜	金鉅鑑鑑鑑

俊	傑	敦	篤	吐	鳳	添	削	琢	磨	龜	鑑
뛰어날준	뛰어날걸	도타울돈	도타울독	토할 토	봉황새봉	덧붙일첨	빼앗을삭	쪼을 탁	갈 마	거북귀	살필 감
俊	傑	敦	篤	吐	鳳	添	削	琢	磨	龜	鑑
									龟		

俊秀(준수) 남달리 빼어남.
俊傑(준걸) 재주와 지혜가 뛰어남.
俊德(준덕) 큰 덕.
傑作(걸작) 뛰어나게 좋은 작품.
傑出(걸출) 썩 잘남. ㉖~한 人物.
敦篤(돈독) 돈후(敦厚)함.
敦睦(돈목) 사이가 도탑고 화목함.
敦厚(돈후) 인정이 도타움.
篤信(독신) 독실하게 믿음.
篤農(독농) 열성스러운 농부나 농가.
危篤(위독) 병세가 위중함.

吐露(토로) 다 털어내어 말함.
吐逆(토역) 토함. 구역.
鳳枕(봉침) 봉황을 수놓은 베개.
鳳冠(봉관) 왕태후, 왕후가 쓰던 관.
添削(첨삭) 첨가하거나 삭제함.
添附(첨부) 덧붙임.
添酌(첨작) 제사 지낼 때 종헌으로 드린 술잔에 주제자가 다시 술을 더따라 붓는 일.
削減(삭감) 깎아서 줄임. ㉖豫算~.
削奪(삭탈) 깎고 빼앗음. ㉖~官職.

琢磨(탁마) 학문을 힘써 닦고 가는 일.
琢玉(탁옥) 옥을 닦음.
磨光(마광) 옥이나 돌 따위를 갈아서 빛을 냄.
磨刀水(마도수) 칼을 간 숫돌 물.
磨滅(마멸) 갈려서 닳아 없어짐.
龜鑑(귀감) 거울로 삼아 본받을 만한 모범. ㉖萬人의 ~.
鑑別(감별) 잘 관찰하여 분별함.
鑑賞(감상) 예술 작품, 화초 등의 미를 평가하며 즐김.

╪ ╪ 走 赴 赴	⺅ ⺅ 亻 仟 任	⁀ ⼫ 尸 吊 刷	辛 亲 新 新 新	二 丰 夫 表 奉	⼁ ⺅ 亻 什 仕	⺈ 癶 癶 發 發	扌 扌 扌 挰 揮	言 訁 訪 諒 諒	宀 宀 宊 寏 察	亻 仁 佗 信 信	口 束 剌 剌 賴
赴	任	刷	新	奉	仕	發	揮	諒	察	信	賴
다다를 부	맡은일 임	박을 쇄	새 신	받들 봉	섬길 사	일어날 발	휘두를 휘	살필 량	살필 찰	믿음 신	힘입을 뢰
赴	任	刷	新	奉	仕	發	揮	諒	察	信	賴
					発						

赴任(부임) 배치된 직장으로 처음 나감.
赴難(부난) 나아가서 국난을 구함.
赴防(부방) 수자리 사는 일.
赴援(부원) 구원하러 감.
任務(임무) 맡은 일. ㉑~遂行.
任意(임의) 마음 내키는 대로 함.
刷掃(쇄소) 쓸고 털고 함. 「함.
刷新(쇄신) 묵은 것을 없애고 새롭게
新舊(신구) 새 것과 묵은 것.
新設(신설) 새로 설치함. 「섬.
新進(신진) (일정한 부문에) 새로 나

奉仕(봉사) 남을 위하여 일함.
奉見(봉견) 받들어 봄.
奉率(봉솔) '上奉下率'의 준말.
仕途(사도) 벼슬길.
仕進(사진) 벼슬아치가 출근함.
發起(발기) 새로 일을 꾸며 냄.
發憤忘食(발분망식) 발분하여 끼니까지 잊음.
揮淚(휘루) 눈물을 뿌림. 「림.
揮毫(휘호) 붓글씨를 쓰거나 그림을 그
指揮(지휘) 명령이나 지시를 줌.

諒察(양찰) 생각하여 미루어 살핌.
諒知(양지) 살펴서 앎.
諒解(양해) 너그러이 용납함.
察訪(찰방) 역마의 일을 보는 벼슬.
察衆(찰중) 대중을 살핌.
察知(찰지) 살펴서 앎.
信賞必罰(신상필벌) 상벌을 엄명히 함.
信書(신서) 편지.
賴力(뇌력) 남의 힘을 입음.
信賴(신뢰) 남을 믿고 의지함.
信實(신실) 믿음성 있고 참됨.

錯	誤	輕	率	辨	償	如	此	妥	當	實	踐
金 釒 釒 錯 錯	言 訂 訳 誤 誤	車 軒 輕 輕	宀 玄 宊 來 率	乛 辛 勞 辨 辨	亻 亻 僧 償 償	一 八 公 公 妥	丷 丬 光 当 當				
車 軒 輕 輕	宀 玄 宊 來 率			女 女 如 如 如	丨 卜 止 此 此	亡 宀 宀 寶 實	尸 𧿹 践 踐 踐				
어긋날 착	그릇될 오	가벼울 경	앞장설 솔	돌려줄 변	갚을 상	같을 여	이 차	온당할 타	마땅할 당	실제 실	행할 천
錯	誤	輕	率	辨	償	如	此	妥	當	實	踐
		輕							当	実	
		輕								実	踐

錯誤(착오) 착각으로 인한 잘못.
錯覺(착각) 잘못 인식함.
錯亂(착란) 뒤섞이어 어지러움.
誤國(오국) 나라의 앞길을 그르침.
誤認(오인) 잘못 인정함.
輕罰(경벌) 가벼운 벌. ⑪重罰.
輕舉(경거) 경솔한 행동. ⑩～妄動.
輕薄(경박) 경솔함. ⑩～한 言動.
率家(솔가) 제 식구를 데려 가거나 데
　려 오거나 함.
率身(율신) 제 스스로 자신을 단속함.

辨理(변리) 일을 분별하여 처리함.
辨白(변백) ＝변명(辨明).
辨明(변명) 잘못에 대하여 구실을 내놓
　고 그 이유를 밝힘.
償金(상금) 입힌 손해에 갚는 돈.
償還(상환) 갚거나 돌려 주거나 물.
如踏平地(여답평지) 험한 곳을 평지와
　같이 거침 없이 다님.
如何(여하) 어떠함.
此日彼日(차일피일) 이날 저날.
此後(차후) 이 다음.

妥結(타결) 뜻을 절충하여 좋도록 이야
　기를 마무름.
妥當(타당) 사리에 맞아 마땅함.
當局(당국) 일을 직접 맡아 하는 기관.
當世(당세) 그 시대. 또는 그 세상.
當然(당연) 마땅함. ⑩～之事.
虛虛實實(허허실실) 허실의 계략을 써
實事(실사) 실지로 있는 일. ㄴ서 싸움.
實施(실시) 실제로 행함.
踐履(천리) 실제로 이행함.
踐踏(천답) 짓밟음.

架	空	隱	蔽	缺	陷	矛	盾	傲	慢	拙	劣
건너지를가	하늘 공	은퇴할은	가릴 폐	빌 결	빠질 함	창 모	방패 순	거만할오	거만할만	졸할 졸	못할 렬
架	空	隱	蔽	缺	陷	矛	盾	傲	慢	拙	劣

(필순 안내)
- フ力加架架 | ⌐宀穴空空 | 艹芾蔽蔽蔽 | ㄴ午缶缸缺 | 阝阡陷陷陷 | イ仵傲傲傲 | 忄忄忄慢慢
- 阝阡陟隱隱 | 艹莋蔽蔽蔽 | マヱ予矛 | 厂厂斤盾盾 | 扌扣扭扭拙 | ⼩⼩少劣劣

(가운데 빈칸에)
隱 欠

架空(가공) 공중에 매어 늘임. 예~索
架上(가상) 시렁의 위. ㄴ道(삭도).
空間(공간) 빈 곳.
空前絶後(공전절후) 이전에도 그런 예가 없거니와 앞으로도 그런 예가 없음.
隱蔽(은폐) 덮어 감춤. 가리어 숨김.
隱居(은거) 사회 활동을 피하고 숨어 삶.
隱密(은밀) 드러나지 아니하고 흔적이 가뭇함.
隱忍(은인) 참음. 예~自重.
蔽塞(폐색) 가리어 막음.

缺陷(결함) 완전하지 못해 흠으로 되는 점. 예短點(단점).
陷落(함락) ①땅이 꺼짐. ②성이 떨어짐. ③꾐에 빠짐.
矛盾(모순) ①창과 방패. ②말의 앞뒤가 서로 맞지 않음. [고사]옛날, 중국 초(楚) 나라에 창과 방패를 파는 사람이 있었는데, 자기의 창과 방패는 천하 제일품이라고 자랑했으나 그 창으로 그 방패를 뚫으면 어떻게 되느냐는 물음에는 대답을 못 했다.

傲慢(오만) 태도가 건방지고 거만함.
傲霜(오상) 서리에 굴하지 아니함.
傲視(오시) 교만하게 남을 깔봄.
傲散(오산) 거만하고 방종함.
慢性(만성) ①병이 급하지도 않고 속히 낫지도 않는 성질. ②버릇처럼 됨.
慢心(만심) 남을 업신여기는 마음.
拙劣(졸렬) 옹졸하고 잔졸함.
拙速(졸속) 서투른 대로 빠름.
拙筆(졸필) 서투른 글씨.
劣等(열등) 보통보다 떨어져 못함.

贈	與	掠	奪	銳	敏	愚	鈍	純	朴	姑	息
줄 증	줄 여	노략질할략	빼앗을 탈	날카로울예	날랠 민	어리석을우	둔할 둔	순진할순	순박할박	잠깐 고	쉴 식

| 贈 | 與 | 掠 | 奪 | 銳 | 敏 | 愚 | 鈍 | 純 | 朴 | 姑 | 息 |

贈　与

贈與(증여) 물품을 선사로 줌.
贈呈(증정) (선사나 성의 표시로) 줌.
與世推移(여세추이) 세상과 더불어 변
　　장한 마음. 예~檢討中.
與野(여야) 여당과 야당.
貸與(대여) 빌려 줌.
掠奪(약탈) 폭력을 써서 빼앗음.
掠治(약치) 채찍질로 죄를 다스림.
奪氣(탈기) 기운이 빠짐.
奪略(탈략) 함부로 빼앗음.
奪目(탈목) 눈이 암암해짐.
奪取(탈취) 빼앗아 가짐.

銳鈍(예둔) 날카로움과 둔함.
銳意(예의) (어떤 일을 잘 하려고) 긴
敏感(민감) 느낌이 예민함.
敏速(민속) 민첩하고 빠름.
愚鈍(우둔) 어리석고 둔함.
愚弄(우롱) 바보로 보고 업신여김.
愚問(우문) 어리석은 질문.
鈍器(둔기) 날이 무딘 연장.
鈍才(둔재) 재주가 둔함.
鈍濁(둔탁) 둔하고 흐리터분함.

純乎(순호) 섞임이 없이 제대로 온전함.
純潔(순결) 순수하고 깨끗함.
純毛(순모) 순수한 털실이나 모직물.
純情(순정) 순결한 애정.
素朴(소박) 꾸밈이 없이 순진함.
質朴(질박) 꾸민 티 없이 수수함.
姑母(고모) 아버지의 누이.
姑婦(고부) 시어머니와 며느리.
姑息(고식) 임시 당장의 방편.
息怒(식노) 노여움을 가라앉힘.
息影(식영) 활동을 멈추고 쉼.

獄	窓	罪	囚	侍	婢	奚	奴	凍	餓	疲	怠
⺨ ⺨ 犭 狺 獄 獄	⼧ ⼧ ⿇ 窓 窓			⺅ ⼋ ⼘ 侍 侍	⼥ ⿰ 婥 婢 婢	⿱ ⿱ ⿱ 奚 奚		⼎ ⼎ 沍 沛 凍	⾷ ⾷ 飠 餓 餓	广 广 疒 疒 疲	⼂ ⼂ 台 怠 怠
⼕ ⼸ 罒 罪 罪	⼁ ⼌ ⼌ 囚 囚			⺈ ⼙ 玊 玊 奚	⼄ ⼄ ⼥ 奴 奴						
獄	窓	罪	囚	侍	婢	奚	奴	凍	餓	疲	怠
감옥 옥	창 창	죄 죄	갇힌 사람 수	모실 시	계집종 비	어찌 해	사내종 노	얼 동	주릴 아	피곤할 피	게으를 태
獄	窓	罪	囚	侍	婢	奚	奴	凍	餓	疲	怠

獄門(옥문) 감옥의 문.
獄死(옥사) 옥에서 죽음.
獄中(옥중) 감옥의 안. ㉲～日記.
窓口(창구) 조그마하게 낸 창.
窓門(창문) 벽에 만든 문.
罪囚(죄수) 죄를 저질러 교도소에 갇힌
　사람. ㉲無故한 ～.
罪過(죄과) 죄가 될 만한 허물.
罪惡(죄악) 죄가 될 만한 악한 짓.
罪人(죄인) ①죄를 지은 사람. ②상중
　에 있는 사람이 '자기'를 이르는 말.

侍從(시종) 임금을 모시는 신하.
侍女(시녀) 시중드는 여자 하인.
侍奉(시봉) 부모를 모시어 받듦.
侍衛(시위) 임금을 호위함.
婢女(비녀) 계집 종.
婢夫(비부) 여자 종의 남편.
婢妾(비첩) 종으로 첩이 된 계집.
奚暇(해가) 어느 겨를에.
奚若(해약) 어떠함. ＝何如(하여).
奚特(해특) 어찌 특히.
奴婢(노비) 남자 종과 여자 종.

凍結(동결) 얼어붙음. ㉲資金～.
凍傷(동상) 살가죽이 얼어서 상함.
餓鬼(아귀) 먹을 것을 몹시 탐하는 사람.
餓死(아사) 굶어 죽음. ㉲～地境.
疲困(피곤) 몸, 마음이 지쳐서 고달픔.
疲勞(피로) 느른함. 피곤함.
疲兵(피병) 피로한 군대.
疲弊(피폐) 낡고 쇠약해짐.
怠慢(태만) 게으름.
怠業(태업) 게으름 피움.
怠荒(태황) 게을러서 일에 거칢.

) 小小	二 言 計 許 説	サ 兰 芝 著 著	十 土 尹 者 者	石 矴 砰 砰 研	' 宀 空 究 究
' 亠 方 文	彳 絅 細 學 學	木 柎 楛 構 構	木 机 相 相 想 想	」 収 収 収	＜ 釒 鈩 鈩 鈩 録

小	說	文	學	著	者	構	想	研	究	收	録
작을 소	말 설	문관 문	학문 학	지을 저	사람 자	집 구	생각 상	연구할연	궁구할구	거둘 수	문서 록
小	說	文	學	著	者	構	想	研	究	收	録
小	說	文	學	著	者	構	想	研	究	收	録
			学								録

小臣(소신) 임금에게 대하여 이르는 말.
小康(소강) 분란이 잠시 잠잠함.
小成(소성) 작은 성공.
說客(세객) 유세(遊說)하는 사람.
說明(설명) 풀이하여 밝힘.
說破(설파) 상대자의 이론을 완전히 깨 「드림.
文筆(문필) 글을 짓거나 글씨 쓰는 일.
學界(학계) 학문을 연구하는 사회.
學齡(학령) 의무 교육을 받을 나이.
學窓(학창) 학문을 닦는 곳.

'자기'를 **著名人士**(저명인사) 이름난 사람.
著書(저서) 책을 지음. 지은 책.
著作(저작) 논문이나 책 등을 씀.
間者(간자) 간첩 노릇을 하는 자.
長者(장자) ①큰 부자. ②어른.
構想(구상) ①활동을 어떻게 하겠다고 계획하는 생각. ②작품의 골자가 될 사상이나 계획. 「이룸.
構成(구성) 부분을 결합하여 전일체를
想起(상기) 지난 일을 다시 생각해 냄.
想念(상념) 마음에 품은 여러 가지 생각.

研究(연구) 과학적으로 분석, 관찰함.
研磨(연마) ①칼 따위를 갊. ②학문이 나 기술을 닦음.
研武(연무) 무술을 닦음.
究竟(구경) 필경.
究極(구극) 막다른 고비.
究明(구명) 깊이 연구하여 밝힘.
收録(수록) 모아 기록함.
收復(수복) 잃은 땅을 다시 찾아 거둠.
收支(수지) 수입과 지출.
録名(녹명) 이름을 적음.

新	聞	取	材	雜	誌	出	版	玉	篇	抄	編
辛 亲 新 新 新	厂 門 門 聞 聞	亲 耏 新 新 雜	言 計 計 誌 誌	一 丁 干 王 玉	广 芦 笁 篕 篇						
厂 耳 取 取	十 木 木 村 材		言 計 計 誌 誌	丨 屮 出 出	丿 丬 片 版 版	十 扌 扚 扚 抄	糸 糸 紵 絹 編 編				
새 신	소문 문	가질 취	재능 재	섞일 잡	기록 지	나올 출	판목 판	옥 옥	책 편	가려 베낄 초	엮을 편
新	聞	取	材	雜	誌	出	版	玉	篇	抄	編
新	聞	取	材	雜	誌	出	版	玉	篇	抄	編
				雜							

新舊(신구) 새 것과 묵은 것.
新奇(신기) 새롭고 기이함.
新兵(신병) 새로 뽑은 군사.
新設(신설) 새로 설치함.
聞達(문달) 출세함.
聞望(문망) 이름이 널리 알려짐.
聞香(문향) 향내를 맡음.
取得(취득) 자기 소유로 함.
取消(취소) 지난 사실을 말살함.
木材(목재) 재료로서의 나무.
材料(재료) 감. 거리.

雜多(잡다) 어중이떠중이 뒤섞여 갈피를 잡기 어려움.
雜貨(잡화) 여러 가지 상품.
誌面(지면) 잡지에서 글의 내용이 실리는 종이의 면.
誌友(지우) 잡지 애독자. 또는 그 회 「원.
出沒(출몰) 나타났다 없어졌다 함.
出奔(출분) 도망함.
版權(판권) 출판에 대한 권리.
版圖(판도) 한 나라의 영토.
版畫(판화) 판에 새긴 그림.

玉篇(옥편) 자형에 따라 만든 한자 자전.
玉童子(옥동자) '어린 사내아이'를 귀엽게 이르는 말.
玉貌(옥모) 옥같이 아름다운 얼굴.
抄錄(초록) 필요한 부분만을 뽑아 적음.
抄略(초략) 위협하여 빼앗음.
抄本(초본) 필요한 부분만 뽑아서 적은 책이나 문서. 예戶籍~.
編成(편성) 대오나 조직을 짜서 이룸.
編修(편수) (서적을) 편집하거나 수정함.
編入(편입) 편성된 자리에 끼여 들어감.

詩	稿	飜	譯	活	字	刊	校	歌	謠	語	句
ニ言詩詩詩	千禾稿稿稿			氵氵汗活活	丶宀宀字字			可哥歌歌	言訃謠謠謠		
飜飜飜飜飜	言訳譯譯譯			一二千刊刊	十木杧校校			言訂訴語語	ノク勺句句		
詩	稿	飜	譯	活	字	刊	校	歌	謠	語	句
시 시	초안 고	번역할번	통역할역	살릴 활	글자 자	펴낼 간	학교 교	노래 가	노래 요	말 어	글귀 구
詩	稿	飜	譯	活	字	刊	校	歌	謠	語	句
			訳						謠		

詩想(시상) ①시를 창작하기 위한 착상.
　②시에 담긴 사상.
詩興(시흥) 시상이 일어나는 흥취.
稿料(고료) 원고료.
稿草(고초) 볏짚.
飜譯(번역) 글을 다른 나라 말로 옮김.
飜弄(번롱) 이리저리 마음대로 놀림.
飜覆(번복) 뒤엎음. 뒤엎임.
飜案(번안) 남의 작품을 원안으로 하여
　고쳐 지음. 例~小說.
譯官(역관) 통역관.

活氣(활기) 싱싱한 원기.
活路(활로) 살아나갈 길.
活用(활용) 살려 씀.
字劃(자획) 글자의 획.
字句(자구) 글자와 글귀.
字義(자의) 글자의 뜻.
字解(자해) 글자에 대한 풀이.
刊行(간행) 인쇄하여 발행함.
校庭(교정) 학교의 마당이나 운동장.
校服(교복) 학교의 정복.
校正(교정) 틀린 글자를 고치는 일.

歌謠(가요) 노래. 例~界.
歌舞(가무) 노래와 춤.
歌手(가수) 소릿군.
歌風(가풍) 노래의 양식.
謠言(요언) 세상의 뜬소문.
民謠(민요) 민중 속에 전해 내려온 노래.
語不成說(어불성설) 말이 사리에 맞지
　않아 말 같지 않음.
語源(어원) 단어가 성립된 근원.
佳句(가구) 좋은 글.
結句(결구) 맺음의 글.

閨	秀	佳	作	敍	述	式	辭	分	析	吟	味
丨 尸 門 閏 閨	二 千 禾 秀 秀	亻 仁 住 佳 佳	亻 仁 竹 作 作	幺 糸 糾 紗 敍	十 朮 朮 述 述	一 二 丁 式 式	爭 窩 窩 辭 辭	丿 八 分 分	十 木 析 析 析	口 口 吟 吟 吟	口 叮 吓 味 味
閨	秀	佳	作	敍	述	式	辭	分	析	吟	味
안방 규	빼어날 수	좋을 가	지을 작	펼 서	지을 술	의식 식	말 사	나눌 분	쪼갤 석	읊을 음	맛 미
閨	秀	佳	作	敍	述	式	辭	分	析	吟	味
						辞					
				叙		辞					

閨門(규문) 부녀자의 처소.
閨房(규방) 여자가 거처하는 방.
閨秀(규수) 남의 집의 '처녀'를 점잖게
　이르는 말. 예~作家.
秀麗(수려) 산수가 빼어나게 아름다움.
秀敏(수민) 뛰어나고 현명함.
秀才(수재) 재주가 뛰어난 사람.
佳作(가작) 꽤 잘 된 작품.
佳境(가경) ①경치가 좋은 곳. ②재미
　있는 좋은 판.
佳約(가약) 부부가 될 언약. 예百年~.

敍述(서술) 차례를 따라 말하거나 적음.
敍景(서경) 경치를 글로 적음.
敍事文(서사문) 사건의 경과를 객관적
　으로 이야기 형식으로 적은 글.
述語(술어) 풀이말. 서술어.
述義(술의) 뜻을 폄. 뜻을 말함.
述懷(술회) 마음에 서린 생각을 진술함.
式例(식례) 일의 일정한 전례.
式典(식전) 의식. 전례(典禮).
辭色(사색) 말과 얼굴빛.
辭表(사표) 사직의 뜻을 적어 내는 문서.

分裂(분열) 갈라져 나뉨.
分擔(분담) 일을 갈라서 맡음.
分外(분외) 분수에 지나침.
析出(석출) 분석하여 냄.
分析(분석) 구성 요소를 갈라 냄.
吟詠(음영) 시를 읊음.
吟味(음미) 사물의 속뜻을 새겨서 맛봄.
吟誦(음송) 시가를 높이 외어 읊음.
吟風弄月(음풍농월) 자연을 즐기며 시
　가를 읊음.
味覺(미각) 맛에 대한 감각.

氵汒沪浐演演 演	亠广卢虜劇 劇	日日旷映映 映	⺕申書書畫 畫	亘車専専 専	尸尸屋属属 属	ノイ仁代代 代	イイ彳役役 役	女女妙妙妙 妙	扌扌払技技 技	扌払拾拾捨 捨	走走越越越 越
演	**劇**	**映**	**畫**	**専**	**屬**	**代**	**役**	**妙**	**技**	**捨**	**越**
행할 연	극 극	비출 영	그릴 화	오로지 전	붙을 속	대 대	소임 역	묘할 묘	재주 기	버릴 사	넘을 월
演	劇	映	畫	専	屬	代	役	妙	技	捨	越
		画	専	屈							

演壇(연단) 연설자, 강연자가 서는 단.
演技(연기) 배우가 생활 현상을 재현하는 기술. 例~力.
劇藥(극약) 적은 양으로 강한 작용을 나타내는 약품.
劇作(극작) 희곡이나 각본을 창작함.
映寫(영사) 환등이나 영화 따위를 사람이 구경할 수 있도록 비치어 나타냄.
畫期的(기적) 새로운 시기를 열 만함.
畫家(가) 그림을 전문으로 그리는 사람. 例東洋~.

專攻(전공) 한 가지 부문을 전문으로 연구함. 例~科目.
專力(전력) 힘을 모아 노력함.
屬國(속국) 다른 나라에 종속된 나라.
等屬(등속) 무리.
屬託(촉탁) 부탁하여 맡김.
代償(대상) 남을 대신하여 갚아 줌.
代理(대리) 사람이나 직무를 대신함.
代代孫孫(대대손손) 자자손손.
役事(역사) 토목이나 건축 등의 공사.
役員(역원) 임원.

妙齡(묘령) (주로 여자의) 젊은 나이.
妙技(묘기) 교묘한 재주.
技巧(기교) 교묘한 손재주.
技能(기능) 재주와 능력. 例~工.
技術(기술) 공예의 재주.
捨生(사생) 목숨을 버림. 「어 놓음.
喜捨(희사) 남을 위해 기꺼이 재물을 내
四捨五入(사사오입) 넷 이하를 버림.
越權(월권) 권한 밖의 일을 함.
越等(월등) 다른 것보다 매우 나음.
越日(월일) 다음 날.

藝	術	逸	話	知	識	昭	詳	及	第	薦	拔
艸 藝 藝 藝 藝	彳 彳 彳 術 術			宀 午 矢 知 知	言 諳 諳 識 識	ノ ア 乃 及	竹 竺 笁 第 第				
色 匃 兔 兔 逸	言 訐 訐 話 話			日 旫 旫 昭 昭	宀 言 訂 詳 詳			艹 芦 蔍 薦 薦	扌 扩 扩 拔 拔		
재주 예	재주 술	편안할일	이야기 화	알 지	알 식	밝을 소	자세할상	미칠 급	과거 제	천거할천	뽑아낼발
藝	術	逸	話	知	識	昭	詳	及	第	薦	拔

(빈 연습칸)

芸

藝能(예능) 예술과 기능.　　「학.　　知識(지식) 체계화된 인식. 예～階級. 及其也(급기야) 필경에는.
文藝(문예) ①문학과 예술. ②예술 문　知己之友(지기지우) 마음이 통하는 친　及落(급락) 급제와 낙제.
藝術(예술) 미를 표현하는·재주.　　　　　한 벗.　　　　　　　　　　「함.　及第(급제) 시험에 합격함.
術數(술수) 꾀, 계략.　　　　　　知者樂水(지자요수) 지자는 물을 좋아　第一(제일) ①첫째. ②가장 훌륭함.
術客(술객) 음양, 복서, 점술 등의 지　識字憂患(식자우환) 글자를 앎이 도리어　甲第(갑제) 크고 너르게 잘 지은 일등
　식을 가지고 미신적 행위에 종사하는　　근심을 사게 됨.　　　　　　　　급의 집.
術策(술책) 모략, 계략.　　　　└사람.　昭詳(소상) 자세하고 분명함.　　　薦擧(천거) 추천.　　예人材～.
話題(화제) 이야기 거리.　　　　　　昭蘇(소소) 소생함.　　　　　　　薦目(천목) 천거할 만한 조건.　「림.
談話(담화) 의견이나 태도를 밝히는 말.　昭昭感應(소소감응) 분명히 마음에 느　薦新(천신) 햇곡식 햇과실을 신에게 올
逸民(일민) 학덕이 있으면서 민간에 묻　　끼어 응함.　　　　　　　　　　拔本塞源(발본색원) 폐단의 근본을 뽑
　혀 지내는 사람.　　　　　　　　詳報(상보) 자세한 보고.　　　　　　아 버리고 근원을 막음.

隨	筆	朗	讀	鼓	唱	音	響	聲	樂	劍	舞
따를 수	글씨 필	밝을 랑	읽을 독	북칠 고	노래할창	소리 음	울릴 향	밝힐 성	즐거울락	칼 검	춤 무

상단 획순:
⅓ 阝 阝 隋 隋 隨 / ⺮ ⺮ 筞 筜 筆 / 声 殳 殷 聲 聲 / 白 泊 樂 樂 樂
⺕ 自 良 朗 朗 / 言 訁 讀 讀 讀 / 亠 立 音 音 音 / ⺀ 舞 舞 舞 舞
土 吉 壴 鼓 鼓 / 口 吅 呷 唱 唱 / ⺀ 命 僉 劍 劍
亠 鄉 鄉 響 響 / ⺀ 舛 舞 舞 舞

연습 칸:
讀 → 読 / 読
聲 → 声　樂 → 楽　劍 → 剣

隨想(수상) 그때 그때 떠오르는 생각.
隨感(수감) 마음에 일어나는 대로의 느낌.
隨時(수시) 그 때 그 때.
隨意(수의) 제 마음대로 함. ㉖~契約.
隨行(수행) 일정한 사명을 띠고 따라감.
筆墨(필묵) 붓과 먹.
筆耕(필경) 삯을 받고 글이나 글씨를 쓰는 일. ㉖~生.
筆談(필담) 글로 써서 의사를 통함.
筆禍(필화) 글이 말썽이 되어 받는 화.
朗讀(낭독) 소리 높여 읽음.

鼓吹(고취) ①북을 치고 피리를 붊. ②고무하여 의기를 북돋움.
鼓角(고각) 전령용 북과 피리.
鼓動(고동) 심장의 뜀. ㉖~치는 맥박.
唱劇(창극) 판소리 형식으로 꾸민 가극.
唱歌(창가) 곡조에 맞추어 부르는 노래.
唱導(창도) 앞장서서 주장하여 지도함.
唱名(창명) 큰 소리로 이름을 부름.
音聲(음성) 목소리. ㉖~文字.
音樂(음악) 소리를 바탕으로 하는 예술.
反響(반향) 반사되어 울리는 현상.

聲調(성조) 목소리의 가락.
聲價(성가) 좋은 소문이나 평판.
聲明(성명) (취지, 태도 등을) 말이나 글로 하는 공식적 발표.
樂曲(악곡) 음악의 곡조.
樂壇(악단) 음악가들의 사회.
樂聖(악성) 고금에 뛰어난 작곡가.
樂觀(낙관) 낙천적인 세계관으로 보거나 대함.
劍客(검객) 검술을 잘 하는 사람.
舞臺(무대) 연기하거나 활동하는 장소.

寫	眞	擴	縮	原	色	掛	圖	見	本	比	較
宀宀宏寫寫	一片旨直眞	一厂厒原原	糸紵紵縮縮	一厂厒原原	ノ刀刍刍刍色	扌扗挂掛掛	冂冂冏圖圖	冂月目貝見	一十才木本	一上上比	亘車軒較較
扩摭摭攟擴	糸紵紵縮縮	扌扗挂掛掛	冂冂冏圖圖	一上上比	亘車軒較較						
베낄 사	참 진	늘릴 확	줄 축	근본 원	색칠할색	걸 괘	꾀할 도	볼 견	근본 본	견줄 비	견줄 교
寫	眞	擴	縮	原	色	掛	圖	見	本	比	較
写	真	拡					図				

寫本(사본) 원본을 그대로 베껴 쓴 것.
寫實(사실) 있는 그대로 그려 냄.
寫眞(사진) 감광 원리를 이용하여 물체를 박아 냄.
眞相(진상) 사물의 참된 모습.
擴大(확대) 크게 넓힘.
擴散(확산) 한 물질이 다른 물질에 스며 들어가는 현상.
縮圖(축도) 작게 줄여 그린 그림.
縮小(축소) 줄이어 적게 하거나 작게 함.
縮刷(축쇄) 원형을 축소하여 하는 인쇄.
原稿(원고) 인쇄하려고 종이에 써 놓은 글.
原價(원가) ①본값. ②생산비.
原刊(원간) 맨 처음의 간행.
原料(원료) 무엇을 만들거나 가공할 재료
色彩(색채) 빛깔. 예~的 調和.
色料(색료) 물감.
色盲(색맹) 색의 구별을 못하는 시각.
色素(색소) 물체에 빛깔을 주는 성분.
掛念(괘념) 마음에 두고 잊지 아니함.
掛圖(괘도) 걸어 두고 보는 학습용 그림.
圖謀(도모) 일을 이루려고 꾀함.
見利思義(견리사의) 이끗을 보고 의리를 생각함. 「=謁見.
見謁(현알) 지체가 높은 사람에게 뵘.
本末(본말) ①일의 처음과 나중. ②사물의 근본과 여줄가리. 예~의 정도.
本心(본심) 본마음.
比較(비교) 서로 견주어 봄.
比肩(비견) ①어깨를 나란히 함. ②낫고 못함이 없이 정도가 서로 비슷함.
比例(비례) 물량의 값의 비가 일정함.
較量(교량) 비교하여 헤아림.

文 化

| 口田思思 | 汁渚淖潮潮 | ＼口口史史 | 亡宀宀宵實實 | 示利祁祕祕 | 少空空空密 |

| 咼旦昌最最 | 产产商滴適 | 厂肩肩扁遍 | 口足足跡踏 | 歹死歼殘殘 | 一ナ存存存 |

思	潮	最	適	史	實	遍	踏	祕	密	殘	存
생각할 사	조수 조	가장 최	맞을 적	역사 사	실제 실	두루 편	밟을 답	숨길 비	몰래 밀	남을 잔	있을 존
思	潮	最	適	史	實	遍	踏	祕	密	殘	存
					実		祕		残		

思惟(사유) 생각. 생각함. ㉤思考
思考(사고) 생각하고 궁리함.
思慕(사모) 몹시 생각하고 그리워함.
思想(사상) ①생각. ②인간, 사회에 대한 일정한 견해. ③판단의 체계.
干潮(간조) 썰물. ㉤滿潮.
思潮(사조) 사상의 흐름.
最新(최신) 가장 새로움.
最適(최적) 가장 적당함.
適當(적당) 정도에 알맞음.
適性(적성) (무엇에) 알맞은 성질.

史實(사실) 역사에 있는 사실.
史筆(사필) 역사를 기록하는 필법.
虛虛實實(허허실실) 허실의 계략을 써서 싸움.
實事(실사) 실지로 있는 일.
實施(실시) 실제로 행함.
遍歷(편력) 널리 돌아다님. =遍踏.
遍滿(편만) 널리 그득먹하게 들어 참.
遍在(편재) 널리 퍼져 있음.
踏步(답보) 제자리걸음.
踏襲(답습) 전해 온 방식을 그대로 본받아 함. ㉤舊習의 ~.

祕密(비밀) 남에게 알려서는 안될, 일의 속내. ㉤~投票.
祕計(비계) 남 모르게 꾸며 낸 꾀.
祕策(비책) 비밀한 계책.
密林(밀림) 나무가 빽빽이 들어선 숲.
密封(밀봉) 단단히 붙여 꼭 봉함.
殘命(잔명) 얼마 못 살 남은 목숨.
殘忍(잔인) 악착하고 모짊.
存立(존립) 존재하여 자립함.
存亡(존망) 생존과 사망.
存問(존문) 안부를 물음.

ᆢ艹芒英英	厷厷雄雄雄	⌒二無無無	产育商商敵	丨爿丬將將	亻仁仨丘兵	コカ召召	亻世隹隹集	一二芐正武武	丨爿壯裝裝	ᆞ言言訓訓	糸糹紳練練
英	雄	無	敵	將	兵	召	集	武	裝	訓	練
뛰어날영	뛰어날웅	없을 무	대적할적	장차 장	군사 병	부를 소	모을 집	호반 무	꾸밀 장	가르칠훈	익힐 련
英	雄	無	敵	將	兵	召	集	武	裝	訓	練
			将								

英傑(영걸) 뛰어난 인물.
英斷(영단) 명철하고 용기 있는 결단.
英靈(영령) '죽은 사람의 영혼'의 높임
　　말. ㉑殉國～
英雄(영웅) 재능과 지혜가 뛰어난 사람.
雄大(웅대) 썩썩하고 큼.
雄辯(웅변) 거침 없이 잘 하는 말.
無窮(무궁) 끝없이 영원함.
無視(무시) 업신여김.
敵性(적성) 적대되는 성질. ㉑～國家
敵手(적수) 자기와 힘이 비슷한 상대자.

將卒(장졸) 장수와 졸병.
將相(장상) 장수와 재상.
將材(장재) 장수가 될 만한 인물.
將來(장래) 앞날.
兵力(병력) 군대의 역량.
兵役(병역) 의무로 군에 복무하는 일.
召命(소명) 신하를 부르는 임금의 명령.
召集(소집) 불러서 모음.
集大成(집대성) 모아서 크게 하나의 체
　계를 이룸.
集約(집약) 한데 모아서 요약함.

武器(무기) 전쟁에 쓰는 기구.
武斷(무단) 무력으로 강제로 단행함.
武勇(무용) 싸움에 용맹스러움.
裝備(장비) 장치와 설비.
裝飾(장식) 치장하여 꾸밈.
裝身具(장신구) 몸치장에 필요한 물건들
訓育(훈육) 가르쳐서 기름. ㉑～指導
訓戒(훈계) 타일러 경계함.
訓導(훈도) 가르치고 인도함.
練磨(연마) 힘써 배우고 닦음.
練習(연습) 익숙하도록 익힘.

志	願	決	死	脚	戲	叫	騷	牙	城	襲	擊
一十士志志	厂厃原願願	氵汁氵汐決	一プタ歹死	刂肝肚脚脚	广卢虘戲戲	一二千牙	坊圠城城城				
氵汀沪洪決	一万歹死			丨冂口叫叫	馬馿駏騷騷	青龍龗襲襲	亜軋軣擊擊				
뜻 **지**	바랄 **원**	끊을 **결**	죽을 **사**	각본 **각**	희롱할 **희**	부르짖을 **규**	풍류 **소**	어금니 **아**	성 **성**	엄습할 **습**	칠 **격**
志	願	決	死	脚	戲	叫	騷	牙	城	襲	擊

| | | | | 戲 | | | | | | 擊 |

志操(지조) 의지와 절조. ㉠學者的～.
志氣(지기) 뜻과 기백. ㉠～ 相合.
志士(지사) 정의를 위하여 마음을 다하는 사람. ㉠憂國～.
志學(지학) 학문에 뜻을 둠.
願望(원망) 원하고 바람.
願書(원서) 청원하는 내용을 쓴 서류.
決斷(결단) 딱 잘라 결정함.
決死(결사) 죽음을 각오함.
死活(사활) 죽기와 살기. ㉠～問題.
死力(사력) 죽음을 무릅쓰고 쓰는 힘.

脚光(각광) ①무대의 전면에서 배우를 비춰 주는 광선. ②희망을 붙이는 광명.
脚線美(각선미) 다리의 곡선미.
戲弄(희롱) 말이나 행동으로 실없이 놀림.
戲曲(희곡) 상연을 목적으로 하는 극문학 작품.
戲書(희서) 장난삼아 씀. 낙서.
叫喚(규환) 부르짖음. ㉠阿鼻～
騷動(소동) 소란스럽게 떠들어대는 일.
騷亂(소란) 왁자하고 야단스러움.
騷然(소연) 시끄럽고 수선함.

牙旗(아기) 대장군의 기.
牙城(아성) 대장군이 있는 성.
城郭(성곽) 내성과 외성. 성.
城主(성주) ①성의 우두머리.②고을의 원.
城市(성시) 도시.
城隍堂(성황당) 서낭당(원말).
襲擊(습격) 적을 엄습하여 침.
襲用(습용) 그전대로 눌러 씀.
世襲(세습) 자자孫손 물려 받음.
擊滅(격멸) 쳐서 멸망시킴.
擊沈(격침) 배를 쳐서 침몰시킴.

´ ⁊ ⁊ ⁊ 殉殉	｜ ⽿ ⽿ 職職職	⁊ ⁊ 弓弔	ˊ 言 訂 訂詞詞	⼁ ⻐ 砷 碑碑碑	⼾ 釒 釳 銘銘		
⼞ ⽇ ⽇ 昇昇	⁊ ⻏ 陊 陉降降	⁊ ⻏ 陊 隋墮	汇 沪 沪 淚淚	⼁ ⼼ 忰 憐憐憐	⼁ ⼫ 悶 憫憫		

殉	職	昇	降	弔	詞	墮	淚	碑	銘	憐	憫
따라죽을순	벼슬 직	올라갈승	내릴 강	불쌍히여길조	말 詞	떨어질 타	눈물 루	비석 비	색일 명	불쌍히여길련	불쌍히여길민
殉	職	昇	降	弔	詞	墮	淚	碑	銘	憐	憫

(빈 연습칸 — 墮 one written in lower area)

墮

殉敎(순교) 종교를 위하여 목숨을 바침.
殉國(순국) 나라를 위하여 목숨을 바침.
殉職(순직) 자기의 맡은 바 직무를 위하
　여 목숨을 바침.
昇降(승강) 오르고 내림. ㉖~機.
昇天入地(승천입지) 하늘로 오르고 땅
　속에 들어감. 자취를 감추어 없어짐.
昇平(승평) 세상이 잘 다스려짐. 태평.
降等(강등) 등급이나 계급을 내림.
降神(강신) 신의 강림을 빎.
降服(항복) 적에게 굴복함.

弔詞(조사) 조상하는 뜻을 표하는 글.
弔客(조객) 조상하는 사람.
弔問(조문) 상주를 위문함.
弔橋(조교) 양쪽 언덕에 건너 지른 다리.
詞客(사객) 시나 글을 짓는 사람.
詞兄(사형) 문인, 학자끼리 서로 상대
　방을 높여 이르는 말. 「빠짐」
墮其術中(타기술중) 남의 간사한 꾀에
墮淚(타루) 눈물을 흘림.
淚腺(누선) 눈물을 만들어 내는 선.
淚水(누수) 눈물.

碑銘(비명) 비에 씌어 있는 글.
碑刻(비각) 빗돌에 글자를 새김.
碑閣(비각) 비를 덮어 지은 집.
碑石(비석) 빗돌.
銘感(명감) (은혜를) 마음 깊이 느낌.
銘記(명기) 명심하여 기억함.
銘心(명심) 마음 깊이 새겨 둠.
憐憫(연민) 불쌍히 여김.
可憐(가련) 신세가 딱하고 가엾음.
愛憐(애련) 약자를 사랑함.
憫迫(민박) 아주 절박함.

聯	隊	司	令	統	帥	登	用	派	遣	外	伐
耳 聯 聯 聯 聯	３ 阝 阝 阼 隊			⺷ 糸 紆 統 統	⺯ 戶 自 師 師			氵 氵 沉 沉 派	⼞ ⼷ 書 遣 遣		
⼌ ⼍ 司 司 司	⼃ ⼈ ⼂ 令 令			⼂ 癶 癶 咎 登	⼃ 门 月 月 用			⼃ ⼎ 夕 列 外	⼂ ⼇ 代 伐 伐		
聯	隊	司	令	統	帥	登	用	派	遣	外	伐
이을 **련**	떼 **대**	맡을 **사**	좇을 **령**	거느릴 **통**	거느릴 **솔**	오를 **등**	쓸 **용**	보낼 **파**	보낼 **견**	밖 **외**	칠 **벌**
聯	隊	司	令	統	帥	登	用	派	遣	外	伐
联	隊										

聯盟(연맹) 동일 행동을 맹약함.
聯想(연상) 관련되는 다른 관념을 생각
　하게 되는 현상.
聯句(연구) 연이은 구.
隊商(대상) 떼를 지어 사막 등을 넘는
　상인들.
隊員(대원) 대를 이룬 집단의 성원.
司令官(사령관) 군대의 지휘와 통솔을
　맡은 일정한 직위.
司法(사법) 법의 집행.
司書(사서) 서적을 맡아보는 사람.

統管(통관) 통일하여 관할함.
統率(통솔) 거느림.
統合(통합) 합쳐서 하나로 모음.
統帥(통수) 통솔. ⑩~權.
登庸(등용) 인재를 골라 뽑아 씀.
登校(등교) 학교에 나아감.
登載(등재) 기사로 올려 실음.
豊登(풍등) 곡식이 잘 익음.
用度(용도) 씀씀이. 드는 비용.
用務(용무) 볼 일.
代用(대용) 대신하여 씀.

派遣(파견) 일정한 임무를 주어 사람을
　보냄. ⑩~部隊.
派生(파생) 주체에서 갈려 나와 생김.
派出(파출) 출장시킴. ⑩~所.
派兵(파병) 군대를 파견함. ⑩越南~.
派爭(파쟁) 당파 싸움.
遣外(견외) 해외에 파견함.
外剛內柔(외강내유) 겉으로 보기에는 강
　하나 속은 부드러움.
外待(외대) 푸대접함.
伐木(벌목) 나무를 벰.

階	級	符	合	慘	烈	奮	鬪	旣	了	殆	盡
了 阝 阝 階階	幺 糸 糸 級級	⺊ ⺮ ⺮ 符符	ノ 人 个 合合	忄 忄 忄 快慘	⸗ 歹 歹 列烈	六 木 �36 奮奮	阝 阝 鬥 鬪鬪	白 皀 皀 卽旣	一 了	⸗ 歹 殆殆	一 ⺻ 聿 肃盡
차례 계	등급 급	들어맞을부	맞을 합	참혹할참	굳을 렬	떨칠 분	싸울 투	이미 기	마칠 료	위태로울태	다할 진
階	級	符	合	慘	烈	奮	鬪	旣	了	殆	盡
											尽
				慘			鬪				

階級(계급) 지위, 신분의 고하.
階層(계층) 사회를 형성하는 여러 층.
級友(급우) 같은 학급의 벗.
首級(수급) 싸움에서 벤 적의 머리.
昇級(승급) 급수가 오름.
符籍(부적) 악귀, 재앙을 물리친다고 하
　는, 괴상한 글자 모양을 적은 종이.
符節(부절) 옥으로 만든 부신.
符合(부합) 둘이 서로 틀림 없이 맞음.
合格(합격) 자격에 맞아 통과함.
合力(합력) 힘을 합함.

慘景(참경) 끔찍하고 불쌍한 정상.
慘劇(참극) 참혹한 사건.
烈士(열사) 의를 굳게 지키는 사람.
烈女(열녀) 정절이 곧은 여자.
烈日(열일) 몹시 내리쬐는 해.
烈火(열화) 맹렬히 타는 불.
奮起(분기) 분발하여 일어남.
奮發(분발) 마음을 단단히 먹고 기운을
奮鬪(분투) 기운을 떨쳐 싸움. 분전.
鬪爭(투쟁) 싸움.
鬪志(투지) 투쟁하려는 굳센 의지.

旣婚(기혼) 이미 결혼함. ㈎～男子.
旣決(기결) 이미 결정했거나 해결했음.
旣望(기망) 음력 16일.
旣成(기성) 이미 이루어졌음.
了得(요득) 깨달음.
終了(종료) (일을) 마쳐서 끝냄. 「냄.
殆半(태반) 거의 절반.
殆無(태무) 거의 없음.
盡力(진력) 힘을 다함.
盡善盡美(진선진미) 더할나위 없이 훌
　륭하고 아름다움.

拳	銃	携	帶	彈	丸	弓	矢	軍	刀	鍊	刃
丶丷尖参拳	乍牟金釴銃	扩抌捑携携	一卅丗帯帶	弓弓弴彈彈	ノ九丸	一弓弓	丶乍乍乍矢	一冃冐宣軍	刀刀		
								金釟釦鍸鍊	刀刀刃		
주먹 권	총 총	이끌 휴	띠 대	탈 탄	알 환	활 궁	화살 시	군사 군	칼 도	단련할 련	칼날 인
拳	銃	携	帶	彈	丸	弓	矢	軍	刀	鍊	刃
				彈						鍊	

拳鬪(권투) 주먹을 쓰는 운동 경기.
拳拳(권권) ①받드는 모양. ②삼가고
　정성스러운 모양. ㉔~服膺(복응).
拳銃(권총) 가까운 거리의 사격을 위한
　한 손으로 쓰는 자동식 연발 단총.
銃劍(총검) ①총과 칼. ㉔~을 든 國
　軍勇士. ②총 끝에 꽂는 칼.
銃擊(총격) 총으로 쏨.
携帶(휴대) 손에 들거나 몸에 지님.
帶電(대전) 물체가 전기를 띰.
玉帶(옥대) 옥으로 만든 띠.

彈琴(탄금) 거문고를 탐.
彈力(탄력) 통기는 힘.
彈性(탄성) 외부의 힘이 없어지면 본디
　상태로 돌아가려는 성질.
丸藥(환약) 잘고 동글동글하게 빚은 약.
丸鋼(환강) 자른 면이 둥근 강재(鋼材)
丸劑(환제) 환약으로 된 약제.
弓矢(궁시) 활과 화살.
弓馬(궁마) 활과 말. 궁술과 마술.
矢石(시석) 화살과 팔맷돌.
矢數(시수) 과녁을 맞힌 화살의 수.

軍港(군항) 군사 목적으로 설비한 항만.
軍國(군국) ① 군국주의를 추구하는 국
　가. ②군대와 나라.
軍備(군비) 국방상의 군사 설비.
腰刀(요도) 허리에 차는 칼.
刀布(도포) 옛날 화폐의 한 가지.
鍊武(연무) 무예를 단련함.
鍊金(연금) 쇠붙이를 불림.
鍊氣(연기) 정신을 단련함.
鍊磨(연마) 갈고 닦음. ㉔~長養.
刃傷(인상) 칼날에 다쳐 상함.

ノ 干 手 我 我	' 亠 方 方		二 禾 秒 移 移	亘 車 重 動 動	ノ ク 勹 匀 包	门 周 圍 圍 圍		
一 厂 万 反 返	阝 阝 阞 陣 陣		雨 雫 雫 露 露	宀 宀 宀 宿 宿	一 工 巧 巧 攻 攻	圥 刲 執 勢 勢		

我	方	返	陣	移	動	露	宿	包	圍	攻	勢
나 아	모 방	돌아올반	진 진	옮길 이	움직일동	이슬 로	잘 숙	쌀 포	둘레 위	닦을 공	형세 세
我	方	返	陣	移	動	露	宿	包	圍	攻	勢
									囲		
									囲		

沒我(몰아) 자기를 몰각한 상태.
我見(아견) 자기 멋대로의 생각.
我執(아집) 소아에 집착하여 자기만 내
　세움. ㉑～이 強하다.
方寸(방촌) ①1치 사방. ②마음.
方途(방도) (일을 하여 갈) 방법과 도
方伯(방백) 한 지방의 장관. 　ㄴ리.
返納(반납) 꾼 것을 돌려 줌.
返禮(반례) 사례의 뜻을 표시하는 예.
返信(반신) 회답하는 편지나 전보.
陣營(진영) 진을 친 구역. ㉑自由～.

移轉(이전) 장소나 주소 등을 옮김.
移動(이동) 옮아 움직임.
移民(이민) 자기 나라를 떠나 외국에 옮
移讓(이양) 옮겨 줌. 　ㄴ겨 삶.
動靜(동정) ①물질의 운동과 정지. ②
　사물, 현상의 움직이는 과정의 상태.
動力(동력) 원동력.
動脈(동맥) 심장에서 나오는 혈맥.
露宿(노숙) 집 밖에서 잠. 한둔.
露出(노출) 드러나거나 드러냄.
宿命(숙명) 날 때부터 정해진 운명.

包裝(포장) 물건을 싸서 꾸밈. ㉑～用
包攝(포섭) 포용하여 끌어 넣음. ㄴ紙.
包容(포용) 너그럽게 받아들임.
包含(포함) 함께 들어 있음.
圍立(위립) 삥 둘러 싸고 섬.
攻勢(공세) 공격하는 태세나 세력.
攻擊(공격) 나아가 적을 침.
攻究(공구) 연구하고 조사함.
攻玉(공옥) 옥을 다듬음.
勢力(세력) 권력이나 기세의 힘.
去勢(거세) 동물의 생식 능력을 없앰.

銀	翼	操	縱	爆	裂	猛	暴	屢	累	沈	沒
은 은	날개 익	지조 조	세로 종	터질 폭	찢어질 렬	사나울 맹	사나울 포	쌓을 루	여러 루	잠잠할 침	숨을 몰
銀	翼	操	縱	爆	裂	猛	暴	屢	累	沈	沒
								屢			
		縱									

銀漢(은한) 은하수. =銀河.
銀金(은금) 은과 금. ㉑ ～寶貨.
銀露(은로) '달빛에 비치는 흰 이슬'을 이르는 말.
翼壁(익벽) 벽 따위의 흙이 무너지지 않게 잇달아 쌓은 벽체.
翼贊(익찬) 정치를 도와서 인도함.
操身(조신) 행동을 삼감.
操縱(조종) 마음대로 다루어 부림.
縱橫(종횡) 세로와 가로, ㉑～無盡.
縱覽(종람) 자유롭게 봄.

爆擊(폭격) 폭탄을 떨어뜨려 하는 공격.
爆發(폭발) 불이 일어나며 갑자기 터짐.
裂果(열과) 익으면 껍질이 터지는 열매.
裂傷(열상) 피부에 입은 찢어진 상처.
裂指(열지) 손가락 끝을 째서 그 피를 환자에게 먹이는 일. ㉑斷指.
猛烈(맹렬) 기세가 몹시 사나움.
猛省(맹성) 깊이 반성함.
猛打(맹타) 맹렬히 침.
暴動(폭동) 군중적인 폭력 행동.
暴惡(포악) 사납고 악함.

屢條(누조) 여러 조목.
屢代(누대) 여러 대.
屢月(누월) 여러 달.
屢次(누차) 여러 차례. ㉑～의 勸告.
累卵(누란) 포개어 쌓은 알. ㉑～之勢.
累計(누계) 총계.
累進(누진) 차례로 오름.
連累(연루) 남의 범죄에 관련됨.
沈沒(침몰) 물 속에 가라앉음.
沒却(몰각) 아주 없애버림.
沒常識(몰상식) 상식이 없음.

警	戒	森	嚴	消	煙	燃	燒	含	怒	抗	拒
艹苟苟警警	二廾戒戒戒	十木木森森	严严严嚴嚴	氵氵沙消消	炉煙煙煙	火炒焰焰燃	火炸烧烧燒	人今今舍舍含	夕女奴怒怒	扌扩扩抗	扌扩扩护拒
경계할 경	경계할 계	나무빽빽할 삼	엄엄히 엄	끌 소	담배 연	탈 연	탈 소	머금을 함	성낼 노	대항할 항	맞설 거
警	戒	森	嚴	消	煙	燃	燒	含	怒	抗	拒
			嚴嚴				燒燒				

警戒(경계) 타일러서 주의시킴.
警告(경고) 경계하여 알림.
戒嚴(계엄) 비상 사태에 대한 비상 대책.
戒律(계율) 종교인이 지켜야 할 규범.
戒告(계고) 서면으로 경계하여 재촉함.
森林(삼림) 나무가 우거진 숲.
森羅萬象(삼라만상) 우주의 온갖 사물.
森嚴(삼엄) 무시무시하게 엄숙함.
嚴肅(엄숙) 정중하고 위엄이 있음.
嚴禁(엄금) 엄하게 금함. ㉑出入~.
嚴命(엄명) 엄중하게 명령함.

消息(소식) 안부나 새 사실의 기별.
消毒(소독) 병균을 죽임. ㉑~藥.
消滅(소멸) 사라져 없어짐.
煙幕(연막) ①적의 눈을 가리기 위하여 치는 연기의 막. ②부정적인 사실을 가리기 위해 엉너리 치는 일.
燃燒(연소) 불이 탐.
燃料(연료) 땔감.
燃眉之厄(연미지액) 눈앞에 급하게 닥친 액화.
燒却(소각) 태워 없애버림.
燒滅(소멸) 타서 없어짐.

含憤(함분) 분을 품음. ㉑~蓄怨
含蓄(함축) 많은 뜻이 집약되어 있음.
怒號(노호) 성내어 외침. 큰소리를 냄.
怒氣(노기) 노여운 기색이나 기세.
怒髮(노발) 격노로 일어서는 머리카락.
抗拒(항거) 막아내기 위하여 대항함.
抗力(항력) 저항하는 힘. ㉑不可~.
抗辯(항변) 항거하여 변론함.
拒否(거부) 거절하여 동의하지 아니함.
拒逆(거역) 항거하여 거스름.
拒絕(거절) 받아들이지 아니하고 물리침.

フ又	彳彳彳彳復復復	彳彳彳彳侵 ノ犭犭犯	丙丙丙丙甬勇	ソ次次姿姿	广广广庐庐唐	宀宀空空突突
彳彳彳彳彳侵	ノ犭犭犭犯犯	一十土去去	亠亠亰亰就就就	丁亓耳耳耳敢敢	艹艹艹斷斷斷斷	

又	復	侵	犯	勇	姿	去	就	唐	突	敢	斷
또할 우	돌이킬 복	침노할 침	범할 범	용감할 용	모습 자	갈 거	이룰 취	당나라 당	부딪칠 돌	감히 감	끊을 단
又	復	侵	犯	勇	姿	去	就	唐	突	敢	斷
										断	

又況(우황) 하물며.
又兼(우겸) 그 위에 또 겸함.
又新(우신) 또 새롭게 함.
復歸(복귀) 본래의 상태로 돌아옴.
復元(복원) 원래대로 다시 회복함.
復興(부흥) 쇠했던 것이 다시 일어남.
侵攻(침공) 침범하여 쳐들어감.
侵略(침략) 침범하여 약탈함.
侵犯(침범) 불법적으로 침해함.
犯法(범법) 법을 어김.
犯上(범상) 웃사람에게 반항함.

勇敢(용감) 씩씩하고 겁이 없음.
勇猛(용맹) 날래고 사나움.
姿態(자태) 몸을 가지는 태도나 맵시.
姿色(자색) 여자의 고운 얼굴.
姿勢(자세) 몸을 가진 모양.
去就(거취) 떠남과 나아감.
去來(거래) 사고 팔고 함.
就業(취업) 일자리에 나아가 일을 함.
就任(취임) 배치된 직장에 처음으로 나
就職(취직) 직업을 얻음.　　　ㄴ아감.
就航(취항) 선박이 항해의 길에 나섬.

唐詩(당시) 당나라 시인이 지은 시.
唐突(당돌) 올차서 꺼리는 마음이 없음.
唐絲(당사) 중국에서 나는 실.
突然(돌연) 갑자기.
突出(돌출) 쑥 불거짐.
敢然(감연) 용감하게 하는 모양.
敢戰(감전) 결사적으로 싸움.
敢行(감행) 어려움을 무릅쓰고 행함.
斷續(단속) 끊어졌다 이어졌다 함.
斷金之交(단금지교) 우의가 매우 두터
운 교분.

始	初	終	幕	暫	時	瞬	間	盲	目	相	對
女女始始始	ㄓㄔ ㄔ 初初			亘車斬斬暫	日旪旪時時		厂厍門門間	亠亡产盲盲	丨冂月月目	十木 机相相	〃丵丵對對
幺糸紿終終	卝苩莫幕幕			日旪睁睁瞬				十木 机相相			
처음 시	처음 초	끝 종	휘장 막	잠깐 잠	철 시	눈깜짝할순	동안 간	소경 맹	눈 목	서로 상	상대할대
始	初	終	幕	暫	時	瞬	間	盲	目	相	對

（이하 연습란 및 対/対 표기）

始終(시종) 처음과 끝. ㉖~一貫.
始末(시말) 시작과 끝. 내력.
始發(시발) 첫출발점에서 출발함.
初刊(초간) 맨 처음의 간행. ＝原刊.
初期(초기) 처음이 되는 때나 시기.
終歸一轍(종귀일철) 끝내는 한 갈래로
　같아짐.
終夜(종야) 밤새도록.
幕間(막간) 연극에서 막과 막 사이.
幕府(막부) 대장군의 본영.
幕舍(막사) 임시로 간단하게 꾸린 집.

暫留(잠류) 잠깐 머물러 있음.
暫見(잠견) 잠깐 봄.
暫定的(잠정적) 잠시 작정하는 것.
時事(시사) 그 시기에 제기되는 정세.
時運(시운) 시대나 때의 운수.
瞬間(순간) 눈 깜짝할 사이.
瞬息間(순식간) 몹시 짧은 동안.
間斷(간단) 계속되지 않고 한 동안 끊
　어짐. ㉖~없는 努力.
間人(간인) 간첩.　　　「하는 관계.
間接(간접) 사이에 매개를 통하여 연락

盲信(맹신) 덮어 놓고 믿음.
盲目(맹목) 먼 눈. ㉖~的인 行動.
盲從(맹종) 덮어 놓고 따름.
目擊(목격) 그 자리에서 실제로 봄.
目不識丁(목불식정) 일자 무식.
相似(상사) 모양이 서로 비슷함.
相術(상술) 관상을 보는 방법. 「~.
相殘(상잔) 서로 다투고 싸움. ㉖骨肉
對酌(대작) 마주 대하여 술을 마심.
對等(대등) 서로 견주어 낫고 못함이 없
　음. ㉖~한 位置.

敗	退	浸	損	混	亂	激	甚	盟	約	恒	例
�𠃌 日 貯 敗 敗	⅂ 𝒫 艮 退 退	氵氵氵浸 浸	扌扌扩捐 損	氵氵氵沪混	ⵎ 冎 肙 矞 亂	氵泸滂激 激	廿 艹 甘 其 甚	日 明 明 盟 盟	⼂ ⼇ 糹 約 約	忄忄恒恒恒	亻亻伢伢 例
敗	退	浸	損	混	亂	激	甚	盟	約	恒	例
패할 패	물러날 퇴	젖을 침	상할 손	섞을 혼	난리 란	분발할격	심할 심	맹세할맹	약속 약	늘 항	보기 례
敗	退	浸	損	混	亂	激	甚	盟	約	恒	例

(연습 칸)

乱

敗北(패배) 싸움에 짐.
敗殘(패잔) 패하여 쇠잔한 나머지.
惜敗(석패) 애석하게 짐.
退却(퇴각) 뒤로 물러남.
退路(퇴로) 뒤로 물러갈 길.
退治(퇴치) 물리쳐서 없애 버림.
浸透(침투) 속으로 스며 젖어듦.
浸水(침수) 물이 들거나 물에 잠김.
損益(손익) 손해와 이익. ㉑~計算.
損傷(손상) 떨어지고 상함. 파손.
損害(손해) 해를 봄. ㉑~賠償.

混同(혼동) 이것과 저것을 구별하지 못
　하고 뒤섞음.
混亂(혼란) 갈피를 잡을 수 없이 어지
亂局(난국) 어지러운 판국. ㄴ러움.
亂立(난립) 어지럽게 나섬.
亂時(난시) 어지러운 시대.
激情(격정) 격해진 감정.
激減(격감) 갑자기 심하게 줆.
激怒(격노) 몹시 심하게 노함.
甚急(심급) 매우 급함.
甚難(심난) 매우 어려움.

盟邦(맹방) 동맹을 맺은 나라.
盟首(맹수) 동맹의 주재자.
盟休(맹휴) 동맹 휴업.
約定(약정) 약속하여 작정함.
約條(약조) 조건을 붙여 약속함.
約婚(약혼) 결혼하기로 약속함.
恒久(항구) 변함 없이 오램.
恒茶飯(항다반) 늘 있는 예사로운 일.
恒心(항심) 늘 일정하게 가지고 있는 마
例示(예시) 예를 들어서 보임. ㄴ음.
例證(예증) 증거가 되는 전례.

占	領	潛	伏	停	戰	宣	言	偉	功	慰	勞	
ㅣ ㅏ ㅑ 占 占	人 今 領 領 領	氵氵氵涯潛	亻亻忋伏伏	亻亻佇佇停	單 一 戰 戰	宀宀宁宣宣	亠言言言言	亻伫偉偉偉	一丁工功功	一尸尉尉慰	＊炊炒炒勞	
占	領	潛	伏	停	戰	宣	言	偉	功	慰	勞	
차지할점	거느릴령	잠길 잠	복 복	머무를정	싸울 전	널리알릴선	말 언	훌륭할위	공 공	위로할위	지칠 로	
占	領	潛	伏	停	戰	宣	言	偉	功	慰	勞	
												劳
		潜			战						劳	

占領(점령) 무력으로 일정 지역을 차지
　　　함.
占術(점술) 점을 치는 법.
占有(점유) 차지하여 자기의 소유로 함.
領導(영도) 통솔하고 지도함.
領受(영수) 돈이나 물품을 받아들임.
領土(영토) 한 나라의 통치권 지역.
潛伏(잠복) 드러나지 않게 숨어 있음.
潛水(잠수) 물 속에 잠겨 들어감.
潛在(잠재) 속에 잠겨 있거나 숨어 있음.
伏兵(복병) 잠복한 병사.
伏線(복선) 뒷 빌미가 되는 암시.

停止(정지) 멎거나 그치거나 함.
停職(정직) 관공리에 대해 직무의 집행
　을 정지하는 징계 처분.
戰時(전시) 전쟁하고 있을 때.
戰爭(전쟁) 국가간의 무장력 투쟁.
戰鬪(전투) 싸움. 전쟁.
宣布(선포) 선언하여 공포하는 일.
宣告(선고) ①선언하여 알림. ②판결
　을 언도함. ㉘～猶豫.
言動(언동) 언어와 행동.
言語(언어) 말. ㉘～動作.

偉容(위용) 뛰어난, 훌륭한 모습.
偉器(위기) 위대한 인재.
偉略(위략) 위대한 계략.
功過(공과) 공로와 과오.
功勞(공로) 힘쓴 공덕.
功利(공리) 이익과 행복.
慰安(위안) 위로하여 안심시킴.
慰勞(위로) 고달픔을 풀도록 따뜻하게
　대함. ㉘～와 慰安.
勞動(노동) 일을 함. ㉘～條件.
勞賃(노임) 품삯. ㉘～支拂.

ㅋ 尹 君 群 群	⼧ ⾎ 宀 衆 衆	幺 糸 糹 絲 絲 繼 繼	糸 紶 繪 續 續	一 � 戸 事 事	⼃ ⼁ ㇇ 必 必
千 示 祁 祖 祖	糸 紵 織 織 織	弓 弘 弨 強 強	ノ ⼂ 仁 化	⼇ 敏 敏 繁 繁	口 日 昌 昌 昌

群	衆	組	織	繼	續	強	化	事	必	繁	昌
메지을군	무리중	짤조	짤직	이을계	이을속	강할강	될화	일사	반드시필	번성할번	창성할창
群	衆	組	織	繼	續	強	化	事	必	繁	昌
			継	続							
			継	続	強						

群衆(군중) 광범한 대중. ㉝~大會.
群像(군상) 많은 사람들.
群雄(군웅) 많은 영웅. ㉝~割據.
衆寡(중과) 많음과 적음. ㉝~不敵.
衆口(중구) 많은 사람의 말. ㉝~難防.
衆目(중목) 뭇사람의 눈.
組閣(조각) 내각을 조직함.
組織(조직) 체계 있는 집단을 짬.
組合(조합) 합하여 한 덩이로 짬.
織物(직물) 옷감, 피륙의 총칭.
織造(직조) 피륙을 기계로 짬.

繼起(계기) 계속하여 일어남.
繼續(계속) 뒤를 이어 나감.
繼走(계주) 이어달리기.
續出(속출) 잇달아 나옴.
續絃(속현) 상처하고 새 아내를 얻음.
強硬(강경) 타협하거나 굽힘이 없이 굳음.
強行(강행) 강제로 행함.
強化(강화) 더 강하고 든든하게 함.
感化(감화) 마음으로 느껴 변함.
退化(퇴화) 진보 전의 상태로 돌아감.
硬化(경화) 굳어져 단단하게 됨.

事業(사업) 계획을 가지고 조직적으로 경영하는 일. ㉝育英~.
事必歸正(사필귀정) 일은 반드시 바른 대로 돌아섬.
必勝(필승) 반드시 이김.
必然(필연) 반드시 그렇게 되는 것.
繁昌(번창) 번화하고 창성함.
繁榮(번영) 번성하고 영화로움.
繁雜(번잡) 번거롭고 복잡함.
昌盛(창성) 힘차게 융성하여 감.
昌運(창운) 번창할 운수.

課	題	試	驗	成	績	採	點	螢	雪	貢	獻
매길 과	물음 제	시험할 시	시험할 험	이룰 성	공 적	캘 채	점 점	개똥벌레 형	눈 설	바칠 공	드릴 헌
課	題	試	驗	成	績	採	點	螢	雪	貢	獻
			驗	成			点	蛍			献

課稅(과세) 세금을 매김. 例～對象.
課業(과업) 배당된 일. 例～完遂.
題目(제목) 작품, 저작 등에서 그것의 내용을 보이기 위하여 붙인 이름.
題字(제자) 서적, 서화의 머리, 또는 빗돌 위에 쓰는 글자.
試驗(시험) 수준, 정도를 검열하는 일.
試練(시련) 겪기 어려운 단련이나 고비.
試食(시식) 맛이나 솜씨를 알아보기 위하여 시험삼아 먹어봄.
驗證(험증) 증거.

成立(성립) 이루어짐.
成長(성장) (생물이) 자라남.
成就(성취) 목적대로 일을 이룸.
業績(업적) 사업에서 거둔 공적.
採算(채산) 수입·지출을 맞추어 보는 계산. 例～에 밝다.
採用(채용) 받아 들여 씀.
採點(채점) 성적을 끊어서 점수를 매김.
點呼(점호) 한 사람 한 사람 이름을 불러가며 인원이 맞는가를 알아봄.
點火(점화) 불을 붙임.

螢雪(형설) 부지런하고 꾸준하게 학문을 닦음. 例～之功.
螢光(형광) ①반딧불의 빛. ②어떤 종류의 물질이 전자선 따위를 받았을 때 내는 온유한 빛. 例～燈.
雪景(설경) 눈이 내리거나 덮인 경치.
貢獻(공헌) 이바지함.
貢物(공물) 조정에 바치는 물건.
獻納(헌납) 금품을 드림.
獻詩(헌시) 어떤 대상에게 시를 바침.
獻身(헌신) 있는 힘을 다 바침.

正	直	努	力	準	備	整	然	才	質	讚	崇
바를 정	곧을 직	힘쓸 노	힘쓸 력	본받을준	갖출 비	가지런할정	그러할 연	재주 재	물을 질	기릴 찬	높일 숭

筆順:
一丁下正正 / 一ナ右百百直 / 氵氵汁汁汁淮準 / 亻伊伊俏備備 / 一十才 / 𥪡筒筒筒質
女女奴努努 / フ力 / 束敕整整整 / 久夕夕然然然 / 讃讃讃讃讃讃 / 屮屮岦崇崇

(연습: 正直 努力 準備 整然 才質 讚 崇, 質 讚)

正規(정규) ①바른 규정. ②정상적인 상태. 예~軍.
正道(정도) 바른 길.
直視(직시) 똑바로 봄.
直言(직언) 옳고 그른 것에 대하여 기탄없이 바로 하는 말.
努力(노력) 힘을 들여 애씀. 또는 그 힘.
努肉(노육) 궂은 살.
力攻(역공) 힘써 공격함.
力量(역량) (사업이나 활동을) 감당하거나 해 낼 수 있는 능력.

準據(준거) (기준에) 준하여 의거함.
準例(준례) ①예에 따라 비겨 봄. ②기준이 될 만한 전례.
備忘(비망) 잊음에 대한 마련.
備置(비치) 갖추어 마련함.
具備(구비) 빠짐없이 모두 갖춤.
整齊(정제) 한결같이 가지런함.
整列(정렬) 가지런하게 열을 지음.
整理(정리) 말끔하게 바로잡아 처리함.
然則(연즉) 그러한즉.
然後(연후) 그러한 뒤.

才能(재능) 재주와 능력.
才德(재덕) 재주와 덕기. 예~兼備.
才質(재질) 재주와 기질.
質量(질량) 물체에 포함된 물질의 양.
核質(핵질) 세포의 핵 내에 있는 물질.
讚歌(찬가) 예찬하는 노래.
讚美(찬미) 기림.
讚頌(찬송) 기리고 찬양함.
崇尙(숭상) 높이어 소중하게 여김.
崇拜(숭배) 높이 우러러 존경함.
崇仰(숭앙) 숭배하여 우러러봄.

仰	角	計	算	加	減	乘	除	記	憶	限	定
ノイイ化化仰仰	′ク角角角角	′ニ言言計	^ ^ ^ 竺笪笪算	フカカ加加	冫氵泸減減	二千千乖乗乘	?阝阝险除除	′ニ言言記記	忄忄忄憶憶憶	?阝阝阳限限	宀宁宁宁定定
仰	角	計	算	加	減	乘	除	記	憶	限	定
우러를앙	뿔 각	꾀 계	셈할 산	들 가	덜 감	탈 승	덜 제	기억할기	생각할억	한정할한	정할 정
仰	角	計	算	加	減	乘	除	記	憶	限	定

乘

仰請(앙청) 우러러 청함.
仰望(앙망) 삼가 바람.
仰慕(앙모) 우러러 사모함.
角度(각도) 각의 벌어진 정도.
角弓(각궁) 뿔로 만든 활.
角逐(각축) 서로 이기려고 다투어 덤빔.
計策(계책) 무엇을 이루기 위한 대책.
計略(계략) 계책과 모략.
計數(계수) 수효를 셈함.
算數(산수) 수를 셈함.
算出(산출) 셈하여 냄.

加減(가감) 보태거나 덞.
加護(가호) (신이) 돌보아 줌.
減却(감각) 적게 함. 덞.
減速(감속) 속도를 줄임.
輕減(경감) 덜어서 가볍게 함.
乘勝長驅(승승장구) 이긴 기세를 타서 계속 적을 몰아 침.
乘夜(승야) 밤을 이용함. ㉠~逃走.
除去(제거) (그 자리에서) 없애버림.
除授(제수) 임금이 직접 관원을 임명함.
掃除(소제) 청소. ㉠~當番.

記事(기사) ① 사실을 그대로 적음. ② 신문, 잡지 등에 기록된 사실.
記憶(기억) 잊지 않고 외어 둠.
憶昔當年(억석당년) 오래 전에 지나간 그 시기를 추억함.
追憶(추억) 지난 일을 돌이켜 생각함.
限界(한계) ①한정된 경계선. ②(어떤 현상의) 범위.
限死(한사) 죽음을 내걺. ㉠~決斷.
定着(정착) 일정한 곳에 자리잡아 있음.
定評(정평) 모든 사람이 인정하는 평판.

口 日 旦 旦 早	亨 享 孰 孰 熟	′ 比 昕 頃 頃	一 亥 亥 刻 刻	ム 育 育 能 能	一 玄 玄 亥 率
日 旷 晬 睁 晚	F 與 與 豐 覺	冂 白 白 的 的	矿 矿 碎 碓 確	′ 亻 冂 向 向	一 卜 上

早	熟	晚	覺	頃	刻	的	確	能	率	向	上
일찍 조	충분할숙	늦을 만	깨달을각	잠깐 경	시각 각	과녁 적	확실할확	능히 능	앞장설솔	향할 향	위 상
早	熟	晚	覺	頃	刻	的	確	能	率	向	上
		覚									

早孤餘生(조고여생) 어려서 부모를 여윈 사람.
早熟(조숙) ①일찍 익음. ②숙성함.
熟考(숙고) 충분히 생각함.
熟達(숙달) 익숙하여 훤함.
熟眠(숙면) 깊이 잠이 듦.
晚年(만년) 사람이 늙은 시기.
晚時之嘆(만시지탄) 시기를 잃은 탄식.
覺悟(각오) 앞일에 대한 마음의 준비.
覺書(각서) 약속을 잊지 않기 위하여 기록한 문서. 例~交換.

頃刻(경각) 아주 짧은 동안.
頃步(경보) 반 걸음.
刻苦(각고) 몹시 애씀. 例~勉勵.
刻骨(각골) 마음 깊이 새김. 例~難忘.
的確(적확) 의심할 나위 없이 확실함.
的實(적실) 정말이어서 틀림이 없음.
的中(적중) (목표나 추측 등에) 딱 들어 맞음. 例~比率.
確固(확고) 확실하고 굳음. 例~不動.
確答(확답) 확실한 답.
確認(확인) 확실하게 인정함.

能率(능률) 일정한 동안에 이룰 수 있는 일의 비율.
能動(능동) 자체의 힘으로 움직임.
率家(솔가) 제 식구를 데려 가거나 데려 오거나 함.
率身(율신) 제 스스로 자신을 단속함.
向上(향상) 수준이 높아짐.
趣向(취향) 마음이 쏠리는 방향.
上氣(상기) 흥분하여 얼굴이 다는 현상.
上等(상등) 윗등급.
莫上(막상) 더 위는 없음.

教	養	勤	勉	概	要	體	系	懸	案	批	評
종교 교	기를 양	부지런할근	힘쓸 면	대개 개	구할 요	몸 체	계통 계	달 현	책상 안	비평할비	평할 평
教	養	勤	勉	概	要	體	系	懸	案	批	評
教						体					

敎訓(교훈) ①가르침. ②앞으로의 행동의 지침이 될 만한 것.
殉敎(순교) 종교를 위하여 목숨을 바침.
養成(양성) 인재를 길러 냄.
養育(양육) 어린이를 길러 자라게 함.
養護(양호) 기르고 보호함.
勤儉(근검) 부지런하고 검소함.
勤勉(근면) 매우 부지런함. 부지런히
勤勞(근로) 부지런히 일함. └힘씀.
勉從(면종) 마지 못해 복종함.
勉學(면학) 학문에 힘씀. 예~篤行.

槪念(개념) 추상적으로 종합된 생각.
槪略(개략) 대강 추려 줄임.
槪算(개산) 개략적인 계산.
要綱(요강) 중요하고 근본되는 사항.
要領(요령) 경험에서 얻은 미립.
要約(요약) 요점만 따서 줄임.
體系(체계) 개개의 것을 조직적이고 통일적인 것으로 통일하는 것.
體驗(체험) 자기가 직접 경험함.
系統(계통) 조직적인 체계나 순서.
系圖(계도) 혈통을 나타낸 도표.

懸案(현안) 이전부터 의논하여 오면서도 아직 결정하지 못한 의안.
懸賞(현상) 어떤 목적을 위하여 상을 걺.
懸河(현하) 급하게 흐르는 내.
案頭(안두) 책상 머리.
案出(안출) 생각하여 냄.
批評(비평) 시비·장단 등을 들어 말함.
批點(비점) 글이 잘 된 곳에 찍는 점.
批判(비판) 사물의 시비를 판정함.
評價(평가) 가치, 수준 등을 평정함.
評論(평론) 좋고 나쁨 등을 평하여 논함.

仁仟何價價 亻伫佑值值	艹莩蓷勸勸 厂尸厝厣勵	一而西栗栗 ハ分父谷谷
亻户自追追 一十才求求	扌扩护拒推 丨丬丬將獎	禾禾和程程 ┌二牛牜朱

價	值	追	求	勸	勵	推	獎	栗	谷	程	朱
값 가	값 치	좇을 추	구할 구	권할 권	힘쓸 려	옮길 추	권면할 장	밤나무 률	막힐 곡	길 정	붉을 주
價	值	追	求	勸	勵	推	獎	栗	谷	程	朱
価				勧	励		奨				

價值(가치) 값. 사물의 중요성, 의의.
價格(가격) 값. 예~表示.
價額(가액) 값.
價折錢文(가절전문) 값으로 정한 돈머
值遇(치우) 마침 만남. ㄴ리.
追究(추구) 깊이 따져가면서 연구함.
追跡(추적) 뒤를 밟아 좇음.
追從(추종) 남의 뒤를 따라 좇음.
求道(구도) 도를 탐구함.
求心(구심) 중심 방향으로 쏠림.
求職(구직) 직업을 구함.

勸奬(권장) 잘 하도록 권하여 장려함.
勸善懲惡(권선징악) 선을 권하고 악을
　징계함.
勸誘(권유) 권하거나 달램. ㄴ징계함.
勵精(여정) 정신을 가다듬고 힘씀.
勵志(여지) 의지를 돋우어 줌.
勵行(여행) 힘써서 행함.
推薦(추천) ①적합한 자로 책임지고 소
　개함. ②선거의 대상으로 내세움.
推奬(추장) 특별히 쳐들어서 장려함.
奬勵(장려) 권하여 힘쓰게 함.
奬學(장학) 공부나 학문을 장려함.

栗烈(율렬) 대단한 추위.
栗房(율방) 밤송이.
栗子(율자) 밤.
谷風(곡풍) ①동풍. ②골짜기 바람.
窮谷(궁곡) 깊은 산골.
程度(정도) 알맞은 한도.
程式(정식) 표준이 되는 방식.
道程(도정) 길의 이수.
朱顔(주안) 붉은 빛의 얼굴. 소년의 얼
朱欄(주란) 붉은 칠을 한 난간. ㄴ굴.
朱書(주서) 주묵으로 씀. 또는 그 글씨.

勤　勉

ㄱㄱ己己忌	ㆍㄨ冫次恣恣	ㆍ刂自自自	ㄱㄱ己		一扌扩折折	彳衍衏衝衝
ㆍ矢知智智	ㅁㅁㅁ略略	一厂尸屉履	厂尸厤歷歷	ㅅㅅㅅ央叅參	日旷旷昭照	

忌	恣	智	略	自	己	履	歷	折	衝	參	照
꺼릴 기	방자할 자	슬기 지	노략질할 략	스스로 자	자기 기	밟을 리	지날 력	꺾일 절	찌를 충	살필 참	비출 조
忌	恣	智	略	自	己	履	歷	折	衝	參	照
						厂					
						歷			參		

忌避(기피) 꺼려서 피함. ㉾兵役~
忌故(기고) 제사를 지내는 일. 또는 그 제사.
恣意(자의) 제 멋대로의 생각.
恣行(자행) 방자하게 행동함.
放恣(방자) 어렴성이 없이 건방짐.
智略(지략) 슬기와 꾀. =智謀(지모).
智謀(지모) 슬기와 꾀. =智略.
智勇(지용) 지혜와 용기.
略歷(약력) 대강의 이력.
略式(약식) 순서를 일부 생략한 방식.

自他(자타) 자기와 남. ㉾~共認.
自力(자력) 자기의 힘. ㉾~更生.
自由(자유) 남의 구속을 받지 않음.
克己(극기) 사념, 사욕 등을 양심, 의지 등으로 눌러 이김. ㉾~復禮.
己出(기출) 자기가 낳은 자식.
履歷(이력) 학업, 직업 따위의 경력.
履修(이수) 과정의 순서를 밟아 닦음.
歷代(역대) 대대로 이어온 여러 대.
歷史(역사) 변천과 흥망의 과정.
遍歷(편력) 널리 돌아다님. =遍踏.

折價(절가) ①값을 정함. ②값을 깎음.
折衝(절충) 담판하거나 교섭함.
衝突(충돌) 서로 마주 부딪힘.
衝擊(충격) ①부딪힘. ②충동.
衝動(충동) 마음에 자극을 줌.
參與(참여) 무슨 일에 참가하여 관계함.
參加(참가) (어떤 조직이나 일에) 참여 하거나 가입함.
參考(참고) 참조하여 생각함.
照明(조명) 일정한 대상을 광선으로 비 추어 밝힘. ㉾~裝置.

壮	途	開	拓	慣	習	打	破	優	勝	授	賞
ㅣ �始 �始 壯壯	∧ 今 今 余 途	ㅐ 門 門 門 開	ㅕ ㅕ 扌 扩 拓	ㅔ 忄 忄 慣 慣	ㄱ ㄱ 羽 習 習	一 十 才 扩 打	厂 石 矿 破 破	侗 侗 偄 優 優	月 胖 胜 勝 勝	扌 扩 扚 授 授	一 尚 常 営 賞
壮	途	開	拓	慣	習	打	破	優	勝	授	賞
씩씩할장	길 도	열 개	열 척	버릇 관	익힐 습	칠 타	깨뜨릴 파	나을 우	나을 승	줄 수	구경할상
壮	途	開	拓	慣	習	打	破	優	勝	授	賞
壮					習						

壮途(장도) 장한 뜻을 품고 떠나는 길.
壮觀(장관) 굉장하여 볼 만한 광경.
壮年(장년) 한창 원기가 성한 나이.
途上(도상) ①노상. ②일하고 있는 중.
途次(도차) 가는 길에. 가는 편에.
前途(전도) ①앞으로 갈 길. ②장래.
開拓(개척) 생땅을 개간해 농토를 넓힘.
開講(개강) 강의를 시작함.
開發(개발) 개척하여 발전시킴.
拓本(탁본) 금석에 새긴 것을 박아냄.
拓土(척토) 개척한 땅.

慣習(관습) 전통적으로 세워진 규칙.
慣例(관례) 관습이 된 전례.
習慣(습관) 버릇. ㉚～은 第二의 天性.
習與性成(습여성성) 습관이 몸에 익으
　　　면 천성처럼 됨.
打開(타개) (해결할 길을) 헤쳐 엶.
打擊(타격) ①때려 침. ②힘을 꺾는 충
　　　격. ㉚精神的～.
破格(파격) 일정한 격식을 벗어나 깨뜨
破鏡(파경) 부부의 사이가 깨어짐.└림.
破廉恥(파렴치) 염치를 모름.

優劣(우열) 나음과 못함. 우등과 열등.
優待(우대) 특별히 잘 대우함.
優良(우량) 뛰어나게 좋음.
勝算(승산) 이길 가망성.
勝戰(승전) 싸움에서 이김.
勝地(승지) 경치가 좋은 곳.
授受(수수) 주고 받고 함.
{**授賞**(수상) 상을 줌.
{**受賞**(수상) 상을 받음.
賞狀(상장) 상을 나타내는 증서.
賞金(상금) 상으로 주는 돈.

榮	譽	羅	列	毫	末	儉	素	非	但	有	益
영화로울 영	자랑 예	벌일 라	벌일 렬	붓 호	없을 말	검소할 검	질박할 소	그를 비	다만 단	있을 유	유익할 익
榮	譽	羅	列	毫	末	儉	素	非	但	有	益


榮: 炏 炏 癶 榮　譽: 𦥯 𦥰 𦥰 與 譽　羅: 罒 罗 罗 羅 羅　列: 丆 歹 列 列　毫: 亠 古 亯 臺 毫　末: 一 二 十 才 末　儉: 亻 价 伶 俭 儉　素: 十 主 妻 素 素　非: 丿 刂 刋 非 非　但: 亻 仜 佀 但 但　有: 丿 𠂇 有 有 有　益: 丷 益 谷 谷 益

(연습칸 필기: 栄　誉 ... 倹 ... 益)

榮枯(영고) 번영함과 쇠멸함. 예～盛衰.
榮轉(영전) 좋은 자리로 옮김.
虛榮(허영) 필요 이상의 겉치레.
譽望(예망) 명예와 인망.
譽聞(예문) 좋은 평판.
榮譽(영예) 영광스러운 명예.
羅列(나열) 죽 벌여 놓음.
羅針(나침) 지남침. 예～盤.
列强(열강) 많은 강대한 나라들.
列聖(열성) 역대의 임금. 예～朝.
列立(열립) 여럿이 늘어섬.

毫端(호단) 붓끝.
毫末(호말) 털끝.
毫髮(호발) ①가는 털. ②조금도.
末路(말로) 망하여가는 마지막 길.「리.
末席(말석) ①끝 자리. ②제일 낮은 자
儉素(검소) 간략하고 수수함.
儉約(검약) 검소하고 절약함.
素養(소양) 평소에 배워 쌓은 교양.
素質(소질) 본디부터 갖추어 있는 성질.
素行(소행) 평소의 행실. 예～端正.
素因(소인) 가장 근본이 되는 원인.

非夢似夢(비몽사몽) 꿈을 꾸는지 잠이 깨
　어 있는지 어렴풋한 상태.
非一非再(비일비재) 한둘이 아님.
但只(단지) 다만.
但書(단서) (법률 조항이나 공식 문건
　등에서) 본문 다음에 '단'자를 쓰고,
　예외나 조건 등을 밝힌 글.
有口無言(유구무언) 아무 말도 못함.
有終之美(유종지미) 시작한 일의 끝맺
　음이 좋음.
益鳥(익조) 사람에게 이로운 새.

イ 伊 伊 佛 佛	口 曲 曲 典 典	二 千 禾 私 私	八 谷 谷 欲 欲	一 厂 厚 厚 厚	产 音 音 意 意
甲 里 默 默	人 今 今 念 念	十 木 林 梦 禁	l ト 止	言 訪 謝 謝 謝	礻 神 禮 禮 禮

佛	典	默	念	私	欲	禁	止	厚	意	謝	禮
부처 불	책 전	잠잠할묵	생각 념	사사로울사	욕심 욕	금할 금	그칠 지	후할 후	뜻 의	물러날사	인사 례
佛	典	默	念	私	欲	禁	止	厚	意	謝	禮

仏　　默　　　　　　　　　　　　　　礼

佛徒(불도) 불교를 믿는 무리.
佛名(불명) ①부처의 이름. ②불교 신
佛寺(불사) 절. └자에게 붙이는 이름.
典雅(전아) 법도에 맞아 아담함.
典據(전거) 근거로 삼는 문헌 상의 출
默念(묵념) 말없이 가만히 생각함. └처.
默過(묵과) 잘못을 알고도 모르는 체하
　고 그대로 넘김.
默祕(묵비) 잠자코 말하지 아니함.
念慮(염려) 여러 가지로 헤아려 걱정함.
念願(염원) 늘 생각하고 간절히 바람.

私見(사견) 자기 개인의 생각이나 의견.
私利(사리) 개인의 사사로운 이익.
私席(사석) 사사로 만나는 자리.
欲望(욕망) 하고자 하거나 가지려고 바
意欲(의욕) 하고자 하는 욕망. =意慾. └람.
禁斷(금단) 못 하게 막음.
禁裏(금리) 대궐 안.
禁止(금지) 하지 못하게 함.
止水(지수) 잔잔한 물. ㉖明鏡~.
止血(지혈) 피가 흘러 나오다가 그침.

厚德(후덕) 어질고 무던함.
厚顏無恥(후안무치) 뻔뻔스럽고 부끄러
　위함이 없음.
意氣(의기) 장한 마음. ㉖~相投.
意圖(의도) 무엇을 이루려는 마음.
謝恩(사은) 받은 은혜에 대해 사례함.
謝禮(사례) 감사의 뜻을 나타내는 인사.
謝意(사의) 감사히 여기는 뜻.
禮物(예물) 사례의 뜻으로 주는 물건.
禮訪(예방) 예로서 방문함.
禮儀(예의) 예절과 몸가짐.

今 含 倉 食 食	⺌ 米 糧 糧 糧	禾 秒 稻 稻 稻	亻 亻 作 作 作	宀 宀 宝 害 割	三 丰 耒 耒 耕
一 ⺊ ⺊ 豐 豐	口 口 尸 足 足	⺮ 夾 夾 麥 麥	⺌ 半 米 粉 粉	土 丰 耒 栽 栽	土 圹 圹 培 培

食	糧	豐	足	稻	作	麥	粉	割	耕	栽	培
먹을 식	양식 량	풍성할 품	발 족	벼 도	지을 작	보리 맥	분바를 분	나눌 할	밭갈 경	심을 재	가꿀 배
食	糧	豐	足	稻	作	麥	粉	割	耕	栽	培

食糧(식량) 양식. 예~增産.
食言(식언) 약속한 말을 지키지 아니함.
糧穀(양곡) 양식으로 쓸 곡식.
糧食(양식) 식량.
糧政(양정) 양식에 관한 정책.
豊備(풍비) 풍족하게 갖춤.
豊作(풍작) ①풍년이 듦. ②많이 지음.
凶豊(흉풍) 흉년과 풍년, 흉작과 풍작.
足跡(족적) ①발자국. ②지내온 자취.
足脫不及(족탈불급) 맨발로도 못 따름.
　곧 역량의 차이가 현저함.

稻苗(도묘) 볏모.
稻米(도미) 입쌀.
稻熱病(도열병) 벼에 생기는 병의 하나.
作故(작고) 죽음. 예~한 作家.
作黨(작당) 떼를 지음.
麥農(맥농) 보리 농사.
麥凉(맥량) 보리가 익을 무렵의 서늘함.
麥芽(맥아) ①보리 싹. ②엿기름.
粉碎(분쇄) 가루같이 잘게 부스러뜨림.
　②여지 없이 쳐부숨.
粉乳(분유) 가루우유.

割讓(할양) 일부분을 떼어 넘겨 줌.
割恩斷情(할은단정) 은정을 끊음.
耕作(경작) 땅을 갈아서 농사를 지음.
耕田(경전) 논밭을 갊.
耕地(경지) 농사를 짓는 땅.
栽培(재배) 식물을 심어 가꿈.
栽植(재식) 식물을 심음.
培植(배식) 북돋우어 심음.
培養(배양) ①(식물이나 세균 등을) 가꾸어 기름. ②(사람의 사상, 인격 등을) 발전하도록 기름.

穀	畓	綠	肥	種	苗	發	芽	改	良	效	果
士 圭 秉 秉 穀	ㅣ 氺 杰 杰 畓	千 禾 稲 種 種	艹 芇 芇 苗 苗	癶 癶 癶 發 發	艹 艹 芒 芽 芽	ㄱ ㄹ 改 改 改	ㄱ ㅋ ㅌ 良 良				
糸 糽 紆 綯 綠	月 肝 肝 肥 肥					亠 方 亥 效 效	口 日 旦 甲 果				
穀	畓	綠	肥	種	苗	發	芽	改	良	效	果
곡식 곡	논 답	푸를 록	거름 비	심을 종	싹 묘	일어날 발	싹 아	고칠 개	착한사람 량	효험 효	결단할 과
穀	畓	綠	肥	種	苗	發	芽	改	良	效	果
						発					
		緑				発					

穀物(곡물) 곡식.
穀日(곡일) 좋은 날. 길일.
穀倉(곡창) 곡식이 많이 나는 고장.
畓穀(답곡) 논에서 나는 곡식. 벼.
畓農(답농) 논농사.
畓土(답토) 논으로 된 땅.
綠陰(녹음) 우거진 나뭇잎의 그늘. 「듦.
綠化(녹화) 초목을 많이 심어 푸르게 만
肥料(비료) 거름. 예化學~.
肥馬(비마) 살찐 말.
肥滿(비만) 살쪄서 몸이 뚱뚱함.

種類(종류) 특징에 따라 나뉘어지는 부
種子(종자) ①씨. ②씨알머리. └류.
種族(종족) 겨레붙이.
苗木(묘목) 이식하기 전의 어린 나무.
苗床(묘상) 모종을 가꾸는 자리. 못자리.
苗圃(묘포) 묘목을 가꾸는 밭.
發起(발기) 새로 일을 꾸며 냄.
發憤忘食(발분망식) 발분하여 끼니까지
　　잊음.
芽椄(아접) 눈을 따서 접붙임.
麥芽(맥아) 엿기름.

改過(개과) 잘못을 고침. 예~遷善.
改良(개량) 좋게 고침. 예~品種.
改心(개심) 마음을 고쳐 먹음.
良家(양가) 양민의 집. 예~子弟.
良順(양순) 어질고 부드러움.
效果(효과) 보람으로 나타나는 결과.
效勞(효로) 힘들인 보람.
效用(효용) ①효험. ②보람 있는 소용.
果敢(과감) 과단성이 있고 용감스러움.
果斷(과단) 딱 잘라 결정함.
果然(과연) 정말로.

| 十 木 柿 植 植 | 木 桂 桂 樹 樹 | ㄡ 癸 叒 桑 桑　一 十 才 木 | | 艹 茪 苎 莝 菜　艹 茈 蔬 蔬 蔬 |
| 宀 生 告 造 造 | 十 木 村 材 林 | 芽 粠 蕄 蠶 蠶　宀 宀 宰 室 室 | | 厂 爪 瓜 瓜　艹 艿 茲 蒸 蒸 |

植	樹	造	林	桑	木	蠶	室	菜	蔬	瓜	蒸
심을 식	나무 수	만들 조	수풀 림	뽕나무상	나무 목	누에 잠	집 실	나물 채	나물 소	오이 과	찔 증
植	樹	造	林	桑	木	蠶	室	菜	蔬	瓜	蒸
					蚕						

植樹(식수) 나무를 심음. =植木.
植物(식물) 생물의 이대 분류의 하나.
植民(식민) 약소 국가나 예속된 나라에 본국 사람들을 이주시킴.
樹立(수립) (국가, 계획 따위를) 세움.
樹木(수목) 나무.
造成(조성) 만들어 이룸.
造形(조형) 형태, 형상을 만듦.
林泉(임천) 산과 들의 아름다운 경치.
林野(임야) 산림과 벌판.
森林(삼림) 나무가 우거진 숲.

桑麻(상마) 뽕나무와 삼.
桑田碧海(상전벽해) 자연, 사회의 심한 변천.
桑實(상실) 오디.
木材(목재) 재료로서의 나무.
木刻(목각) 나무에 새김.
蠶農(잠농) 누에농사.
蠶絲(잠사) 고치실.
蠶食(잠식) 갉아먹어 들어감.
養蠶(양잠) 누에를 침. 예~養鷄.
室內(실내) ①방이나 실의 안. ②남의 '아내'를 점잖게 이르는 말.

菜蔬(채소) 온갖 푸성귀와 나물. =蔬菜. 예~栽培.
菜農(채농) 채마 농사.
菜食主義(채식주의) 채식을 주로 하는 주의.
菜圃(채포) 남새밭.
蔬飯(소반) 고기반찬을 갖추지 아니한 밥.
瓜年(과년) 여자의 결혼 적기의 나이.
瓜期(과기) 관리의 교대하는 시기.
瓜滿(과만) 벼슬 임기가 다 됨.
汗蒸(한증) 높은 열 속에서 몸에 땀을 내어 병을 치료하는 일. 예~幕.

鷄	卵	牛	乳	畜	舍	副	產	豆	腐	冰	庫
닭 계	알 란	소 우	젖 유	가축 축	집 사	버금 부	낳을 산	팥 두	썩일 부	얼음 빙	곳집 고
鷄	卵	牛	乳	畜	舍	副	產	豆	腐	冰	庫
										冰	
雞							産			氷	

鷄犬(계견) 닭과 개. ㉖~之弊.
鷄冠(계관) 닭의 볏.
卵白(난백) 달걀의 흰자.
卵生(난생) 알로 태어남.
卵育(난육) 기름.
牛步(우보) 소의 걸음.
牛飮(우음) (물이나 술을) 소같이 많이
牛耳讀經(우이독경) 쇠귀에 경 읽기.
乳臭(유취) 젖 냄새. ㉖口尙~.
乳頭(유두) 젖꼭지.
乳兒(유아) 젖먹이.

畜產(축산) 가축을 쳐 생산을 내는 일.
畜類(축류) ①가축. ②짐승.
畜舍(축사) 가축을 기르기 위한 집.
舍叔(사숙) 자기의 삼촌을 남에게 대하
　　　　여 이르는 말.　　　　「집.
舍宅(사택) 근무하는 사람을 위한 살림
副賞(부상) 상장 외에 따로 주는 상.
副應(부응) 무엇에 좇아서 응함.
產故(산고) 아이를 낳는 일.
產兒(산아) 난 아이. 아이를 낳음.
產業(산업) 생산을 하는 사업.

豆腐(두부) 콩을 갈아 만든 식품.
豆油(두유) 콩기름.
豆黃(두황) 콩가루.
腐心(부심) 마음을 썩임.
腐敗(부패) 썩어서 못 쓰게 됨.
氷庫(빙고) 얼음을 넣어 두는 창고.
氷釋(빙석) 얼음이 녹듯이 풀림.
氷心(빙심) 얼음같이 맑고 깨끗한 마음.
庫樓(고루) 무기 창고의 다락.
庫房(고방) 세간을 넣어 두는 방.
庫子(고자) 군청의 창고지기.

´ ⺧ ⺧ 牜 牧	⺀ 立 音 童 童	⺈ 各 召 亀 魚	犭 犭 犷 猚 獲	⺧ 直 卓 乾 乾	⺀ 火 炉 燥 燥
⺀ ⺌ ⺍ 芝 羊	⺀ 古 育 育 育	丝 丝 幺 幾 幾	亻 亻 佢 佢 何	爪 貝 貯 貯 貯	爿 芷 蓙 藏 藏

牧	童	羊	育	魚	獲	幾	何	乾	燥	貯	藏
칠 목	아이 동	양 양	기를 육	물고기 어	얻을 획	거의 기	어찌 하	하늘 건	마를 조	쌓을 저	감출 장
牧	童	羊	育	魚	獲	幾	何	乾	燥	貯	藏
											藏

牧歌(목가) 목동들이 부르는 노래.
牧童(목동) 마소를 치는 아이.
牧民(목민) 백성을 다스리어 기름.
童話(동화) 어린이를 위한 이야기.
童心(동심) 어린이 마음.
童謠(동요) 어린이의 노래.
羊毛(양모) 양털.
羊頭狗肉(양두구육) 겉으로는 그럴 듯
　하게 내세우나 속은 음흉한 딴 생각이
育成(육성) 길러서 자라게 함. └있음.
育兒(육아) 어린아이를 기름.

魚物(어물) 생선이나 생선을 말린 것.
魚肉(어육) 생선과 짐승의 고기.
獲得(획득) 얻어 내거나 얻어 가짐.
獲利(획리) 이익을 봄.
獲罪(획죄) 죄를 지음.
幾至死境(기지 사경) 거의 사경에 이름.
幾次(기차) 몇 번.
幾何(기하) ①얼마. ②기하학.
何如(하여) 어떠함.
何厚何薄(하후하박) 누구에게는 후하게
　하고 누구에게는 박하게 함.

乾燥(건조) 말라서 물기가 없음.
乾坤(건곤) 하늘과 땅. =天地. ⑩~
　一擲(일척).
乾空(건공) 공중. ⑩~에 높이 뜬 달.
燥渴(조갈) 목, 입, 입술 등이 몹시 마
貯藏(저장) 쌓아서 간직하여 둠. └름.
貯金(저금) 돈을 모음.
貯水(저수) 물을 막아서 모아 둠.
藏書(장서) 책을 간직하여 둠. 또는 그
藏版(장판) 판목을 간직하여 둠. └책.
收藏(수장) 거두어 들여 깊이 간직함.

丨 丌 門 門 閏	一 二 仁 牛 年	一 勹 勹 旬 旬	一 놀 놁 朔 朔	癶 癶 癶 癸 癸	7 刀 丑 丑	一 二 千 壬	宀 宔 宙 宙 寅	一 厂 辰 辰 辰	フ コ 巳	丁 丙 西 酉 酉	一 亠 亥 亥 亥

閏	年	旬	朔	癸	丑	壬	寅	辰	巳	酉	亥
윤달 윤	해 년	열흘 순	초하루 삭	천간 계	지지 축	천간 임	지지 인	지지 진	지지 사	지지 유	지지 해
閏	年	旬	朔	癸	丑	壬	寅	辰	巳	酉	亥

閏年(윤년) 윤일이나 윤달이 드는 해.
閏餘(윤여) ①나머지. ②윤달.
閏日(윤일) 양력 2월 29일.
年間(연간) 한 해 동안. ⑩~收益.
年高(연고) 나이가 많음.
年晚(연만) 나이가 많음.
旬朔(순삭) 초열흘과 초하루.
旬刊(순간) 열흘 만에 한 번씩 발행함.
朔望(삭망) ①음력 초하루와 보름. ②삭망전.
朔風(삭풍) 북풍.

癸巳(계사) 60 갑자의 하나.
癸方(계방) 24 방위의 하나. 동쪽에서 북쪽에 가까운 곳.
癸丑字(계축자) 1493년에 만든 활자.
丑時(축시) 오전 1시부터 3시 사이.
丑日(축일) 일진이 '축'인 날.
壬人(임인) 간사한 사람.
壬日(임일) 일진이 '壬'인 날.
壬辰(임진) 60갑자의 29째.
寅時(인시) 오전 3시부터 5시 사이.
丙寅(병인) 60갑자의 하나.

辰年(진년) 태세의 지지가 '진'으로 된 해. 곧 '용띠'의 해. 「宿).
辰宿(진수) 모든 성좌의 별들. 성수(星
巳年(사년) 지지가 '巳'로 된 해. 곧 '뱀띠'의 해. 「11시경.
巳末(사말) 사시의 마지막 시각. 오전
酉年(유년) 태세가 '유'인 해. 곧 '닭띠'의 해.
卯酉(묘유) 지지가 '卯'와 '酉'인 해.
亥年(해년) 태세가 '해'인 해. 곧 '돼지띠'의 해.

庚	戌	卯	戊	豚	兔	胡	臭	麻	布	穫	禾
一广户庐庚庚	ノ厂大戍戌	刀肜肜豚豚	月肜肜豚豚	刀召弜免免	一广麻府麻	ノ犬大右布	宀自臭臭臭	禾秆秆稚穫	一二千千禾		
庚	戌	卯	戊	豚	兔	胡	臭	麻	布	穫	禾
천간 경	지지 술	지지 묘	천간 무	돼지 돈	토끼 토	오랑캐 호	냄새 취	삼 마	펼 포	거둘 확	벼 화
庚	戌	卯	戊	豚	兔	胡	臭	麻	布	穫	禾

庚伏(경복) 여름에 가장 더울 때.
庚時(경시) 24시의 18째.
庚炎(경염) 불꽃 같은 삼복 더위.
戌日(술일) 일진이 '술'인 날.
戌正(술정) 술시의 한가운데, 곧 오후 8시.
卯飯(묘반) 아침밥.
卯時(묘시) 오전 5시부터 7시 사이.
卯酒(묘주) 아침 술.
戊戌(무술) 60 갑자의 하나.
戊夜(무야) 오전 4시 경.

豚肉(돈육) 돼지 고기.
養豚(양돈) 돼지를 기름.
兔脣(토순) 토끼의 입술처럼 윗 입술이 찢어진 사람. 곧 언청이.
兔糞(토분) 토끼의 똥.
胡弓(호궁) 바이올린 비슷한 현악기의 한 가지.
胡亂(호란) 뒤섞여 어지러움.
臭氣(취기) 좋지 못한 냄새.
臭敗(취패) 썩어 문들어짐.
遺臭(유취) 후세에 남긴 나쁜 평판.

麻藥(마약) 마취약.
麻布(마포) 삼베.
布敎(포교) 종교를 널리 폄.
布衣之交(포의지교) 선비 시절에 사귄 벗.
布陣(포진) 진을 침.
宣布(선포) 선언하여 공포하는 일.
收穫(수확) 농작물을 거두어 들임.
秋穫(추확) 농작물의 가을걷이. 추수.
禾苗(화묘) 볏묘.
禾穀(화곡) 벼.
禾穗(화수) 벼 이삭.

彼	岸	涯	際	火	災	危	險	罷	漏	吸	引
彳彳彳彼彼	屮屮屮屵岸岸	氵氵氵汗汗汗涯	阝阝阝阝际际	丷丷火	丷丷灬灬灾災	严严严危危	阝阝阝阝阝阝	罒罒罒罷罷	氵氵氵汩漏漏		
氵氵氵汗汗汗涯	阝阝阝阝际际					严严严危危	阝阝阝阝阝阝阝	罒罒罒罷罷	氵氵氵汩漏漏	口口叮叨吸	ㄱㄱ弓引
彼	岸	涯	際	火	災	危	險	罷	漏	吸	引
저 피	언덕 안	끝 애	사이 제	불 화	재앙 재	위태로울위	위태할험	그만둘 파	샐 루	마실 흡	끌 인
彼	岸	涯	際	火	災	危	險	罷	漏	吸	引
						險					

彼此(피차) ①저것과 이것. ②서로 ⑩ ～一般.
彼我(피아) 그와 나.
彼岸(피안) 저쪽 언덕. ⑩～의 世界.
岸壁(안벽) 배를 댈 수 있게 쌓은 벽.
沿岸(연안) 바다, 강가로 잇닿은 지대.
涯際(애제) ①물가. ②끝 근처.
涯角(애각) 궁벽하고 먼 땅.
生涯(생애) 한평생.
際遇(제우) ①제회. ②대우.
際限(제한) 가로 끝이 되는 부분.

火急(화급) 매우 급함.
火力(화력) ①불의 힘. ②열의 힘.
災殃(재앙) 불행한 변고.
災難(재난) 뜻밖에 일어나는 불행한 일.
危急存亡之秋(위급 존망지 추) 나라의 존망이 문제로 되는 가장 위태로울 때.
危機一髮(위기일발) 위급함이 매우 절박한 순간.
險口(험구) 남을 헐뜯는 입.
險難(험난) 험하고 어려움.
險地(험지) 험난한 땅.

罷免(파면) 직무를 그만 두게 함.
罷場(파장) ①시장이 파함. ②모임이 거의 끝날 판이나 무렵.
罷業(파업) 일을 그만둠. ⑩同盟～.
漏電(누전) 새어 나가는 전류.
漏水(누수) 새어 내리는 물.
吸血(흡혈) 피를 빨아 들임. ⑩～鬼.
吸力(흡력) 빨아 들이는 힘.
引用(인용) (남의 말이나 글의 일부를) 끌어 씀. ⑩～文.
引火(인화) 불이 옮아 붙음.

水	泳	距	離	漁	郞	不	歸	鶴	首	苦	待
물 수	헤엄칠영	멀어질거	떨어질리	고기잡을어	사나이랑	아니할불	돌아올귀	학 학	목 수	간절할고	기다릴대
水	泳	距	離	漁	郞	不	歸	鶴	首	苦	待

水泳(수영) 헤엄. 예～競技.
水産(수산) 수중 자원에서의 생산.
水準(수준) 일정한 표준이나 정도.
背水陣(배수진) 적과의 싸움에서, 강·
　바다 따위를 등지고 치는 진.
背泳(배영) 등헤엄.
距離(거리) 떨어져 있는 길이.
距今(거금) 지금부터 옛날로.
離間(이간) 서로의 사이를 틈나게 함.
離農(이농) 농사를 버림.
離別(이별) 헤어짐. 예～의 슬픔.

漁船(어선) 고기잡이 배.
漁業(어업) 고기잡이 또는 양어하는 업.
漁獲(어획) 수산물을 잡음.
郞君(낭군) 자기의 남편을 이름.
郞官(낭관) 벼슬 이름.
新郞(신랑) 갓결혼한 남자.
不可(불가) 가하지 아니함. 옳지 않음.
不恭(불공) 공손하지 못함.
不法(불법) 법에 어긋남.
歸還(귀환) 본디의 곳으로 돌아옴.
歸家(귀가) 집으로 돌아감.

鶴首(학수) 목을 길게 빼고 기다리고 바
　람. 예～苦待.
首席(수석) 맨 윗 자리. 예～合格.
首弟子(수제자) 가장 뛰어난 제자.
苦待(고대) 몹시 기다림. 예鶴首～.
苦境(고경) 괴로운 처지.
苦難(고난) 괴롭고 어려움.
苦味(고미) 쓴 맛.
待令(대령) 명령을 기다림.
待遇(대우) 예의를 갖추어 대함.
待人(대인) 사람을 기다림.

貿	易	商	街	弗	貨	貸	借	償	還	督	促
장사할무	바꿀 역	장사 상	거리 가	달러 불	화폐 화	빌릴 대	빌 차	물 상	돌아올환	재촉할독	재촉할촉
貿	易	商	街	弗	貨	貸	借	償	還	督	促

貿易(무역) 외국과의 상품의 유통 매매.
貿草(무초) 담배를 무역함.
易姓革命(역성 혁명) 왕조가 바뀜.
易地思之(역지 사지) 처지를 바꾸어 생각함.
易行(이행) 행하기가 쉬움.
便易(편) 편리하고 쉬움.
商權(상권) 상업상의 권리.
商量(상량) 헤아려 잘 생각함.
商業(상업) 장사하는 영업.
街道(가도) 넓고 큰 길.
街頭(가두) 도시의 길거리. ㉑~進出.

弗豫(불예) (임금이) 편하지 아니함.
千弗(천불) 1000달러(dollar).
貨幣(화폐) 돈. ㉑~의 價值.
貨物(화물) 수레나 배 등으로 실어 나르는 짐. ㉑~自動車.
貸借(대차) 꾸어 줌과 꾸어 옴.
貸金(대금) 돈을 꾸어 줌.
貸付(대부) 돈이나 물품을 빌려 줌.
借款(차관) 국가간의 협정으로, 한 나라가 다른 나라에 자금을 꿔 주는 일.
借用(차용) 꾸어 쓰거나 빌어 씀.

償金(상금) 입힌 손해에 갚는 돈.
償還(상환) 갚거나 돌려 주거나 묾.
代償(대상) 남을 대신하여 갚아 줌.
還甲(환갑) 나이 예순 한 살.
還送(환송) 되돌려 보냄.
還鄕(환향) 고향에 돌아옴.
督促(독촉) 재촉함. ㉑~이 星火같다.
監督(감독) 보살펴 단속함. ㉑~機關.
總督(총독) 모든 일을 통할함.
促壽(촉수) 목숨이 짧아짐.
促進(촉진) 죄쳐서 빨리 나아가게 함.

企	業	投	資	依	託	總	販	絹	綿	毛	絲
入 个 仒 企 企	丷 业 业 業 業	十 才 扌 投 投	冫 次 次 咨 資	亻 仁 佂 依 依	言 言 訂 訂 託	幺 糸 糸 緫 總	冂 貝 貯 販 販	幺 糸 紒 絹 絹	幺 糸 綿 綿 綿	一 二 毛	幺 幺 糸 絲 絲
企	業	投	資	依	託	總	販	絹	綿	毛	絲
꾀할 기	업 업	맞을 투	재물 자	의거할의	맡길 탁	모두 총	팔 판	깁 견	솜 면	성 모	실 사
企	業	投	資	依	託	總	販	絹	綿	毛	絲
						総					糸

企圖(기도) 계획을 세움. 일을 꾀함.
企業(기업) 경제 분야에서의 경영 활동.
企畫(기획) (사업을) 꾸미어 계획함.
業務(업무) 직업으로 하는 일.
業報(업보) 전생에 지은 악업의 갚음.
業種(업종) 영업의 종류.
投球(투구) 야구에서, 공을 던지는 일.
投宿(투숙) 여관에 듦.
投藥(투약) 약을 씀.
資産(자산) 자본이 되는 재산.
資源(자원) 인적, 또는 물적 원천.

依賴(의뢰) 남에게 부탁하거나 의지함.
依願(의원) 원하는 바에 의함. ㉘~免
依存(의존) 의지하여 존재함. └職
託孤寄命(탁고기명) 어린 임금을 위탁
　하고 정치를 맡김.
託兒所(탁아소) 아이를 맡기는 곳.
總點(총점) 점수의 합계.
總動員(총동원) 전체 인원이나 전체 역
　량의 동원.
販路(판로) 상품이 팔리는 방면. ㉘~
販賣(판매) 상품을 팖. └開拓

絹本(견본) 서화를 쓰는 비단 조각.
絹絲(견사) 누에고치에서 뽑은 실.
絹布(견포) 비단과 포목.
綿綿(면면) 죽 잇달아 끊임이 없음.
綿密(면밀) 찬찬하고 세밀함.
綿絲(면사) 무명실.
毛布(모포) 담요.
毛筆(모필) 붓.
絲雨(사우) 실처럼 가늘게 내리는 비.
絲竹(사죽) ①현악기와 관악기. ②음악.
絹絲(견사) 비단 따위를 짜는 명주실.

現	品	賣	買	輸	入	需	給	閉	店	財	禍
一丁王チ珇現	口口品品品	士吉壴壴壹賣	口罒罒買買	車輪輪輪輸	ノ入	雨零零需	幺糸給給給	一門門門閉閉	一广广广店店	口目貝財財	礻礻礻礻禍禍
이제 현	물건 품	팔 매	살 매	실어낼 수	들 입	구할 수	줄 급	닫을 폐	가게 점	재물 재	재앙 화
現	品	賣	買	輸	入	需	給	閉	店	財	禍
											禍
	品	売									禍

現場(현장) 일이 진행되고 있는 그 곳.
現金(현금) ①맞돈. ②지금 가지고 있는 화폐. ㉕~出納簿.
現代(현대) 지금의 이 시대.
品格(품격) 품성과 인격.
品位(품위) ①직품과 직위. ②품질의 질적 수준.
品質(품질) 물건의 성질과 바탕.
賣買(매매) 물건을 팔고 사고 함.
賣官賣職(매관매직) 돈을 받고 벼슬을 시킴.
買占(매점) 물건을 휩쓸어 삼.

輸送(수송) 사람이나 짐을 실어 보냄.
輸出(수출) 외국으로 물품을 내 보냄.
運輸(운수) 화물, 여객 등을 실어 날음.
入賞(입상) 상을 탈 등수에 듦.
入港(입항) 배가 항구에 들어감.
介入(개입) 끼어 들어 감.
需給(수급) 수요와 공급. =需要供給
需世之才(수세지재) 세상의 요구에 의하여 등용될 만한 인재.
必需(필수) 꼭 쓰임. ㉕~品.
給養(급양) 물건 따위를 주며 기름.

閉鎖(폐쇄) (문을) 닫아 걺.
閉會(폐회) 모임을 끝냄.
店頭(점두) 상점의 앞 면.
店員(점원) 상점에서 일을 하는 사람.
財政(재정) 재산 관리 이용의 계획적 활동. ㉕窮乏한 ~.
貪財(탐재) 재물을 탐냄.
禍厄(화액) 재앙. ㉕~을 當하다.
禍根(화근) 화의 근원.
禍福無門(화복무문) 화복은 운명이 아니고 행동의 선악에 따라 옴.

茶	房	共	營	精	米	工	場	其	他	皮	革
차 **다**	방 **방**	함께 **공**	진 **영**	정신 **정**	쌀 **미**	일 **공**	마당 **장**	그 **기**	남 **타**	가죽 **피**	고칠 **혁**

Stroke order (top rows):
一 十 艹 艾 苓 茶　ㄏ ㄕ 戸 房 房　ㅡ ㅿ 米 料 精 精　丷 ㅛ 半 米 米　ㅡ 廿 甘 其 其　ノ イ 仁 仲 他

一 廿 丗 共 共　丷 炏 炏 炏 營 營　ㅡ 丁 工　ㅗ 坦 坦 場 場　ノ ㄏ 广 厈 皮　ㅡ 艹 甘 苩 革

茶	房	共	營	精	米	工	場	其	他	皮	革
			營								

茶菓(다과) 차와 과자. ㉠~會.
茶飯事(다반사) 예사로운 일.
茶煙(다연) 차를 달일 때 나는 연기.
房門(방문) 방으로 드나드는 문.
新房(신방) 첫날밤을 치르는 방.
共犯(공범) 여럿이 공모하여 범한 죄.
共感(공감) 같은 감정을 가짐.
共同(공동) 여럿이 일을 같이함.
共用(공용) 공동으로 씀.
營利(영리) 수익을 목적으로 하는 경제
　활동. ㉠~事業.

精力(정력) ①정신과 기력.　②석석하
　게 활동하는 힘.
精密(정밀) 정교하고 세밀함.
精神(정신) ①마음. ②참된 목적.
米穀(미곡) ①쌀을 비롯한 여러 가지
　곡식. ②쌀. ㉠~商.
米麥(미맥) ①쌀과 보리. ②곡식.
工程(공정) 작업의 정도나 분량.
工學(공학) 공업에 관한 학문.
場屋(장옥) 과거를 볼 수 있게 만든 곳.
現場(현장) 일이 진행되고 있는 그 곳.

其間(기간) 그 사이. 그 동안.
其勢(기세) 그 세력이나 형세.
他山之石(타산지석) 다른 산의 나쁜 돌
　로 자기 구슬을 가는 데 소용이 된다는
出他(출타) 다른 곳에 잠깐 나감. └뜻
皮骨相接(피골상접) 살가죽과 뼈가 서
　로 닿음. 곧 몹시 여윔.
皮相(피상) 겉으로 드러나 보이는 현상.
革命(혁명) 낡은 것을 새 것으로 바꾸
　어 놓는 질적 변화.
革新(혁신) 개혁하여 새롭게 함.

鋼	鐵	暖	爐	機	械	運	轉	器	具	製	絡
강철 강	쇠 철	따뜻할 난	화로 로	기계 기	기계 계	나를 운	뭉굴 전	그릇 기	갖출 구	만들 제	이을 락
鋼	鐵	暖	爐	機	械	運	轉	器	具	製	絡

(연습 칸)

鉄 　 炉 　 　 　 転 器

鋼鐵(강철) 강도가 높은 철.
鋼筆(강필) 강철의 펜. 「②철갑.
鐵甲(철갑) ①철로 만든 갑옷.㉝~船.
鐵拳(철권) 쇠같이 단단한 주먹.
鐵鎖(철쇄) ①쇠로 만든 자물쇠.②쇠
　사슬.
暖氣(난기) 따뜻한 기운.
暖帶(난대) 열대와 온대의 중간 지대.
暖衣(난의) 따뜻하게 만든 옷.
寒暖(한난) 추움과 따뜻함.
爐邊(노변) 화로 주변.㉝~談話.

機能(기능) 어떤 분야에서 하는 역할.
機微(기미) 낌새나 눈치.
械器(계기) 기계나 기구.
運動(운동) ①물체가 자리를 바꾸어 움
　직이는 일.②체조나 체육.
運命(운명) 사람에게 닥쳐 오는 모든 길
　흉.㉝~鑑定.
轉勤(전근) 근무하는 곳을 옮김.
轉禍爲福(전화위복) 화가 바뀌어서 도
　리어 복이 됨.
機械(기계) 일정한 작업을 하는 장치.

器械(기계) '연장, 그릇' 등을 통틀어
　이르는 말.
漆器(칠기) 옻칠한 그릇이나 기구.
具格(구격) 격식을 갖춤.
具象(구상) 구체.㉝抽象.
具眼(구안) 사물을 분별할 줄 아는 눈.
製品(제품) 자료를 써 만들어 낸 물품.
製圖(제도) 도면이나 도안 따위를 그려
製本(제본) 책을 매어 꾸밈. 「만듦.
脈絡(맥락) 혈맥의 연락.
連絡(연락) 서로 관련을 가짐.

木 杧 杧 杵 株	⺍ ⺌ 尖 券 券	丨 𥂋 𥂋 臨 鹽	丨 冂 田 用 田	⺁ ⺁ 臼 印 印	产 音 音 章 章	宀 宓 寍 寶 寶	一 ⺁ ⺁ 石 石
丨 𥂋 𥂋 臨 鹽	丨 冂 田 用 田	扌 扌 扲 拾 拾	彳 得 得 得 得	米 粁 粁 粁 粧	飠 飠 飠 飾 飾		

株	券	鹽	田	印	章	拾	得	寶	石	粧	飾
그루터기주	문서권	소금염	밭전	찍을인	글장	주울습	얻을득	보배보	돌석	단장할장	꾸밀식
株	券	鹽	田	印	章	拾	得	寶	石	粧	飾
		塩						宝			
		塩									

株式(주식) 주식 회사의 자본의 단위.
株價(주가) 주식의 값.
株主(주주) 주권을 가진 사람.
券面額(권면액) 권면에 적힌 금액.
證券(증권) 증명하는 법적 문권.
鹽田(염전) 바닷물을 이용하여 소금을 만드는 밭처럼 만든 것.
鹽酸(염산) 염화 수소의 수용액.
鹽氣(염기) 염분이 섞인 축축한 기운.
田畓(전답) 밭과 논. 논밭.
田園(전원) ①논밭과 동산. ②시골.

印刷(인쇄) 글자, 그림을 판에 박아냄.
印鑑(인감) ①관공서 기타에 미리 신고 해 두는 도장. ②도장. 「작용.
印象(인상) 기억에 새겨지는 흔적이나
章句(장구) 글의 장과 구.
章理(장리) 밝은 이치.
拾得(습득) (무엇을) 주워서 얻음.
拾集(습집) 주워 모음.
得男(득남) 아들을 낳음.
得名(득명) 이름이 널리 알려짐.
得意(득의) 뜻대로 되어 만족함.

寶石(보석) 몹시 귀중한 돌의 한 가지.
寶位(보위) 왕위.
寶貨(보화) 보물. 예 金銀~.
寶庫(보고) 보물고.
石器(석기) 원시인이 쓰던 돌 연장.
石築(석축) 돌로 쌓아 만든 옹벽.
粧鏡(장경) 경대.
粧刀(장도) 평복에 차는 작은 칼.
飾非(식비) 나쁜 것을 그럴듯 하게 꾸밈.
飾緖(식서) 피륙의 올이 풀리지 아니하 게 짠 그 가장자리.

一 十 土	山 屵 屵 岸 炭	一 亘 車 連 連 쇠 金 鉦 鉛 鎖	貝 貯 賦 賦 賦 二 千 禾 租 租
𥫗 𥫗 管 管 管 ㅣ 王 理 理 理	二 手 看 看 看 十 木 杤 板 板		一 厺 莒 莒 莫 一 亡 旨 重 重

土	炭	管	理	連	鎖	看	板	賦	租	莫	重
흙 토	숯 탄	맡을 관	다스릴 리	잇닿을 련	잠글 쇄	볼 간	판목 판	부 부	구실 조	못할 막	중히여길중

土	炭	管	理	連	鎖	看	板	賦	租	莫	重

土崩瓦解(토붕와해) 모임이나 조직이 무너짐.
土砂(토사) 흙과 모래.
土産物(토산물) 그 지방의 특유한 산물.
土壤(토양) 농작물을 잘 자라게 하는 땅.
炭田(탄전) 석탄이 묻혀 있는 땅.
炭火(탄화) 숯불.
管區(관구) 관할 구역. ㉘제6~.
管理(관리) 일을 맡아 다스림.
管掌(관장) 차지하여 맡아 봄.
理髮(이발) 머리털을 다듬어 깎음.
理法(이법) 법칙. 도리.

連結(연결) 서로 이어 맺음.
連續(연속) 연달아 계속함.
連行(연행) 데리고 감.
鎖國(쇄국) 외국과의 교제를 거부하고 나라를 닫아 맴. ㉘~政策.
看板(간판) 상점 이름 등을 써서 걸거나 붙이는 물건.
看過(간과) 대강 보아 넘김.
看病(간병) 병자의 시중을 듦.
板刻(판각) 글자나 그림을 판에 새김.
板金(판금) 얇고 커다란 쇠붙이의 조각.

賦役(부역) 국민에게 의무적으로 책임 지우는 노역.
賦課(부과) (세금이나 부담금 등을) 매기어 부담하게 함.
租稅(조세) 법에 의하여 내는 세금.
租借(조차) ①집이나 땅을 빎. ②영토 의 일부를 외국에 일시적으로 빌림.
莫逆(막역) 더할 수 없이 친함.
莫重(막중) 더할 수 없이 중함.
重文(중문) 둘 이상의 단문으로 된 문장.
重大視(중대시) 중대하게 여겨 봄.

ノ メ 区 凶	一 言 言 計	イ 仁 仔 仔 倒	立 产 产 产 產	イ 付 俨 併 催	ᅡ 生 生 告 告
止 止 步 频 頻	亡 乍 每 繁 繁	々 各 夆 逄 逢	一 厂 厃 厄 厄	ᅡ 犭 狢 猶 猶	产 严 豫 豫 豫

凶	計	頻	繁	倒	産	逢	厄	催	告	猶	豫
흉할 **흉**	꾀 **계**	자주 **빈**	많을 **번**	거꾸로 **도**	낳을 **산**	만날 **봉**	재앙 **액**	죄어칠 **최**	알릴 **고**	오히려 **유**	미리 **예**
凶	計	頻	繁	倒	產	逢	厄	催	告	猶	豫
											予

凶器(흉기) 사람을 상하는 연장.
凶漁(흉어) 물고기가 아주 적게 잡힘.
凶音(흉음) 불길한 소식.
計策(계책) 무엇을 이루기 위한 대책.
計巧(계교) 빈틈 없이 생각해 낸 꾀.
計略(계략) 계책과 모략.
頻度(빈도) 잦은 도수.
頻發(빈발) 자주 일어남.
繁榮(번영) 번성하고 영화로움.
繁雜(번잡) 번거롭고 복잡함.
繁華(번화) 번창하고 화려함.

倒立(도립) 거꾸로 섬.
倒産(도산) ①가산을 탕진함. ②아이를 거꾸로 낳음.
産故(산고) 아이를 낳는 일.
産兒(산아) 난 아이. 아이를 낳음.
産業(산업) 생산을 하는 사업.
逢變(봉변) 변을 당함.
逢賊(봉적) 도둑을 만남.
逢着(봉착) 딱 당함.
厄年(액년) 운수가 사나운 해.
厄運(액운) 재액을 당하는 운수.

催告(최고) 독촉하는 뜻을 알림.
催淚(최루) 눈물을 흘리게 함. �~彈.
告別(고별) 작별을 고함.
告示(고시) 국가 기관이 국민에게 널리 알림. �号~價格.
猶豫(유예) 시간이나 날짜를 미루고 끎.
猶父猶子(유부유자) 아재비와 조카.
猶爲不足(유위부족) 오히려 모자람.
豫見(예견) 미리 내다 봄.
豫防(예방) 미리 막음. �災害~.
豫備(예비) 미리 준비함. �~費.

緯	絃	屈	伸	貝	漆	硬	蓋	漸	次	潤	澤
씨 위	악기줄현	굽힐 굴	늘릴 신	조개 패	옻칠할칠	굳을 경	덮을 개	차차 점	번 차	불을 윤	덕택 택
緯	絃	屈	伸	貝	漆	硬	蓋	漸	次	潤	澤
											沢

緯度(위도) 적도에서 남북으로 걸침을 나타내는 좌표.
經緯(경위) ①날과 씨, ②일이 이러저러하게 진전된 경로.
絃樂(현) 현악기로 연주하는 음악.
屈伸(굴신) 굽힘과 폄.
屈曲(굴곡) 이리저리 굽어 꺾임.
屈辱(굴욕) 억눌려 받는 수치.
屈指(굴지) 손가락을 꼽음.
伸怨雪恥(신원설치) 원한과 수치를 풂.
伸張(신장) 힘을 늘이고 넓힘.

貝石(패석) 조가비의 화석.
貝柱(패주) 조개관자.
漆器(칠기) 옻칠한 그릇이나 기구.
漆夜(칠야) 캄캄하게 어두운 밤.
漆黑(칠흑) 옻칠과 같이 검음.
硬化(경화) 굳어져 단단하게 됨.
硬結(경결) 단단하게 굳게 뭉침.
硬骨(경골) 절조가 굳고 굽히지 않음.
蓋瓦(개와) 기와로 지붕을 임.
蓋世(개세) 위력이 세상을 덮을 만큼 큼.
蓋然(개연) 그렇게 되리라는 가능성.

漸次(점차) 차례를 따라 점점.
漸移(점이) 점차로 자리를 옮음.
漸入佳景(점입가경) 차차 썩 좋은 지경으로 들어감.
次期(차기) 다음 시기.
次席(차석) 수석의 다음 자리.
潤氣(윤기) 윤택한 기운.
潤色(윤색) 매만져 곱게 함.
潤澤(윤택) 아름답게 번지르르 함.
沼澤(소택) 못. 「반사로 번쩍거리는 것.
光澤(광택) ①얼른 거리는 빛. ②빛의

旅	客	車	費	船	賃	支	拂	普	通	速	度
나그네 려	사람 객	수레 거	비용 비	배 선	품삯 임	줄 지	줄 불	널리 보	형통할통	빠를 속	정도 도
旅	客	車	費	船	賃	支	拂	普	通	速	度

(연습칸)

払

旅客(여객) 나그네. 예~船.
旅團(여단) 군 편성의 한 단위.
旅行(여행) 나그네로 돌아다니는 일.
客觀(객관) 자기 의식의 대상이 되는 모
　든 것. 예~的 存在.
客窓(객창) 객지에서 거처하는 방의 창.
車馬費(거마비) 교통비.
車道(차도) 차만 다니도록 정한 길.
費用(비용) 쓰이는 돈. 드는 돈.
歲費(세비) ①1년 간에 드는 비용. ②
　직무에 대한 보수로서 해마다 받는 돈.

船積(선적) 짐을 배에 실음.
船舶(선박) 배.
船費(선비) 배삯.
賃金(임금) 삯전.
賃借(임차) 손료를 내고 빌어 씀.
支拂(지불) 돈을 치러 줌. 예~手段.
支流(지류) 원줄기에서 갈려 나온 물줄
支配(지배) 자기의 마음대로 다룸.└기.
拂去(불거) ①떨어버림. ②뿌리치고 감.
拂入(불입) 치를 돈을 넣음. 「品.
拂下(불하) 관청에서 개인에게 물품을

普及(보급) 널리 펴서 알도록 함.
普通(보통) 일반적이고 보편적임.
普遍(보편) 두루 미치거나 통함.
通勤(통근) 매일 다니며 근무함.
通用(통용) 여러 가지에 두루 쓰임.
速決(속결) 끝을 빨리 맺음.
速斷(속단) 지레 짐작으로 판단함.
速度(속도) 빠른 정도. 예~制限.
度量(도량) ①자(尺)와 말(斗). ②마
　음의 크기.
度外視(외시) 문제 삼지 않음.

交　通 139

在	京	齊	宮	徐	行	驛	馬	競	走	浮	舟
있을 재	서울 경	가지런할 제	집 궁	천천히 서	다닐 행	역 역	말 마	겨룰 경	달릴 주	뜰 부	배 주
在	京	齊	宮	徐	行	驛	馬	競	走	浮	舟

획순:
一ナ左在在　亠六古京京　彳彳彳彳徐徐　ノ彳彳行行行　立音竞竞競　土キキ走走
亠亣亦齊齊　宀宀宁宁宮　「馬馬驛驛驛　厂厂匚馬馬　氵汀汀浮浮　ノ丿力舟舟

駅
駅

斉

在位(재위) 임금의 자리에 있음.
在庫(재고) 창고에 있는 것.
京鄕(경향) 서울과 시골.
京兆(경조) 서울.
京華子弟(경화자제) 서울 사람들의 귀
　한 자제.
齊家(제가) 집안을 잘 다스림.
齊唱(제창) 여러 사람이 함께 노래를 부
宮中(궁중) 대궐 안. 예 ~文學. ㄴ름.
宮城(궁성) ①궁궐을 둘러싼 성벽.
　②궁궐과 그 주위 전체.

徐步(서보) 천천히 걷는 걸음.
徐徐(서서) 천천함.
徐行(서행) 천천히 걸음.
行動(행동) 동작을 하여 행하는 일.
行路(행로) ①사람이 다니는 길. ②살
　아가는 과정. 예 人生~.
驛馬(역마) 역말.
驛夫(역부) 역의 잡무에 종사하는 사람.
驛舍(역사) 역으로 쓰는 건물.
馬脚(마각) ① 말의 다리. ② 본색.
馬術(마술) 말을 타는 기술.

競走(경주) 달리기 내기.
競技(경기) 기술을 겨룸.
走狗(주구) 사냥개.
走馬看山(주마간산) 말을 타고 달리면
　서 산수를 봄.
浮沈(부침) 물에 떴다 잠겼다 함.
浮動(부동) 떠 움직임.
浮生(부생) 덧없는 인생. 예 ~若夢.
舟橋(주교) 배다리.
舟行(주행) 배를 타고 감.
輕舟(경주) 가볍고 빠른 작은 배.

番	號	誤	認	積	送	遲	延	荷	物	未	着
차례 번	훗수 호	그릇될 오	인정할 인	쌓을 적	보낼 송	늦을 지	물릴 연	멜 하	만물 물	아닐 미	이를 착
番	號	誤	認	積	送	遲	延	荷	物	未	着
	号										

番兵(번병) 번을 드는 병사.
番所(번소) 번을 드는 곳.
番休(번휴) 교대하여 쉼.
號令(호령) ①지휘하여 명령함. ②큰
　소리로 꾸짖음. 예秋霜같은 ~.
號泣(호읍) 크게 목놓아 욺.
誤認(오인) 잘못 인정함.
誤判(오판) 잘못 판단함.
認可(인가) 인정하여 허가함.
認識(인식) 분별하여 앎.
認定(인정) 그렇다고 여김.

積功(적공) 공을 쌓음.
積極(적극) '능동, 진취' 등의 뜻을 나
　타내는 말. 예~的인 姿勢.
送金(송금) 돈을 부쳐 보냄.
送別(송별) 떠나는 사람을 보냄.
遲刻(지각) 정해진 시간에 늦음.
遲延(지연) 시간을 끌어감.
遲遲(지지) 더디고 더딤. 예~不振.
延命(연명) 겨우 목숨을 이어 살아감.
延燒(연소) 불길이 번져 타나감.
延長(연장) 본디보다 늘이어 길게 함.

荷物(하물) 차 등으로 실어 나르는 짐.
荷役(하역) 짐을 싣고 내리고 하는 일
荷重(하중) ①짐의 무게. ②물체에 작용
物價(물가) 물건 값. 시세. 「하는 외력.
物望(물망) 높이 우러러 보는 명망.
物的(물적) 물질적인 것.
未達(미달) 아직 목표점에 이르지 못함.
未然(미연) 아직 그렇게 되지 않음.
着根(착근) 옮겨 심은 초목이 살음함.
着心(착심) 어떤 일에 마음을 붙임.
發着(발착) 출발과 도착.

言 計 詳 詳 謹	ㄱ 加 智 智 賀	1 冂 回 回 回	ノ 丿 丿 广 片	二 壬 垂 郵 郵	亻 伫 佢 伊 便
艹 芦 苹 華 葉	⺻ 聿 書 書 書	亠 ⺮ 竺 答 答	⺰ 糸 紅 紙 紙	ノ イ 亻 付 付	柯 栖 栖 標 標

謹	賀	葉	書	回	答	片	紙	郵	便	付	標
삼갈 근	헤아릴 하	잎 엽	글 서	돌아올 회	대답 답	조각 편	종이 지	우편 우	소식 편	줄 부	표시 표
謹	賀	葉	書	回	答	片	紙	郵	便	付	標
							紙				

(연습 칸 생략)

| | | | | 囬 | | | | | | | |

謹嚴(근엄) 심중하고 엄격함.
謹賀新年(근하신년) 새해를 삼가 축하함. ⑪恭賀新年.
賀客(하객) 축하하는 손님.
賀禮(하례) 축하하는 인사.
賀宴(하연) 축하하는 잔치.
初葉(초엽) 어떤 시대의 초기.
金枝玉葉(금지옥엽) 임금의 자손.
書架(서가) 책을 얹어 두는 선반.
書簡(서간) 편지. ⑩~文.
書道(서도) 붓글씨 쓰는 법.

回顧(회고) 지난 일을 돌이켜 생각함.
回歸(회귀) 다시 제 자리에 돌아옴.
回信(회신) 답신. 答信(답신).
答辯(답변) 물음에 대하여 대답함.
答辭(답사) 축사에 대하여 대답으로 하는 말. ⑩졸업생 ~.
片面(편면) 한쪽 면.
片時(편시) 짧은 시간.
片言(편언) 짧은 말. ⑩~隻口(척구).
紙上(지상) 신문의 지면 위.
紙筆(지필) 종이와 붓.

郵送(우송) 우편으로 보냄.
郵政(우정) 체신에 관한 사업. 「업무.
郵便(우편) 편지 따위를 전하는 체신
便器(변기) 대소변을 받아 내는 그릇.
便宜(편의) 생활하는 데 편하고 좋음.
便利(편리) 편하며 이용하기 쉬움.
付送(부송) 물건을 부쳐 보냄.·
付之一笑(부지일소) 일소에 붙임.
標準(표준) 여러 사물이 준거할 기준.
標記(표기) 표가 되는 기록이나 부호.
標示(표시) 표로 되게 드러냄.

吉	報	至	急	電	波	媒	介	招	請	交	涉
一十士吉吉	土 幸 幸 報 報			广 币 雨 雪 雷 電	氵 氿 沪 沙 波	女 女 妒 媒 媒	丿 人 介 介	扌 扩 扨 招 招	訁 計 請 請 請	亠 广 六 夻 交	氵 汁 汁 沪 涉 涉
一 丞 至 至 至											
吉	報	至	急	電	波	媒	介	招	請	交	涉
길할 길	갚을 보	지극히 지	급할 급	번개 전	물결 파	거간할 매	소개할 개	부를 초	청할 청	사귈 교	관계할 섭
吉	報	至	急	電	波	媒	介	招	請	交	涉

吉事(길사) (혼례, 환갑 등의) 기쁜 일.
吉相(길상) 복을 많이 받을 사람의 상.
吉凶(길흉) 좋은 일과 언짢은 일.
報本(보본) 근원을 잊지 않고 갚음.
報恩(보은) 은혜를 갚음.
朗報(낭보) 반가운 소식.
至誠(지성) 지극한 정성.
至愛(지애) 지극한 사랑.
急務(급무) 급히 할 일.
急增(급증) 갑자기 늚.
急行(급행) 급히 감. ㉞~列車.

電擊(전격) 번개처럼 급히 공격함.
電光(전광) 번갯불. ㉞~石火.
送電(송전) 전기를 보냄.
波動(파동) 물결처럼 퍼지는 진동.
波及(파급) 여파나 영향이 전해서 미침.
波浪(파랑) 물결.
媒介(매개) 중간에 서서 관계를 맺어 줌.
媒合(매합) 혼인을 중매함.
介意(개의) 마음에 두고 생각함.
介在(개재) 중간에 끼어 있음.
介入(개입) 끼어 들어 감.

招待(초대) (일정한 모임에 외부 사람에게) 참가할 것을 청함. 「함.
招來(초래) (어떤 결과를) 가져 오게
招人(초인) 사람을 부름. ㉞~鐘.
請求(청구) 청하여 요구함.
請願(청원) 희망, 요구, 소원 등을 해
請婚(청혼) 구혼. 「결해 줄 것을 원함.
交代(교대) 갈마듦. ㉞~兵力.
交際(교제) 정의로써 사귐.
涉外(섭외) 외부와 연락하며 교제함.
涉險(섭험) 위험을 무릅씀.

醫	師	藥	局	啓	蒙	建	設	豫	防	注	射
医 殹 醫 醫	ノ ト 白 師 師	廿 𦬊 蕐 藥 藥	ㄱ ㄱ 尸 月 局	㇆ ㇆ 的 啓 啓	艹 艹 芦 蒙 蒙	扩 𧰼 豫 豫 豫	㇏ 阝 阝 防 防	氵 氵 氵 注 注	㇋ 身 射 射 射		
병고칠 의	사람 사	약 약	부분 국	일깨울 계	어릴 몽	세울 건	베풀 설	미리 예	막을 방	쏟을 주	쏠 사
醫	師	藥	局	啓	蒙	建	設	豫	防	注	射
医	师	薬						予			

醫療(의료) 의술로 병을 고치는 일.
醫師(의사) 일정한 자격을 가지고 병을
　　치료하는 사람.
師弟(사제) 스승과 제자. 囫~之間.
師範(사범) 스승이 될 만한 모범.
藥局(약국) ①처방에 의하여 약을 지어
　　주는, 병원의 한 부서. ②약방.
藥草(약초) 약재로 쓰는 풀.
局面(국면) 일이 되어가는 상태.
局部(국부) 전체 가운데의 한 부분.
局限(국한) 범위를 한 부분에 한정함.

啓蒙(계몽) 어린 사람을 깨우쳐 줌.
啓導(계도) 일깨워 지도함.
啓發(계발) (사상, 지능 등을) 열어 줌.
蒙利(몽리) 이익을 입음.
蒙死(몽사) 죽음을 무릅씀.
蒙幼(몽유) 철이 없는 어린 나이.
建築(건축) 건물을 세우거나 지음.
建軍(건군) 군대를 창건함.
建立(건립) 절, 탑 등을 이룩함.
設計(설계) 계획을 세움.
設立(설립) 시설하여 세움.

豫防(예방) 미리 막음. 囫災害~.
豫備(예비) 미리 준비함. 囫~費.
豫選(예선) 예비적으로 골라 뽑음.
防空(방공) 공중으로 들어오는 적을 막
　　음. 「막음.
防共(방공) 공산주의가 들어오지 못하게
堤防(제방) 물가에 쌓은 둑. 囫~工事.
注釋(주석) 뜻을 풀이함. ＝註釋.
注力(주력) 힘을 들임. 「넣음.
注射(주사) 약물을 주사기로 피하 등에
射倖心(사행심) 요행을 노리는 마음.

飯	床	起	寢	環	境	淨	掃	安	眠	衞	生
饣 饣 飠 飠 飯	宀 广 广 庀 床	土 丰 走 起 起	宀 宀 宀 宀 寢	王 珇 環 環 環	土 圹 埍 培 境	氵 氵 浐 浐 淨	扌 扌 扫 扫 掃	宀 宀 𠂤 𠂤 衞	日 旫 眀 眠 眠	彳 徝 徝 徸 衞	丿 ᄂ 牜 生 生
飯	**床**	**起**	**寢**	**環**	**境**	**淨**	**掃**	**安**	**眠**	**衞**	**生**
밥 반	평상 상	일어날기	잘 침	두를 환	지경 경	깨끗할정	쓸 소	편안할안	잠잘 면	지킬 위	살 생
飯	床	起	寢	環	境	淨	掃	安	眠	衞	生
			寢		淨						

飯供(반공) 아침저녁에 끼니를 드리는
飯米(반미) 밥쌀.　　　ㄴ일.
飯婢(반비) 밥 짓는 일을 하는 여자 종.
東床(동상) 남의 '새사위'를 점잖게 이
　　　르는 말. ㉐~禮.
御床(어상) 임금의 음식을 차린 상.
起工(기공) 공사를 시작함.
起死回生(기사회생) 죽을 뻔하다가 다
　　　시 살아남.
寢室(침실) 잠자는 방.
寢具(침구) 잠잘 때 쓰는 물건.

環境(환경) 둘러싸고 있는 주위의 정황.
環形(환형) 고리처럼 둥글게 생긴 모양.
境遇(경우) ①어떤 조건 밑에 놓일 때.
　　　②처하고 있는, 사정이나 형편.
境界(경계) 땅이 서로 이어진 곳.
淨潔(정결) 정하고 깨끗함.
淨書(정서) ①글씨를 깨끗이 씀. ②초
　　　잡은 글을 깨끗이 베껴 씀.
掃滅(소멸) (부정적인 사실이나 적대되
　　　는 사람을) 없애버림.
掃射(소사) 비질하듯이 휩쓸어 쏨.

安價(안가) 값이 쌈.
安眠(안면) 편안하게 잘 잠.
安息(안식) 편안하게 쉼. ㉐~處.
眠食(면식) 자는 일과 먹는 일. 침식.
催眠(최면) 잠을 오게 함. ㉐~術
衞生(위생) 건강을 보호 증진하는 일.
衞星國(위성국) 강대국과 이해 관계를
　　　같이 하는 약소국.
生計(생계) 살아나가는 방도나 형편.
生光(생광) 빛이 남. 낯이 남.
生疎(생소) 익숙하지 못하여 낯이 섦.

飲	酒	飽	腹	胃	腸	衰	弱	休	憩	全	快
마실 음	술 주	배부를포	마음 복	밥통 위	창자 장	쇠할 쇠	약할 약	쉴 휴	쉴 게	온전할전	잘 들 쾌
飲	酒	飽	腹	胃	腸	衰	弱	休	憩	全	快

飲料(음료) 마실 거리.
飲食(음식) 사람이 먹고 마시는 물건.
酒氣(주기) 술기운.
酒毒(주독) 술 중독에서 오는 중세.
酒食(주식) 술과 밥.
飽食(포식) 부르게 잔뜩 먹음. ㉕~暖
飽聞(포문) 싫도록 들음. 「衣.
飽和(포화) 포함할 수 있는 양이 극도
　에 달한 상태. ㉕~狀態.
腹心(복심) ①심복. ②깊은 마음 속.
腹案(복안) 마음 속에 생각하고 있는 안.

胃腸(위장) 위와 창자. 「구.
胃鏡(위경) 위 속에 넣어서 관찰하는 기
胃冷(위랭) 위장 부위에 생긴 냉증.
腸腺(장선) 창자 속의 분비물을 만드는
　선.
腸粘膜(장점막) 창자 속에 있는 점막.
衰弱(쇠약) 몸이 쇠하여 약해짐.
衰退(쇠퇴) 쇠하여 전보다 못하여 감.
弱勢(약세) 약한 세력.
弱肉强食(약육강식) '강한 자가 약한
　자를 잡아 먹음'을 이르는 말.

休憩(휴게) 일을 하다 잠깐 동안 쉼.
休暇(휴가) 학업이나 근무를 일정한 기
　간 동안 쉬는 일.
休息(휴식) 쉼. ㉕~時間.
休養(휴양) 일을 쉬고 몸을 요양함.
憩息(게식) 쉼.
全盛(전성) 한창 성함. ㉕~時代.
全知全能(전지전능) 모든 것을 다 알고
　모든 것에 다 능함.
快晴(쾌청) 구름 한 점 없이 날씨가 맑
快樂(쾌락) 유쾌하고 즐거움. 「음.

蟲	齒	鎭	痛	濕	症	眼	鏡	細	胞	心	臟
口中虫蚩蟲	⌐⅃⅄歩歯齒	釒釤鐕鐕鎭	广疒疒疒痛	氵沪淠湿濕	广疒疒疒症	幺糸紅細細	刀月肑胪胞	乡糸紅細細	刀月肑胪胞	ノ心心心	旷旷旷臟臟
釒釤鐕鐕鎭	广疒疒疒痛	釒釤鐕鐕鎭	广疒疒疒痛	日旰旷旷眼	釒釤鐕鐕鏡	ノ心心心		旷旷旷臟臟			
蟲	齒	鎭	痛	濕	症	眼	鏡	細	胞	心	臟
벌레 충	이 치	요해지 진	슬퍼할 통	젖을 습	증세 증	눈 안	거울 경	가늘 세	동포 포	마음 심	오장 장
蟲	齒	鎭	痛	濕	症	眼	鏡	細	胞	心	臟
虫	齿	鎮		湿							臓

蟲類(충류) 벌레의 무리.
蟲聲(충성) 벌레가 우는 소리.
蟲害(충해) 벌레로 인한 농사의 피해.
齒科(치과) 이를 전문으로 치료하는 의
　학의 한 분과. 例～醫師.
齒根(치근) ①이뿌리. ②이.
鎭痛(진통) 아픔을 진정시켜 그치게 함.
鎭壓(진압) 힘으로 눌러 진정함.
鎭靜(진정) 흥분이나 아픔을 가라앉힘.
痛症(통증) 아픔을 느끼는 증세.
痛快(통쾌) 아주 마음이 쾌함.

濕氣(습기) 축축한 기운.
濕潤氣候(습윤기후) 증발량보다 강우량
　이 많은 지방의 기후.
濕疹(습진) 피부병의 일종.
症勢(증세) 병의 형세나 현상.
症狀(증상) 병을 앓는 형상.
眼鏡(안경) 눈에 덧쓰게 만든 물건.
眼光(안광) 눈의 정기.
鏡面(경면) 거울의 비치는 쪽의 바닥.
鏡花水月(경화수월) '눈으로 보이나 손
　으로 잡을 수 없음'을 이르는 말.

細菌(세균) 단세포 미생물.
細密(세밀) 잘고 자세함.
細心(세심) 주의 깊게 마음을 씀.
零細(영세) 썩 작고 변변하지 못함.
胞子(포자) 식물을 번식시키는 세포.
胞胎(포태) 아이를 뱀.
細胞(세포) 생물의 기본 구성 단위.
心境(심경) 마음의 상태.
心勞(심로) ①마음의 수고. ②걱정.
心服(심복) 마음에서부터의 복종.
臟器(장기) 내장의 여러 가지 기관.

十 丰 丰 毒 毒	⁺⁺ 芮 芮 苗 菌	ㄇ ㄇ 円 骨 骨	ㄇ 内 内 肉 肉	一 广 广 疒 疾	ㅁ 吕 串 患 患
亻 佢 俥 傳 傳	シ シ 氿 泣 染	魚 魚 魚 鮮 鮮	ノ 亇 白 血 血	朾 朾 根 根 根	氵 汁 汋 治 治

毒	菌	傳	染	骨	肉	鮮	血	疾	患	根	治
독	세균 균	전할 전	물들 염	뼈 골	고기 육	적을 선	피 혈	병 질	병· 환	뿌리 근	다스릴 치

毒	菌	傳	染	骨	肉	鮮	血	疾	患	根	治

(빈 칸)

伝

毒感(독감) 지독한 감기.
毒舌(독설) 남을 해치는 말.
中毒(중독) 독성에 치임. ⑩食~.
菌根(균근) 균류의 뿌리.
病菌(병균) 병을 일으키는 세균.
傳染(전염) 병이 옮음. 옮아 물듦.
　⑩~病.
傳單(전단) 삐라. ⑩~撒布(살포).
傳統(전통) 계통적으로 전함.
染色(염색) 물을 들임.
染俗(염속) 속세에 물듦.

骨幹(골간) 뼈대.
骨肉(골육) ①뼈와 살. ②육친. ⑩~
骨折(골절) 뼈가 부러짐.　∟相爭.
肉塊(육괴) 고깃덩이.
肉聲(육성) 직접 들리는 사람의 목소리.
肉食(육식) 육류를 주식으로 먹음.
鮮明(선명) 산뜻하고 또렷함.
鮮度(선도) 어육, 생선 등의 신선한 정
鮮美(선미) 선명하고 아름다움. ∟도.
血液(혈액) 피.
血肉(혈육) 자기가 낳은 자식.

疾病(질병) 병.
疾走(질주) 빨리 달림. 빠르게 달림.
疾風(질풍) 빠르고 센 바람.
患難相救(환난상구) 어려운 일에 서로
患部(환부) 앓는 자리.　　∟도움.
患者(환자) 병을 앓는 사람.
根幹(근간) 뿌리와 줄기, 중요한 기본.
根據(근거) 근본이 되는 거점.
根基(근기) 근본적인 토대.
治家(치가) 집안 일을 처리함.
治病(치병) 병을 치료함.

頭	髮	沐	浴	湯	燭	香	油	微	笑	喜	悅
머리 두	터럭 발	머리감을목	미역감을욕	국 탕	촛불 촉	향기 향	기름 유	작을 미	웃을 소	기쁠 희	기쁠 열
頭	髮	沐	浴	湯	燭	香	油	微	笑	喜	悅

頭角(두각) 머리의 끝.
頭蓋骨(두개골) 두개를 이루고 있는 뼈.
頭腦(두뇌) ①머릿골. ②머리.
髮膚(발부) 머리털과 살.
白髮(백발) 허옇게 센 머리털.
沐浴(목욕) 머리를 감고 몸을 씻음.
沐髮(목발) 머리를 감음.
沐雨(목우) 비를 흠씬 맞음.
浴客(욕객) 목욕하는 손님.
浴室(욕실) 목욕탕.
浴化(욕화) '은혜를 입음'이라는 말.

湯水(탕수) 더운물.
湯池(탕지) 견고한 성. ㉝金城~.
燭臺(촉대) 초에 불을 켜 세워 놓는 기구. 촛대.
燭光(촉광) ①촛불의 빛. ②빛의 밝기를 헤아리는 단위.
香料(향료) 향내를 내는 물질.
香辛料(향신료) 음식에 향기나 매운 맛을 주는 조미료.
油頭(유두) 기름을 바른 머리.
油然(유연) 왕성하게 일어나는 모양.

微妙(미묘) 야릇하게 묘함.
微官末職(미관말직) 자리가 낮고 변변하지 않은 벼슬.
笑容(소용) 웃는 얼굴.
笑話(소화) 우스운 이야기.
喜悅(희열) 기쁨과 즐거움.
喜悲劇(희비극) ①희극과 비극. ②기쁨과 슬픔이 한데 갈마드는 사건.
喜色(희색) 기뻐하는 빛. ㉝~滿面.
悅口(열구) 음식이 입에 맞음.
悅樂(열락) 기뻐하고 즐거워함.

一丁丆斤耳耳	⌐自鼻鼻皇鼻	⼚⼖辰唇唇 二千千舌舌	刂肐肕胸胸 口叺吓唉唉喉	广庐庐廊廊 胛腈腰腰腰	刂月⽉肝肝 彳彳徑徑徑	一覀覀栗粟 广户庐膚膚

耳	鼻	唇	舌	胸	喉	廊	腰	肝	徑	粟	膚
귀 이	코 비	입술 순	혀 설	가슴 흉	목구멍 후	행랑 랑	허리 요	간 간	길 경	조 속	살갗 부
耳	鼻	唇	舌	胸	喉	廊	腰	肝	徑	粟	膚
									径		

耳目(이목) 귀와 눈, ㉠〜口鼻.
耳鏡(이경) 귓속을 자세히 보는 의료기.
耳鳴(이명) 귀울림.
鼻祖(비조) 시조. ㉠儒敎의 〜.
鼻塞症(비색증) 코가 막혀 숨을 잘 못
　쉬고 냄새를 잘 못 맡는 병.
唇頭(순두) 입술 끝.
唇齒(순치) 입술과 이. 이해 관계가 서
　로 밀접한 것. ㉠〜之勢.
舌頭(설두) 혀끝.
舌戰(설전) 말다툼.

胸裏(흉리) 가슴 속. 마음 속.
胸背(흉배) 가슴과 등. 앞과 뒤. 「그림.
胸像(흉상) 가슴까지의 사람의 조각이나
喉舌(후설) 목구멍과 혀. ㉠〜之臣.
喉骨(후골) 성년 남자의 목에 불룩 내민
　뼈.
廊廟(낭묘) 조정.
行廊(행랑) 대문간에 붙어 있는 방.
腰折(요절) ①허리가 꺾어짐.②몹시 우
　스워서 허리가 꺾일 듯함.
腰痛(요통) 허리가 아픈 증세.

肝油(간유) 간에서 짜낸 기름.
肝腦(간뇌) 간과 뇌. ㉠〜塗地.
肝要(간요) 썩 요긴함.
徑情直行(경정직행) 곧이곧대로 행함.
徑寸(경촌) 한 치의 지름.
粟米(속미) ①좁쌀. ②벼.
粟膚(속부) 추위로 살에 생기는 소름.
粟散(속산) 산산이 흩어짐.
膚見(부견) 피상적인 생각.
膚淺(부천) 생각이 얕음.
皮膚(피부) 살갗, 몸을 싸고있는 겉껍질.

洗	濯	汗	顔	腦	肺	免	疫	臥	病	靜	肅
씻을 세	빨래할 탁	땀흘릴 한	낮 안	뇌 뇌	허파 폐	면할 면	전염병 역	누울 와	병 병	고요할 정	숙청할 숙
洗	濯	汗	顔	腦	肺	免	疫	臥	病	靜	肅

상단 필순:
氵 氵 氵 洗 洗 / 澩 澩 澩 澩 濯 / 月 腦 腦 腦 腦 / 刀 月 肝 肺 肺 / 一 丂 臣 臥 / 一 广 扩 病 病
氵 氵 氵 汗 汗 / 彦 彦 顔 顔 顔 / 刀 召 召 免 / 一 广 疒 疫 疫 / 一 青 青 靜 靜 / 肀 肀 肀 肅 肅

연습칸(腦 · 肅 일부 필기)

洗練(세련) 능숙하고 미끈하게 가다듬음.
洗濯(세탁) 빨래.
洗腦(세뇌) 사상을 고치기 위한 교육.
濯足會(탁족회) 여름에 산수 좋은 곳에 가서 발을 씻으며 노는 모임.
童濯(동탁) 산에 나무나 풀이 아주 없음.
汗顔(한안) 부끄러워 땀이 나는 얼굴.
汗牛充棟(한우충동) '책이 많음'을 이르는 말.
顔色(안색) 얼굴빛.
厚顔(후안) 낮가죽이 두꺼움. 뻔뻔스러움.

腦裏(뇌리) 머리 속.
腦貧血(뇌빈혈) 뇌의 피가 적어져서 생기는 병. 「리에 앉은 사람.
首腦(수뇌) 어떤 기관의 가장 중요한 자. 예~部.
肺膜(폐막) 폐의 표면을 둘러 싸고 있는 막.
肺炎(폐염) 폐에 생기는 염증.
免除(면제) (책임 등을) 면해 줌.
免責(면책) 책망이나 책임을 면함.
疫疾(역질) 천연두.
疫鬼(역귀) 전염병을 일으키는 귀신.

臥龍(와룡) 누워 있는 용. 곧 아직은 활동하지 않는, 장차 큰 일을 할 인물.
臥薪嘗膽(와신상담) '원수를 갚으려고 괴롭고 어려움을 찾아서 겪음'을 이르는 말.
病患(병환) 상대자를 높이어 그의 '병'을 이르는 말.
靜寂(정적) 고요하고 괴괴함.
靜坐(정좌) 고요히 앉음.
肅靜(숙정) 엄숙하고 고요함.
肅淸(숙청) 부정적인 대상을 치워 없앰.

義	憤	情	緒	必	須	參	酌	懇	切	肯	定
丷羊義義義	忄忄忄愔愔憤	忄忄忄忄忄情情	糹糹絆絆緒緒	丶丿义必必	彡氵豸須須	厶厽央參	厂酉酉酌酌	貇貇貇貇懇	一七七刀切	丨止丨丿肯肯	宀宀宀定定
의리 의	분할 분	뜻 정	실마리 서	반드시 필	필요할 수	살필 참	짐작할 작	간절할 간	갈 절	즐길 긍	정할 정
義	憤	情	緒	必	須	參	酌	懇	切	肯	定

參
参

義擧(의거) 의리를 위한 거사.
義氣(의기) 의리를 소중히 여기는 마음.
義眼(의안) 해 넣은 눈.
憤怒(분노) 분하게 여기어 몹시 성냄.
憤痛(분통) 분하고 절통함.
憤敗(분패) 이길 기회를 놓쳐 분하게 짐.
情報(정보) 정세에 관한 소식, 내용.
情實(정실) 사사 정에 얽힌 사실.
緒論(서론) 머리말. ＝序論(서론).
緒戰(서전) 첫싸움. ㉠~을 장식하다.
端緒(단서) 일의 처음이나 실마리.

必須(필수) 모름지기 있어야 함. ㉠~
必讀(필독) 반드시 읽어야 함. ㄴ條件.
必滅(필멸) 반드시 죽음.
必然(필연) 반드시 그렇게 되는 것.
須知(수지) 모름지기 알아야 할 일.
參與(참여) 무슨 일에 참가하여 관계함.
參加(참가) (어떤 조직이나 일에) 참여
하거나 가입함. 「를 갖춤.
酌水成禮(작수성례) 물을 떠 놓고 혼례
酌定(작정) 짐작하여 결정함.
參酌(참작) 참고하여 알맞게 헤아림.

懇切(간절) 간곡하고 지성스러움.
懇談(간담) 마음을 터 놓고 이야기함.
懇請(간청) 간절하게 청함.
切感(절감) 간절하게 느낌.
切禁(절금) 엄하게 금함.
切望(절망) 간절하게 바람.
肯定(긍정) 그렇다고 인정하거나 옳다고
찬성함. ㉫否定.
肯諾(긍낙) 달게 승낙함.
定着(정착) 일정한 곳에 자리잡아 있음.
定評(정평) 모든 사람이 인정하는 평판.

頌	歌	餘	韻	憂	愁	孤	島	段	落	零	替
八公公頌頌	可哥歌歌	飠飠飠餘餘	音音韻韻韻	直直夏憂憂	千禾秋秋愁	孑孑孤孤孤	鳥鳥島島	身段段	艹艹茨落落	雨雨雫雫零	夫夫梺替替
頌	歌	餘	韻	憂	愁	孤	島	段	落	零	替
칭송할송	노래 가	남을 여	운 운	근심 우	시름 수	외로울고	섬 도	솜씨 단	떨어질락	시들 령	쇠할 체
頌	歌	餘	韻	憂	愁	孤	島	段	落	零	替
		余									

頌歌(송가) 공덕을 기리는 노래.
頌德(송덕) 공덕을 청송함.
歌謠(가요) 노래. ㉑~界.
歌舞(가무) 노래와 춤.
歌手(가수) 소릿군.
餘韻(여운) 가시지 않고 남아 있는 운치.
餘暇(여가) 겨를.
餘白(여백) 글자나 그림이 없는 빈자리.
餘裕(여유) 넉넉하고 남음이 있음.
韻律(운율) 시의 음악적 음조.
韻致(운치) 고상하고 우아한 풍치.

憂國之士(우국지사) 나라 일을 근심 하는 사람.
愁眉(수미) '근심에 찬 얼굴'을 이르는 말.
悲愁(비수) 슬픔과 근심. 슬퍼하고 근심함.
孤獨(고독) 외로움. ㉑~感.
孤立(고립) 외톨이 됨. ㉑~無依.
島國(도국) 섬나라. ㉑~根性.
島嶼(도서) '온갖 섬들'을 통틀어 이르는 말.

段落(단락) 일이나 문장이 일단 끝남.
手段(수단) 방법. ㉑~과 方法.
初段(초단) (바둑 따위의) 첫째의 단.
落雷(낙뢰) 벼락이 떨어짐.
落馬(낙마) 말에서 떨어짐.
落花流水(낙화유수) 지는 꽃 흐르는 물.
零細(영세) 썩 작고 변변하지 못함.
零度(영도) 도수의 기점이 되는 도.
替代(체대) 번갈아 대신함.
替送(체송) 대신하여 보냄.
替換(체환) 바꿈.

熟 語

ᆢ ᆢ 羊 羊 美	酉 酌 酌 醜 醜	大 本 杢 杢 奔	ハ 忄 忙 忙 忙	一 丁 下	土 坮 圬 壇 壇
彳 彳 彳 循 循	丁 王 珇 珇 理	亨 享 勃 孰 孰	𠆢 介 俞 俞 愈 愈	廿 共 共 基 巷	厂 厃 門 門 門 間

美	醜	循	理	奔	忙	孰	愈	下	壇	巷	間
아름다울 미	더러울 추	좇을 순	다스릴 리	달릴 분	바쁠 망	누구 숙	더욱 유	아래 하	단 단	거리 항	사이 간
美	醜	循	理	奔	忙	孰	愈	下	壇	巷	間

美醜(미추) 아름다움과 추악함.
美德(미덕) 아름다운 덕.
美貌(미모) 아름다운 얼굴.
醜女(추녀) 얼굴이 못 생긴 여자.
醜聞(추문) 추잡한 소문.
醜惡(추악) 추잡하고 나쁨.
循環(순환) 주기적으로 반복하여 돎.
循例(순례) 관례를 좇음.
理髮(이발) 머리털을 다듬어 깎음.
理法(이법) 법칙. 도리.
辨理(변리) 일을 분별하여 처리함.

奔忙(분망) 매우 바쁨.
奔流(분류) 힘차고 빠른 흐름.
奔走(분주) 빨리 돌아다님.
忙殺(망쇄) 매우 바쁨.
忙中閑(망중한) 바쁜 가운데 잠깐 짜낸 겨를. 예~을 즐기다.
孰能(숙능) 누구가 능히 할 수 있겠는가? 예~禦之. 「가 그른가.
孰是孰非(숙시숙비) 누구가 옳고 누구가
愈出愈怪(유출유괴) 점점 더 괴상하여 짐. =愈出愈奇.

下落(하락) (값, 등급 등이) 떨어짐.
下馬(하마) 말에서 내림. 예~碑
下問(하문) 아랫사람에게 물음.
文壇(문단) 작가들의 사회적 분야.
詩壇(시단) 시인으로 이루어진 사회.
演壇(연단) 연설자, 강연자가 서는 단.
巷間(항간) 일반 민중들 사이.
巷說(항설) 항간에서 떠도는 풍설.
間斷(간단) 계속되지 않고 한 동안 끊어짐. 예~없는 努力. 「샛밥.
間食(간식) ①끼니 외에 먹는 음식. ②

ㅎ方方方旋旋 旋	力 升 舟 般 盤	扌扩护拒振	⺇舟舟舟興 興	미미미미唯唯	一千千我我	忄忄忄忄惟	犭犭犵獨獨	扌扌扣抽抽	⺈台 乌象象	⻍言言言誇誇	一二丁示示
旋	**盤**	**振**	**興**	**唯**	**我**	**惟**	**獨**	**抽**	**象**	**誇**	**示**
돌 선	돌 반	떨칠 진	일어날 흥	오직 유	나 아	생각할유	홀로 독	뽑을 추	형상 상	자랑할과	보일 시
旋	盤	振	興	唯	我	惟	獨	抽	象	誇	示
			兴				独				
			興				独				

旋律(선율) 멜로디. 음악적 소리의 연속.
旋盤(선반) 갈이 기계.
盤據(반거) 넓고 견고한 땅을 차지하고
盤結(반결) 서려서 얽힘.
終盤(종반) 끝판. 행사·일 등의 끝 단
　계. 例~戰.
振動(진동) 흔들리어 움직임.
振作(진작) (정신을) 떨쳐 가다듬음.
振興(진흥) (기세를) 떨쳐 일으킴.
興奮(흥분) 감정이 북받쳐 일어남.
興隆(흥륭) 일어나 번영해짐.

唯物論(유물론) 우주 만유의 궁극적실
　재를 물질로 보는 설.
唯我獨尊(유아독존) 세상에는 내가 제
　일이라고 자랑하는 것.
我見(아견) 자기 멋대로의 생각.
我執(아집) 소아에 집착하여 자기만 내
　세움. 例~이 强하다.
惟獨(유독) 유달리. 홀로.
惟日不足(유일부족) 시간이 모자람.
獨斷(독단) 자기 혼자 결정함.
獨裁(독재) 단독으로 사물을 처리함.

抽拔(추발) 골라서 추려 냄.
抽象(추상) 구체적인 사물이나 관념에서
　공통적인 속성을 추려 내는 일.
象徵(상징) 추상적인 것을 구체적인 것
　으로써 연상하게 하는 것.
象形(상형) 형상을 본뜸. 例~文字.
誇大(과대) 실제보다 과장함.
誇張(과장) 실제보다 지나치게 나타냄.
誇稱(과칭) 지나치게 말함.
示威(시위) 위엄을 보임. 例街頭~.
告示(고시) 관청에서 글로 널리 알림.

立立立立立	厂戶戶肩肩	广竹忄惜惜	刂目貝敗敗	广仿仿傍傍	艹扩若若	一丁丌瓦瓦	角免解解解	产商商滴滴	宀宀宜

竝	肩	惜	敗	傍	若	頗	多	瓦	解	適	宜
나란히할병	어깨 견	아깝게 여길	석패할 패	곁 방	같을 약	퍼뜨릴 파	많을 다	기와 와	풀릴 해	맞을 적	마땅할의
竝	肩	惜	敗	傍	若	頗	多	瓦	解	適	宜
並							多				

竝立(병립) 나란히 함께 섬.
竝記(병기) 함께 나란히 적음.
竝設(병설) 한 군데 아울러 설치함.
肩章(견장) 제복의 어깨에 직종, 등급
　등을 표시하기 위해 붙이는 표.
比肩(비견) 어깨를 나란히 함.
惜別(석별) 이별을 애틋하게 여김.
惜春(석춘) 가는 봄을 애틋하게 여김.
愛惜(애석) 서운하고 아까움.
敗北(패배) 싸움에 짐.
敗殘(패잔) 패하여 쇠잔한 나머지.

傍系(방계) 직계에서 갈려 나온 계통.
傍若無人(방약무인) 옆에 사람이 없음
　과 같음, 곧 '아무 어렴성 없이 함부
　로 꺼덕거림'을 이르는 말.
若玆(약자) 이러함. 이와 같음. =若此.
若干(약간) ①얼마 안 됨. ②얼마쯤.
若輩(약배) 너희들.
頗香(파향) 자못 향기로움.
頗多(파다) 매우 많음.
多多益善(다다익선) 많을수록 좋음.
多福(다복) 복이 많음.

瓦石(와석) 기와와 돌.
瓦全(와전) 가치가 없이 보전함.
瓦解(와해) 깨어져 흩어짐.
解決(해결) 제기된 일을 해명 처리함.
解約(해약) ①계약을 해제함. ②파약.
解體(해체) 단체를 해산함.
適當(적당) 정도에 알맞음.
適性(적성) (무엇에) 알맞은 성질.
適材(적재) 알맞은 인재. 예~適所.
宜當(의당) 사리에 옳고 마땅함.
宜乎(의호) 마땅한 모양.

簡	單	假	量	雖	曰	余	汝	秩	祿	毁	損
글 간	홑 단	거짓 가	헤아릴량	비록 수	가로되왈	나 여	너 여	차례 질	녹 록	헐 훼	상할 손
簡	單	假	量	雖	曰	余	汝	秩	祿	毁	損

簡單(간단) 간편하고 단순함.
簡潔(간결) 간단하고 요령이 있음.
簡略(간략) 간단하고 단출함.
書簡(서간) 편지. ㉔~文.
單價(단가) 낱 단위의 값.
單身(단신) 홀몸. ㉔子子(혈혈)~
假契約(가계약) 임시로 맺는 계약.
假量(가량) 어림짐작의 수.
假設(가설) 임시로 설치함.
量入計出(양입계출) 수입을 헤아려 지출을 계획함.

雖然(수연) 비록 그러하나.
雖是(수시) 그러나.
曰可曰否(왈가왈부) 가하거니 가하지 아니 하거니 하고 말함.
曰字(왈자) 언행이 수선스러운 사람.
汝余(여여) 너와 나.
汝輩(여배) 너희들. 여등.
汝墻折角(여장절각) 네 담이 아니면 내 소 뿔이 부러지랴로, '자기 잘못으로 입은 손해를 남에게 씌우려고 억지 씀'을 이르는 말.

秩序(질서) 정해져 있는 상호간의 절차.
秩高(질고) 관직, 봉급이 높음.
秩滿(질만) 임기가 참.
祿命(녹명) 타고난 관록과 운명.
祿食(녹식) 녹봉으로 생활하는 것.
福祿(복록) ①복과 녹. ②녹복.
毁損(훼손) 헐거나 깨뜨려 못쓰게 만듦.
毁節(훼절) 절개나 절조를 깨뜨림.
損益(손익) 손해와 이익. ㉔~計算.
損傷(손상) 떨어지고 상함. 파손.
損失(손실) 축나서 없어짐.

那	邊	庸	劣	乃	至	焉	耶	也	乎	矣	哉
어찌 나	가 변	쓸 용	못할 렬	어조사 내	지극히 지	어찌 언	어조사 야	어조사 야	어조사 호	어조사 의	어조사 재

那邊(나변) 어디, 어느 곳.
邊境(변경) 국경에 가까운 지대.
邊防(변방) 변방의 경비.
邊城(변성) 변방에 있는 성.
庸材(용재) 평범한 인물.
庸行(용행) 중용을 지키는 행위.
中庸(중용) 치우침이 없이 바름.
登庸(등용) 인재를 골라 뽑아 씀.
劣等(열등) 보통보다 떨어져 못함.
劣勢(열세) 세력이 떨어져 약함.
低劣(저열) 급이 낮고 지질함.

乃至(내지) ①얼마에서 얼마까지. ㉔四~六. ②또는.
乃公(내공) 아버지가 아들에 대하여 '자기'를 이르는 말.
至誠(지성) 지극한 정성.
至愛(지애) 지극한 사랑.
於焉間(어언간) 어느 덧.
焉敢(언감) 어찌 감히.
耶蘇敎(야소교) 예수교.
有耶無耶(유야무야) 있는 듯 없는 듯 함.

也矣(야의) 어조사로 쓰이는 '也'와 '矣'
也無妨(야무방) 별로 해로울 것이 없음.
也者(야자) …라고 하는 것은.
也乎(야호) 뜻을 강하게 하는 어조사.
斷乎(단호) 한번 결정한 대로 엄격히.
矣哉(의재) 영탄의 뜻을 나타내는 어조사.
哀哉(애재) '슬프도다'의 뜻으로 쓰이는 말.
快哉(쾌재) '쾌하도다'의 뜻으로 쓰이

忘	却	稀	薄	豈	稚	妨	害	抵	觸	玆	兮
亠亡忘忘忘	一土去却却	丷屮出豈豈	禾利秆稚稚	扌扞护抵抵	月肖觸觸觸						
禾秒秽稀稀	氵薄薄薄薄	女女妒妨妨	宀宀宝害害	艹艹兹玆	丿八公兮						

忘	却	稀	薄	豈	稚	妨	害	抵	觸	玆	兮
잊을 망	어조사 각	드물 희	엷을 박	어찌 기	어릴 치	방해할 방	해로울 해	거스를 저	닿을 촉	이 자	어조사 혜

忘	却	稀	薄	豈	稚	妨	害	抵	觸	玆	兮
										玆	

忘却(망각) 잊어버림.
忘我(망아) 어떤 일에 마음을 빼앗겨 자기를 잊음.
却說(각설) 화제를 돌릴 때 쓰는 말.
棄却(기각) ①버림. ②도로 물리침.
稀薄(희박) ①기체나 액체의 밀도가 작음. ②(감정, 심리 상태 등이) 엷음.
稀釋(희석) 희박해지게 섞어 타거나 풂.
薄利多賣(박리다매) 이익을 적게 보고 많이 팖.
薄氷(박빙) 살얼음. ㉐如履～.

豈敢(기감) 어찌 감히.
稚氣(치기) 유치하고 어린 기분.
稚魚(치어) 물고기 새끼.
稚拙(치졸) 유치하고 졸렬함.
幼稚(유치) 나이나 수준이 어림.
妨害(방해) 훼살을 놓아 해를 끼침.
妨遏(방알) 막아서 들어오지 못하게 함.
害毒(해독) 어떤 일을 망치거나 파괴하여 손해를 끼치는 요소.
害惡(해악) 해가 되는 악한 일. 「損.
損害(손해) 경제적으로 밑지는 일. ㉑

抵觸(저촉) 위반되거나 거슬리거나 함.
抵死爲限(저사위한) 죽기를 작정하고 굳세게 저항함.
抵敵(저적) 적과 맞서서 대항함.
抵抗(저항) 대항함.
觸怒(촉노) 웃어른의 노여움을 삼.
觸目(촉목) 눈에 뜨임. ㉐～傷心.
耶兮(야혜) 어조사로 쓰이는 '耶'와 '兮'
今玆(금자) ① 금년. ② 이제.
若玆(약자) 이러함. 이와 같음. ＝若此.

坤	輿	土	壤	爛	漫	茂	盛	奈	何	而	已
十士圠坦坤	ᆣ 伸 舆 與		圵坮壤壤壤	火 焛 爛 爛 爛	氵 沔 湣 湯 漫	一大杏杏奈	亻 亻 佰 何 何	一一而而而	一了已		
一十土		圵 坮 壤 壤 壤		艹 疒 茂 茂 茂	厂 成 成 盛 盛	一一而而而	一了己				
땅 곤	여럿 여	흙 토	땅 양	빛날 란	부질없을만	우거질무	성할 성	어찌 내	어찌 하	어조사 이	말이을 이
坤	輿	土	壤	爛	漫	茂	盛	奈	何	而	已
			壤								

坤德(곤덕) ①땅의 덕. ②왕후의 덕.
乾坤(건곤) 하늘과 땅. ＝天地. 예~
　一擲(일척).
輿論(여론) 여러 사람의 공통된 평론.
輿地(여지) 지구. 만물을 실은 대지.
土壤(토양) 농작물을 잘 자라게 하는 땅.
土崩瓦解(토붕와해) 모임이나 조직이
土砂(토사) 흙과 모래. └무너짐.
壤土(양토) 농사에 가장 적당한 흙.
天壤之差(천양지차) 하늘과 땅의 차이
　란 뜻으로, '엄청난 차이'를 이름.

爛漫(난만) 꽃이 활짝 피어 아름다움.
爛熟(난숙) 무르녹게 잘 익음.
爛開(난개) 꽃이 만개함.
漫談(만담) 재미 있는 이야기.
漫步(만보) 한가히 거닒.
散漫(산만) 어수선하게 펼쳐져 있음.
茂盛(무성) 풀이나 나무가 우거짐.
茂林(무림) 우거진 숲.
茂才(무재) 재능이 뛰어난 사람.
盛衰(성쇠) 성함과 쇠함.
盛況(성황) 성대한 상황.

奈何(내하) 어찌 하랴？
何故(하고) 무슨 까닭.
何待明年(하대명년) '기다리기가 몹시
　지리함'을 이르는 말.
何如(하여) 어떠함.
而已(이이) 뿐. 따름.
而今以後(이금이후) 지금부터. 이후.
而立(이립) '서른 살'을 이르는 말.
已久(이구) 이미 오램.
已發之矢(이발지시) 이미 시위를 떠난
　화살.

一 T F 王 弄	言 言 訂 訟 談談	女 妠 妈 娛 娛	白 幺 缏 樂 樂	ク 勹 苟 苟	l 冂 月 目 且	f 戶 顧 顧 顧	亠 广 唐 慮 慮	�’ 旷 晬 暗 暗	冂 四 甲 里 黑
								冂 四 甼 畏 畏	忄 忄 懌 懼 懼

弄	談	娛	樂	苟	且	顧	慮	暗	黑	畏	懼
즐길 **롱**	말 **담**	즐거워할오	즐거울락	간신히**구**	하면서차	돌아다볼고	생각 려	어두울암	검을 흑	두려울외	두려워할구
弄	談	娛	樂	苟	且	顧	慮	暗	黑	畏	懼

(연습칸)

楽

弄談(농담) 장난으로 하는 웃음의 말.
弄月(농월) 달을 보고 즐김. 例吟風~.
嘲弄(조롱) 남을 비웃고 놀림.
談論(담론) ①담화와 의논. ②논의.
談笑(담소) 자유로운 분위기에서 이야기
　하며 웃으며 하는 일.
娛樂(오락) 즐겁게 노는 놀음놀이.
樂聖(　성) 고금에 뛰어난 작곡가.
樂觀(　관) 낙천적인 세계관으로 보거나
　대함.　　　　　「을 좋아함.
樂山樂水(　산　수) 산을 좋아하고 물

苟且(구차) ①매우 가난함. ②떳떳하지
　못하고 구구함. 例~한 소리.
苟得(구득) 구차하게 얻음.
苟免(구면) 겨우 벗어남.
且問且答(차문차답) 한편으로는 묻기도
　하고, 한편으로는 대답함.
且置(차치) 내버려 두고 들추지 않음.
顧客(고객) 단골 손님. 例~誘致.
顧念(고념) 돌보아 줌.
顧問(고문) 의견을 물음.
慮外(여외) 어처구니없는 일.

暗黑(암흑) 아주 캄캄한 어둠.
暗示(암시) 넌지시 깨우쳐 줌.
暗行(암행) 정체를 숨기고 다님.
黑幕(흑막) ①검은 막. ②겉으로 드러
　나지 아니한 음흉한 내막.
黑字(흑자) 수입이 지출보다 많은 데서
　생기는 잉여. 凹赤字.
畏兄(외형) 친구끼리 상대를 높이는 말.
畏敬(외경) 두려워하며 공경함.
懼然(구연) 두려워하는 모양.
危懼(위구) 두려워함.

昏	睡	祥	夢	鬼	神	尙	今	貪	慾	挑	戰
어두울혼	잠 수	조짐 상	꿈꿀 몽	귀신 귀	귀신 신	오히려상	이제 금	탐할 탐	욕심 욕	돋울 도	싸울 전
昏	睡	祥	夢	鬼	神	尙	今	貪	慾	挑	戰
					神						战

昏睡(혼수) 정신 없이 잠이 듦.
昏定晨省(혼정신성) 아침 저녁으로 어버이의 안부를 물어서 살핌.
睡眠(수면) 잠을 잠. 잠.
睡中(수중) 잠든 동안.
睡鄕(수향) 꿈나라.
祥瑞(상서) 즐겁고 길한 일이 있을 기미.
祥雲(상운) 상서로운 구름.
祥運(상운) 행운.
祥夢(상몽) 상서로운 꿈.
夢想(몽상) 실현성이 없는 헛된 생각.

鬼神(귀신) 죽은 사람의 영혼.
鬼才(귀재) 귀신같이 뛰어난 재주.
鬼火(귀화) 도깨비불.
神聖(신성) 거룩하고 존엄함.
神出鬼沒(신출귀몰) 나타났다 사라졌다 하는 변화가 많아 헤아릴 수 없음.
尙武(상무) 무료 숭상함.
尙存(상존) 아직 존재함.
今般(금반) 이번.
今昔之感(금석지감) 예와 이제의 차가 심함을 보고 일어나는 느낌.

貪財(탐재) 재물을 탐냄.
貪官(탐관) 옳지 않게 재물을 탐내는 공무원. 예~汚吏.
慾望(욕망) 하고자 하거나 가지려고 바람.
禁慾(금욕) 욕망을 억제하고 금함.
挑戰(도전) 싸움을 돋우어 걺.
挑發(도발) 상대를 집적거려 일을 돋우어 일으킴. 예北傀의 ~.
戰爭(전쟁) 국가간의 무장력 투쟁.
戰鬪(전투) 싸움. 전쟁.

熟　語

捕	捉	核	菌	緩	衝	管	掌	妄	言	周	知
잡을 포	잡을 착	씨 핵	세균 균	늦출 완	찌를 충	맡을 관	손바닥 장	망녕될 망	말 언	주나라 주	알 지

捕捉(포착) 무엇을 붙잡음. 예機會～.
捕盜廳(포도청) 도둑이나 일반 범죄자
　를 잡아 다스리는 관아.
捕獲(포획) 짐승이나 물고기를 잡음.
捉去(착거) (사람을) 잡아 감.
捉來(착래) (사람을) 잡아 옴.
核心(핵심) ①알맹이. ②일정한 조직체
　에서 '가장 중심적 역할을 하는 성원'
　을 이르는 말.
菌根(균근) 균류의 뿌리.
病菌(병균) 병을 일으키는 세균.

緩步(완보) 느릿느릿한 걸음.
緩和(완화) 느슨하게 함.
緩急(완급) 급하지 않음과 급함.
衝擊(충격) ①부딪힘. ②충동.
衝動(충동) 마음에 자극을 줌.
衝天(충천) 기세가 하늘을 찌름.
管掌(관장) 차지하여 맡아 봄.
管理(관리) 일을 맡아 다스림.
掌心(장심) 손바닥 한가운데.
掌狀(장상) 손가락을 편 모양.
掌中(장중) 주먹 안.

妄言(망언) 망녕된 말.
妄動(망동) 분별 없이 행동함.
妄自尊大(망자존대) 망녕되게 젠 체함.
言及(언급) 말이 거기에 미침.
言動(언동) 언어와 행동.
言語(언어) 말. 예～動作.
周到(주도) 빈틈 없이 두루 찬찬함.
周密(주밀) 빈 구석 없이 찬찬함.
知識(지) 체계화된 인식. 예～階級.
知己之友(지기지우) 마음이 통하는 친
　한 벗.

硯	滴	濃	墨	泰	斗	釋	譜	聰	明	熙	輝
벼루 연	물방울 적	짙을 농	먹 묵	클 태	말 두	놓을 석	계보 보	총명할 총	밝힐 명	빛날 희	빛날 휘
硯	滴	濃	墨	泰	斗	釋	譜	聰	明	熙	輝
										熙	
					釈		聡				

硯滴(연적) 벼룻물을 담는 그릇.
硯床(연상) ①문방구를 두는 작은 책상. ②벼룻집.
硯石(연석) 벼룻돌.
餘滴(여적) 그리거나 쓰고 남은 먹물.
點滴(점적) 방울방울 떨어지는 물방울.
濃淡(농담) 짙음과 엷음.
濃霧(농무) 짙은 안개.
墨客(묵객) 글씨를 쓰거나 그림을 그리는 예술가. 例詩人~.
筆墨(필묵) 붓과 먹.

泰斗(태두) 태산과 북두. 곧 남의 우러러 받듦을 받는 사람. =泰山北斗.
泰山(태산) 매우 높고 큰 산.
泰然(태연) 태도나 기색이 예사로움.
斗起(두기) 우뚝 솟음.
斗落(두락) 마지기.
釋明(석명) 사실을 설명하여 내용을 밝힘.
釋門(석문) 불교. 불문.
釋放(석방) 풀어서 내어 놓음.
譜表(보표) 음악을 악보로 표시하기 위한 5선 체계.

聰慧(총혜) 총명하고 슬기로움.
聰氣(총기) 총명한 기질.
聰明(총명) 매우 재주가 있고 영리함.
明鏡(명경) 맑은 거울. 例~止水.
明白(명백) 아주 뚜렷하고 환함.
明察(명찰) 밝게 살핌.
鮮明(선명) 산뜻하고 또렷함.
熙笑(희소) 기뻐하여 웃음.
熙朝(희조) 잘 다스려진 시대.
明輝(명휘) 밝은 빛.
光輝(광휘) 환히 빛나는 빛.

揚	陸	蘇	生	碧	溪	紫	色	岳	丈	悽	傷
扌扩捍揚揚	阝阝阡陸陸	艹芦萨蘇蘇	ノ仁牛生生	王珀碧碧	氵氵汜淥溪	此紫紫紫	勹勺名色	仁仟丘乒岳	一ナ丈		
艹芦蔬蘇蘇	ノ仁牛生生	此此紫紫紫	勹勺名色色					忄忄怅悽悽	亻亻作傷傷		
揚	陸	蘇	生	碧	溪	紫	色	岳	丈	悽	傷
드러낼**양**	뭍 **륙**	되살아날**소**	살 **생**	푸를 **벽**	시내 **계**	자줏빛**자**	색칠할**색**	큰산 **악**	어른 **장**	슬퍼할**처**	해칠 **상**
揚	陸	蘇	生	碧	溪	紫	色	岳	丈	悽	傷

揚陸(양륙) 배에 실은 짐을 육지로 올 **L**림.
揚名(양명) 이름을 들날림.
揚水(양수) 물을 자아 올림.
陸梁(육량) 날뜀.
離陸(이륙) 비행기 등이 육지에서 떠오 름. ㉠~直前의 飛行機.
蘇生(소생) 죽어 가던 상태에서 살아남.
蘇息(소식) 숨을 돌려 쉼.
生疎(생소) 익숙하지 못하여 낯이 섦.
生存競爭(생존경쟁) 살아가기 위한 경 쟁. ㉠치열한 ~.

碧溪(벽계) 물빛이 푸른 맑은 시내.
碧空(벽공) 짙게 푸른 하늘.
碧流(벽류) 푸른 흐름.
溪谷(계곡) 물이 흐르는 골짜기.
溪流(계류) 산골에 흐르는 시냇물.
紫銅(자동) 적동.
紫斑(자반) 자줏빛 얼룩이.
紫煙(자연) 담배 연기.
色彩(색채) 빛깔. ㉠~的 調和.
色盲(색맹) 색의 구별을 못하는 시각.
色素(색소) 물체에 빛깔을 주는 성분.

岳父(악부) 장인.
岳丈(악장) 장인.
丈量(장량) 1장을 단위로 하여 길이를 잼.
丈人(장인) 아내의 친아버지 =岳父.
悽慘(처참) 끔찍스럽게 참혹함.
悽然(처연) 마음이 구슬프고 비통한 모 양.
悽絕(처절) 더할 나위 없이 처참함.
傷氣(상기) 마음을 상하게 함.
傷目(상목) 보고 슬픔을 느낌.

糖	蜜	嘗	味	珍	甘	干	戈	疎	忽	狀	況
사탕 당	꿀 밀	맛볼 상	맛 미	진귀할진	달 감	방패 간	창 과	버성길소	문득 홀	형편 상	형편 황
糖	蜜	嘗	味	珍	甘	干	戈	疎	忽	狀	況

筆順: 丷米 粎 粣 糖糖 / 宀宀宓宓蜜 / 一二 王 珍 珍 / 一 十 卄 廿 甘 / ⺊ 正 距 跊 疎 / 勹勿忽忽 / 丬 爿 爿 狀 狀 / 氵汈汜沪況

糖蜜(당밀) 사탕수수에서 사탕을 뽑아 내고 남은 즙액.
糖分(당분) 사탕질의 성분.
蜜語(밀어) (남녀간의) 달콤한 말.
蜜月(밀월) 결혼초의 즐거운 한 달.
嘗味(상미) 맛을 봄.
嘗膽(상담) 쓸개를 맛봄. ㉑臥薪~.
嘗新(상신) 임금이 햇곡식을 처음 먹는
味覺(미각) 맛에 대한 감각. └예.
無味(무미) ①맛이 없음. ②몰취미함.
興味(흥미) 흥취를 느끼는 재미.

珍客(진객) 귀한 손님.
珍味(진미) 좋은 맛이 있는 음식.
珍品(진품) 진귀한 물품.
甘露(감로) 달콤한 이슬. ㉑~水.
甘言(감언) 달콤한 말. ㉑~利說.
干犯(간범) 법칙을 위반하고 거역함.
干涉(간섭) 남의 일에 끼어 듦.
干城(간성) ①방패와 성. ②나라를 지 키는 군인. ㉑救國~.
戈劍(과검) 창과 검.
干戈(간과) ①방패와 창. ②전쟁.

疎忽(소홀) 데면데면하고 가벼움.
疎密(소밀) 성김과 빽빽함.
疎外(소외) (사귀는 사이가) 점점 멀어 짐.
忽待(홀대) 소홀하게 대접함.
忽視(홀시) 깔봄.
忽然(홀연) 뜻하지 아니하게 갑자기.
狀啓(계) 감사 등이 서면으로 임금에 게 보고함.
狀態(태) 사물의 형편이나 모양.
槪況(개황) 개략적인 상황.
近況(근황) 최근의 형편.

和	暢	浸	透	貯	蓄	態	勢	僅	少	于	思
풀 화	펼 창	젖을 침	통할 투	쌓을 저	쌓을 축	태도 태	형세 세	겨우 근	적을 소	어조사 우	생각할 사

和暢(화창) 날씨가 온화하고 맑음.
和氣(화기) 온화한 기색.
和解(화해) 다투던 일을 풂.
暢達(창달) (주로 의견이나 여론 등이)
　거리낌이나 막힘 없이 표달됨.
暢快(창쾌) (마음이) 시원하고 유쾌함.
浸透(침투) 속으로 스며 젖어듦.
浸水(침수) 물이 들거나 물에 잠김.
浸潤(침윤) 차차 젖어듦.
透視(투시) 투과하여 봄.
透徹(투철) 철저함. ⑩~한 國家觀.

貯蓄(저축) 모아 쌓아 둠.
貯金(저금) 돈을 모음.
貯水(저수) 물을 막아서 모아 둠.
貯藏(저장) 쌓아서 간직하여 둠.
蓄財(축재) 재물을 모아 쌓음.
蓄電(축전) 전기를 축적하는 일.
態度(태도) ①몸을 가지는 모양이나 맵
　시. ②대상을 대하는 마음 가짐.
態勢(태세) 일을 대하는 태도나 자세.
勢力(세력) 권력이나 기세의 힘.
去勢(거세) 동물의 생식 능력을 없앰.

僅少(근소) 아주 적음. ⑩~한 差.
僅僅扶持(근근부지) 겨우 버티어 나감.
少量(소량) 적은 분량.
少婦(소부) 젊은 여자.
少時(소시) 젊을 때.
少壯(소장) 젊고 씩씩함.
于今(우금) 지금까지. =至于今.
于歸(우귀) 시집감.
思慕(사모) 몹시 생각하고 그리워함.
思想(사상) ①생각. ②인간, 사회에
　한 일정한 견해. ③판단의 체계.

故事成語 167

一	⺼ 月 ⻆ 角 觟 觸	⺈ ⺈ 癶 發 發	十 扌 扩 护 探 探	⺌ ⺌ 艹 花 花	虫 虫 蚪 蜂 蜂	虫 蚰 蚰 蝴 蝶	コ カ 加 架 架	⺈ 宀 宀 空 空	十 宀 宏 索 索	丷 艹 首 道 道	
一	**觸**	**即**	**發**	**探**	**花**	**蜂**	**蝶**	**架**	**空**	**索**	**道**
한 일	닿을 촉	곧 즉	일어날 발	찾을 탐	꽃 화	벌 봉	나비 접	건너지를가	하늘 공	동아줄삭	길 도
一	觸	即	發	探	花	蜂	蝶	架	空	索	道

即 発
即 発

一刀兩斷(일도양단) 단칼에 양쪽으로 자
一當百(일당백) 하나가 백을 당해냄.ㄴ름.
觸怒(촉노) 웃어른의 노여움을 삼.
觸目(촉목) 눈에 뜨임. ㉘ ～傷心.
卽席(즉석) 일이 진행되는 바로 그 자리.
卽刻(즉각) 당장에 곧.
卽興(즉흥) 즉석에서 일어나는 흥취.
發着(발착) 출발과 도착.
發覺(발각) 숨긴 것이 드러남.
發憤忘食(발분망식) 발분하여 끼니까지 잇음.

探索(탐색) 이리저리 살피어 찾음.
探險(탐험) 험난을 무릅쓰고 탐사함.
探訪(탐방) 탐문하거나 찾아봄.
花信(화신) 꽃소식.
花鳥(화조) 꽃과 새.
洛花(낙화) 모란의 딴 이름.
蜂起(봉기) 벌떼처럼 세차게 일어남.
蜂房(봉방) 벌집. 「긴 허리.
蜂腰(봉요) 벌의 허리처럼 잘록하게 생
蝶夢(접몽) ①호접몽. ②꿈.
蜂蝶(봉접) 벌과 나비.

架上(가상) 시렁의 위. 「道(삭도).
架空(가공) 공중에 매어 늘임. ㉘～索
架設(가설) 공중에 매어 늘여 시설함.
空間(공간) 빈 곳.
空前絶後(공전절후) 이전에도 그런 예가 없거니와 앞으로도 그런 예가 없음.
索引(색인) 찾아보기. 목록.
索出(색출) 찾아 냄.
鐵索(철삭) 철사를 꼬아 만든 줄.
道理(도리) 마땅히 행해야 할 바 길.
道程(도정) 길의 이수. 여행의 경로.

父	母	俱	存	候	補	登	錄	賢	佐	忠	臣
ノ八分父	ㄴㅁㅁ母母	亻仍俱俱俱	一ナナ存存	亻伊伊候候	ネネ 袔補補	ㄱ犮癶登登	牟釒釤釺錄	l臣臤臤腎腎賢	亻仁什佐佐	口口中忠忠	一ㄣㄐㅋ臣
아버지부	어머니모	갖출구	있을존	기다릴후	맡길보	올릴등	문서록	어질현	도울좌	충성충	신하신
父	母	俱	存	候	補	登	錄	賢	佐	忠	臣

（중간 빈 칸, 錄 하나 기입）

父母(부모) 아버지와 어머니.
父生母育之恩(부생모육지은) 어버이께 어버이가 아
　서 낳아 길러 주신 은혜.「들에게전함.
父傳子傳(부전자전) 대대로 아버지가 아
母性(모성) 어머니로서의 여자 마음.
母體(모체) 근본이 되는 물체.
俱全(구전) 모두 갖추어 온전함.
俱存(구존) ①고루 갖추어 있음. ②어
　버이가 다 살아 있음.
存立(존립) 존재하여 자립함.
存亡(존망) 생존과 사망.

候兵(후병) 척후병.
候補(후보) 앞으로 그 자리에 나아갈 자
　격을 인정받은 것.
補助(보조) 보태어 도움.
補職(보직) 직무의 담당을 명함.
登校(등교) 학교에 나아감.
登載(등재) 기사로 올려 실음.
登庸(등용) 인재를 골라 뽑아 씀.
錄音(녹음) 소리를 기계적으로 기록함.
錄紙(녹지) 남에게 보이기 위한 쪽지.
抄錄(초록) 필요한 부분만을 뽑아 적음.

賢愚(현우) 현명함과 어리석음.「음.
賢明(현명) 어질고 영리하여 사리에 밝
佐車(좌거) 보좌관이 타는 수레.
補佐(보좌) 웃사람의 사업을 도와 줌.
忠告(충고) 진심으로 타일러 줌.
忠實(충실) 충직하고 성실함.
忠勇(충용) 충성과 용맹.
臣民(신민) 군주국의 국민.
臣子(신자) 신하.
小臣(소신) 임금에게 대하여 '자기'를
　이르는 말.

勞	賃	支	拂	販	賣	帳	簿	深	思	熟	考
ᆞ ᄽ ᄿ ᄽ 勞	仁 仟 伴 賃 賃	一 十 ㅗ 支	扌 扩 护 拐 拂	ㅁ 貝 貯 貶 販	士 宝 賣 賣 賣	巾 忛 帳 帳 帳	竺 箈 薄 薄 簿	氵 沪 汈 浨 深	口 田 田 思 思	亨 享 軌 孰 熟	十 土 耂 考 考
勞	賃	支	拂	販	賣	帳	簿	深	思	熟	考
지칠 **로**	품삯 **임**	갈라질 **지**	줄 **불**	팔 **판**	팔 **매**	치부책 **장**	장부 **부**	깊을 **심**	생각할 **사**	충분할 **숙**	생각할 **고**
勞	賃	支	拂	販	賣	帳	簿	深	思	熟	考
労			払		売		笁				
労			払								

勞賃(노임) 품삯. 例~支拂.
勞困(노곤) 고달프고 고단함.
勞動(노동) 일을 함. 例~條件.
慰勞(위로) 괴로움을 어루만져 줌.
賃金(임금) 삯전.
賃借(임차) 손료를 내고 빌어 씀.
支拂(지불) 돈을 치러 줌. 例~手段.
支流(지류) 원줄기에서 갈려 나온 물줄 └기.
支配(지배) 자기의 마음대로 다룸.
拂入(불입) 치를 돈을 넣음. 「品.
拂下(불하) 관청에서 개인에게 물품을

販路(판로) 상품이 팔리는 방면. 例~ └開拓
販賣(판매) 상품을 팖.
賣買(매매) 물건을 팔고 사고 함.
賣官賣職(매관매직) 돈을 받고 벼슬을
賣名(매명) 명예나 명의를 팖. └시킴.
帳幕(장막) 볕, 빛 등을 가리기 위해 둘
　러 치는 물건. ＝天幕.
帳記(장기) 물품의 목록.
帳簿(장부) 금전의 출납을 적은 책.
簿記(부기) 재산의 수지 관계를 적음.
置簿(치부) 출납한 내용을 장부에 적음.

深謀(심모) 깊은 꾀. 例~遠慮.
深夜(심야) 한밤중.
深遠(심원) (내용이) 웅성깊음.
思慕(사모) 몹시 생각하고 그리워함.
思想(사상) ①생각. ②인간, 사회에 대
　한 일정한 견해. ③판단의 체계.
熟練(숙련) 능숙하도록 익숙함.
熟考(숙고) 충분히 생각함.
熟達(숙달) 익숙하여 훤함.
考試(고시) 학력을 조사하는 시험.
先考(선고) 돌아간 아버지.

刻	舟	求	劍	鼓	腹	擊	壤	群	雄	割	據
새길 각	배 주	구할 구	칼 검	북칠 고	배 복	칠 격	땅 양	떼지을 군	뛰어날 웅	나눌 할	웅거할 거
刻	舟	求	劍	鼓	腹	擊	壤	群	雄	割	據
			劍								拠
			劍			擊	壤				拠

刻苦(각고) 몹시 애씀. ㉑~勉勵.
刻骨(각골) 마음 깊이 새김. ㉑~難忘.
一刻(일각) 짧은 시간. ㉑~如三秋.
舟行(주행) 배를 타고 감.
輕舟(경주) 가볍고 빠른 작은 배.
求道(구도) 도를 탐구함.
求心(구심) 중심 방향으로 쏠림.
求職(구직) 직업을 구함.
劍客(검객) 검술을 잘 하는 사람.
劍道(검도) 검술을 닦는 무도의 한 부분.
寶劍(보검) 보배로운 검.

鼓吹(고취) ①북을 치고 피리를 붊. ②
　고무하여 의기를 북돋움.
鼓角(고각) 전령용 북과 피리.
腹背(복배) 배와 등. ㉑~受敵.
腹心(복심) ①심복. ②깊은 마음 속.
腹案(복안) 마음 속에 생각하고 있는 안.
擊滅(격멸) 쳐서 멸망시킴.
擊沈(격침) 배를 쳐서 침몰시킴.
壤土(양토) 농사에 가장 적당한 흙.
天壤之差(천양지차) 하늘과 땅의 차이
　란 뜻으로, '엄청난 차이'를 이름.

②群像(군상) 많은 사람들.
群雄(군웅) 많은 영웅. ㉑~割據.
雄辯(웅변) 거침 없이 잘 하는 말.
雄姿(웅자) 웅대한 자세. 또는 그 모습.
雌雄(자웅) ①암컷과 수컷. ②우열.
割據(할거) 땅을 분할하여 웅거함. ㉑
割當(할당) 몫몫이 벼름.　ㄴ群雄~.
割愛(할애) 아깝게 생각하며 나누어 줌.
割恩斷情(할은단정) 은정을 끊음.
據點(거점) 활동의 근거지.　「據).
根據(근거) 근본이 되는 토대. 본거(本

普	遍	妥	當	壽	福	康	寧	寬	厚	敦	篤
널리 보	두루 편	온당할 타	마땅할 당	수할 수	복 복	튼튼할 강	편안할 녕	너그러울관	후할 후	도타울 돈	도타울 독
普	遍	妥	當	壽	福	康	寧	寬	厚	敦	篤

필순:
- 普: 普 普 普 普
- 遍: 扁 扁 扁 遍
- 妥: 妥 妥 妥
- 當: 尚 尚 當 當
- 壽: 壹 壹 壽 壽
- 福: 祠 福 福 福
- 康: 庐 庐 康 康
- 寧: 密 寧 寧 寧
- 寬: 寶 寬 寬 寬
- 厚: 厂 戶 厚 厚
- 敦: 亨 享 敦 敦
- 篤: 竹 竹 篤 篤

略字: 当 寿 福 寧

普通(보통) 일반적이고 보편적임.
普遍(보편) 두루 미치거나 통함.
普及(보급) 널리 펴서 알도록 함.
遍歷(편력) 널리 돌아다님. =遍踏.
遍滿(편만) 널리 그득하게 들어 참.
遍在(편재) 널리 퍼져 있음.
妥結(타결) 뜻을 절충하여 좋도록 이야
　기를 마무름.
妥當(타당) 사리에 맞아 마땅함.
當局(당국) 일을 직접 맡아 하는 기관.
當然(당연) 마땅함. 例~之事.

壽命(수명) 목숨.
壽福(수복) 오래 살며 복을 누리는 일.
壽宴(수연) 오래 산 것을 축하하는 잔치.
福德(복덕) 타고난 행복.
福利(복리) 행복과 이익.
幸福(행복) 만족을 느껴 즐거운 상태.
康寧(강녕) 건강하고 평안함.
康健(강건) 몸이 튼튼함.
寧國(영국) 나라를 편안하게 함.
寧歲(영세) 평화로운 해.
寧日(영일) 편안한 날.

寬弘(관홍) 대하는 태도가 너그러움.
寬大(관대) 마음이 너그럽고 큼.
厚德(후덕) 어질고 무던함.
厚顔無恥(후안무치) 뻔뻔스럽고 부끄러
　워함이 없음.
敦篤(돈독) 돈후(敦厚)함.
敦睦(돈목) 사이가 도탑고 화목함.
篤農(독농) 열성스러운 농부나 농가.
危篤(위독) 병세가 위중함.
寬厚敦篤: 마음씨가 너그럽고 후하며 인
　정이 도타움.

國	語	生	活	森	羅	萬	象	意	思	疎	通
冋冈國國國	言訂語語語	丿ㅏㅕ生生	氵氵氵汗活活	十木木森森	罒罘罘羄羅	立咅音意意	口ㅁ田思思				
丿ㅏㅕ生生	氵氵汗活活			艹芇芇萬萬	夕色朵象象	卫正距跱疎	冂月甬通通				
나라 국	말 어	살 생	살릴 활	나무빽빽할삼	벌일 라	많을 만	형상 상	뜻 의	생각할사	버성길소	통할 통
國	語	生	活	森	羅	萬	象	意	思	疎	通
国											
国					万						

國是(국시) 국가에서 세운 정책상의 기본 방침.
言語(언어) 말. 예~動作.
語不成說(어불성설) 말이 사리에 맞지 않아 말 같지 않음.
語源(어원) 단어가 성립된 근원.
生疎(생소) 익숙하지 못하여 낯이 섦.
生存競爭(생존경쟁) 살아가기 위한 경쟁. 예치열한 ~.
活路(활로) 살아나갈 길.
活用(활용) 살려 씀.

森林(삼림) 나무가 우거진 숲.
森羅萬象(삼라만상) 우주의 온갖 사물.
羅列(나열) 죽 벌여 놓음.
羅針(나침) 지남침. 예~盤.
萬頃(만경) ①일만 이랑. ②한없이 넓음. 예~滄波.
萬古(만고) ①오랜 옛날. ②오랜 세월
萬有(만유) 우주 만물. └을 통하여.
象徵(상징) 추상적인 것을 구체적인 것으로써 연상하게 하는 것.
象形(상형) 형상을 본뜸. 예~文字.

意欲(의욕) 하고자 하는 욕망. =意慾.
意氣(의기) 장한 마음. 예~相投.
思惟(사유) 생각. 생각함. 비思考
思考(사고) 생각하고 궁리함.
思慕(사모) 몹시 생각하고 그리워함.
疎外(소외) (사귀는 사이가) 점점 멀어짐.
疎忽(소홀) 데면데면하고 가벼움.
疎密(소밀) 성김과 빽빽함.
通告(통고) 통지하여 알림.
通過(통과) (일정한 곳이나 때를)지남.
通勤(통근) 매일 다니며 근무함.

權	謀	術	數	名	譽	毀	損	拔	本	塞	源
권도 권	꾀 모	꾀 술	꾀 수	명성 명	자랑 예	헐 훼	상할 손	뽑아낼 발	근본 본	막을 색	근원 원
權	謀	術	數	名	譽	毀	損	拔	本	塞	源
权			数		誉						
			数		誉						

權座(권좌) 통치권을 가진 자리.
權能(권능) 권세와 능력.
謀略(모략) 속임수를 쓰는 꾀.
謀利(모리) 이익만을 꾀함.
謀士(모사) 계략을 잘 꾸미는 사람.
術客(술객) 음양, 복서, 점술 등의 지식을 가지고 미신적 행위에 종사하는 ㄴ사람.
術策(술책) 모략, 계략.
術數(술수) 꾀, 계략.
數萬(수만) 몇 만. ㉑~大軍.
數厄(수액) 운수가 나쁜 재액.

名譽(명예) 사람의 사회적 평가.
名單(명단) 관계자의 이름을 적은 것.
名望(명망) 명예와 인망.
譽望(예망) 명예와 인망.
譽聞(예문) 좋은 평판.
榮譽(영예) 영광스러운 명예.
毀棄(훼기) 헐거나 깨뜨려 버림.
毀損(훼손) 헐거나 깨뜨려 못쓰게 만듦.
損傷(손상) 떨어지고 상함. 파손.
損失(손실) 축나서 없어짐.
損害(손해) 해를 봄. ㉑~賠償

拔本塞源(발본색원) 폐단의 근본을 뽑아 버리고 근원을 막음.
拔抄(발초) (글 따위를) 뽑아서 베낌.
本末(본말) ①일의 처음과 나중. ②사물의 근본과 여줄가리. ㉑~의 전도.
本心(본심) 본마음.
塞翁得失(새옹득실) '화복을 미리 짐작할 수 없음'을 이르는 말.
塞責(색책) 책임을 벗기 위해 말막음함.
源淸流潔(원청유결) 근원이 맑으면 흐름도 깨끗함.

女 女 如 如 如	⼺ ⼫ ⼫ ⼫ 履	⼀ ⼀ ⼀ ⼀ 榮	十 木 村 枯 枯	亻 俨 俨 傲 傲	⼀ 忄 慢 慢 慢
氵 蒲 蒲 蒲 薄	冫 冫 冫 冰 冰	厂 成 成 盛 盛	亠 亠 亭 衰 衰	亽 ⼆ 無 無 無	亠 ⾸ 首 道 道

如	履	薄	冰	榮	枯	盛	衰	傲	慢	無	道
같을 여	밟을 리	엷을 박	얼음 빙	성할 영	마를 고	성할 성	쇠할 쇠	거만할 오	거만할 만	없을 무	길 도
如	履	薄	冰	榮	枯	盛	衰	傲	慢	無	道
				栄 栄							

如踏平地(여답평지) 험한 곳을 평지와
　같이 거침 없이 다님.
如何(여하) 어떠함.
履歷(이력) 학업, 직업 따위의 경력.
履修(이수) 과정의 순서를 밟아 닦음.
履行(이행) 실지로 행함.
薄利多賣(박리다매) 이익을 적게 보고
　많이 팖.
薄氷(박빙) 살얼음. ⑩如履~.
氷庫(빙고) 얼음을 넣어 두는 창고.
氷釋(빙석) 얼음이 녹듯이 풀림.

榮枯(영고) 번영함과 쇠멸함. ⑩~盛衰.
榮光(영광) 빛나는 영예.
榮轉(영전) 좋은 자리로 옮김.
枯渴(고갈) 물이 바짝 마름.
枯木(고목) 마른 나무. ⑩~生花.
枯草(고초) 마른 풀.
盛年不重來(성년 부중래) 한창때는 다
　시 오지 아니함.
盛衰(성쇠) 성함과 쇠함.
衰弱(쇠약) 몸이 쇠하여 약해짐.
衰退(쇠퇴) 쇠하여 전보다 못하여 감.

傲慢(오만) 태도가 건방지고 거만함.
傲霜(오상) 서리에 굴하지 아니함.
傲視(오시) 교만하게 남을 깔봄.
慢性(만성) ①병이 급하지도 않고 속히
　낫지도 않는 성질. ②버릇처럼 됨.
慢心(만심) 남을 업신여기는 마음.
無窮(무궁) 끝없이 영원함.
無視(무시) 업신여김.
道理(도리) 마땅히 행해야 할 바 길.
道程(도정) 길의 이수. 여행의 경로.
赤道(적도) 위도를 헤아리는 기준선.

厂 尸 臣 臣 臨 臨 | 杧 樾 機 機 機 | 一 十 亐 支 | 峕 离 离 離 離 | 厂 酉 酉 醉 醉 | ノ 冖 牛 生 生
广 所 雁 應 應 | 言 絲 戀 變 變 | 氵 沪 減 滅 滅 | 歹 列 烈 죄 裂 | 一 艹 莔 夢 夢 | 一 万 歹 歹 死

臨	機	應	變	支	離	滅	裂	醉	生	夢	死
다다를림	기계 기	응할 응	고칠 변	갈라질지	흩어질리	없어질멸	찢어질렬	취할 취	살 생	꿈꿀 몽	죽을 사
臨	機	應	變	支	離	滅	裂	醉	生	夢	死
	応	変		雑							
	応	変									

臨機應變(임기응변) 그 때의 사정을 보
　아 그에 알맞게 그 자리에서 처리함.
臨戰(임전) 전쟁에 나아감. ㉑~態勢.
機甲(기갑) 최신 과학을 이용한 병기.
　㉑~部隊.
機能(기능) 어떤 분야에서 하는 역할.
應急(응급) 급한 일에 응함.㉑~手段.
應諾(응낙) 승낙함.
應用(응용) 어떤 원리를 실지에 적용함.
變遷(변천) 달라져 바뀜.
變化(변화) 변하여 다르게 됨.

支拂(지불) 돈을 치러 줌. ㉑~手段.
支流(지류) 원줄기에서 갈려 나온 물줄
支配(지배) 자기의 마음대로 다룸.ㄴ기.
離間(이간) 서로의 사이를 틀나게 함.
離農(이농) 농사를 버림.
離別(이별) 헤어짐. ㉑~의 슬픔.
鳥獸(조수) 날짐승과 길짐승.＝금수.
鳥跡(조적) 새의 발자국.
滅亡(멸망) 망하여 없어짐.
裂果(열과) 익으면 껍질이 터지는 열매.
分裂(분열) 갈라져 나뉨.

醉生夢死(취생몽사) 흐리멍덩하게 삶.
醉漢(취한) 술 취한 사나이.
醉興(취흥) 술에 취하여 일어나는 흥취.
生計(생계) 살아가는 방도나 형편.
生存競爭(생존경쟁) 살아가기 위한 경
　쟁. ㉑치열한 ~.
夢想(몽상) 실현성이 없는 헛된 생각.
夢中(몽중) 꿈 속.
夢幻(몽환) '허황한 생각'을 이르는 말.
死亡(사망) 죽음. ㉑~申告.
死生(사생) 삶과 죽음. 生死.㉑~決斷.

教	養	講	座	勇	敢	無	雙	克	己	復	禮
종교 **교**	기를 **양**	강론할 **강**	자리 **좌**	용감할 **용**	썩썩할 **감**	없을 **무**	쌍 **쌍**	이길 **극**	자기 **기**	돌이킬 **복**	인사 **례**

교육(教育) 지식을 가르치며 품성을 기름.

순교(殉教) 종교를 위하여 목숨을 바침.

양성(養成) 인재를 길러 냄.

양육(養育) 어린이를 길러 자라게 함.

양호(養護) 기르고 보호함.

강구(講究) 연구하여 대책을 취함.

강습(講習) 시기적으로 하는 교육.

좌담(座談) 여럿이 앉아서 하는 이야기.

좌석(座席) 앉을 자리.

좌우(座右) 앉은 자리의 옆.

용감(勇敢) 썩썩하고 겁이 없음.

용맹(勇猛) 날래고 사나움.

만용(蠻勇) 난폭한 용기.

감불생심(敢不生心) 감히 엄두도 내지 못함.

감행(敢行) 어려움을 무릅쓰고 행함.

공개(公開) 널리 개방함.

쌍견(雙肩) 양쪽 어깨.

쌍두마차(雙頭馬車) 두 마리 말로 끄는 마차.

쌍친(雙親) 어버이, 부모.

극기(克己) 사념, 사욕 등을 양심, 의지 등으로 눌러 이김. 예~復禮.

극복(克服) (난관, 고생 등을) 이겨냄.

기유(己有) 자기의 소유.

기출(己出) 자기가 낳은 자식.

복귀(復歸) 본래의 상태로 돌아옴.

복원(復元) 원래대로 다시 회복함.

복흥(復興) 쇠했던 것이 다시 일어남.

예의(禮儀) 예절과 몸가짐.

예물(禮物) 사례의 뜻으로 주는 물건.

예방(禮訪) 예로서 방문함.

雙	務	契	約	鈍	筆	勝	聰	獎	勵	指	導
仆 隹 雔 雙 雙	予 矛 矛 敄 務	彐 㓞 㓞 㓞 契	幺 糸 糸 約 約	牟 金 金 釦 鈍	竹 竹 笔 笔 筆	月 厈 朕 勝 勝	耳 耵 聃 聰 聰	丬 爿 將 將 獎	厂 厃 厲 厲 勵	扌 扌 抃 指 指	艹 首 首 道 導
쌍 쌍	일 무	맺을 계	약속 약	둔할 둔	글씨 필	나을 승	총명할 총	권면할 장	힘쓸 려	가리킬 지	이끌 도
雙	務	契	約	鈍	筆	勝	聰	獎	勵	指	導
双											
双							聡		励		

雙務契約: 당사자 쌍방이 서로 어떤 의무를 부담하는 계약.
雙璧(쌍벽) 한 쌍의 구슬.
務望(무망) 힘써 바람.
務實(무실) 참되고 실속 있도록 힘씀.
務進(무진) 힘써 나아감.
契約(계약) 지킬 의무에 대한 약속.
契機(계기) 일이 일어날 기회.
契員(계원) 같은 계를 조직한 사람.
約條(약조) 조건을 붙여 약속함.
約婚(약혼) 결혼하기로 약속함.

鈍筆勝聰: 둔한 글씨가 총명함보다 나음. 곧기록해 두는 것이 암기해 두는 것보다 낫다는 말.
鈍器(둔기) 날이 무딘 연장.
筆耕(필경) 삯을 받고 글이나 글씨를 쓰는 일. 예~生.
筆談(필담) 글로 써서 의사를 통함.
勝算(승산) 이길 가망성.
勝戰(승전) 싸움에서 이김.
聰明(총명) 매우 재주가 있고 영리함.
聰敏(총민) 총명하고 민첩함.

獎勵指導: 권하여 힘쓰게 하고 가리키어 이끎.
獎學(장학) 공부나 학문을 장려함. 예~生.
勵志(여지) 의지를 돋우어 줌.
勵行(여행) 힘써서 행함.
指導(지도) 가르쳐 주어 일정한 방향으로 나아가게 이끎.
指名(지명) 이름을 지정함.
導火線(도화선) 폭발물을 터뜨릴 때 불을 당기는 심지.

含	憤	蓄	怨	祕	密	保	障	那	邊	危	懼
人今今含含含	忄忄忄忄愤憤	艹苦菩菩蓄	クタ知怨怨	示礻礽祀祕	少宀宓宓密密	亻伲伲伲保	阝阝阫隋障	コヨヨ那那	自臭臭臱邊	⌒⌒户户危	忄忄忄忄懼懼
머금을**함**	분할 **분**	쌓을 **축**	원한 **원**	숨길 **비**	비밀할**밀**	책임질**보**	거리낄**장**	어찌 **나**	가 **변**	위태로울**위**	두려워할**구**
含	憤	蓄	怨	秘	密	保	障	那	邊	危	懼
									辺		
			祕						辺		

含憤(함분) 분을 품음. 예~蓄怨.
含淚(함루) 눈물을 머금음.
含笑(함소) 웃음을 띰.
含蓄(함축) 많은 뜻이 집약되어 있음.
憤怒(분노) 분하게 여기어 몹시 성냄.
憤痛(분통) 분하고 절통함.
蓄財(축재) 재물을 모아 쌓음.
蓄電(축전) 전기를 축적하는 일.
怨惡(원오) 원망하고 미워함.
不怨天不尤人(불원천불우인) 하늘을 원
　망하지 아니하고 사람을 탓하지 않음.

祕密(비밀) 남에게 알려서는 안될, 일
　의 속내. 예 ~投票.
祕計(비계) 남 모르게 꾸며 낸 꾀.
祕策(비책) 비밀한 계책.
密封(밀봉) 단단히 붙여 꼭 봉함. 「입.
密輸入(밀수입) 법을 어겨 몰래하는 수
保健(보건) 건강을 보호하는 일.
保身策(보신책) 몸을 보호하는 계책.
保險(보험) 손해를 물어 주겠다는 보증.
障壁(장벽) 방해가 되는 것.
障害(장해) 거리껴서 해가 됨.

那邊(나변) 어디, 어느 곳.
邊境(변경) 국경에 가까운 지대.
邊民(변민) 변방에서 사는 백성.
邊方(변방) 국경에 가까운 지대. 변경.
邊防(변방) 변방의 경비.
危急存亡之秋(위급 존망지 추) 나라의
　존망이 문제로 되는 가장 위태로울 때.
危機一髮(위기일발) 위급함이 매우 절
　박한 순간.
懼然(구연) 두려워하는 ᄁᆞᆷ.
危懼(위구) 두려워함.

旦車重動動 月刖脈脈脈	旦車輪輪輪 丨屮屮出出	亻亻仁丘兵 彳彳仅役役
石矼硬硬硬 ノイイ化	扌扩护挀振 𦥯𦥯舆興興	一コ己己忌 フ尸月辟避

動	脈	硬	化	輸	出	振	興	兵	役	忌	避
움직일동	혈관 맥	굳을 경	될 화	실어낼수	나갈 출	떨칠 진	일어날흥	군사 병	소임 역	꺼릴 기	피할 피
動	脈	硬	化	輸	出	振	興	兵	役	忌	避
							兴				

動脈硬化 : 동맥의 벽이 두꺼워져서 굳어지는 일.

動力(동력) 원동력.
動脈(동맥) 심장에서 나오는 혈맥.
脈脈(맥맥) 끊임없이. 꾸준히.
執脈(집맥) 맥을 짚어 진찰하는 일.
硬化(경화) 굳어져 단단하게 됨.
硬結(경결) 단단하게 굳게 뭉침.
硬骨(경골) 절조가 굳고 굽히지 않음.
化生(화생) 형체를 변하여 달리 됨.
感化(감화) 마음으로 느껴 변함.

輸出振興 : (외국으로 상품을) 실어 내는 일을 떨쳐 일으킴.

出沒(출몰) 나타났다 없어졌다 함.
出奔(출분) 도망함.「해짐.
出世(출세) 높은 지위에 오르거나 유명
振動(진동) 혼들리어 움직임.
振作(진작) (정신을) 떨쳐 가다듬음.
振興(진흥) (기세를) 떨쳐 일으킴.
興隆(흥륭) 일어나 번영해짐.
興亡(흥망) 흥함과 망함.
興業(흥업) 산업이나 사업을 일으킴.

兵役忌避 : 국민이 의무적으로 군대에 복무해야 할 일을 꺼려서 피함.

慕兵(모병) 병정을 모음[뽑음].
役事(역사) 토목이나 건축 등의 공사.
役員(역원) 임원.
忌避(기피) 꺼려서 피함. ㉝兵役~
忌故(기고) 제사를 지내는 일. 또는 그 제사.
避亂(피란) 난리를 피함.
避雷(피뢰) 벼락을 피함.
避身(피신) (위험에서) 몸을 피함.

ニチ禾禾秒秩	亠广庁序序	沪沪沪浞混	''' 肖肖矞亂	王珂珤環環	土圹圹培境境					
束敕整整整	クタ外然然	日昙昙景影	纟細鄉響響	一十扌支	冂西酉酊配					

秩	序	整	然	混	亂	影	響	環	境	支	配
차례 질	차례 서	가지런할정	그러할연	섞을 혼	난리 란	그림자영	울릴 향	두를 환	지경 경	갈라질지	나눌 배
秩	序	整	然	混	亂	影	響	環	境	支	配
					乱						
					乱						

秩序(질서) 정해져 있는 상호간의 절차.
秩高(질고) 관직, 봉급이 높음.
秩滿(질만) 임기가 참.
序曲(서곡) ①전주곡. ②현상 진행에 있어서의 첫머리.
序論(서론) 머리말. 凾結論.
整齊(정제) 한결같이 가지런함.
整列(정렬) 가지런하게 열을 지음.
整理(정리) 말끔하게 바로잡아 처리함.
然諾(연낙) 그리 하겠다고 허락함.
然後(연후) 그러한 뒤.

混同(혼동) 이것과 저것을 구별하지 못하고 뒤섞음.
混亂(혼란) 갈피를 잡을 수 없이 어지러움.
亂局(난국) 어지러운 판국.
亂立(난립) 어지럽게 나섬.
亂時(난시) 어지러운 시대.
影像(영상) 비쳐서 생긴 형상.
影子(영자) 그림자.
影響(영향) 다른 사물에 미치는 결과.
響應(향응) 소리에 마주쳐서 그 소리와 같이 울림.

環境(환경) 둘러싸고 있는 주위의 정황.
環形(환형) 고리처럼 둥글게 생긴 모양.
境遇(경우) ①어떤 조건 밑에, 놓일 때. ②처하고 있는, 사정이나 형편.
境界(경계) 땅이 서로 이어진 곳.
支拂(지불) 돈을 치러 줌. 例～手段.
支流(지류) 원줄기에서 갈려 나온 물줄기.
支配(지배) 자기의 마음대로 다룸.
配匹(배필) 부부로 되는 짝. ＝配偶.
配給(배급) 일정하게 나누어 공급함.
配所(배소) 귀양살이하는 곳.

畫	耕	夜	讀	賜	額	書	院	諒	解	釋	放
⺕ 申 書 書 畫	⼆ ≡ 丰 耒 耒 耕	⼇ 广 � 夜 夜	言 言 讀 讀 讀 讀	貝 貯 貯 賜 賜	⼧ 客 客 額 額	⺕ 申 書 書 書	⻖ 阝 阼 院 院	言 言 許 諒 諒	角 角 角 解 解	⼌ 釆 釋 釋 釋	⼇ 方 扩 放 放
낮 주	밭갈 경	밤 야	읽을 독	줄 사	현판 액	글 서	집 원	살필 량	풀릴 해	놓을 석	방자할 방
畫	耕	夜	讀	賜	額	書	院	諒	解	釋	放
昼			読							釈	
昼			読							釈	

畫夜(주야) 낮과 밤. 圆畫夜兼行.
畫耕夜讀(주경야독) 낮에는 농삿일을 하고 밤에는 글을 읽음. 곧 바쁜 틈을 타서 공부함.
畫思夜度(주사야탁) 밤낮으로 깊이 생 각함.
夜襲(야습) 밤에 습격함.
耕作(경작) 땅을 갈아서 농사를 지음.
耕田(경전) 논밭을 갊.
讀書(독서) 책을 읽음.
讀心(독심) 남의 심중을 알아냄.
讀破(독파) 끝까지 다 읽어냄.

賜暇(사가) 휴가를 줌.
賜藥(사약) 사약을 주어 자살하게 함.
賜田(사전) 임금이 내려 준 밭.
額面(액면) 유가 증권에 적힌 액수.
額子(액자) 현판에 쓴 글자.
差額(차액) 차가 나는 액수.
書簡(서간) 편지. 圆~文.
書道(서도) 붓글씨 쓰는 법.
書籍(서적) 책.
院外(원외) '원'자가 붙은 기관의 밖.
醫院(의원) 병원. 圆病院.

諒察(양찰) 생각하여 미루어 살핌.
諒知(양지) 살펴서 앎.
諒解(양해) 너그러이 용납함.
解決(해결) 제기된 일을 해명 처리함.
解約(해약) ①계약을 해제함. ②파약.
解體(해체) 단체를 해산함.
釋明(석명) 사실을 설명하여 내용을 밝 힘.
釋門(석문) 불교. 불문.
釋放(석방) 풀어서 내어 놓음.
放浪客(방랑객) 떠돌아 다니는 사람.
放心(방심) 마음을 쓰지 않고 놓음.

| 糸 糸 糸糸 糸 總 | 二 千 禾 和 和 | 一 ㄱ ㄹ ㄹ 局 | ㄱ ㄹ ㄹ 阝 阝 限 | 幺 糸 紅 紀 紀 | 幺 糸 紅 綱 綱 |
| 冂 同 同 團 團 團 | 幺 糸 紅 結 結 | 竹 竹 竹 範 範 | 冂 同 固 圍 圍 圍 | 矿 矿 砕 砕 確 | ' 一 六 立 立 |

總	和	團	結	局	限	範	圍	紀	綱	確	立
모두 **총**	풀 **화**	모임 **단**	맺을 **결**	부분 **국**	한정할 **한**	한계 **범**	둘레 **위**	벼리 **기**	벼리 **강**	확실할 **확**	설 **립**
總	和	團	結	局	限	範	圍	紀	綱	確	立
		団					囲				
総		団					囲				

總決算(총결산) 총괄하여 하는 결산.
總動員(총동원) 전체 인원이나 전체 역량의 동원.
和氣(화기) 온화한 기색.
和樂(화락) 화평하고 즐거움.
和解(화해) 다투던 일을 풂.
團結(단결) 한 덩이로 뭉침.
團體(단체) 동일한 목적을 위한 사람들의 조직체.
結實(결실) 열매를 맺음.
結緣(결연) 인연을 맺음. ㉝姉妹~.

局限(국한) 범위를 한 부분에 한정함.
局面(국면) 일이 되어가는 상태.
局部(국부) 전체 가운데의 한 부분.
限界(한계) ①한정된 경계선. ②(어떤 현상의) 범위.
限死(한사) 죽음을 내걺. ㉝~決斷.
範式(범식) 모범으로 보일 만한 양식.
範圍(범위) 무엇이 미치는 한계.
規範(규범) 의무적으로 지켜야 할 질서.
圍立(위립) 뺑 둘러 싸고 섬.
周圍(주위) 둘레. ㉝ ~環境.

紀綱(기강) 규율과 질서.
紀年體(기년체) 역사적 사실을 연대순으로 서술하는 역사 서술 체제.
綱領(강령) 활동이나 사업 등에서의 중요한 내용이나 계획. ㄴ덕.
綱要(강요) 일의 중요한 요점.
確認(확인) 확실하게 인정함.
的確(적확) 의심할 나위 없이 확실함.
立脚(입각) 근거를 두어 그 처지에 섬.
立法(입법) 법령을 제정함.
竝立(병립) 나란히 함께 섬.

日月県県顯顯	口口中忠忠	厂尸臤堅緊	糸紵紵縮縮	木杧枏梅梅	厂酉酚酸酸					
一尸尉尉慰慰	动动神魂魂	日目貝財財	一下正政政	丨卜止止	氵汩渴渴渴					

顯	忠	慰	魂	緊	縮	財	政	梅	酸	止	渴
나타날 현	충성 충	위로할 위	넋 혼	팽팽할 긴	줄 축	재물 재	정사 정	매실 매	실 산	그칠 지	목마를 갈

顯 忠 慰 魂 緊 縮 財 政 梅 酸 止 渴

顯
顯

顯著(현저) 드러난 것이 두드러져 분명함. 「버지」를 이르는 말.
顯考(현고) 신주나 축문에서 '돌아간 아'
顯達(현달) 지위가 높아지고 이름이 남.
忠告(충고) 진심으로 타일러 줌.
忠實(충실) 충직하고 성실함.
忠勇(충용) 충성과 용맹.
慰勞(위로) 고달픔을 풀도록 따뜻하게 대함. 예~와 慰安.
慰問(위문) 위로하기 위하여 인사함.
魂不附體(혼불부체) 혼비백산.

緊縮(긴축) 바싹 줄임. 예~財政.
緊急(긴급) 일이 아주 긴하고 급함.
緊張(긴장) 힘이나 주의를 집중함.
縮圖(축도) 작게 줄여 그린 그림.
縮小(축소) 줄이어 적게 하거나 작게 함.
縮刷(축쇄) 원형을 축소하여 하는 인쇄.
財源(재원) 재물이나 재정의 원천.
財政(재정) 재산 관리 이용의 계획적 활동. 예窮乏한 ~.
政治(정치) 국가의 주권자가 나라를 다스림. 예民主~.

梅酸止渴: 매실의 신맛이 목마름을 그치게 함.
梅蘭(매란) 매화와 난초
梅信(매신) 매화꽃이 핀 소식.
酸味(산미) 신 맛.
酸性(산성) 산을 포함하고 있는 성질.
止哭(지곡) 곡을 그침.
止水(지수) 잔잔한 물. 예明鏡~.
止血(지혈) 피가 흘러 나오다가 그침.
渴民待雨(갈민대우) 가물 때 농민들이 몹시 비를 기다림.

鏡	浦	遊	覽	魚	泳	潭	底	烏	飛	梨	落
거울 경	개 포	놀 유	볼 람	물고기 어	헤엄칠 영	못 담	밑 저	까마귀 오	날 비	배 리	떨어질 락
鏡	浦	遊	覽	魚	泳	潭	底	烏	飛	梨	落
			覽								

鏡面(경면) 거울의 비치는 쪽의 바닥.
鏡花水月(경화수월) '눈으로 보이나 손
　으로 잡을 수 없음'을 이르는 말.
浦口(포구) 배가 드나드는 개의 어귀.
浦民(포민) 갯가에 사는 백성.
浦村(포촌) 갯마을.
遊覽(유람) 돌아다니며 구경함.
遊牧(유목) 돌아다니면서 가축을 침.
遊子(유자) 여행하는 사람.
博覽强記(박람강기) 여러 가지 책을 많
　이 읽고 기억을 잘 함.

魚泳潭底: 물고기가 못의 밑에서 헤엄침.
魚介(어개) ①물고기와 조개. ②'바다
　속에 사는 동물'을 통틀어 이르는 말.
魚物(어물) 생선이나 생선을 말린 것.
魚肉(어육) 생선과 짐승의 고기.
泳法(영법) 헤엄 치는 방법.
背泳(배영) 등헤엄.
潭思(담사) 깊은 생각.
潭水(담수) 깊은 물.
底面(저면) 밑면.
底邊(저변) 밑변. ㉔ ~擴大.

烏飛梨落(오비이락) 까마귀 날자 배 떨
　어지기.
烏合之卒(오합지졸) 임시로 끌어 모아
　훈련이 없는 군사.
飛躍(비약) ①날 듯이 높이 뛰어 오름.
　②급속히 진보함. ③많이 활약함.
梨園(이원) ①배나무를 심은 정원. ②
　옛날, 아악을 가르치던 곳.
栗梨(율리) 밤과 배.
落花(낙화) 꽃이 짐. ㉔ ~流水.
部落(부락) 마을. 동네.

楊	朱	泣	岐	紛	爭	頻	繁	武	陵	桃	源
木 桿 桿 楊 楊	⌐ ⌐ 牛 牛 朱	氵 氵 氵 泣 泣	｜ 山 山 山岐 岐	幺 糸 糸 紛 紛	⌐ ⌐ 岳 岳 爭	止 止 步 频 頻	乇 复 复 繁 繁	一 二 戸 武 武	阝 阡 阡 陵 陵	木 村 村 机 桃	氵 氵 氵 源 源
버들 양	붉을 주	울 읍	갈림길 기	어지러울분	다툴 쟁	자주 빈	많을 번	호반 무	언덕 릉	복숭아 도	근원 원
楊	朱	泣	岐	紛	爭	頻	繁	武	陵	桃	源

楊朱泣岐 : 양 주가 갈림길에서 욺. 곧 사람은 마음먹기에 따라 선인도 악인도 됨의 비유.
楊柳(양류) 버들.
楊梅靑(양매청) 금동광에서 나는 광물.
楊枝(양지) 버들가지.
朱顔(주안) 붉은 빛의 얼굴. 소년의 얼
朱欄(주란) 붉은 칠을 한 난간. └굴.
朱書(주서) 주묵으로 씀. 또는 그 글씨.
泣血(읍혈) 피눈물나게 슬피 욺.
感泣(감읍) 감격하여 욺.

紛爭頻繁 : 어지럽게 엉클어진 다툼질이 잦고 많음.
紛爭(분쟁) 복잡하게 얼크러진 다툼질.
紛起(분기) 여기 저기에서 일어남.
頻度(빈도) 잦은 도수.
頻發(빈발) 자주 일어남.
繁榮(번영) 번성하고 영화로움.
繁雜(번잡) 번거롭고 복잡함.
繁華(번화) 번창하고 화려함.
爭議(쟁의) 노동 문제를 중심으로 다툼.
爭點(쟁점) 다투는 중심이 되는 점.

武陵桃源(무릉도원) 이 세상과 따로 떨어진 별천지. 이상향(理想鄕).
武勇(무용) 싸움에 용맹스러움.
陵所(능소) 무덤이 있는 곳.
陵寢(능침) 능묘.
陵幸(능행) 임금이 능에 거동함.
桃源境(도원경) ①무릉 도원처럼 아름다운 지경. ②이상향.
桃仁(도인) '복숭아 씨'를 한약재로 이르는 말.
源泉(원천) 물이 흘러 나오는 근원.

一 T 王 玡 珍	今 今 余 禽 禽	禾 秆 秳 秮 積	木 朾 柯 極 極	日 旦 旱 景 景	材 椎 槪 槪 槪
一 大 츠 즙 奇	吅 吅 嘂 獸 獸	ノ 次 次 姿 姿	圡 圥 圥 勢 勢	乚 二 卌 無 無	宀 宆 窈 窮 窮

珍	禽	奇	獸	積	極	姿	勢	景	槪	無	窮
진귀할진	새 금	기이할기	짐승 수	쌓을 적	제위 극	모습 자	형세 세	경치 경	대개 개	없을 무	궁할 궁
珍	禽	奇	獸	積	極	姿	勢	景	槪	無	窮
		獸									
	奇	獸									

珍禽奇獸 : 진귀한 새와 기이한 짐승.
珍客(진객) 귀한 손님.
珍味(진미) 좋은 맛이 있는 음식.
珍品(진품) 진귀한 물품.
禽語(금어) 새가 우는 소리.
禽鳥(금조) '새'의 총칭.
奇妙(기묘) 기이하고 묘함.
奇想天外(기상천외) 착상이나 생각이 아
　　주 기발함.
獸心(수심) 짐승과 같은 마음.
獸慾(수욕) 짐승 같은 비열한 욕심.

積功(적공) 공을 쌓음.
積極(적극) '능동, 진취' 등의 뜻을 나
　　타내는 말. ㉖~的인 姿勢.
極難(극난) 지극히 어려움.
南極(남극) 남쪽 끝. ㊫北極.
登極(등극) 임금 자리에 오름.
姿態(자태) 몸을 가지는 태도나 맵시.
姿色(자색) 여자의 고운 얼굴.
姿勢(자세) 몸을 가진 모양.
勢力(세력) 권력이나 기세의 힘.
去勢(거세) 동물의 생식 능력을 없앰.

景槪(경개) 경치. ㉖山川~
景慕(경모) 우러러 사모함.
景物(경물) 경치. 풍경.
槪念(개념) 추상적으로 종합된 생각.
槪略(개략) 대강 추려 줄임.
槪算(개산) 개략적인 계산.
窮迫(궁박) 몹시 곤궁함.
窮狀(궁상) 곤궁하게 살아가는 상태.
窮鳥(궁조) 도망갈 길 없이 몰린 새.
無窮(무궁) 끝없이 영원함.
無視(무시) 업신여김.

花	爛	春	城	萬	化	方	暢	億	兆	蒼	生
꽃 화	빛날 란	봄 춘	성 성	많을 만	될 화	모 방	펼 창	억 억	조 조	무성할 창	살 생
花	爛	春	城	萬	化	方	暢	億	兆	蒼	生
				万							

野花(야화) 들꽃.
花信(화신) 꽃소식.
爛漫(난만) 꽃이 활짝 피어 아름다움.
爛熟(난숙) 무르녹게 잘 익음.
爛開(난개) 꽃이 만개함.
春光(춘광) ①봄철. ②봄 경치.
春風秋雨(춘풍추우) '지나가는 세월'을 이름.
春寒(춘한) 봄추위.
城市(성시) 도시.
城隍堂(성황당) 서낭당(원말).

萬古(만고) ①오랜 옛날. ②오랜 세월
萬有(만유) 우주 만물. ㄴ을 통하여.
化生(화생) 형체를 변하여 달리 됨.
感化(감화) 마음으로 느껴 변함.
退化(퇴화) 진보 전의 상태로 돌아감.
方途(방도) (일을 하여 갈) 방법과 도
方伯(방백) 한 지방의 장관. ㄴ리.
方案(방안) 일을 처리할 방법이나 방도
에 관한 안. ㉑統一~.
暢達(창달) (주로 의견이나 여론 등이)
거리낌이나 막힘 없이 표달됨.

億萬(억만) 억. 아주 많은 수효.
億兆(억조) 썩 많은 수. ㉑~蒼生.
兆占(조점) 점. 점을 침.
兆朕(조짐) 징조.
微兆(징조) 어떤 일이 생길 기미.
蒼古(창고) 아주 오랜 옛날.
蒼茫(창망) 너르고 멀어서 아득함.
蒼波(창파) 푸른 물결. ㉑萬頃~.
生疎(생소) 익숙하지 못하여 낮이 섦.
生存競爭(생존경쟁) 살아가기 위한 경
쟁. ㉑치열한 ~.

錯	誤	訂	正	情	狀	參	酌	隆	替	興	廢
鈩鈤鉗錯錯	言記誤誤誤			ノ忄忄忄忄情情	丨爿爿爿狀狀			阝阤陉降隆	二夫扶扶扶替替		
一二言訂訂	一丅下正正			亠厽ム�夋參	冂丙酉酌酌			｜門門門興興	广庐庐庶廢廢		
어긋날 **착**	그릇될 **오**	꿇을 **정**	바를 **정**	형편 **정**	형편 **상**	살필 **참**	짐작할**작**	성할 **룡**	쇠할 **체**	흥할 **홍**	망할 **폐**
錯	誤	訂	正	情	狀	參	酌	隆	替	興	廢
					狀	參				兴	廢
					狀						廃

錯誤(착오) 착각으로 인한 잘못.
錯覺(착각) 잘못 인식함.
錯亂(착란) 뒤섞이어 어지러움.
誤認(오인) 잘못 인정함.
誤判(오판) 잘못 판단함.
訂正(정정) 글자나 글의 잘못을 고침.
再訂(재정) 두 번째의 정정.
正規(정규) ①바른 규정. ②정상적인 상태. 예~軍
正道(정도) 바른 길.
正義(정의) 사람이 지켜야 하는 바른 도

情狀參酌:형편을 살펴서 짐작함. 곧 형편을 참작하여 적당하게 고려함.
狀態(상태) 사물의 형편이나 모양.
賞狀(상장) 상을 나타내는 증서.
參加(참가) (어떤 조직이나 일에) 참여하거나 가입함.
參考(참고) 참조하여 생각함.
參與(참여) 무슨 일에 참가하여 관계함.
酌定(작정) 짐작하여 결정함.
參酌(참작) 참고하여 알맞게 헤아림. 「리.
對酌(대작) 마주 대하여 술을 마심.

隆替興廢:성함과 쇠함과 흥함과 망함.
隆替(륭체) 성함과 쇠함.＝盛衰(성쇠)
隆盛(륭성) 힘이 성해짐.
隆興(륭흥) 성하게 일어남.
替代(체대) 번갈아 대신함.
替送(체송) 대신하여 보냄.
替換(체환) 바꿈.
興亡(흥망) 흥함과 망함.
興業(흥업) 산업이나 사업을 일으킴.
廢止(폐지) 제도 등을 그만 두거나 없
廢家(폐가) 버려 둔 집. └앰.

唯	我	獨	尊	宣	傳	萬	邦	緊	張	緩	和
口 叮 吖 唯 唯	二 千 手 我 我	犭 狇 狎 獨 獨	产 酋 酋 尊 尊	宀 宀 宣 宣 宣	亻 佰 俥 傳 傳	竹 苜 萬 萬 萬	一 三 丰 邦 邦	厂 臣 臤 堅 緊	弓 引 張 張 張	糸 紓 絲 緩 緩	二 千 禾 和 和
오직 유	나 아	홀로 독	높을 존	널리알빌선	전할 전	많을 만	나라 방	팽팽할긴	당길 장	늦출 완	풀 화
唯	我	獨	尊	宣	傳	萬	邦	緊	張	緩	和
		独		伝	万						
		独	尊	伝	万						

唯物論(유물론) 우주 만유의 궁극적 실재를 물질로 보는 설.
唯我獨尊(유아독존) 세상에는 내가 제일이라고 자랑하는 것.
我見(아견) 자기 멋대로의 생각.
我執(아집) 소아에 집착하여 자기만 내세움. 例~이 强하다.
獨斷(독단) 자기 혼자 결정함.
獨裁(독재) 단독으로 사물을 처리함.
尊待(존대) 존경하여 대접하거나 대함.
尊稱(존칭) 존경하여 부르거나 일컬음.

宣布(선포) 선언하여 공포하는 일.
宣告(선고) ①선언하여 알림. ②판결을 언도함. 例~猶豫.
宣傳(선전) 대중에게 널리 알림.
傳單(전단) 삐라. 例~撒布(살포).
傳聞(전문) 전하여 주는 말을 통하여 들음.
傳統(전통) 계통적으로 전함.
萬感(만감) 여러 가지의 감회.
萬頃(만경) ①일만 이랑. ②한없이 넓음. 例~滄波.
合邦(합방) 나라를 합침. 例韓日~.

緊縮(긴축) 바싹 줄임. 例~財政.
緊急(긴급) 일이 아주 긴하고 급함.
緊密(긴밀) 아주 긴하고 가까움.
緊張(긴장) 팽팽하게 캥김.
張力(장력) 끌어 당기는 힘.
張本(장본) 일의 발단이 되는 근원.
緩步(완보) 느릿느릿한 걸음.
緩和(완화) 느슨하게 함.
和氣(화기) 온화한 기색.
和樂(화락) 화평하고 즐거움.
和解(화해) 다투던 일을 풂.

190

昏	定	晨	省	環	境	汚	染	紅	爐	點	雪
어두울혼	정할정	새벽신	살필성	두를환	지경경	더러울오	물들염	붉을홍	화로로	점점	눈설
昏	定	晨	省	環	境	汚	染	紅	爐	點	雪
									炉	点	
									炉	点	

昏睡(혼수) 정신 없이 잠이 듦.
昏定晨省(혼정신성) 아침 저녁으로 어버이의 안부를 물어서 살핌.
定着(정착) 일정한 곳에 자리잡아 있음.
定評(정평) 모든 사람이 인정하는 평판.
晨昏(신혼) 새벽과 황혼.
晨鐘(신종) 절에서 치는 새벽 종.
晨夜(신야) 이른 아침과 저문 밤.
省察(찰) 마음을 반성하여 살핌.
省略(략) 일정한 절차에서 일부분을 빼거나 줄임.

環境(환경) 둘러싸고 있는 주위의 정황.
環形(환형) 고리처럼 둥글게 생긴 모양.
境遇(경우) ①어떤 조건 밑에, 놓일 때. ②처하고 있는, 사정이나 형편.
境界(경계) 땅이 서로 이어진 곳.
汚染(오염) 더럽게 물듦.
汚名(오명) ①더러워진 명예. ②누명.
汚損(오손) 더럽히고 손상함.
染色(염색) 물을 들임.
傳染(전염) 병이 옮음. 옮아 물듦. 예~病.

紅爐(홍로) 붉게 단 화로 예~點雪.
紅顔(홍안) 혈색 좋은 얼굴.
紅葉(홍엽) 빛깔이 붉은 잎.
爐邊(노변) 화로 주변. 예~談話.
點呼(점호) 한 사람 한 사람 이름을 불러가며 인원이 맞는가를 알아봄.
點火(점화) 불을 붙임.
雪景(설경) 눈이 내리거나 덮인 경치.
雪憤(설분) 분풀이.
螢雪(형설) 부지런하고 꾸준하게 학문을 닦음. 예~之功.

微	吟	緩	步	龍	味	鳳	湯	換	骨	奪	胎
작을 미	읊을 음	느릴 완	걸을 보	용 룡	맛 미	봉황새 봉	국 탕	바꿀 환	뼈 골	빼앗을 탈	태 태

획순:
彳 彳 彳 彳 微 / 口 口 吶 吸 吟 / 音 音 音 龍 龍 / 口 吽 吽 味 味 / 扌 护 护 換 換 / 口 凹 骨 骨 骨
糸 糸 絟 絟 緩 / 卜 止 牛 步 步 / 几 尸 凡 鳳 鳳 / 氵 沪 沪 湯 湯 / 六 木 夲 奮 奪 / 月 月 胚 胎 胎

竜

微吟緩步 : 입 안의 소리로 (시가를) 읊으며 천천히 걸음.
微妙(미묘) 야릇하게 묘함.
微官末職(미관말직) 자리가 낮고 하지 않은 벼슬.
吟味(음미) 사물의 속뜻을 새겨서 맛봄.
吟誦(음송) 시가를 높이 외어 읊음.
緩步(완보) 느릿느릿한 걸음.
緩和(완화) 느슨하게 함.
步道(보도) 인도.
步武(보무) 활발하게 걷는 걸음.

龍味鳳湯 : 용의 맛과 봉황새의 국. 곧 맛이 썩 좋은 음식의 비유.
龍頭(용두) 용의 머리. ㈎~蛇尾.
龍顔(용안) '임금의 얼굴'을 이르는 말.
味覺(미각) 맛에 대한 감각.
味道(미도) 도(道)를 완미하고 체득함.
無味(무미) ①맛이 없음. ②몰취미함.
鳳兒(봉아) 뛰어나게 훌륭한 아들.
鳳眼(봉안) 꼬리가 위로 째진 눈.
湯水(탕수) 더운물. 「堂堂.
湯池(탕지) 견고한 성. ㈎金城~.

換氣(환기) 공기를 바꾸어 넣음.
換算(환산) 한 단위를 다른 단위로 바꾸어 고침. ㈎~率.
骨幹(골간) 뼈대.
骨肉(골육) ①뼈와 살. ②육친. ㈎~相爭.
骨折(골절) 뼈가 부러짐.
奪取(탈취) 빼앗아 가짐.
爭奪(쟁탈) 싸워서 빼앗음.
掠奪(약탈) 폭력을 써서 빼앗음.
換骨奪胎 : 뼈를 바꾸고 태를 빼앗음. 곧 (形容)이 좋은 방향으로 아주 달라짐.

氵 江 沍 鴻 鴻	冂 丙 因 恩 恩	糸 糾 絆 縱 縱	杧 槓 橫 橫 橫	歺 歺 死 殊 殊	一 万 歹 歺 死
夅 夆 飣 飽 飽	亠 古 亯 亨 享	亠 仁 無 無 無	冂 彐 聿 肀 盡	大 木 夲 奮 奮	門 鬥 鬥 鬪 鬪

鴻	恩	飽	享	縱	橫	無	盡	殊	死	奮	鬪
클 홍	은혜 은	배부를 포	누릴 향	세로 종	가로 횡	없을 무	다할 진	결심할 수	죽음 사	떨칠 분	싸울 투
鴻	恩	飽	享	縱	橫	無	盡	殊	死	奮	鬪
							尽				
				縱							鬪

鴻業(홍업) 나라를 세우는 큰 사업.
雁鴻(안홍) 기러기와 큰기러기.
恩功(은공) 은혜와 공덕.
恩惠(은혜) 혜택이나 신세.
謝恩(사은) 받은 은혜에 대해 사례함.
飽享(포향) 싫도록 누림.
飽食(포식) 부르게 잔뜩 먹음. 예~暖.
享年(향년) 한 평생에 누린 나이. ㄴ衣.
享樂(향락) 즐거움을 누림.
鴻恩飽享 : 넓고 큰 은덕이나 은혜를 배
　부르도록 싫것 누림.

縱橫(종횡) 세로와 가로, 예~無盡.
放縱(방종) 제멋대로 행동함.
操縱(조종) 마음대로 부리어 복종시킴.
橫斷路(횡단로) 길을 가로 지르는 길.
橫財(횡재) 뜻밖의 재물을 얻음.
專橫(전횡) 권력으로 제 마음대로 함.
無窮(무궁) 끝없이 영원함.
無視(무시) 업신여김.
盡力(진력) 힘을 다함.
盡善盡美(진선진미) 더할나위 없이 훌
　륭하고 아름다움.

殊常(수상) 보통과 달리 이상함.
殊勳(수훈) 특별히 뛰어난 공훈.
特殊(특수) 보통보다 특별히 다름.
死亡(사망) 죽음. 예~申告.
死生(사생) 삶과 죽음. 生死.예~決斷.
死活(사활) 죽기와 살기. 예~問題.
奮起(분기) 분발하여 일어남. 「냄.
奮發(분발) 마음을 단단히 먹고 기운을
奮鬪(분투) 기운을 떨쳐 싸움. 분전.
鬪爭(투쟁) 싸움.
鬪志(투지) 투쟁하려는 굳센 의지.

就	職	面	接	觸	覺	悟	質	疑	應	答	辯
이룰 취	벼슬 직	대할 면	닿을 접	닿을 촉	깨달을 각	깨달을 오	물을 질	의심 의	응할 응	대답 답	논란할 변
就	職	面	接	觸	覺	悟	質	疑	應	答	辯

상단 필순:
亠 古 亣 就 就 ㅣ耳 耶 聵 職 職 ㄱ角 角 觕 觸 觸 ト 朋 與 譽 覺 ㄥ 矣 疑 疑 疑 广 疒 雁 應 應
ㄱ 丙 而 面 面 扌 护 接 接 ㅏ忄 忢 悟 悟 ᅩ 竹 竹 筲 質 ᅩ 竺 笫 答 答 ᅩ 辛 辡 辯 辯

(중간칸) 面 　 覚 覚 　 質 応

⺀ ⺀ ⺀ 類 類	⺾ ⺾ 萬 萬 萬	一 ア 不 不	丨 冂 冂 同 同	ノ ナ 冇 有 有	丶 夕 口	氵 浐 浐 流 流	丷 艹 芢 芳 芳				
一 ア オ 不	丨 冂 冂 同 同	⺀ ⺀ 無 無 無	亡 宁 帘 寓 實	一 丆 百 百 百	一 十 廿 廿 世						
類	**萬**	**不**	**同**	**有**	**名**	**無**	**實**	**流**	**芳**	**百**	**世**
무리 류	일만 만	아니할불	같을 동	있을 유	명성 명	없을 무	실제 실	흐를 류	꽃다울방	일백 백	세상 세
類	萬	不	同	有	名	無	實	流	芳	百	世
	万						実				
	万						実				

類萬不同(유만부동) : ①정도에 넘음. ② 서로 같지 아니함.
類類相從(유유상종) : 끼리끼리 사귐.
類似(유사) 서로 비슷함.
類語(유어) 뜻이나 형식이 비슷한 말.
萬古(만고) ①오랜 옛날. ②오랜 세월
萬有(만유) 우주 만물. ㄴ을 통하여.
不可(불가) 가하지 아니함. 옳지 않음.
不恭(불공) 공손하지 못함.
不法(불법) 법에 어긋남.
同胞(동포) 형제 자매.

有名無實(유명무실) 이름만 있고 실지 내용은 없음.
有口無言(유구무언) : 변명할 말이 없음.
有功(유공) 공로가 있음.
有口無言(유구무언) 아무 말도 못함.
有終之美(유종지미) 시작한 일의 끝맺 음이 좋음.
實事(실사) 실지로 있는 일.
實施(실시) 실제로 행함.
口角(구각) 입아귀.
口舌數(구설수) 구설을 들을 운수.

流芳百世(유방백세) : 꽃다운 이름이 후 세에 길이 전함.
流觴曲水(유상곡수) : 삼월 삼짇날 곡수 에 잔을 띄워 그 잔이 자기 앞에 오기 전에 시같은 것을 짓는 놀이.
流言蜚語(유언비어) : 근거 없이 널리 퍼 진 소문. 〔蜚 : 바퀴벌레〕
芳名(방명) 남을 높여 그 '성명'을 이 르는 말. ⑩~錄.
百發百中(백발백중) ①쏘는 족족 꼭꼭 맞음. ②무슨 일이나 꼭꼭 들어 맞음.

慰	靈	塔	碑	威	容	誇	示	僞	造	貨	幣
위로할 위	영혼 령	탑 탑	비석 비	위엄 위	모양 용	자랑할 과	보일 시	거짓 위	만들 조	화폐 화	돈 폐

慰靈塔碑 : 죽은 사람의 영혼을 위로하는 탑과 비석.

慰勞(위로) 고달픔을 풀도록 따뜻하게 대함. 예~와 慰安.
靈妙(영묘) 신령스럽고 기묘함.
心靈(심령) 마음 속의 영혼.
塔頭(탑두) 탑의 꼭대기.
尖塔(첨탑) 건축에서 꼭대기가 뾰족하게 높이 솟은 부분.
碑銘(비명) 비에 씌어 있는 글.
碑刻(비각) 빗돌에 글자를 새김.

威容誇示 : 위엄 있는 모양이나 모습을 자랑하여 보임.

威風堂堂(위풍당당) : 풍채가 위엄이 있어 당당함.
威儀堂堂(위의당당) 위엄찬 거동이 훌륭함.
容身(용신) 겨우 몸을 담음.
容易(용이) 쉬움.
容態(용태) ①용모와 태도. ②병의 상태.
誇示(과시) 자랑하여 보임.
誇大(과대) 실제보다 과장함.
示威(시위) 위엄을 보임. 예街頭~.

僞造貨幣 : (속이려고) 거짓을 진짜처럼 만든 돈.

僞善(위선) 겉으로만 선한 체하는 일.
僞證(위증) 증인으로 허위 진술을 함.
造成(조성) 만들어 이룸.
造形(조형) 형태, 형상을 만듦.
貨幣(화폐) 돈. 예~의 價値.
貨物(화물) 수레나 배 등으로 실어 나르는 짐. 예~自動車.
幣物(폐물) 선사하는 물건.
幣帛(폐백) 예를 갖추어 보내는 물건.

| 幺 糸 紅 紙 紙 | 罒 甲 黑 黑 墨 | 一 三 丟 至 至 | 自 訐 訊 誠 誠 | ᄼ 矢 知 智 智 | 三 圭 圭 彗 慧 |
| 石 矴 硏 硯 硯 | 氵 汽 泞 滴 滴 | 丿 厂 咸 感 感 | 一 二 于 天 | 土 丰 走 起 超 | 色 争 免 兔 逸 |

紙	墨	硯	滴	至	誠	感	天	智	慧	超	逸
종이 지	먹 묵	벼루 연	물방울 적	지극히 지	정성 성	느낄 감	하늘 천	슬기 지	슬기 혜	뛰어날 초	뛰어날 일
紙	墨	硯	滴	至	誠	感	天	智	慧	超	逸

紙墨硯滴 : 종이와 먹과 연적〔벼룻물을 담는 작은 그릇〕.
紙上(지상) 신문의 지면 위.
紙筆(지필) 종이와 붓.
墨客(묵객) 글씨를 쓰거나 그림을 그리는 예술가. ㉞詩人~.
硯滴(연적) 벼룻물을 담는 그릇.
硯床(연상) ①문방구를 두는 작은 책상. ②벼룻집.
餘滴(여적) 그리거나 쓰고 남은 먹물.
點滴(점적) 방울방울 떨어지는 물방울.

至誠感天(지성감천) 정성이 지극하면 하늘도 감동함. 곧, 지극한 정성으로 어려운 일도 이루어지고 풀림.
至誠(지성) 지극한 정성.
至愛(지애) 지극한 사랑.
誠實(성실) 정성스럽고 참됨.
誠意(성의) 정성스러운 뜻.
感慨(감개) 감격하여 깊이 느끼는 느낌.
感想(감상) 느끼어 일어나는 생각.
感歎(감탄) 깊이 느끼어 탄복함.
天然(천연) 자연 그대로의 상태.

智慧超逸 : 사리를 빨리 깨닫고, 사물 처리의 정확한 방도로 생각해 내는 슬기가 매우 뛰어남.
智謀(지모) 슬기와 꾀. =智略.
智勇(지용) 지혜와 용기.
慧敏(혜민) 슬기롭고 재빠름.
慧眼(혜안) 사물을 밝게 보는 총기 있는 눈. ㉞銳利한 詩人의 ~.
超逸(초일) 매우 뛰어남. ㉞~脫俗.
超越(초월) 한도나 표준을 뛰어넘음.
逸品(일품) 뛰어나게 잘된 물품.

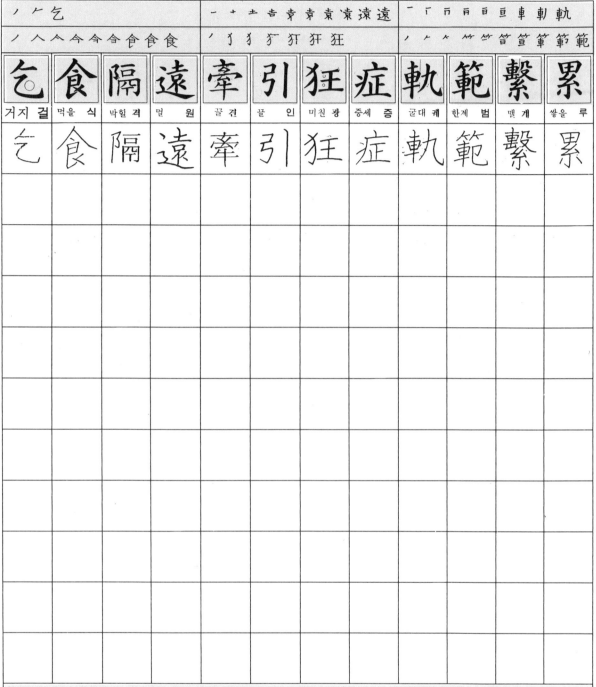

ノ乙乞				一十土キ奉奉袁袁遠遠				一厂厅厅百百車車軌軌			
ノ人入今今今食食食				ノ犭犭犭狂狂狂				ノ人ト竹竹竹管管管範範			
乞	食	隔	遠	牽	引	狂	症	軌	範	繫	累
거지 걸	먹을 식	막힐 격	멀 원	끌 견	끌 인	미칠 광	증세 증	굴대 궤	한계 범	맬 계	쌓을 루
乞	食	隔	遠	牽	引	狂	症	軌	範	繫	累

食堂(식당) ①식사를 하는 방. ②식사
　와 요리를 파는 음식점.
食言(식언) 약속한 말을 지키지 아니함.
乞食(걸식) 빌어먹음. 📍 문전 걸식.
哀乞(애걸) 애처롭게 사정하여 빎.
隔年(격년) ① 한 해를 거름. 일 년 이
　상이 지남.
隔遠(격원) 동 떨어져 멂.
永遠(영원) 앞으로의 시간이 한없이 오
　램.

牽引(견인) 끌어 당김. 📍 견인력
牽強附會(견강부회) 가당치 않은 말을
　억지로 끌어 붙이어 조건에 맞춤
引責(인책) 잘못의 책임을 스스로 짐.
引力(인력) 끌어 당기는 힘.
引用(인용) (남의 말이나 글의 일부를)
　끌어 씀. 📍〜文.
狂症(광증) 정신에 이상이 생기는 병.
미친 증세.
狂風(광풍) 휘몰아치는 사나운 바람.

軌範(궤범) 본보기. 법도.
軌跡(궤적) ① 수레바퀴가 지나간 자
　국. ② 철로를 간 기차나 전동차 따
　위의 길
繫累(계루) ① 부모 형제 등의 헤어지
　기 어려움. ② 자기 몸에 얽매인 번
　거로운 일.
繫留(계류) 붙잡아 묶음. 붙들어 머물
　게 함.
累進(누진) 차례로 오름.

| 丿 幺 幺 糸 糸 糹 紛 紛 紛 | 丶 口 中 虫 虫 贵 贵 書 貴 貴 | 丶 丶 宀 宀 宀 宁 官 官 |
| 丿 幺 幺 糸 紏 紏 紏 紏 紏 紏 | 丁 丂 阝 阝 阽 险 险 险 险 險 | 乚 乚 女 女 奴 奴 |

紛	紏	塗	炭	騰	貴	屯	險	獵	官	奴	隷
어지러울분	살필규	바를도	숯탄	오를등	귀할귀	모일둔	위태할험	사냥할렵	벼슬관	사내종노	종례
紛	紏	塗	炭	騰	貴	屯	險	獵	官	奴	隷

(빈 연습칸)

險

紛亂(분란) 일이 뒤얽혀 어지러움.
紏明(규명) 철저히 조사하여 그릇된 사실을 밝힘.
紛糾(분규) 일이 뒤얽혀 말썽이 많고 시끄러움.
塗炭(도탄) 진흙물에 빠지고 숯불에 타는 괴로움. 주로 생활 형편이 곤란하고 괴로운 지경을 이르는 말.
道聽塗說(도청도설) 길에서 얻어들은 것을 곧잘 아는 것처럼 남에게 말함.
騰貴(등귀) 물건값이 오름.
騰落(등락) 값의 오름과 내림.
屯險(둔험) 지세가 험악하여 가기가 힘듦.
屯聚(둔취) 여러 사람이 한 곳에 모여 있음.
貴族(귀족) 옛날에 특권적 신분을 가진 계층의 사람. ㉘~社會.
險固(험고) 험하고 수비가 튼튼함.
險口(험구) 남을 헐뜯는 입.
獵官(엽관) 관직을 얻으려고 운동하는 일.
狩獵(수렵) 사냥.
奴隷(노예) ① 종 ② 자유를 구속당하고 남에게 부림을 받는 사람.
隷書(예서) 한자 서체의 한 가지.
隷屬(예속) 지배 아래 있음.
奴婢(노비) 남자 종과 여자 종.
奴名所志(노명소지) 주인이 종의 이름으로 소송을 제기함.

ノ イ 亻 亻 仁 仵 佐 僚 僚 僚			ノ イ 亻 亻 仁 仵 伴			一 厂 万 反					
一 厂 厂 厂 戶 戶 辰 辰 辱 辱			丶 氵 氵 氵 汁 浐 泸 瀆 瀆 瀆			乚 幺 幺 幺 糸 糸 糹 約 約					
同	僚	侮	辱	冒	瀆	伴	奏	反	覆	誓	約
같을 동	동료·료	업신여길 모	욕될 욕	무릅쓸 모	더럽힐 독	짝 반	아뢸 주	도리어 반	엎을 복	약속 약	맹세할 서
同	僚	侮	辱	冒	瀆	伴	奏	反	覆	誓	約
				浣							

同氣(동기) 같은 기질. 형제 자매.
同盟(동맹) 단체나 나라 사이에서 맺는 약속. ⑩攻守~.
同僚(동료) 같은 기관이나 부문에서 함께 일하는 사람.
官僚(관료) 관리.
侮辱(모욕) 깔보아서 욕 보임.
侮蔑(모멸) 업신여기어 깔 봄.
辱說(욕설) 남을 욕하는 말.
汚辱(오욕) 더럽히고 욕되게 함.

冒瀆(모독) 침범하여 욕되게 함. 무례한 짓을 함.
冒險(모험) ① 위험을 무릅씀. ② 되고 안 되고를 돌보지 않고 덮어놓고 해봄.
伴奏(반주) 노래나 기악을 연주할 때 이를 돕기 위해 다른 악기로 보조하는 연주.
伴侶(반려) 짝이 되는 친구.

反感(반감) 반대하거나 반항하는 감정.
反對(반대) 맞서거나 거스름.
反省(반성) 자기의 언행을 돌이켜 살핌.
反覆(반복) 생각이나 언행을 이랬다 저랬다 하며 자주 바꿈.
覆面(복면) 얼굴을 보이지 않게 가림.
誓約(서약) 맹세. 굳은 약속.
盟誓(맹세) 장래를 두고 다짐하여 맹세함.
約定(약정) 약속하여 작정함.

一 十 土 去 去				一 二 三 手 手 垂 垂 垂				｜ ｊ ｊ ｊ ｗ 收 收			
一 丁 下 下 下 耳 取 取				一 十 才 木 木 杏 杏 杏 査				口 口 口 무 무 쀼 躍 躍 躍 躍			
逝	去	攝	取	垂	直	搜	査	押	收	躍	動
갈 서	갈 거	끌어잡을섭	가질 취	드리울수	곧을、직	찾을 수	살필 사	눌러놀 압	거둘 수	뛸 약	움직일동
逝	去	攝	取	垂	直	搜	査	押	收	躍	動

逝去(서거) 상대방을 높여서 그의 죽음을 정중하게 이르는 말.

急逝(급서) 갑자기 죽음.

攝取(섭취) ① 영양분을 빨아들임. ② 부처가 자비로써 중생을 제도함.

攝政(섭정) 임금을 대신하여 정치를 함.

取捨(취사) 취할 것은 취하고 버릴 것은 버림. 例~選擇(~선택).

取得(취득) 자기 소유로 함.

直言(직언) 옳고 그른 것에 대하여 기탄 없이 바로 하는 말.

垂直(수직) ① 똑바로 드리움. 또는 그 상태. ② 하나의 평면 또는 직선에 대하여 90도의 각도를 이루는 일.

垂成(수성) 어떤 일이 거의 이루어 짐.

搜査(수사) 찾아 다니며 조사함.

搜索(수색) 범죄와 관련된 물건이나 범죄인 등을 찾아내기 위해 뒤져서 찾음.

押收(압수) 관리가 직권으로 증거물이나 혹은 국민의 재산을 강제로 빼앗는 행위.

押印(압인) 도장 따위를 찍음.

躍進(약진) 뛰어서 전진함. 힘차게 전진함.

躍動(약동) ① 뛰어 움직임. ② 생기가 있고 활발하게 움직임.

動靜(동정) ①물질의 운동과 정지. ② 사물, 현상의 움직이는 과정의 상태.

| 丨 冂 冂 冃 閂 閂 臂 臂 覽 | 一 亍 亓 亓 剂 初 和 視 視 視 | 丨 冂 冂 門 門 門 閂 閂 閉 閱 |
| 丶 亠 言 計 訐 詳 詳 護 護 護 | 丶 亠 十 丰 主 | シ ジ 汁 汁 次 次 咨 盗 盗 盗 |

閱	覽	擁	護	凝	視	主	宰	殿	閣	竊	盗
검열할 열	볼 람	안을 옹	보호할 호	엉길 응	볼 시	자신 주	재상 재	궁궐 전	집 각	도둑질할 절	도둑 도
閱	覽	擁	護	凝	視	主	宰	殿	閣	竊	盗
	覽										

閱覽(열람) ① 조사해 봄. ② 책을 읽음.

檢閱(검열) 검사함.

閱兵(열병) 정렬한 군대의 앞뒤를 돌면서 그 위용(威容)과 사기 상태를 검열하는 일.

擁護(옹호) 지지하여 유리하도록 보호함. ⑩ 인권 옹호.

擁立(옹립) 임금자리에 모시어 세움.

立法(입법) 법령을 제정함.

凝視(응시) 시선을 모아 한 곳을 똑바로 눈여겨 봄.

凝結(응결) ① 한 데 엉키어 뭉침. ② 기체가 액체로 되는 일.

宰相(재상) 임금을 도와 모든 관원을 지휘하는 일품 이상의 벼슬 자리에 있는 사람을 두루 이르는 말.

主宰(주재) 책임지고 맡아 처리함. 또는 그 사람.

主力(주력) 중심 세력.

殿軍(전군) 군대가 행진할 때 뒤에 서는 군대.

殿閣(전각) ① 임금이 거처하는 궁전. ② 궁전과 누각.

閣議(각의) 내각의 회의.

閣下(각하) 높이어 부르는 말.

竊盗(절도) 남의 물건을 몰래 훔침. 또는 그런 사람.

竊取(절취) 남의 물건을 몰래 훔쳐 가짐.

; ; 汀汀沪沪沪沪浦演演演		, ⺊ ⺊ 生 牛 告 告 告 造造			イ イ 广 广 庐 庐 庐 停 停 停		
一 ヒ ⺊ ⺊ 气 旨 旨 直 眞 眞		一 十 土 均 坤 地			一 十 扌 扌 扣 扣 扣 捕 捕		

演	奏	眞	珠	鑄	造	地	震	停	滯	逮	捕
행할 연	아뢸 주	참 진	구슬 주	부을 주	만들 조	닝 지	진동할진	머무를정	막힐 체	잡을 체	잡을 포
演	奏	眞	珠	鑄	造	地	震	停	滯	逮	捕

演說(연설) 대중 앞에서 자기 의견을 말
演奏(연주) 여러 사람 앞에서 악기로
　음악을 들려 줌.
奏樂(주악) 음악을 연주함. 연주하는
　음악.
珠玉(주옥) ① 구슬과 옥돌. ② 아름답
　고 훌륭한 물건. 잘된 글의 비유.
眞珠(진주) 진주 조개·대합·전복 따
　위의 몸 안에서 형성되는 구슬 모양
　으로 된 덩어리.

鑄造(주조) 쇠를 녹여 부어서 물건을
　만듦.
鑄貨(주화) 쇠붙이를 녹여서 만듦. 또
　는 그 돈
震天動地(진천동지) 하늘을 떨리게 하
　고 땅을 움직임. 위엄이나 큰 소리가
　천지를 뒤 흔듦을 비유하는 말.
地震(지진) 땅이 진동함. 지각 일부의
　갑작스런 변화로 지반이 진동하는
　현상.

停止(정지) 멎거나 그치거나 함.
停職(정직) 관공리에 대해 직무의 집행
　을 정지하는 징계 처분.
滯在(체재) 외국이나 타향에 머물러 있
　음.
停滯(정체) 사물의 발전이나 진화하는
　상태가 정지되어 침체됨.
逮捕(체포) 죄를 범했거나 그 혐의가
　있는 사람을 잡음.
逮夜(체야) 밤이 됨. 기일의 전날 밤.

氵氵氵氵氵氵氵减减减	一十土キキ走起越越越	亻亻亻亻亻亻佰佰偏偏
一ᄃᄆᄆ車車束凍速速	一厂厂戶戶辰辰辰	一一广广宁宁宙重重重

遞	減	秒	速	卓	越	誕	辰	把	守	偏	重
갈마들일 체	덜 감	초침 초	빠를 속	높을 탁	넘을 월	태어날 탄	지지 진	잡을 파	지킬 수	치울칠 편	중히여길 중
遞	減	秒	速	卓	越	誕	辰	把	守	偏	重

減却(감각) 적게 함. 덞.
遞信(체신) 순차로 여러 곳을 거쳐서
　소식이나 편지 따위를 전하는 일.
遞減(체감) 등수를 따라서 차례로 감
　함.
秒速(초속) 운동하는 것의 1초 동안의
　속도.
秒忽(초홀) 썩 작은 것을 일컫는 말.
速斷(속단) 지레 짐작으로 판단함.
速度(속도) 빠른 정도. ⑩~制限.

越墻(월장) 담을 넘음. ⑩~逃走.
越權(월권) 권한 밖의 일을 함.
卓越(탁월) 남보다 훨씬 뛰어남.
卓上(탁상) 책상이나 식탁 따위의 위.
誕辰(탄신) 생일(生日).
聖誕(성탄) 성인이나 임금의 탄생.
辰年(진년) 태세의 지지가 '진'으로 된
　해. 곧 '용띠'의 해.　　　　「宿」
辰宿(진수) 모든 성좌의 별들. 성수(星
辰時(진시) 오전 7시부터 9시 사이.

守備(수비) 적의 침해에서 지킴.
把守(파수) 경계하여 지킴. 또는 그 사
　람.
把握(파악) ① 꽉 잡아 쥠. ② 어떠한
　일을 잘 이해하여 확실하게 바로 앎.
偏重(편중) 한 쪽으로 치우침.
偏見(편견) 공평하지 못하고 한 쪽으로
　치우친 의견
重大視(중대시) 중대하게 여겨 봄.
重量(중량) 무게.

疑 (stroke order)		均 (stroke order)		儀 (stroke order)		燦 (stroke order)		薪 (stroke order)		膽 (stroke order)	
嫌	疑	均	衡	賻	儀	燦	爛	臥	薪	嘗	膽
혐의 혐	의심할 의	고를 균	저울 형	부의 부	거동 의	빛날 찬	빛날 란	누울 와	섶 신	맛볼 상	쓸개 담
嫌	疑	均	衡	賻	儀	燦	爛	臥	薪	嘗	膽

嫌疑(혐의) ① 의심쩍음. ② 범죄를 저지른 사실이 있으리라는 의심. ③ 꺼리고 미워함.
嫌惡(혐오) 싫어하고 미워함.
均衡(균형) 치우침이 없이 쪽 고름.
平衡(평형) 어느 편으로도 넘어지거나 기울어지지 않고 평평한 상태
度量衡(도량형) 길이, 분량, 무게 또는 이것을 재고 다니는 자. 되·저울 따위.

賻儀(부의) 초상난 집에 부조로 보내는 물건이나 돈.
儀刀(의도) 의장에 쓰는 칼.
儀例(의례) 의식의 예.
儀式(의식) 예식을 갖추는 법식.
爛漫(난만) 꽃이 활짝 피어 아름다움.
爛熟(난숙) 무르녹게 잘 익음.
爛開(난개) 꽃이 만개함.
爛醉(난취) 술에 몹시 취함.
輝煌燦爛 : 눈부시게 환하고 빛남.

臥病(와병) 질병에 걸림. 병으로 누워 있음.
薪木(신목) 땔나무. 섶나무.
嘗味(상미) 맛을 봄.
膽力(담력) 사물을 두려워하지 않는 기력.
臥薪嘗膽(와신상담) 원수를 갚고자 고생을 참고 견딤. 오왕 부차와 월왕 구천의 고사에서 나온 말.

コ コ ゴ 改 改	イ 忄 忄 悛 悛	言 訏 訏 訛 訛	匸 亘 車 辯 辯	扌 押 押 押 提	扩 扪 拃 携						
゠ 言 訐 訐 訛	イ 俥 俥 傳 傳	二 手 看 看 看	イ 估 估 做 做	旷 玾 玾 瑕 瑕	一 广 疒 疒 疵						

改	悛	訛	傳	詭	辯	看	做	提	携	瑕	疵
고칠 개	고칠 전	거짓말 와	전할 전	속일 궤	논란할 변	볼 간	지을 주	내놓을 제	이끌 휴	허물 하	병 자
改	悛	訛	傳	詭	辯	看	做	提	携	瑕	疵

伝
伝

改善(개선) 잘못을 고쳐 잘 되게 함.
改過(개과) 잘못을 고침. ㉖~遷善.
改良(개량) 좋게 고침. ㉖~品種.
改悛(개전) 잘못을 뉘우치고 마음을 바르게 고치어 먹음.
悛容(전용) ①위의를 차려 얼굴색을 고침. ②잘못을 뉘우친 모양.
訛傳(와전) 말을 그릇 전함. 그릇된 전문.
訛言(와언) ①그릇된 말.②그릇된 소문.
傳統(전통) 계통적으로 전함.
傳單(전단) 삐라. ㉖~撒布(살포).

詭辯(궤변) ①교묘하게 사람을 미혹하는 말. ②도리에 맞는 것을 그르다고 하고 그른 일을 도리에 맞는다고 하여 사람을 미혹하는 변론.
辯論(변론) 시비를 분별하여 논난함.
辯明(변명) ①시비를 가리어 밝힘. ㉖苟且한~.②죄가 없음을 밝힘. 고침.
看過(간과) 대강 보아 넘김.
看做(간주) 그러한 듯이 보아둠. 그렇다
做去(주거) 실행에 나감.
做工(주공) 공부나 일을 힘써함

提起(제기) (문제나 의견을) 내어 놓음.
提示(제시) (내용 방향 등을) 드러내어
提携(제휴) 서로 붙들어 도움. ㄴ보임.
携帶(휴대) 손에 들거나 몸에 지님.
携手同歸(휴수동귀) 행동을 서로 같이
携持(휴지) 휴대. ㄴ함.
瑕累(하루) 하자 결점,
瑕疵(하자) 흠. 결점
疵國(자국) 결점이 있는 나라. 정치가 문란하고 풍속이 타락한 나라.
疵病(자병) ①상처 ②흠, 결점

教育人的資源部選定教育用漢字1800字
찾아 보기

208

측 側 79, 測 22
충 層 48
치 治 147, 致 52, 齒 146, 値 115, 置 22, 恥 39, 稚 158
칙 則 67
친 親 27
칠 七 41, 漆 137
침 針 42, 侵 105, 浸 107, 震 144, 沈 103, 枕 35
칭 稱 80
쾌 快 145
타 他 132, 打 117, 妥 83, 墮 98
탁 濁 47, 托 130, 濯 150, 琢 81
탄 炭 135, 歎 18, 彈 101, (呑), (嘆)
탈 脫 67, 奪 85
탐 探 167, 貪 161
탑 塔 48
탕 湯 148
태 太 13, 泰 163, 怠 86, 殆 100, (胎)
택 宅 27, 澤 137, 擇 69
토 土 135, 吐 81, 兎 126, 討 70
통 通 30, 統 99, 痛 146
퇴 退 107
투 投 130, 透 166, 鬪 100
특 特 65
파 破 117, 波 142, 派 99, 播 63, 罷 127, 頗 155
판 判 72, 板 135, 販 130, 版 88
팔 八 41
패 貝 137, 敗 107
편 片 141, 便 141, 篇 88, 編 88, 遍 95
평 平 61, 評 114
폐 閉 131, 肺 150, 廢 77, 弊 73, 蔽 84, 幣 31
포 布 126, 抱 25, 包 102, 胞 146, 鮑 145, 浦 12, 捕 162
폭 暴 103, 爆 103, 幅 45
표 表 79, 票 74, 標 141, 漂 18
품 品 131
풍 楓 16, 豐 120, 風 55
피 皮 132, 彼 127, 疲 86, 被 68, 避 77
필 必 109, 匹 41, 筆 93, 畢 30
하 下 153, 夏 11, 賀 141, 何 124, 河 12, 荷 140
학 學 87, 鶴 128
한 閑 50, 寒 11, 恨 38, 限 112, 韓 58, 漢 77, 旱 21, 汗 150
할 割 120
함 含 104, 陷 84
합 合 100
항 恒 107, 巷 153, 港 12, 項 31, 抗 104, 航 14
해 害 21, 海 12, 亥 125, 解 155, 奚 86, 該 30
핵 核 162
행 行 139, 幸 28
향 向 113, 香 148, 鄕 27, 響 93, 享 25
허 虛 72, 許 67
헌 軒 55, 憲 60, 獻 110
험 險 127, 驗 110
혁 革 132
현 現 131, 賢 32, 玄 18, 弦 36, 絃 137, 縣 29, 懸 114, 顯 29
혈 血 147, 穴 46
협 協 61, 脅 63
형 兄 23, 刑 72, 形 47, 亨 30, 螢 110
혜 惠 28, 慧 79, 兮 158
호 戶 75, 乎 157, 呼 78, 好 50, 虎 35, 號 140, 湖 15, 互 64, 胡 126, 浩 16, 毫 118, 豪 78, 護 58
혹 或 80, 惑 38
혼 婚 34, 混 107, 昏 161, 魂 37
홀 忽 165
홍 紅 49, 洪 47, 弘 21, 鴻 18
화 火 127, 化 109, 花 49, 貨 129, 和 61, 話 92, 畫 91, 華 78, 禾 126, 禍 131
확 確 113, 穫 126, 擴 94
환 歡 78, 患 147, 丸 101, 換 74, 環 144, 還 129
활 活 89
황 黃 48, 皇 63, 況 165, 荒 47, (煌) --
회 回 141, 會 61, 灰 46, 悔 39, 懷 25
획 獲 124, 劃 91
횡 橫 78
효 孝 28, 效 121, 曉 13
후 後 43, 厚 119, 侯 63, 候 22, 喉 149
훈 訓 96
훼 毀 156
휘 揮 82, 輝 163
휴 休 145, 携 101
흉 凶 136, 胸 149
흑 黑 160
흡 吸 127
흥 興 154
희 希 35, 喜 148, 稀 158, 戲 97, 噫 37, 熙 163

교체 한자 44자 찾아보기

乞(걸) 隔(격) 牽(견) 繫(계) 狂(광) 軌(궤) 糾(규) 塗(도) 屯(둔) 騰(등) 獵(렵)

197 198

隷(례) 僚(료) 侮(모) 冒(모) 伴(반) 覆(복) 誓(서) 逝(서) 攝(섭) 垂(수) 搜(수)

199 200

押(압) 躍(약) 閱(열) 擁(옹) 凝(응) 宰(재) 殿(전) 竊(절) 奏(주) 珠(주) 鑄(주)

201 202

震(진) 滯(체) 逮(체) 遞(체) 秒(초) 卓(탁) 誕(탄) 把(파) 偏(편) 嫌(혐) 衡(형)

203 204

대법원 선정 인명용 한자

(戶籍法施行規則 第37條)

한글	한문교육용 기초한자	인명용 추가한자 (1997. 12. 2.)	인명용 추가한자 (2001. 1. 4.)
가	家佳街可歌加價假架暇	嘉嫁稼賈駕伽迦柯	呵哥枷珂痂苛茄袈訶跏軻
각	各角脚閣却覺刻	珏恪殼	慤
간	干間看刊肝幹簡姦懇	艮侃杆玕竿揀諫墾栞	奸柬桿澗癎磵稈艱
갈	渴	葛	坲喝曷碣竭褐蝎鞨
감	甘減感敢監鑑(鑒)	勘堪瞰	坎嵌憾戡柑橄疳紺邯龕
갑	甲	鉀	匣岬胛閘
강	江降講强(強)康剛鋼綱	杠堈岡崗姜橿彊慷	畺疆糠絳羌腔舡薑襁鱇
개	改皆個(箇)開介慨槪蓋(盖)	价凱愷溉	塏愾疥芥豈鎧
객	客		喀
갱	更	坑	粳羹
갹			醵
거	去巨居車擧距拒據	渠遽鉅炬	倨据祛踞鋸
건	建乾件健	巾虔楗鍵	愆腱蹇騫
걸	傑乞	杰	乞桀
검	儉劍(劒)檢		瞼鈐黔
겁			劫怯迲
게	憩	揭	偈
격	格擊激	隔檄	膈覡
견	犬見堅肩絹遣牽	牽鵑	甄繭譴
결	決結潔缺	訣	抉
겸	兼謙	鎌	慊箝鉗
경	京景輕經庚耕敬驚慶 競竟境鏡頃傾硬警徑卿	倞鯨坰耿炅更梗憬暻 璟瓊擎儆憼 俓涇莖勁 逕熲冏勍	焆璥痙磬絅脛頸
계	癸季界計溪鷄系係戒械繼 契桂啓階繫	烓誡	堺屆悸棨磎稽繼谿

한글	한문교육용 기초한자	인명용 추가한자 (1997. 12. 2.)	인명용 추가한자 (2001. 1. 4.)
고	古故固苦考(攷)高告枯姑 庫孤鼓稿顧	叩敲皐暠	呱尻拷槁沽痼睾羔 股膏苽菰藁蠱袴詁 賈辜錮雇
곡	谷曲穀哭		斛梏鵠
곤	困坤	昆崑琨錕	梱棍滾袞鯤
골	骨		汨滑
공	工功空共公孔供恭攻恐貢	珙控	拱蚣鞏
곶			串
과	果課科過戈瓜誇寡	菓	跨鍋顆
곽	郭	廓	槨藿
관	官觀關館(舘)管貫慣冠寬	款琯錧灌瓘梡	串棺罐菅
괄		括	刮恝适
광	光廣(広)鑛狂	侊洸珖桄匡曠眖	壙狂筐胱
괘	掛		卦罫
괴	塊愧怪壞		乖傀拐槐魁
굉		宏	紘肱轟
교	交校橋敎(教)郊較巧矯	僑喬嬌膠	咬嶠攪狡皎絞翹蕎 蛟轎餃驕鮫
구	九口求救究久句舊具俱區 驅鷗苟拘狗丘懼龜構球	坵玖矩邱銶溝購鳩軀 耇枸	仇勾咎嘔垢寇嶇廐 柩歐毆毬灸瞿絿臼 舅衢謳逑鉤駒
국	國(国)菊局	鞠	鞫麴
군	君郡軍群		窘裙
굴	屈	窟	堀掘
궁	弓宮窮	躬	穹芎
권	卷權勸券拳	圈眷	倦捲淃
궐	厥	闕	獗蕨蹶
궤	軌	軌	机櫃潰詭饋
귀	貴歸鬼	龜	句晷
규	叫規閨糾	圭奎珪揆逵窺葵	槻硅竅糺赳
균	均菌	昀鈞	勻筠龜
귤		橘	

한글	한문교육용 기초한자	인명용 추가한자 (1997. 12. 2.)	인명용 추가한자 (2001. 1. 4.)
극	極克劇	尅隙	戟棘
근	近勤根斤僅謹	漌堇槿瑾嫤 筋劤	懃芹菫覲饉
글			契
금	金今禁錦禽琴	衾襟昑	妗擒檎芩衿
급	及給急級	汲	伋扱
긍	肯	亘(亙)兢矜	
기	己記起其期基氣技幾旣紀忌旗欺奇騎寄豈棄祈企畿飢器機	淇琪璂棋祺錤騏麒玘杞埼崎琦綺錡箕岐汽沂坼耆璣磯譏冀驥嗜暣伎	夔妓朞畸碁祁祇羈璣肌饑
긴	緊		
길	吉	佶桔姞	拮
김			金
끽			喫
나	那	奈柰娜拏	儺喇懦拿
낙	諾		
난	暖難	煖	
날		捺	捏
남	南男	楠湳	枏
납	納		衲
낭	娘		囊
내	內乃奈耐	�	
녀	女		
년	年(秊)		撚
념	念		恬拈捻
녕	寧		寗獰
노	怒奴努		弩瑙駑
농	農濃		膿
뇨			尿閙撓
눈			嫩
눌			訥

한글	한문교육용 기초한자	인명용 추가한자 (1997. 12. 2.)	인명용 추가한자 (2001. 1. 4.)
뇌	腦惱		
뉴		紐鈕	杻
능	能		
니	泥		尼
다	多茶		
단	丹但單短端旦段壇檀斷團	緞鍛	亶象湍簞蛋袒鄲
달	達		撻澾獺疸
담	談淡潭擔	譚膽澹覃	啖坍儋曇湛痰聃蕁錟
답	答畓踏		沓遝
당	堂當唐糖黨	塘鐺撞	幢戇棠螳
대	大代待對帶臺貸隊	垈玳袋戴擡旲	坮岱黛
댁			宅
덕	德(悳)		
도	刀到度道島徒都圖倒挑桃 跳逃渡陶途稻導盜燾	堵塗棹濤燾禱鍍蹈	屠嶋悼掉搗櫂淘滔 睹萄覩賭鞀
독	讀獨毒督篤		瀆牘犢禿纛
돈	豚敦	墩惇暾燉頓	旽沌焞
돌	突	乭	
동	同洞童冬東動銅桐凍	棟董潼垌瞳蝀	仝憧疼胴
두	斗豆頭	杜枓	兜痘竇荳讀逗
둔	鈍屯	屯遁	臀芚遯
득	得		
등	等登燈謄	藤膽騰鄧	嶝橙
라	羅	螺	喇懶癩蘿裸邏
락	落樂洛絡	珞酪	烙駱
란	卵亂蘭欄爛	瀾瑚	丹欒鸞
랄			刺辣
람	覽藍濫		嵐嚀攬欖籃纜襤
랍			拉臘蠟
랑	浪郎朗廊	琅瑯	狼螂
래	來(来)	峽萊	徠

한글	한문교육용 기초한자	인명용 추가한자 (1997. 12. 2.)	인명용 추가한자 (2001. 1. 4.)
랭	冷		
략	略掠		
량	良兩量涼梁糧諒	亮倆樑湸	粮粱輛
려	旅麗慮勵	呂侶閭黎	儷廬戾梠濾礪藜蠣 驢驪
력	力歷曆		瀝礫櫟靂
련	連練鍊憐聯戀蓮	煉璉	攣漣輦
렬	列烈裂劣	洌	冽
렴	廉	濂簾斂	殮
렵	獵	獵	
령	令領嶺零靈	伶玲姈昤鈴齡怜	囹岺笭羚翎聆逞
례	例禮(礼)隷		澧醴隸
로	路露老勞爐	魯盧鷺	撈擄櫓澇瀘蘆虜輅 鹵
록	綠祿錄鹿	彔	碌菉麓
론	論		
롱	弄	瀧瓏籠	壟朧聾
뢰	雷賴	瀨	儡牢磊賂賚
료	料了僚	僚遼	寮廖燎療瞭聊蔘
룡	龍(竜)		
루	屢樓累淚漏		壘婁瘻縷蔞褸鏤陋
류	柳留流類	琉劉瑠硫	瘤旒榴溜瀏謬
륙	六陸		戮
륜	倫輪	侖崙綸	淪
률	律栗率		慄
륭	隆		
륵			勒肋
름		凜	
릉	陵	綾菱稜	凌楞
리	里理利梨李吏離裏(裡)履	俚莉离璃悧俐	厘唎浬犁狸痢籬罹 羸釐鯉
린	隣	潾璘麟	吝燐藺躪鱗
림	林臨	琳霖淋	

한글	한문교육용 기초한자	인명용 추가한자 (1997. 12. 2.)	인명용 추가한자 (2001. 1. 4.)
립	立	笠粒	砬
마	馬麻磨	瑪	摩痲碼魔
막	莫幕漠		寞膜邈
만	萬晚滿慢漫蠻	万曼蔓鏋	卍娩巒彎挽灣瞞輓 饅鰻
말	末	茉	抹沫襪靺
망	亡忙忘望茫妄罔	網	芒莽輞邙
매	每買賣妹梅埋媒		寐昧枚煤罵邁魅
맥	麥脈		貊陌驀
맹	孟猛盟盲	萌	氓
멱			冪覓
면	免勉面眠綿	晃棉	沔眄緬麵
멸	滅		蔑
명	名命明鳴銘冥	溟	暝椧皿瞑茗蓂螟酩
메			袂
모	母毛暮某謀模矛貌募慕侮 冒	冒摸牟謨	侔姆帽摹牡瑁眸耗 芼茅
목	木目牧沐睦	穆	鶩
몰	沒		歿
몽	夢蒙		朦
묘	卯妙苗廟墓	描錨畝	昴杳渺猫沙
무	戊茂武務無(无)舞貿霧	拇珷畝撫懋	巫憮楙毋繆蕪誣鵡
묵	墨默		
문	門問聞文	汶炆紋	們刎吻紊蚊雯
물	勿物		沕
미	米未味美尾迷微眉	渼薇彌(弥)嵄媄媚	嵋梶楣湄謎靡黴
민	民敏憫	玟旻旼閔珉岷忞慜敃 愍潣暋頣泯砇	悶緡
밀	密蜜		謐
박	泊拍迫朴博薄	珀撲璞鉑舶	剝樸箔粕縛膊雹駁
반	反飯半般盤班返叛伴	伴畔頒潘磐	拌搬攀斑槃泮瘢盼 磻礬絆蟠

한글	한문교육용 기초한자	인명용 추가한자 (1997. 12. 2.)	인명용 추가한자 (2001. 1. 4.)
발	發拔髮	潑鉢渤	勃撥跋醱魃
방	方房防放訪芳傍妨倣邦	坊彷昉龐榜	厖幇旁枋滂磅紡肪 膀舫蒡蚌謗
배	拜杯(盃)倍培配排輩背	陪裵(裴)湃	俳徘焙胚褙賠北
백	白百伯栢(柏)	佰帛	魄
번	番煩繁飜(翻)	蕃	幡樊燔磻藩
벌	伐罰	閥	筏
범	凡犯範汎	帆机氾范梵	泛
법	法		琺
벽	壁碧	璧闢	僻劈擘檗癖薜霹
변	變辯辨邊	卞弁	便
별	別		瞥鱉鼈
병	丙病兵竝(並)屛	幷(并)倂甁軿鉼炳柄 昞(昺)秉棅	餠騈
보	保步報普譜補寶(宝)	堡甫輔菩潽	洑湺珤褓
복	福伏服復腹複卜覆	馥鍑	僕匐宓茯蔔覆輹輻 鰒
본	本		
볼			乶
봉	奉逢峯(峰)蜂封鳳	俸捧琫烽棒蓬鋒	熢縫
부	夫扶父富部婦否浮付符附 府腐負副簿膚赴賦	孚芙傅溥敷復	不俯剖咐埠孵斧缶 腑艀莩訃賻趺釜阜 駙鳧
북	北		
분	分紛粉奔墳憤奮	汾芬盆	吩噴忿扮盼焚糞賁 雰
불	不佛弗拂		彿
붕	朋崩	鵬	棚硼繃
비	比非悲飛鼻備批卑婢碑妃 肥祕(秘)費	庇枇琵扉譬	丕匕匪憊斐榧毖毗 昆沸泌痺砒秕粃緋 翡脾臂菲蜚裨誹鄙
빈	貧賓頻	彬斌濱嬪·檳儐璸豳	嚬檳殯浜瀕牝
빙	氷聘	憑	騁

한글	한문교육용 기초한자	인명용 추가한자 (1997. 12. 2.)	인명용 추가한자 (2001. 1. 4.)
사	四巳士仕寺史使舍射謝師 死私絲思事司詞蛇捨邪賜 斜詐社沙似查寫辭斯祀	泗砂糸紗娑徙奢嗣赦	乍些伺俟傞唆柶梭渣 瀉獅祠篩肆莎蓑裟飼 駟鯊
삭	削朔		數索
산	山産散算酸	珊傘	刪汕疝蒜霰
살	殺	薩	乷撒煞
삼	三森	參蔘杉衫	滲芟
삽		揷(插)	澁鈒颯
상	上尙常賞商相霜想傷喪嘗 裳詳祥床(牀)象像桑狀償	庠湘箱翔爽塽	孀峠廂橡觴
쌍	雙		
새	塞		璽賽
색	色索	嗇穡	塞
생	生		牲甥省笙
서	西序書暑叙(敍)徐庶恕署 緒誓逝	抒舒瑞棲(栖)曙誓 壻(婿)惰諝	墅嶼捿犀筮絮胥薯逝 鋤黍鼠
석	石夕昔惜席析釋	碩奭汐淅晳祏鉐錫	潟蓆
선	先仙線鮮善船選宣旋禪	扇渲瑄愃墡繕琁璿 璇羨嬋銑珗嫙	僊敾煽癬腺蘚蟬詵跣 鐥饍
설	雪說設舌	卨薛楔	屑泄洩渫爇齧
섬		纖暹蟾	剡殲贍閃陝
섭	涉攝	燮攝葉	
성	姓性成城誠盛省星聖聲	晟(晠)珹娍瑆惺醒	宬猩筬腥
세	世洗稅細勢歲	貰	笹說
소	小少所消素笑召昭蘇騷燒 訴掃疏蔬	沼炤紹邵韶巢疏遡招 玿	嘯塑宵搔梳溯瀟甦瘙 篠簫蕭逍銷
속	俗速續束粟屬		涑謖贖
손	孫損	遜巽	蓀飡
솔		率帥	
송	松送頌訟誦	宋淞	悚
쇄	刷鎖		殺灑碎鎖
쇠	衰	釗	
수	水手受授首守收誰須雖愁 樹壽(寿)數修(脩)秀囚需 帥殊隨輸獸睡遂垂搜	洙琇銖垂粹穗(穂)繡 隋髓搜袖	嗽嫂岫峀戍漱燧狩璲 瘦竪綏綬羞茱蒐蓚藪 讐邃酬銹隧鬚

한글	한문교육용 기초한자	인명용 추가한자 (1997. 12. 2.)	인명용 추가한자 (2001. 1. 4.)
숙	叔淑宿孰熟肅	塾琡璹橚	夙潚莤
순	順純旬殉盾循脣瞬巡	洵珣荀筍舜淳焞諄錞醇	徇恂栒楯橓蓴蕣詢馴
술	戌述術		鉥
숭	崇	嵩	崧
슬		瑟膝璱	蝨
습	習拾濕襲		褶
승	乘承勝升昇僧	丞陞繩	蠅
시	市示是時詩視施試始矢侍	柴恃	匙嘶媤尸屎屍弒柿猜翅蒔蓍諡豕豺
씨	氏		
식	食式植識息飾	栻埴殖湜軾寔	拭熄篒蝕
신	身申神臣信辛新伸晨愼	紳莘薪迅訊	侁呻娠宸燼腎藎蜃辰
실	失室實(実)	悉	
심	心甚深尋審	沁沈	潘芯諶
십	十	什拾	
아	兒(児)我牙芽雅亞(亜)阿餓	娥峨衙砑	俄啞莪蛾訝鴉鵝
악	惡岳	樂聖嶽	幄愕握渥鄂鍔顎鰐齷
안	安案顔眼岸鴈(雁)	晏按	鞍鮟
알	謁		斡軋閼
암	暗巖(岩)	庵菴	唵癌闇
압	壓押	押鴨	狎
앙	仰央殃	昂鴦	怏秧
애	愛哀涯	厓崖艾	埃曖碍隘靄
액	厄額	液	扼掖縊腋
앵		鶯櫻	嚶鸚
야	也夜野耶	冶	倻惹揶椰爺若
약	弱若約藥躍	躍	葯蒻
양	羊洋養揚陽讓壤樣楊	襄孃漾	佯恙攘敭暘瀁煬痒瘍禳穰釀

한글	한문교육용 기초한자	인명용 추가한자 (1997. 12. 2.)	인명용 추가한자 (2001. 1. 4.)
어	魚漁於語御		圄瘀禦馭齬
억	億憶抑	檍	臆
언	言焉	諺彦	偃堰
얼			孼蘖
엄	嚴	奄俺掩	儼淹
업	業	嶪	
엔			円
여	余餘如汝與予輿		歟璵礖艅茹轝
역	亦易逆譯驛役疫域	晹	繹
연	然煙(烟)研硯延燃燕沿鉛 宴軟演緣	衍淵妍娟涓沇筵瑓姸	嚥堧捐挻椽涎縯鳶
열	熱悅閱	說閱	咽
염	炎染鹽	琰艶(艷)	厭焰苒閻髥
엽	葉	燁曄	
영	永英迎榮(栄)泳詠營影映	渶煐瑛暎瑩瀯盈楹鍈 嬰穎瓔咏	塋嶸潁濚瀛纓霙
예	藝豫譽銳	叡(睿)預芮乂	倪刈曳汭澺猊橤藥裔 詣霓
오	五吾悟午誤烏汚嗚娛梧傲	伍吳旿珸晤奧	俉塢墺寤惡懊敖澳熬 獒筽蜈鰲鼇
옥	玉屋獄	沃鈺	
온	溫	瑥媼穩	瘟縕蘊
올			兀
옹	翁擁	雍壅擁	瓮甕癰邕饔
와	瓦臥		渦窩窪蛙蝸訛
완	完緩	玩垸浣莞琓琬婠婉宛	梡椀碗翫脘腕豌阮頑
왈	曰		
왕	王往	旺汪枉	
왜			倭娃歪矮
외	外畏		嵬巍猥
요	要腰搖遙謠	夭堯饒曜耀瑤樂姚僥	凹妖嶢拗擾樂橈燿窈 窯繇繞蟯邀

한글	한문교육용 기초한자	인명용 추가한자 (1997. 12. 2.)	인명용 추가한자 (2001. 1. 4.)
욕	欲浴慾辱		縟褥
용	用勇容庸	溶鎔瑢榕蓉湧涌埇踊鏞茸墉甬	俑傛冗湧熔聳
우	于宇右牛友雨憂又尤遇羽郵愚偶優	佑祐禹瑀寓堣隅玗釪迂霧盰	盂禑紆芋藕虞雩
욱		旭昱煜郁頊彧	勖栯稶
운	云雲運韻	沄澐耘暈会	暈橒殞熉芸蕓隕
울		蔚	鬱乯
웅	雄	熊	
원	元原願遠園怨圓員源援院	袁垣洹沅瑗媛嫄愿苑轅婉	寃湲爰猿阮鴛
월	月越		鉞
위	位危爲偉威胃謂圍緯衛(衛)違委慰僞	尉韋瑋暐渭魏	萎葦蔿蝟禕
유	由油酉有猶唯遊柔遺幼幽惟維乳儒裕誘愈悠	侑洧宥庾兪喩楡瑜猷濡愉釉攸柚:瑈釉	孺揄楢游瘉臾萸諛諭踰蹂逾鍮
육	肉育	堉	毓
윤	閏潤	尹允玧鈗胤阭奫	贇
율			聿
융		融	戎瀜絨
은	恩銀隱	垠殷闇激珢	慇
을	乙		
음	音吟飮陰淫		蔭
읍	邑泣		揖
응	應凝	膺鷹凝	
의	衣依義議矣醫意宜儀疑	倚誼毅擬懿	椅艤薏蟻
이	二貳以已耳而異移夷	珥伊易弛怡爾彝(彛)頤	姨痍肄苡荑貽邇飴
익	益翼	翊瀷謚翌	
인	人引仁因忍認寅印刃姻		咽湮絪茵蚓靷鞄
일	一日壹逸	溢鎰馹佾	佚
임	壬任賃	妊姙稔	恁荏
입	入		什

한글	한문교육용 기초한자	인명용 추가한자 (1997. 12. 2.)	인명용 추가한자 (2001. 1. 4.)
잉		剩	仍孕芿
자	子字自者姉(姊)慈玆雌紫資姿恣刺	仔滋磁藉瓷	咨孜炙煮疵茨蔗諮
작	作昨酌爵	灼芍雀鵲	勺嚼斫炸綽
잔	殘		孱棧潺盞
잠	潛(潜)蠶暫	箴	岑簪
잡	雜		
장	長章場將壯丈張帳莊(庄)裝奬墻(牆)葬粧掌藏臟障腸	匠庄杖奘漳樟璋暲薔蔣	仗檣欌漿狀獐臧贓醬
재	才材財在栽再哉災裁載宰	宰梓縡齋渽	滓齎
쟁	爭	錚	筝諍
저	著貯低底抵	苧邸楮沮	佇儲咀姐杵樗渚狙猪疽箸紵菹藷詛躇這雎齟
적	的赤適敵笛滴摘寂籍賊跡蹟積績	迪	勣吊嫡狄炙翟荻謫迹鏑
전	田全典前展戰電錢傳專轉殿	佺栓詮銓琠甸塡殿奠荃雋顚	佃剪塼廛悛氈澱煎畑癲筌篆箭篆纏輾鈿鐫顫餞
절	節絶切折竊	哲	截浙癤竊
점	店占點(点)漸		岾粘霑鮎
접	接蝶		摺
정	丁頂停井正政定貞精情靜(静)淨庭亭訂廷程征整	汀玎町呈珵珽婷偵湞幀楨禎珽挺綎鼎晶晟柾鉦淀錠鋌鄭靖靚鋥炡淳釘涏頹婷	旌檉瀞晴碇穽艇諪酊霆
제	弟第祭帝題除諸製提堤制際齊濟	悌梯堤	劑啼臍薺蹄醍霽
조	兆早造鳥調朝助祖弔燥操照條潮租組	彫措晁窕祚趙肇詔釣曹遭眺	俎凋嘲曺棗槽漕爪璪稠粗糟繰藻蚤躁阻雕
족	足族		簇鏃
존	存尊		

한글	한문교육용 기초한자	인명용 추가한자 (1997. 12. 2.)	인명용 추가한자 (2001. 1. 4.)
졸	卒拙		猝
종	宗種鐘終從縱	倧琮淙棕悰綜瑽鍾	慫腫踪踵
좌	左坐佐座		挫
죄	罪		
주	主注住朱宙走酒晝舟周株 州洲柱奏珠鑄	胄奏湊炷註珠疇疇週 遒(遒)駐姝澍姝	侏做呪嗾廚籌紂紬 綢蛛誅躊輳酎
죽	竹		粥
준	準俊遵	峻浚晙埈焌竣晙駿准 濬雋儁埻隼	寯樽蠢逡
줄		茁	
중	中重衆仲		
즉	卽		卽
즐		櫛	
즙		汁	楫葺
증	曾增證憎贈症蒸	烝甑	拯繒
지	只支枝止之知地指志至紙 持池誌智遲	旨沚址祉趾祗芝摯鋕 脂	咫枳漬砥肢芷蜘識 贄
직	直職織	稙稷	
진	辰眞(真)進盡振鎭陣陳珍 震	晉(晋)瑨(瑃)瑱津璡秦 軫震塵禛診縝塡賑溱 抮	唇嗔搢桭榛殄畛疹 瞋縉臻蔯袗
질	質秩疾姪	瓆	侄叱嫉帙桎窒膣蛭 跌迭
짐			斟朕
집	集執	什潗(潗)楫輯鏶	緝
징	徵懲	澄	
차	且次此借差	車叉瑳	侘嗟嵯磋箚茶蹉遮
착	着錯捉		搾窄鑿齪
찬	贊(賛)讚(讃)	撰纂粲澯燦璨瓚纘鑽	竄篡餐饌
찰	察	札	刹擦紮
참	參慘慚(慙)		僭塹懺斬站讒讖
창	昌唱窓倉創蒼滄暢	菖昶彰敞廠	倡娼愴槍漲猖瘡脹 艙

한글	한문교육용 기초한자	인명용 추가한자 (1997. 12. 2.)	인명용 추가한자 (2001. 1. 4.)
채	菜採彩債	采埰寀蔡綵	寨砦釵
책	責冊(册)策		柵
처	妻處悽		凄
척	尺斥拓戚	陟坧	倜刺剔慽擲滌瘠脊蹠隻
천	千天川泉淺賤踐遷薦	仟阡	喘擅玔穿舛釧闡韆
철	鐵哲徹	喆澈撤轍綴	凸輟
첨	尖添	僉瞻	沾甜簽籤詹諂
첩	妾	帖捷	堞牒疊睫諜貼輒
청	靑(青)淸(清)晴(晴)請(請)聽廳		菁鯖
체	體替滯逮遞	締諦遞	切剃涕滯逮
초	初草(艸)招肖超抄礎秒	樵焦蕉楚	剿哨憔梢椒炒硝礁秒稍苕貂酢醋醮
촉	促燭觸		囑矗蜀
촌	寸村		忖邨
총	銃總聰(聡)	寵叢	塚恖憁摠蔥
촬			撮
최	最催	崔	
추	秋追推抽醜	楸樞鄒錐錘	墜椎湫皺芻諏趨酋鎚雛騶鰍
축	丑祝畜蓄築逐縮	軸	竺筑蹙蹴
춘	春	椿瑃賰	
출	出		朮黜
충	充忠蟲(虫)衝	琉沖(冲)衷	
췌		萃	悴膵贅
취	取吹就臭醉趣	翠聚	嘴娶炊脆驟鷲
측	側測		仄厠惻
층	層		
치	治致齒値置恥稚	熾峙雉馳	侈嗤幟梔淄痔痴癡稺緇緻蚩輜
칙	則	勅	
친	親		

한글	한문교육용 기초한자	인명용 추가한자 (1997. 12. 2.)	인명용 추가한자 (2001. 1. 4.)
칠	七漆		柒
침	針侵浸寢沈枕	琛	砧鍼
칩		蟄	
칭	稱	秤	
쾌	快	夬	
타	他打妥墮		咤唾惰拖朶楕舵陀 馱駝
탁	濁托濯琢卓	度卓倬琸晫託擢鐸拓	啄坼度柝
탄	炭歎彈誕	呑坦誕灘	嘆憚綻
탈	脫奪		
탐	探貪	耽	眈
탑	塔		塔榻
탕	湯		宕帑糖蕩
태	太泰怠殆態	汰兌台胎邰	笞苔跆颱
택	宅澤擇	垞	
탱			撑
터			攄
토	土吐兎討		
통	通統痛	桶	慟洞筒
퇴	退	堆	槌腿褪頹
투	投透鬪		偸套妬
특	特		慝
틈			闖
파	破波派播罷頗把	巴把芭琶坡杷	婆擺爬跛
판	判板販版	阪坂	瓣辦鈑
팔	八		叭捌
패	貝敗	覇浿佩牌	唄悖沛狽稗
팽		彭澎	烹膨
퍅			愎
편	片便篇編遍偏	扁偏	翩鞭騙
폄			貶
평	平評	坪枰泙	萍

한글	한문교육용 기초한자	인명용 추가한자 (1997. 12. 2.)	인명용 추가한자 (2001. 1. 4.)
폐	閉肺廢弊蔽幣	陛	吠嬖斃
포	布抱包胞飽浦捕	葡褒砲鋪	佈匍匏咆哺圃怖抛 暴泡疱脯苞蒲袍逋 鮑
폭	暴爆幅		曝瀑輻
표	表票標漂	杓豹彪驃	俵剽慓瓢飇飄
품	品	稟	
풍	風楓豐(豊)		諷馮
피	皮彼疲被避		披陂
필	必匹筆畢	弼泌珌苾毖鉍佖	疋
핍			乏逼
하	下夏賀何河荷	廈(厦)昰霞	瑕蝦遐鰕
학	學(学)鶴		壑虐謔
한	閑寒恨限韓漢旱汗	澣瀚翰閒	悍罕
할	割	轄	
함	咸含陷	函涵艦	唊喊檻緘銜鹹
합	合		哈盒蛤閤闔陜
항	恒(恆)巷港項抗航	亢沆姮	伉嫦杭桁缸肛行降
해	害海亥解奚該	偕楷諧	咳垓孩懈瀣蟹邂駭 骸
핵	核		劾
행	行幸	杏	倖荇
향	向香鄕響享	珦	嚮餉饗
허	虛許	墟	噓
헌	軒憲獻	櫶	
헐			歇
험	險驗		
혁	革	赫爀奕	
현	現賢玄弦絃縣懸顯(顕)	見峴晛泫炫玹鉉眩昡 絢呟	俔睍舷衒
혈	血穴		孑頁
혐	嫌		嫌

한글	한문교육용 기초한자	인명용 추가한자 (1997. 12. 2.)	인명용 추가한자 (2001. 1. 4.)
협	協脅	俠挾峽浹	夾狹脅莢鋏頰
형	兄刑形亨螢	型邢珩泂炯瑩瀅衡馨熒	滎灐荊迥鎣
혜	惠(恵)慧兮	蕙彗譿憓憓	嘒蹊醯鞋
호	戶乎呼好虎號湖互胡浩毫豪護	晧皓滈昊淏濠灝祜琥瑚護顥扈鎬壕壺濩滸	岵弧狐瓠糊縞芦葫蒿蝴
혹	或惑		酷
혼	婚混昏魂	渾	琿
홀	忽	惚	笏
홍	紅洪弘鴻	泓烘虹鉄	哄汞訌
화	火化花貨和話畫(畵)華禾禍	嬅樺	譁靴
확	確(碻)穫擴		廓攫
환	歡患丸換環還	喚奐渙煥晥幻桓鐶驩	宦紈鰥
활	活	闊(濶)	滑猾豁
황	黃皇況荒	凰堭媓晃滉榥煌璜熀	幌徨恍惶愰慌晄湟潢篁簧蝗遑隍
회	回會灰悔懷	廻恢晦檜澮繪(絵)誨	匯徊淮獪膾茴蛔賄
획	獲劃		
횡	橫	鐄	浤
효	孝效(効)曉	涍爻驍斅	哮嚆梟淆肴酵
후	後厚侯候喉	后垕逅	吼嗅帿朽煦珝
훈	訓	勳(勲, 勛)焄熏薰壎燻塤鑂	暈
훙			薨
훤		喧暄萱	煊
훼	毁		卉喙毁
휘	揮輝	彙徽暉煇	諱麾
휴	休携	烋	畦虧
휼			恤譎鷸
흉	凶胸		兇匈洶
흑	黑		

한글	한문교육용 기초한자	인명용 추가한자 (1997. 12. 2.)	인명용 추가한자 (2001. 1. 4.)
흔		欣炘昕	痕
흘		屹	吃紇訖
흠		欽	欠歆
흡	吸	洽恰翕	
흥	興		
희	希喜稀戲噫熙	姬晞僖熺橲禧嬉憙熹 熙羲爔曦俙	囍憘犧
힐		詰	
	1,800(62)자	1,239(23)자	1,755자

주 : 1. 위 한자는 이 표에 지정된 발음으로만 사용할 수 있다. 그러나 첫소리(初聲)가 "ㄴ" 또는 "ㄹ"인 한자는 각각 소리나는 바에 따라 "ㅇ" 또는 "ㄴ"으로 사용할 수 있다.

2. 동자(同字)·속자(俗子)·약자(略字)는 ()내에 기재된 것에 한하여 사용할 수 있다.

3. "示"변과 "ネ"변, "艹"변과 "艹"변은 서로 바꾸어 쓸 수 있다.

　　예 : 福=福 蘭=蘭

주요 약자(略字) 일람표 (1)

價 価	徑 径	驅 駆	團 団	覽 覧	爐 炉	貌 兒
값 가	지름길 경	몰 구	모임 단	볼 람	화로 로	모양 모
假 仮	繼 継	鷗 鴎	擔 担	來 来	屢 屡	發 発
거짓 가	이을 계	갈매기 구	멜 담	올 래	자주 루	필 발
覺 覚	觀 観	國 国	當 当	兩 両	樓 楼	拜 拝
깨달을 각	볼 관	나라 국	마땅할 당	두 량	다락 루	절 배
個 仏	關 関	權 权	黨 党	勵 励	留 畄	變 変
낱 개	빗장 관	권세 권	무리 당	힘쓸 려	머무를 류	변할 변
擧 挙	館 舘	勸 勧	對 対	歷 厂	離 难	邊 辺
들 거	집 관	권할 권	대답할 대	지날 력	떠날 리	가 변
據 拠	廣 広	歸 帰	圖 図	聯 联	萬 万	竝 並
의지할 거	넓을 광	돌아올 귀	그림 도	잇닿을 련	일만 만	아우를 병
劍 剣	鑛 鉱	氣 気	讀 読	戀 恋	蠻 蛮	寶 宝
칼 검	쇳돌 광	기운 기	읽을 독	사모할 련	오랑캐 만	보배 보
檢 検	舊 旧	寧 寧	獨 独	靈 灵	賣 売	簿 笟
검사할 검	예 구	편안할 녕	홀로 독	신령 령	팔 매	장부 부
輕 軽	龜 亀	單 単	樂 楽	禮 礼	麥 麦	佛 仏
가벼울 경	거북 귀	홑 단	즐길 락	예 례	보리 맥	부처 불
經 経	區 区	斷 断	亂 乱	勞 労	面 面	拂 払
글 경	구역 구	끊을 단	어지러울 란	수고로울 로	낯 면	떨칠 불

師 师	屬 属	惡 悪	營 営	殘 残	盡 尽	豐 豊
스승 사	붙을 속	악할 악	경영할 영	남을 잔	다할 진	풍년 풍
寫 写	壽 寿	巖 岩	藝 芸	蠶 蚕	參 参	學 学
베낄 사	목숨 수	바위 암	재주 예	누에 잠	참여할 참	배울 학
辭 辞	數 数	壓 圧	譽 誉	轉 転	處 処	獻 献
말 사	수 수	누를 압	기릴 예	구를 전	곳 처	드릴 헌
狀 状	獸 獣	藥 薬	圓 円	傳 伝	鐵 鉄	顯 顕
모양 상	짐승 수	약 약	둥글 원	전할 전	쇠 철	나타날 현
雙 双	肅 粛	嚴 厳	爲 為	點 点	廳 厅	號 号
쌍 쌍	엄숙할 숙	엄할 엄	하 위	점 점	관청 청	이름 호
敍 叙	濕 湿	與 与	圍 囲	齊 斉	體 体	畫 画
펼 서	젖을 습	줄 여	둘레 위	가지런할 제	몸 체	그림 화
釋 釈	乘 乗	譯 訳	應 応	濟 済	齒 歯	擴 拡
풀 석	탈 승	통변할 역	응할 응	건널 제	이 치	넓힐 확
選 迸	實 実	驛 駅	醫 医	晝 昼	澤 沢	歡 歓
가릴 선	열매 실	역 역	의원 의	낮 주	못 택	기쁠 환
燒 焼	兒 児	鹽 塩	貳 弐	卽 即	擇 択	會 会
불사를 소	아이 아	소금 염	두 이	곧 즉	가릴 택	모을 회
續 続	亞 亜	榮 栄	壹 壱	證 証	廢 廃	興 兴
이을 속	버금 아	영화로울 영	하나 일	증거 증	폐할 폐	일 흥

주요 類似字

(1) 모양이 비슷한 한자

人 인(사람)	人間(인간)	
入 입(들다)	出入(출입)	
八 팔(여덟)	八道(팔도)	
干 간(방패)	干戈(간과)	
于 우(어조사)	于今(우금)	
千 천(일천)	千里(천리)	
切 절(끊다)	切斷(절단)	
功 공(공)	功過(공과)	
攻 공(공격하다)	攻守(공수)	
戊 무(천간)	戊子(무자)	
戍 수(수자리)	衛戍(위수)	
戌 술(개)	戌時(술시)	
大 대(크다)	大成(대성)	
太 태(크다)	太初(태초)	
犬 견(개)	犬馬(견마)	
丈 장(어른)	丈人(장인)	
句 구(글귀)	文句(문구)	
旬 순(열흘)	上旬(상순)	
九 구(아홉)	九十(구십)	
丸 환(탄알)	彈丸(탄환)	
亦 역(또한)	亦是(역시)	
赤 적(붉다)	赤色(적색)	
鳥 조(새)	鳥獸(조수)	
烏 오(까마귀)	烏鵲(오작)	
島 도(섬)	落島(낙도)	
名 명(이름)	有名(유명)	
各 각(각각)	各自(각자)	
代 대(대신)	代表(대표)	
伐 벌(치다)	討伐(토벌)	
延 연(끌다)	延期(연기)	
廷 정(조정)	朝廷(조정)	
刀 도(칼)	短刀(단도)	
刃 인(칼날)	霜刃(상인)	
又 우(또)	又復(우부)	
叉 차(갈래)	交叉(교차)	

己 기(몸)	自己(자기)	
已 이(이미)	已往(이왕)	
巳 사(뱀)	巳生(사생)	
斤 근(근)	斤量(근량)	
斥 척(물리치다)	排斥(배척)	
旦 단(아침)	元旦(원단)	
且 차(또)	且置(차치)	
貝 패(조개)	貝類(패류)	
具 구(갖추다)	具備(구비)	
午 오(낮)	午前(오전)	
牛 우(소)	牛乳(우유)	
巨 거(크다)	巨人(거인)	
臣 신(신하)	忠臣(충신)	
壬 임(북방)	壬方(임방)	
王 왕(임금)	帝王(제왕)	
玉 옥(구슬)	玉石(옥석)	
雨 우(비)	雨氣(우기)	
兩 량(둘)	兩立(양립)	
予 여(나)	予曰(여왈)	
矛 모(창)	矛盾(모순)	
水 수(물)	流水(유수)	
氷 빙(얼음)	氷山(빙산)	
永 영(길다)	永遠(영원)	
天 천(하늘)	天地(천지)	
夭 요(일찍죽다)	夭折(요절)	
失 실(잃다)	得失(득실)	
矢 시(화살)	弓矢(궁시)	
住 주(살다)	住所(주소)	
佳 가(아름답다)	佳人(가인)	
往 왕(가다)	往來(왕래)	
土 토(흙)	土地(토지)	
士 사(선비)	學士(학사)	
日 일(날)	生日(생일)	
曰 왈(가로되)	子曰(자왈)	
未 미(아니다)	未詳(미상)	
末 말(끝)	末端(말단)	

汗 한(땀)	汗蒸(한증)	
汚 오(더럽다)	汚點(오점)	
朽 후(썩다)	不朽(불후)	
友 우(벗)	友情(우정)	
反 반(돌이키다)	反對(반대)	
兵 병(군사)	兵馬(병마)	
丘 구(언덕)	丘陵(구릉)	
囚 수(가두다)	罪囚(죄수)	
因 인(인하다)	原因(원인)	
困 곤(곤하다)	疲困(피곤)	
今 금(이제)	古今(고금)	
令 령(명령)	命令(명령)	
比 비(견주다)	比較(비교)	
北 북(북녘)	南北(남북)	
此 차(이)	彼此(피차)	
爪 조(손톱)	爪牙(조아)	
瓜 과(외)	瓜田(과전)	
甲 갑(갑옷)	甲冑(갑주)	
申 신(진술하다)	申告(신고)	
冶 야(쇠불리다)	陶冶(도야)	
治 치(다스리다)	政治(정치)	
枚 매(낱)	枚數(매수)	
技 기(재주)	技術(기술)	
枝 지(가지)	枝葉(지엽)	
刺 자(찌르다)	刺客(자객)	
剌 랄(고기뛰다)	潑剌(발랄)	
怒 노(성내다)	憤怒(분노)	
恕 서(용서하다)	容恕(용서)	
客 객(손)	旅客(여객)	
容 용(얼굴)	容貌(용모)	
捐 연(버리다)	捐金(연금)	
損 손(덜다)	損失(손실)	
陟 척(오르다)	進陟(진척)	
涉 섭(관계하다)	交涉(교섭)	
絡 락(잇다)	連絡(연락)	
給 급(주다)	給料(급료)	

虜 로(사로잡다) 捕虜(포로)	藉 자(위로하다) 慰藉(위자)	田 전(밭) 田畓(전답)
慮 려(생각) 念慮(염려)	籍 적(호적) 戶籍(호적)	由 유(말미암다) 由來(유래)
閣 각(누각) 樓閣(누각)	侮 모(업신여길) 侮辱(모욕)	官 관(벼슬) 官職(관직)
閤 합(샛문) 閤門(합문)	悔 회(뉘우칠) 悔改(회개)	宮 궁(대궐) 宮女(궁녀)
遝 답(몰리다) 遝至(답지)	互 호(서로) 相互(상호)	起 기(일어나다) 起居(기거)
還 환(돌아오다) 歸還(귀환)	瓦 와(기와) 瓦家(와가)	赴 부(나아가다) 赴任(부임)
麾 휘(대장기) 麾下(휘하)	亙 긍(뻗칠) 亙古(긍고)	問 문(묻다) 問答(문답)
靡 미(쓰러지다) 風靡(풍미)	重 중(무겁다) 重傷(중상)	間 간(사이) 間接(간접)
魔 마(귀신) 惡魔(악마)	童 동(아이) 童話(동화)	開 개(열다) 開拓(개척)
徒 도(무리) 學徒(학도)	査 사(조사하다) 査察(사찰)	聞 문(듣다) 見聞(견문)
徙 사(옮기다) 移徙(이사)	杳 묘(아득하다) 杳然(묘연)	季 계(철) 季節(계절)
屈 굴(굽다) 屈曲(굴곡)	雲 운(구름) 雲集(운집)	秀 수(빼어나다) 秀才(수재)
居 계(이르다) 缺席居(결석계)	雪 설(눈) 積雪(적설)	委 위(맡기다) 委任(위임)
村 촌(시골) 村落(촌락)	宜 의(마땅하다) 便宜(편의)	飯 반(밥) 飯床(반상)
材 재(재목) 材料(재료)	宣 선(펴다) 宣告(선고)	飮 음(마시다) 飮料(음료)
早 조(일찍) 早熟(조숙)	冒 모(무릅쓰다) 冒險(모험)	苦 고(쓰다) 苦痛(고통)
旱 한(가물다) 旱害(한해)	胃 위(밥통) 胃腸(위장)	若 약(같다) 若此(약차)
看 간(보다) 看護(간호)	冑 주(투구) 甲冑(갑주)	老 로(늙은이) 老少(노소)
着 착(입다) 着服(착복)	柱 주(기둥) 柱礎(주초)	考 고(생각하다) 考察(고찰)
明 명(밝다) 明月(명월)	桂 계(계수나무) 月桂(월계)	孝 효(효도) 孝誠(효성)
朋 붕(벗) 朋黨(붕당)	栗 률(밤) 生栗(생률)	深 심(깊다) 深淺(심천)
苗 묘(모) 苗木(묘목)	粟 속(조) 粟米(속미)	探 탐(더듬다) 探索(탐색)
笛 적(피리) 汽笛(기적)	貪 탐(탐하다) 貪官(탐관)	侍 시(모시다) 侍下(시하)
衷 충(정성) 衷心(충심)	貧 빈(가난하다) 淸貧(청빈)	待 대(기다리다) 期待(기대)
哀 애(슬프다) 悲哀(비애)	逐 축(쫓다) 逐出(축출)	油 유(기름) 石油(석유)
祝 축(빌다) 祝賀(축하)	遂 수(이루다) 遂行(수행)	抽 추(뽑다) 抽出(추출)
祀 사(제사) 祭祀(제사)	幹 간(줄기) 幹部(간부)	淸 청(맑다) 淸潔(청결)
鬼 귀(귀신) 鬼神(귀신)	斡 알(주선하다) 斡旋(알선)	情 정(뜻) 情感(정감)
蒐 수(모으다) 蒐集(수집)	翰 한(글) 書翰(서한)	壞 괴(무너지다) 破壞(파괴)
閉 폐(닫다) 閉門(폐문)	衙 아(관청) 衙門(아문)	壤 양(흙) 土壤(토양)
閑 한(한가하다) 閑散(한산)	衛 위(막다) 衛生(위생)	懷 회(품다) 懷疑(회의)
瑞 서(상서) 瑞氣(서기)	微 미(작다) 微笑(미소)	慙 참(부끄럽다) 無慙(무참)
端 단(끝) 極端(극단)	徵 징(부르다) 徵集(징집)	漸 점(점차) 漸次(점차)
膚 부(살갗) 皮膚(피부)	徽 휘(휘장) 徽章(휘장)	遺 유(남기다) 遺言(유언)
盧 로(성) 盧氏(노씨)	寫 사(쓰다) 寫本(사본)	遣 견(보내다) 派遣(파견)
綠 록(푸르다) 綠陰(녹음)	潟 석(짠흙) 干潟地(간석지)	頃 경(잠깐) 頃刻(경각)
緣 연(인연) 緣故(연고)	瀉 사(물쏟다) 泄瀉(설사)	項 항(목) 項目(항목)
幟 치(기) 旗幟(기치)	眠 면(잠자다) 睡眠(수면)	佛 불(부처) 佛敎(불교)
熾 치(성하다) 熾烈(치열)	眼 안(눈) 眼鏡(안경)	拂 불(떨다) 支拂(지불)
織 직(짜다) 組織(조직)	借 차(빌다) 借用(차용)	俗 속(속되다) 俗世(속세)
	惜 석(애석하다) 惜別(석별)	裕 유(넉넉하다) 裕福(유복)

陸 륙(뭍)	陸地(육지)	直 직(곧다)	曲直(곡직)	侯 후(제후)	諸侯(제후)
睦 목(화목하다)	和睦(화목)	眞 진(참)	眞理(진리)	候 후(기후)	氣候(기후)
戀 련(사모하다)	戀慕(연모)	免 면(면하다)	免許(면허)	僕 복(종)	公僕(공복)
變 변(변하다)	變化(변화)	兎 토(토끼)	山兎(산토)	撲 박(치다)	撲滅(박멸)
蠻 만(오랑캐)	蠻勇(만용)	勸 권(권하다)	勸農(권농)	賭 도(도박)	賭博(도박)
思 사(생각하다)	思想(사상)	歡 환(기쁘다)	歡呼(환호)	睹 도(보다)	目睹(목도)
恩 은(은혜)	恩功(은공)	惟 유(생각하다)	思惟(사유)	廷 정(조정)	法廷(법정)
濁 탁(흐리다)	淸濁(청탁)	推 추(밀다)	推進(추진)	庭 (마당)	家庭(가정)
燭 촉(촛불)	華燭(화촉)	標 표(표하다)	標識(표지)	藍 람(쪽)	藍色(남색)
獨 독(홀로)	獨立(독립)	漂 표(떠다니다)	漂流(표류)	籃 람(바구니)	搖籃(요람)
書 서(쓰다)	文書(문서)	提 제(내놓다)	提示(제시)	輝 휘(빛나다)	光輝(광휘)
晝 주(낮)	晝夜(주야)	堤 제(둑)	堤防(방제)	揮 휘(휘두르다)	指揮(지휘)
畫 화(그림)	圖畫(도화)	與 여(주다)	授與(수여)	兢 긍(조심하다)	兢兢(긍긍)
族 족(겨레)	民族(민족)	興 흥(일다)	興亡(흥망)	競 경(다투다)	競爭(경쟁)
旅 려(나그네)	旅行(여행)	活 활(살다)	活動(활동)	賞 상(상주다)	授賞(수상)
募 모(모으다)	募集(모집)	浩 호(넓다)	浩然(호연)	償 상(갚다)	償還(상환)
慕 모(사모하다)	追慕(추모)	鄕 향(시골)	鄕土(향토)	栽 재(심다)	栽培(재배)
墓 묘(무덤)	墓地(묘지)	卿 경(벼슬)	公卿(공경)	裁 재(헤아리다)	裁量(재량)
營 영(경영하다)	營業(영업)	場 장(마당)	場所(장소)	旺 왕(왕성하다)	旺盛(왕성)
螢 형(반딧불)	螢光(형광)	揚 양(날리다)	揚名(양명)	枉 왕(굽히다)	枉臨(왕림)
順 순(순하다)	順序(순서)	楊 양(버들)	垂楊(수양)	揚 양(날리다)	揭揚(게양)
須 수(모름지기)	必須(필수)	燥 조(마르다)	乾燥(건조)	楊 양(버들)	楊柳(양류)
搖 요(흔들다)	搖動(요동)	操 조(부리다)	操縱(조종)	弊 폐(폐단)	弊端(폐단)
遙 요(멀다)	遠遙(요원)	隣 린(이웃)	隣近(인근)	幣 폐(돈)	幣貨(화폐)
謠 요(노래)	民謠(민요)	燐 린(도깨비불)	燐光(인광)	暑 서(덥다)	寒暑(한서)
哀 애(슬프다)	哀歡(애환)	摘 적(가리키다)	指摘(지적)	署 서(관청)	官署(관서)
衰 쇠(쇠하다)	衰弱(쇠약)	滴 적(방울)	餘滴(여적)	墳 분(무덤)	墳墓(분묘)
如 여(같다)	如意(여의)	適 적(알맞다)	適當(적당)	憤 분(분해하다)	憤怒(분노)
奴 노(종)	奴婢(노비)			澤 택(은덕)	恩澤(은택)
好 호(좋다)	好感(호감)	**(2) 모양과 음이 함께 비슷**		擇 택(가리다)	選擇(선택)
婢 비(여자종)	奴婢(노비)	**한 한자**		弟 제(아우)	兄弟(형제)
碑 비(비석)	碑石(비석)	技 기(재주)	技術(기술)	第 제(차례)	第一(제일)
挑 도(돋우다)	挑發(도발)	妓 기(기생)	妓生(기생)	搏 박(치다)	搏殺(박살)
桃 도(복숭아)	桃李(도리)	枯 고(마르다)	枯渴(고갈)	博 박(넓다)	博學(박학)
檢 검(살피다)	檢査(검사)	姑 고(시어미)	姑婦(고부)	縛 박(얽다)	束縛(속박)
險 험(험하다)	險難(험난)	郡 군(고을)	郡邑(군읍)	密 밀(빽빽하다)	密林(밀림)
儉 검(검소하다)	儉素(검소)	群 군(무리)	群衆(군중)	蜜 밀(꿀)	蜜月(밀월)
辛 신(맵다)	辛苦(신고)	刑 형(형벌)	刑罰(형벌)	純 순(순수하다)	純潔(순결)
幸 행(다행)	幸運(행운)	形 형(모양)	形象(형상)	鈍 둔(둔하다)	鈍感(둔감)
決 결(결단하다)	決心(결심)	恨 한(한하다)	怨恨(원한)	曆 력(책력)	陽曆(양력)
快 쾌(쾌하다)	快樂(쾌락)	限 한(한정)	限界(한계)	歷 력(지내다)	歷史(역사)

朗 랑(밝다)　　　明朗(명랑)
郎 랑(사내)　　　郎君(낭군)
悔 회(뉘우치다)　悔改(회개)
誨 회(가르치다)　教誨(교회)
彊 강(굳세다)　　'強'과 동자
疆 강(지경)　　　疆土(강토)
姿 자(모양)　　　姿勢(자세)
恣 자(방자하다)　恣意(자의)
嘔 구(토하다)　　嘔吐(구토)
歐 구(구주)　　　歐美(구미)
毆 구(치다)　　　毆打(구타)
拔 발(빼다)　　　拔本(발본)
跋 발(밟다)　　　跋文(발문)
控 공(당기다)　　控除(공제)
腔 강(빈속)　　　口腔(구강)
殼 각(껍질)　　　地殼(지각)
穀 곡(곡식)　　　米穀(미곡)
簿 부(문서)　　　帳簿(장부)
薄 박(얇다)　　　薄氷(박빙)
亨 형(잘되다)　　亨通(형통)
享 향(누리다)　　享有(향유)
粉 분(가루)　　　粉末(분말)
紛 분(어지럽다)　紛爭(분쟁)
毫 호(털)　　　　秋毫(추호)
豪 호(호걸)　　　強豪(강호)
復 복(회복하다)　復歸(복귀)
複 복(겹치다)　　重複(중복)
班 반(반열)　　　班長(반장)
斑 반(아롱지다)　斑點(반점)
慢 만(게으르다)　怠慢(태만)
漫 만(흩어지다)　散漫(산만)
祿 록(녹)　　　　祿俸(녹봉)
錄 록(기록하다)　錄音(녹음)
槪 개(대개)　　　槪觀(개관)
慨 개(슬퍼하다)　慨嘆(개탄)
渴 갈(목마르다)　渴望(갈망)
喝 갈(꾸짖다)　　恐喝(공갈)
仗 장(의지하다)　儀仗(의장)
杖 장(지팡이)　　短杖(단장)
粹 수(순수하다)　精粹(정수)
碎 쇄(부수다)　　紛碎(분쇄)

肛 항(똥구멍)　　肛門(항문)
紅 홍(붉다)　　　紅色(홍색)
訌 홍(어지럽다)　內訌(내홍)
俳 배(광대)　　　俳優(배우)
徘 배(바장이다)　徘徊(배회)
偕 해(함께)　　　偕老(해로)
楷 해(해서)　　　楷書(해서)
敲 고(두드리다)　推敲(퇴고)
稿 고(짚)　　　　原稿(원고)
潑 발(활발하다)　潑剌(발랄)
撥 발(퉁기다)　　反撥(반발)
撞 당(치다)　　　撞着(당착)
憧 동(동경혜다)　憧憬(동경)
瞳 동(눈동자)　　瞳孔(동공)
濾 려(거르다)　　濾過(여과)
攄 터(헤치다)　　攄得(터득)

(3) 모양과 뜻이 함께 비슷한 한자

墜 추(떨어지다)　墜落(추락)
墮 타(떨어지다)　墮落(타락)
忽 홀(문득)　　　忽然(홀연)
忽 총(바쁘다)　　忽忙(총망)
載 재(싣다)　　　積載(적재)
戴 대(이다)　　　戴冠(대관)
減 감(덜다)　　　減少(감소)
滅 멸(멸하다)　　滅亡(멸망)
踏 답(밟다)　　　踏步(답보)
蹈 도(춤추다)　　舞蹈(무도)
灸 구(뜸질하다)　鍼灸(침구)
炙 자(굽다)　　　膾炙(회자)
綱 강(벼리)　　　綱領(강령)
網 망(그물)　　　網羅(망라)
黑 흑(검다)　　　黑白(흑백)
墨 묵(먹)　　　　墨色(묵색)
析 석(쪼개다)　　分析(분석)
折 절(꺾다)　　　折半(절반)
帥 수(장수)　　　元帥(원수)
師 사(스승)　　　師範(사범)
哲 철(밝다)　　　賢哲(현철)
晳 석(밝다)　　　明晳(명석)

(4) 음과 뜻이 함께 비슷한 한자

煩 번(번거롭다)　煩惱(번뇌)
繁 번(번성하다)　繁雜(번잡)
詞 사(말)　　　　歌詞(가사)
辭 사(말씀)　　　答辭(답사)
古 고(옛)　　　　古今(고금)
故 고(옛)　　　　故人(고인)
怨 원(원망하다)　怨恨(원한)
冤 원(원통하다)　冤魂(원혼)
現 현(나타나다)　現象(현상)
顯 현(나타나다)　顯著(현저)
元 원(으뜸)　　　紀元(기원)
原 원(근본)　　　原本(원본)
源 원(근원)　　　源泉(원천)

(5) 모양·음·뜻이 함께 비슷한 한자

辨 변(분별하다)　辨別(변별)
辯 변(말잘하다)　能辯(능변)
獲 획(얻다)　　　獲得(획득)
穫 확(거두다)　　收穫(수확)
制 제(마르다)　　制度(제도)
製 제(짓다)　　　製造(제조)
卷 권(책)　　　　卷頭(권두)
券 권(문서)　　　證券(증권)
迷 미(혼미하다)　迷宮(미궁)
謎 미(수수께끼)　謎題(미제)
象 상(모양)　　　對象(대상)
像 상(모양)　　　想像(상상)
士 사(선비)　　　進士(진사)
仕 사(섬기다)　　奉仕(봉사)
低 저(낮다)　　　低級(저급)
底 저(밑)　　　　底力(저력)
植 식(심다)　　　植木(식목)
殖 식(번식하다)　生殖(생식)
括 괄(싸다)　　　總括(총괄)
刮 괄(긁다)　　　刮目(괄목)

부 록

주요 한자 숙어 및 고사성어

ㄱ

街談巷說(가담항설) : 길거리나 사람들 사이에 떠도는 소문. 街談巷議(가담항의).

苛斂誅求(가렴주구) : 가혹하게 세금을 징수하고, 무리하게 재물을 빼앗음.

苛政猛於虎(가정맹어호) : 가혹한 정치는 호랑이보다 무섭다는 뜻.

刻骨難忘(각골난망) : 남에게 입은 은혜가 뼈에 깊이 새겨져 잊혀지지 아니함.

刻骨銘心(각골명심) : 마음 속에 깊이 새겨서 잊지 아니함.

刻骨痛恨(각골통한) : 뼈에 사무치게 맺힌 원한.

角者無齒(각자무치) : 뿔이 있는 자는 이가 없다는 뜻으로, 한 사람이 모든 복을 누리지 못함을 이름.

刻舟求劍(각주구검) : 사람이 어리석어 융통성이 없고 세상 일에 어두움을 비유한 말.

艱難辛苦(간난신고) : 몹시 힘이 들고 쓰라린 고생을 함. 갖은 고초를 다 겪음.

肝膽相照(간담상조) : 서로의 진심을 터놓고 사귐.

間於齊楚(간어제초) : 약자가 강자 틈에 끼여 괴로움을 받는 것을 뜻함.

奸(姦)慝(간특) : 간사하고 능청스럽게 둘러댐.

敢不生心(감불생심) : 감히 생각도 못함. 不敢生心(불감생심).

甘言利說(감언이설) : 남의 비위를 맞추기 위해 꾸민 달콤한 말과 이로운 조건을 내세워 꾀는 말.

甘呑苦吐(감탄고토) : 달면 삼키고 쓰면 뱉는다는 뜻으로, 곧 사리의 옳고 그름을 돌보지 않고 자기 비위에 맞으면 좋아하고, 맞지 아니하면 싫어한다는 말.

甲男乙女(갑남을녀) : 평범한 사람들을 뜻함.

康衢煙月(강구연월) : 큰 길거리에 보이는 평안한 풍경. 즉, 태평한 세월.

僵屍(강시) : 얼어 죽은 시체.

江湖煙波(강호연파) : ① 강이나 호수 위에 안개처럼 뽀얗게 이는 잔 물결. ② 대자연의 아름다운 풍경.

改過遷善(개과천선) : 과거의 잘못을 고치고 착하게 됨.

改竄(개찬) : 글의 글자, 구절 등을 고쳐 바로잡음.

去頭截尾(거두절미) : 머리와 꼬리를 잘라 버림. 즉, 앞뒤의 잔 사설은 빼놓고 요점만 말함.

居安思危(거안사위) : 편안할 때에도 앞으로 닥칠지 모를 위태로움을 늘 생각하여 경계하고 삼가함.

去者日疎(거자일소) : 죽은 사람을 애석히 여기는 마음은 날이 갈수록 점점 사라진다는 뜻으로, 서로 멀리 떨어져 있으면 사이가 멀어짐을 이름.

車載斗量(거재두량) : 수레에 싣고 말로 된다는 뜻으로, 물건이 대단히 많음을 이름.

乾坤一擲(건곤일척) : 흥망을 걸고 단판으로 승부를 겨루는 것.

乾燥無味(건조무미) : 아무런 운치가 없음. 무미 건조함.

乞兒得錦(걸아득금) : 거지가 비단을 얻음. 곧, 분수에 맞지 않게 생긴 일을 지나치게 자랑한다는 뜻.

隔世之感(격세지감) : 전과 비교하여 세상이 몹시 달라진 느낌.

隔靴搔癢(격화소양) : 신을 신은 채 발바닥을 긁는다는 뜻으로, 일의 효과를 나타내지 못함을 이름.

牽強附會(견강부회) : 말을 억지로 끌어 붙여 자기의 주장이나 조건에 맞도록 함.

見利思義(견리사의) : 눈앞의 이익이 보일 때, 먼저 의리에 맞는가 안 맞는가를 생각하여야 함.

犬馬之勞(견마지로) : ① 자기의 노력을 낮추어 하는 말. ② 임금이나 나라에 충성을 다

하는 노력을 일컬음.

見蚊拔劍(견문발검) : 모기를 보고 칼을 뺀다는 뜻으로, 하찮은 일에 너무 크게 허둥지둥덤빔.

見物生心(견물생심) : 물건을 보면 욕심이 생긴다는 말.

堅如金石(견여금석) : 서로 맺은 맹세가 금석과 같이 굳음을 뜻함.

見危授命(견위수명) : 위급할 때에는 제 몸을 던지어 노력함. 見危致命(견위치명).

堅忍不拔(견인불발) : 굳게 참고 견디어 마음을 빼앗기지 아니함.

結者解之(결자해지) : 묶은 사람이 풀어야 한다는 뜻으로, 자기가 저지른 일은 자기가 해결을 하여야 한다는 뜻.

結草報恩(결초보은) : 죽어서도 은혜를 잊지 않고 갚는다는 뜻.

兼人之勇(겸인지용) : 능히 몇 사람을 당해낼 만한 용기.

箝制(겸제) : 자유를 속박함.

輕擧妄動(경거망동) : 경솔하고 망녕되게 행동함.

經國濟世(경국제세) : 나라를 잘 다스리어서 도탄에 빠진 백성을 구제함.

傾國之色(경국지색) : 임금이 홀딱 반하여 나라가 뒤집혀도 모를 만큼 뛰어난 미인이라는 뜻. 나라 안의 으뜸가는 미인.

耕當問奴(경당문노) : 농사짓는 일은 머슴에게 물어야 한다는 뜻으로, 모르는 일은 그 방면의 전문가에게 묻는 것이 옳다는 말.

耕山釣水(경산조수) : 산에 가서 밭을 갈고 물에 가서 낚시질을 한다는 뜻으로, 속세를 떠나 자연을 벗해 지내는 한가로운 생활을 이름.

敬而遠之(경이원지) : 겉으로는 공경하는 체하면서 속으로는 멸시한다는 뜻.

輕佻浮薄(경조부박) : 마음이 침착하지 못하고 행동이 신중하지 못함.

經天緯地(경천위지) : 온 천하를 경륜하여 다스림.

鷄卵有骨(계란유골) : 달걀에도 뼈가 있다는 뜻으로, 뜻밖의 장애물이 생김을 이르는 말.

鷄肋(계륵) : 닭의 갈비. ① 그다지 가치는 없으나, 그렇다고 버리기도 아까운 사물을 일컫는 말. ② 몸이 몹시 연약함의 비유.

鷄鳴狗盜(계명구도) : 제(齊)나라 맹상군(孟嘗君)이 진(秦)나라 소왕(昭王)에게 갇혔을 때, 개의 흉내를 내는 사람으로 하여금 도둑질하게 하고, 닭 우는 흉내를 내는 사람의 힘으로 함곡관(函谷關)을 빠져 나왔다는 고사(故事). 사대부(士大夫)가 취하지 아니하는 천한 기능(技能)을 가진 사람을 비유함.

呱呱之聲(고고지성) : ① 아기가 세상에 처음 나오면서 우는 소리. ② 젖먹이의 우는 울음.

股肱之臣(고굉지신) : 자신의 팔다리같이 중하게 여기는 믿음직스러운 신하.

孤軍奮鬪(고군분투) : ① 수적으로 적고 후원도 없는 외로운 군대가 대적하기에 힘든 적과 싸움. ② 홀로 여럿을 상대로 하여 싸움.

膏粱珍味(고량진미) : 기름진 고기와 좋은 곡식으로 만든 맛있는 음식.

高麗公事三日(고려공사삼일) : 우리 나라 사람이 오래 참고 견디는 성질이 부족하여 정령(政令)을 금방 뜯어 고치는 것을 비꼰 말.

孤立無依(고립무의) : 외롭고 의지할 데가 없음.

枯木生花(고목생화) : 말라 죽은 나무에서 꽃이 피듯이, 곤궁한 사람이 행운을 만나서 잘된 것을 이를 때 쓰는 말.

鼓腹擊壤(고복격양) : 중국 요(堯) 임금 때, 한 노인이 배를 두드리고 땅을 치면서 요 임금의 덕을 찬양하고 태평을 즐긴 고사에서 유래된 말로, 태평 세월을 즐김.

叩盆之痛(고분지통) : 아내가 죽은 설움.

孤城落日(고성낙일) : 해 질 무렵의 먼 서쪽 지평선에 외딴 성이 보인다는 뜻으로, 도움이 없이 고립된 정상. 또는, 여명(餘命)이 얼마 남지 않은 쓸쓸한 심경을 비유하는 말.

姑息之計(고식지계) : 당장에 편안한 것만을 취하는 계책.

孤掌難鳴(고장난명) : 손바닥 하나로는 소리가 나지 않는다는 뜻으로, 혼자 힘으로는 일을 하기가 어려움을 비유하는 말. 또는, 상대자가 서로 같으니까 말다툼이나 싸움이 된다는 뜻으로도 쓰임.

苦盡甘來(고진감래) : 고생 끝에 낙이 온다는 뜻.

古稀(고희) : 두보의 시구인 '人生七十古來稀'에서 나온 말로, 일흔살을 말함.

曲學阿世(곡학아세) : 그릇된 학문을 하여 세상에 아첨함.

骨肉相爭(골육상쟁) : 같은 혈족(血族)끼리 서로 싸움.

空手來空手去(공수래공수거) : 불교의 용어로, 세상에 빈 손으로 왔다가 빈 손으로 간다는 뜻.

空中樓閣(공중누각) : ① 공중에 떠 있는 누각. 신기루(蜃氣樓). ② 공상의 이론이나 문장. 沙上樓閣(사상누각).

恐嚇(공하) : 위협. 공갈.

誇大妄想(과대망상) : 지나치게 과장하여 사실처럼 믿는 터무니없는 생각.

過猶不及(과유불급) : 지나침은 미치지 못함과 같다는 뜻. 지나친 것이나 모자란 것이 다 같이 좋지 않음.

冠省(관생) : 편지나 소개장 등의 첫머리에 쓰는 말로, 일기와 문안을 생략한다는 뜻. 冠略(관략).

管中之天(관중지천) : 대통의 구멍으로 하늘을 본다는 말로, 소견이 좁음을 이름.

管鮑之交(관포지교) : 옛날 중국 제(齊)나라의 관중(管仲)과 포숙(鮑叔)처럼 친구 사이가 다정하고 허물 없음을 이름.

刮目相對(괄목상대) : 눈을 비비고 다시 본다는 말로, 다른 사람의 학문이나 덕행이 크게 진보한 것을 말함.

矯角殺牛(교각살우) : 뿔을 바로잡으려다가 소를 죽인다는 뜻으로, 결점이나 흠을 고치려다가 수단이 지나쳐서 일을 그르치게 됨을 비유.

巧言令色(교언영색) : 남의 환심을 사려고 아첨하는 듣기 좋은 말과 보기 좋은 얼굴빛.

膠柱鼓瑟(교주고슬) : 고지식하여 융통성이 전혀 없음을 비유하는 말.

交淺言深(교천언심) : 사귄 지 얼마 안 되는 사람에게 자기 속을 털어 이야기하여 어리석다는 뜻.

敎學相長(교학상장) : 남을 가르치거나 남에게 배우는 것이나 모두 나의 학업을 증진시킨다는 뜻.

九曲肝腸(구곡간장) : 굽이굽이 깊이 든 마음 속. 깊은 마음 속.

舊官名官(구관명관) : 무슨 일에든지 경험이 필요함을 나타내는 말.

狗尾續貂(구미속초) : 담비의 꼬리가 모자라 개 꼬리로 잇는다는 뜻으로, 훌륭한 것에 하찮은 것이 뒤를 잇는다는 말. 또는, 벼슬을 함부로 주는 것을 이르는 말.

口蜜腹劍(구밀복검) : 겉으로는 친절한 듯하나 내심으로는 해칠 생각을 품고 있음을 비유한 말.

求福不回(구복불회) : 복을 구하는 데에 도리에 어긋나는 짓을 하지 아니함.

九死一生(구사일생) : 여러 번 죽을 위험을 넘기고 간신히 목숨을 건짐.

口尙乳臭(구상유취) : 입에서 아직 젖내가 난다는 뜻으로, 언행의 유치함을 비유한 말.

九世同居(구세동거) : 구대(九代)가 한 집안에서 산다는 뜻으로, 집안이 화목함을 이르는 말.

九十春光(구십춘광) : ① 노인의 마음이 청년같이 젊음을 비유한 말. ② 봄의 석 달 구십일 동안.

舊雨新雨(구우신우) : 구우(舊友)와 신우(新友). 오래 사귄 친구와 새로 사귄 친구.

九牛一毛(구우일모) : 많은 것 가운데서 극히 적은 것을 비유한 말.

求田問舍(구전문사) : 논밭과 집을 사려고 묻는다는 뜻으로, 자신의 이익에만 마음을 쓰고 나라의 큰일에는 무관심함을 이름.

九折羊腸(구절양장) : 양의 창자처럼 험하고 꼬불꼬불한 산길. 길이 매우 험함.

群鷄一鶴(군계일학) : 닭 무리 속에 끼어 있는 한 마리의 학이란 뜻으로, 평범한 사람 가운데서 뛰어난 사람을 일컬음.

群雄割據(군웅할거) : 여러 영웅이 제각기 지역을 차지하고 세력을 다투는 일.

君子三樂(군자삼락) : 군자의 세 가지 즐거움. 첫째, 부모가 살아 계시고, 형제가 무고한 것. 둘째, 하늘과 사람에게 부끄러워할 것이 없는 것. 셋째, 천하의 영재(英才)를 얻어

서 교육하는 것을 이름.

群策群力(군책군력) : 여러 사람이 지혜와 힘을 합함.

權謀術數(권모술수) : 권모와 술수. 목적을 위해서는 인정이나 도덕도 가리지 않고 권세와 모략과 중상 등 갖은 수단과 방법을 쓰는 술책.

權不十年(권불십년) : 아무리 높은 권세라도 십년을 유지하기 힘들다는 말.

勸善懲惡(권선징악) : 착한 일을 권장하고 나쁜 일을 벌함.

捲土重來(권토중래) : ① 한 번 실패에 좌절하지 않고 몇 번이고 다시 일어남. ② 세력을 회복하여 다시 쳐들어옴.

貴鵠賤鷄(귀곡천계) : 따오기를 귀히 여기고 닭을 천하게 여김. 곧, 먼 데 것을 귀히 여기고 가까운 데 것을 천하게 여김을 일컬음.

克己復禮(극기복례) : 과도한 욕망을 억제하고 예절을 좇게 함.

近墨者黑(근묵자흑) : 먹을 가까이 하는 사람은 검어진다는 뜻으로, 나쁜 사람과 사귀면 그 버릇에 물들기 쉽다는 말. 近朱者朱(근주자주).

金科玉條(금과옥조) : 금이나 옥과 같이 귀중히 여기어 신봉하는 법칙이나 규정.

金蘭之交(금란지교) : 지극히 친한 사이. 金蘭交(금란교).

錦上添花(금상첨화) : 좋고 아름다운 것에 더 좋은 것을 더한다는 뜻.

金石盟約(금석맹약) : 쇠와 돌같이 굳게 맺은 약속.

金城鐵壁(금성철벽) : ① 방비가 아주 튼튼한 성. ② 아주 견고한 사물의 비유. 金城湯池(금성탕지).

琴瑟之樂(금슬지락) : 부부 사이의 화목한 즐거움. 琴瑟之樂(금실지락).

錦衣夜行(금의야행) : 비단 옷을 입고 밤에 다닌다는 뜻으로, 아무 효과 없는 행동을 비유한 말.

錦衣還鄕(금의환향) : 비단 옷을 입고 고향으로 돌아온다는 뜻으로, 타향(他鄕)에서 크게 성공하여 자기 고향으로 돌아옴을 일컬음.

金枝玉葉(금지옥엽) : 임금의 자손이나 집안.

또는, 귀여운 자손을 일컫는 말.

氣高萬丈(기고만장) : 일이 뜻대로 잘될 때에 기꺼워하거나, 또는 성을 낼 때에 그 기운이 펄펄 나는 모양.

起死回生(기사회생) : 중병으로 죽을 뻔하다가 도로 살아나 회복함.

欺世盜名(기세도명) : 세상 사람을 속이고 헛된 이름을 드러냄.

杞憂(기우) : 쓸데없는 군걱정.

騎虎之勢(기호지세) : 범을 타고 달리는 듯한 기세. 곧, 중도에서 그만둘 수 없는 형세.

洛陽紙價貴(낙양지가귀) : 중국 진(晋)나라의 좌사(左思)가 「삼도부(三都賦)」를 지었을 때, 낙양 사람들이 다투어 그 글을 베낀 까닭에 낙양의 종이 값이 갑자기 올랐다는 고사로, 책이 호평을 받아 매우 잘 팔림을 이르는 말.

落花流水(낙화유수) : 떨어지는 꽃과 흐르는 물. 또는, 남녀 사이에 흐르는 정을 비유한 말.

爛商公論(난상공론) : 여러 사람이 모여 자세하게 의논함.

難兄難弟(난형난제) : 누구를 형이라 하고 아우라 할지 가리기 어렵다는 뜻으로, 옳고 그름이나 우열을 가리기가 어려울 때를 일컫는 말.

捏造(날조) : 근거 없는 일을 사실처럼 꾸밈.

南柯一夢(남가일몽) : 꿈과 같이 짧고 헛된 한 때의 부귀 영화를 일컬음.

南橘北枳(남귤북지) : 강남(江南)의 귤나무를 강북에 옮겨 심으면 탱자나무로 변한다는 뜻으로, 곧 사는 곳의 환경에 따라 착하게도 되고 악하게도 된다는 말.

南大門入納(남대문입납) : 주소도 모르는 채 집을 찾거나, 또는 주소 불명인 편지를 일컫는 말.

男負女戴(남부여대) : 남자는 지고 여자는 이고 간다는 뜻으로, 가난한 사람이 떠돌아다니며 사는 것을 일컫는 말.

濫觴(남상) : 사물의 처음, 기원, 시작.

囊中之錐(낭중지추) : 주머니 속에 든 송곳과 같이 재주가 뛰어난 사람은 숨어 있어도 저절로 사람들이 알게 됨을 말함.

囊中取物(낭중취물) : 주머니 속의 물건을 꺼낸다는 뜻으로, 매우 쉬운 일을 비유한 말.

內憂外患(내우외환) : 나라 안팎의 근심 걱정.

老當益壯(노당익장) : 늙었어도 기운은 더욱 씩씩함.

路柳墻花(노류장화) : 길가의 버들과 담 밑의 꽃. 화류계 여성을 일컬음.

勞心焦思(노심초사) : 애를 쓰며 속을 태움.

綠陰芳草(녹음방초) : 푸른 나무 그늘과 향기로운 풀. 곧, 여름의 자연 경치를 일컫는 말.

綠衣紅裳(녹의홍상) : 연두 저고리에 다홍치마. 즉, 곱게 치장한 젊은 여자의 옷차림새.

弄假成眞(농가성진) : 장난 삼아 한 것이 진심으로 한 것같이 됨.

弄瓦之慶(농와지경) : 딸을 낳은 기쁨.

弄璋之慶(농장지경) : 아들을 낳은 기쁨.

累卵之勢(누란지세) : 알을 쌓아 놓은 듯한 형세. 곧, 매우 위태로운 형세.

能小能大(능소능대) : 작은 일, 큰 일에 모두 능함.

多岐亡羊(다기망양) : 길이 여러 갈래로 나뉘어져 양을 잃었다는 뜻. ① 학문의 길이 너무 다방면으로 갈리어 진리를 얻기 어려움. ② 방침이 많아서 도리어 어찌할 바를 모름. 亡羊之歎(망양지탄).

多多益善(다다익선) : 많으면 많을수록 더욱 좋다는 뜻.

端境期(단경기) : 철이 바뀌어 묵은 것 대신에 햇 것이 나오는 때.

斷金之交(단금지교) : 매우 우의가 두터운 친구간의 교분.

斷機之戒(단기지계) : 학문을 중도에서 그만두는 것은, 짜던 베를 칼로 끊는 것과 같이, 지금까지 들인 공이 물거품으로 돌아간다는 경계. 맹자의 어머니가 짜던 베를 끊고 맹자를 훈계한 고사(故事)에서 나온 말. 孟母斷機(맹모단기).

單刀直入(단도직입) : 문장이나 말의 요점을 바로 풀이하여 들어감.

簞食瓢飮(단사표음) : ① 도시락 밥과 표주박 물. 즉, 간소한 음식을 이르는 말로, 소박한 살림을 뜻함. ② 궁핍한 생활.

丹脣皓齒(단순호치) : 붉은 입술과 흰 이. 매우 아름다운 여자의 얼굴을 일컫는 말.

堂狗風月(당구풍월) : '서당 개 삼 년에 풍월한다.'는 뜻으로, 무식한 자도 유식한 자와 같이 있으면 다소 감화를 받게 된다는 말.

螳螂拒轍(당랑거철) : 사마귀가 수레바퀴를 막으려 한다는 뜻으로, 제 힘에 겨운 일을 하려 덤비는 무모한 짓을 이름.

大器晩成(대기만성) : 큰 그릇은 늦게 만들어진다는 말로, 큰 사람은 늦게 이루어진다는 뜻.

大書特筆(대서특필) : 특히 드러나게 큰 글자로 적음.

大義名分(대의명분) : 사람이 마땅히 지켜야 할 큰 의리와 직분.

徒勞無功(도로무공) : 헛되이 수고만 하고, 공을 들인 보람이 없음.

掉尾(도미) : ① 꼬리를 혼듦. ② 마지막에 더욱 크게 활약함.

塗聽塗說(도청도설) : 길거리에 떠도는 뜬소문.

塗炭之苦(도탄지고) : 진흙탕이나 숯불에 빠진 듯한 고생. 몹시 곤궁함을 일컫는 말.

讀書百遍意自見(독서백편의자현) : 책을 되풀이하여 읽으면 뜻을 저절로 알게 된다는 뜻.

突不煙不生煙(돌불연불생연) : '아니 땐 굴뚝에 연기 날까?' 곧, 어떤 소문이든지 반드시 그런 소문이 날 만한 원인이 있다는 뜻.

東家食西家宿(동가식서가숙) : 거처 없이 떠도는 사람. 또는, 그런 짓.

同價紅裳(동가홍상) : 같은 값이면 다홍치마. 이왕이면 좋은 것을 택한다는 뜻.

東問西答(동문서답) : 묻는 말에 대하여 전혀 엉뚱한 소리로 대답함.

同病相憐(동병상련) : 같은 병을 앓는 사람끼리 서로 가엾게 여김. 어려운 처지에 놓인 사람끼리 서로 동정하고 도움.

東奔西走(동분서주) : 사방으로 바삐 돌아다님.

同床異夢(동상이몽) : 같은 처지에서 서로 다

른 생각을 가짐.

杜門不出(두문불출) : 집에만 들어 앉아 바깥 출입을 하지 않음.

杜撰(두찬) : 틀린 곳이 많고 전거(典據)가 확실하지 않은 저술.

得隴望蜀(득롱망촉) : 중국 위(魏)나라의 사마의가 농(隴)을 정복한 뒤 다시 촉(蜀)나라를 치려 했다는 데서 나온 말로, 끝없는 욕심을 말함.

登龍門(등용문) : 황화 상류에 있는 용문(龍門)의 급류를 잉어가 오르면 용이 된다는 고사에서 나온 말로, 출세할 수 있는 관문을 뜻함.

燈下不明(등하불명) : 등잔 밑이 어둡다는 뜻으로, 가까이 있는 것이 오히려 알아내기 어려움을 일컫는 말.

燈火可親(등화가친) : 가을 밤은 등불을 가까이 하여 글 읽기에 좋다는 뜻.

□

馬耳東風(마이동풍) : 남의 말을 귀담아 듣지 않고 흘려 보내는 것을 일컬음.

馬行處牛亦去(마행처우역거) : 말 가는 데 소도 간다. 곧, 약간의 차이는 있을 수 있으나 한 사람이 하는 일이라면 다른 사람도 노력만 하면 할 수 있다는 뜻.

莫上莫下(막상막하) : 실력이 비슷한 상태.

莫逆之友(막역지우) : 매우 친한 벗.

萬頃蒼波(만경창파) : 한없이 넓고 푸른 바다.

萬古風霜(만고풍상) : 사는 동안에 겪은 갖가지 고생.

晚時之歎(만시지탄) : 기회를 놓친 탄식.

滿身瘡痍(만신창이) : ① 온몸이 상처투성이가 됨. ② 사물이 성한 곳이 없을 정도로 결함이 많음.

萬化方暢(만화방창) : 따뜻한 봄날에 만물이 나서 자라남.

亡羊補牢(망양보뢰) : '소 읽고 외양간 고친다.' 곧, 일이 이미 다 틀린 뒤에 때늦게 계책을 마련한다는 뜻.

亡子計齒(망자계치) : 죽은 자식 나이 세기. 이미 허사가 된 일을 생각하며 애석해한다는 뜻.

妄自尊大(망자존대) : 종작없이 함부로 제가 잘난 체함.

埋骨不埋名(매골불매명) : 몸은 죽어 뼈를 묻지만, 그 이름은 영구히 전해짐을 이름.

孟母三遷(맹모삼천) : 맹자의 어머니가 세 번 이사를 하여 맹자를 교육시킨 고사(故事). 처음에 공동 묘지 근방에 살았는데 맹자가 장사지내는 흉내를 내므로 장거리로 옮겼더니, 이번에는 물건 파는 흉내를 내어 또다시 글방 있는 근처로 옮겼다고 함. 三遷之敎(삼천지교).

盲者丹靑(맹자단청) : 장님 단청 구경하기. 사물을 감정할 능력이 없이 보는 것을 이르는 말.

面從後言(면종후언) : 보는 앞에서는 복종을 하고 돌아서서는 욕함. 面從腹背(면종복배).

明鏡止水(명경지수) : 맑은 거울과 잠잠한 물이란 뜻으로, 맑고 고요한 심경을 이름.

明眸皓齒(명모호치) : 눈동자가 맑고 이가 희다는 뜻으로, 미인의 아름다움을 형용하는 말.

名實相符(명실상부) : 명성과 실상이 서로 들어맞음.

明若觀火(명약관화) : 불을 보듯이 환하고 분명히 알 수 있음.

命在頃刻(명재경각) : 금방 숨이 끊어지게 될 정도로 목숨이 위태로움.

明哲保身(명철보신) : 총명하고 사리에 밝게 일을 처리하여 몸을 보전함.

目不識丁(목불식정) : 눈으로 보고도 'ㄒ'자도 모름. 곧, '낫 놓고 ㄱ자도 모름.'

目不忍見(목불인견) : 차마 눈 뜨고 볼 수 없는 참상이나 꼴불견.

沐猴而冠(목후이관) : 원숭이에 목욕시켜 관을 씌운 것과 같다는 뜻으로, 겉차림은 갖추었으나 속과 행동은 천박하게 구는 사람.

無故作散(무고작산) : 아무 까닭 없이 벼슬을 빼앗음.

武陵桃源(무릉도원) : 신선이 살았다는 전설적인 중국의 명승지. 곧, 속세에 없는 별천지를 뜻함.

無所不知(무소부지) : 모르는 것이 없음.

無依無托(무의무탁) : 의지하고 의탁할 곳 없

이 외롭고 궁핍함.

無足之言飛千里(무족지언비천리) : '발 없는 말이 천리 간다.'는 뜻으로, 비밀로 한 말도 잘 퍼지니 조심하라는 말.

無虎洞中狸作虎(무호동중이작호) : 범 없는 고을에 너구리가 범 노릇을 한다. 곧, 뛰어난 사람이 없는 곳에서 되지 못한 자가 최고라고 뻐기는 형태를 이름.

刎頸之友(문경지우) : 생사를 같이할 만큼 친한 친구.

文房四友(문방사우) : 서재에 꼭 있어야 할 네 가지 도구를 비유. 즉, 종이 · 붓 · 벼루 · 먹을 이름.

門外漢(문외한) : ① 어떤 일에 직접 관계가 없는 사람. ② 그 일에 지식이 없는 사람.

門前成市(문전성시) : 권세가 높아지거나 부자가 되어 집 문 앞에 찾아오는 손님들로 붐벼 마치 시장을 이룬 것 같음.

門前沃畓(문전옥답) : 집 앞 가까이에 있는 좋은 논. 실속 있는 재산을 일컫는 말.

聞則病不聞則藥(문즉병불문즉약) : 들으면 병이요, 안 들으면 약이라는 뜻. 들어서 걱정거리가 될 말은 애당초에 듣지 않느니만 못하다는 말을 일컬음.

物各有主(물각유주) : 물건마다 제각기 임자가 있다는 뜻.

勿失好機(물실호기) : 좋은 기회를 놓치지 않음.

物心一如(물심일여) : 마음과 물체가 구분됨이 없이 하나로 일치된 상태를 가리킴.

物我一體(물아일체) : 외물(外物)과 자아(自我) 또는 주관과 객관이 하나가 됨. 나와 남의 구별이 없음.

物外閒人(물외한인) : 세상사의 시끄러움에서 벗어나 한가롭게 지내는 사람.

微官末職(미관말직) : 지위가 아주 낮은 벼슬.

尾大不掉(미대부도) : 꼬리가 너무 커서 흔들지 못한다는 뜻으로, 일이 너무 크게 벌어져서 해결하기가 힘듦을 비유. 尾大難掉(미대난도).

米糧魚鹽(미량어염) : 양식, 소금, 생선 등 일상 생활에 필요한 필수품이란 뜻.

尾生之信(미생지신) : 옛날에 미생이란 사람이 다리 밑에서 만나자는 여자와의 약속을 지키기 위해 큰 비가 와 물이 불어도 피하지 않고 기다리다가 마침내 다리의 기둥을 껴안고 익사하였다는 고사(故事). 약속을 굳게 지키고 변하지 아니함. 또는, 우직(愚直)하여 융통성이 없음을 이르는 말로 쓰임.

ㅂ

博而不精(박이부정) : 폭넓게 알지만 정확하지는 못하다는 뜻.

拍掌大笑(박장대소) : 손뼉을 치면서 크게 웃음.

反目嫉視(반목질시) : 서로 미워하고 질투하는 눈으로 바라봄. 白眼視(백안시).

叛服無常(반복무상) : 배반했다 복종했다 하여 그 태도가 한결같지 않음.

拔本塞源(발본색원) : 폐단의 근원을 아주 뽑아서 없애 버림.

發憤忘食(발분망식) : 분발하여 먹는 것을 잊음. 끼니를 거를 정도로 열심히 하는 것을 말함.

拔山蓋世(발산개세) : 힘은 산을 뽑고 기세는 세상을 덮음. 곧, 기력이 웅대함을 비유한 말. 力拔山氣蓋世(역발산기개세).

傍若無人(방약무인) : 좌우에 사람이 없는 것처럼 언행이 방자하고 제멋대로 행동함.

背水之陣(배수지진) : 한(漢)나라의 한신(韓信)이 물을 등지고 진을 친 고사(故事). 위험을 무릅쓰고 전력을 다하여 일의 성패를 다투는 경우를 비유.

背恩忘德(배은망덕) : 남에게 입은 은덕을 잊고 배반함.

白骨難忘(백골난망) : 죽어서도 은혜를 잊지 못함.

百年佳約(백년가약) : 젊은 남녀가 결혼하여 한 평생을 아름답게 지내자는 언약.

百年河淸(백년하청) : 아무리 시간이 지나도 일이 해결될 희망이 없다는 뜻.

百年偕老(백년해로) : 부부가 화락하게 일생을 함께 늙음.

白面書生(백면서생) : 글에만 열중하고 세상 일에 어두운 사람.

白眉(백미) : 중국 촉(蜀)나라의 마써(馬氏) 다섯 형제 중, 눈썹 속에 흰 털이 있는 장형 마양(馬良)이 가장 뛰어났다는 고사. 곧, 여럿 가운데서 가장 뛰어난 사람을 일컬음.

伯牙絶絃(백아절현) : 자기를 알아 주는 참다운 벗의 죽음을 슬퍼함을 이름. 백아(伯牙)는 거문고를 잘 타고 종자기(鍾子期)는 이 거문고 소리를 잘 들었는데, 종자기가 죽은 뒤 백아는 절망한 나머지 자기의 거문고 소리를 들을 만한 사람이 없다 하여 거문고 줄을 끊어 버리고 다시는 거문고를 타지 않았다는 고사에서 나온 말.

白衣從軍(백의종군) : 벼슬 없이 군대를 따라 전쟁터로 나감.

百戰百勝(백전백승) : 싸울 때마다 모조리 이김.

百折不屈(백절불굴) : 아무리 꺾어도 굽히지 않음.

伯仲之勢(백중지세) : 우열(優劣)의 차이가 없는 비슷한 상태를 일컫는 말.

百尺竿頭(백척간두) : 백 척 높이의 장대의 끝. 헤어날 수 없는 위험이나 곤란에 빠진 상태를 비유.

百八煩惱(백팔번뇌) : 불교에서 나온 말로, 인간의 과거·현재·미래에 걸친 108 가지 번뇌를 말함.

繁文縟禮(번문욕례) : 번거롭게 형식만 차리어 까다로운 예문(禮文).

法久弊生(법구폐생) : 좋은 법도 오래 되면 폐단이 생김.

變化難測(변화난측) : 변화가 많아 헤아리기 어려움.

父傳子傳(부전자전) : 대대로 아버지에서 아들에게 전해짐.

夫唱婦隨(부창부수) : 남편의 주장에 아내가 따름.

附和雷同(부화뇌동) : 일정한 견식이 없이 남의 말에 이유 없이 찬성하여 같이 행동함. 제 주견이 없이 남이 하는 대로 그저 무턱대고 따라 함.

北門之嘆(북문지탄) : 벼슬을 하였지만 뜻대로 이루지 못하여 그 곤궁함을 한탄함.

北窓三友(북창삼우) : 거문고〔琴〕, 술〔酒〕, 시

〔詩〕를 일컬음.

粉骨碎身(분골쇄신) : 뼈가 가루가 되고 몸이 부서지도록 힘껏 일하는 것.

分氣衝天(분기충천) : 분한 마음이 하늘에 솟구치듯 대단함. 즉, 몹시 분하다는 뜻.

焚書坑儒(분서갱유) : 중국의 진시황이 모든 서적을 불태우고 많은 유학자를 구덩이에 묻어 죽인 일.

不可思議(불가사의) : 사람의 생각으로는 헤아릴 수 없는 이상하고 야릇한 것.

不刊之書(불간지서) : 영구히 전하여 없어지지 않는 양서(良書). 불후(不朽)의 책.

不顧廉恥(불고염치) : 체면과 부끄러움을 돌보지 않음.

不共戴天之讎(불공대천지수) : 이 세상에서 같이 살 수 없을 정도로 큰 원수.

不攻自破(불공자파) : 치지 않아도 저절로 깨어짐.

不毛之地(불모지지) : 식물이 자라지 못하는 거친 땅.

不問可知(불문가지) : 묻지 않아도 알 수 있음.

不問曲直(불문곡직) : 옳고 그름을 묻지 않음.

不世之雄(불세지웅) : 세상에 흔치 않은 영웅.

不世之才(불세지재) : 세상에서 보기 드문 큰 재주.

不言之化(불언지화) : 말로 하지 않고 덕으로 주는 감화.

不撓不屈(불요불굴) : 결심이 흔들리거나, 굽히지 않음.

不撤晝夜(불철주야) : 밤낮을 가리지 아니함. 조금도 쉬지 않고 일에 힘쓰는 모양.

不恥下問(불치하문) : 자기보다 못한 사람에게 묻는 것을 부끄러워하지 않음.

不偏不黨(불편부당) : 어느 편으로도 치우치지 않은 공평한 태도.

不惑之年(불혹지년) : 불혹의 나이. 곧, 마흔 살.

非夢似夢間(비몽사몽간) : 꿈인지 생시인지 구별할 수 없는 어렴풋한 동안.

比比有之(비비유지) : 흔히 있음.

髀肉之歎(비육지탄) : 오랫동안 말을 타고 전쟁에 나가지 않아 넓적다리에 살이 쩜을 탄식. 곧, 재능을 발휘할 기회를 얻지 못하여

헛되이 세월만 보내는 것을 탄식한다는 뜻.

憑公營私(빙공영사) : 공적인 일을 빙자하여 사리(私利)를 추구함.

氷炭不相容(빙탄불상용) : 얼음과 숯은 서로 용납되지 아니함. 사물이 서로 어울리기 힘듦을 일컫는 말.

人

四顧無親(사고무친) : 친척이 없어 의지할 곳이 없음.

士氣衝天(사기충천) : 용기가 하늘을 찌를 듯이 높음.

士農工商(사농공상) : 선비·농부·공장(工匠)·상인 등 모든 계급의 백성. 유교의 계급 관념을 순서대로 일컫는 말.

四面楚歌(사면초가) : 완전히 고립되는 곤경에 빠져 있음을 일컫는 말.

四面春風(사면춘풍) : 누구에게나 다 모나지 않게 행동하는 일. 또는, 그런 사람.

沙上樓閣(사상누각) : 모래 위에 세운 다락집. 기초가 약하여 자빠질 염려가 있거나 오래 유지하지 못하는 일.

捨生取義(사생취의) : 목숨을 버려서라도 의를 좇음.

私淑(사숙) : 직접 가르침을 받지는 않았으나, 마음 속으로 그 사람을 본받아서 도와 학문을 익힘.

四夷八蠻(사이팔만) : 옛날 중국에서 다른 나라나 민족들을 모두 미개한 야만인으로 여기어 이르던 말. 사면 팔방의 오랑캐들.

獅子吼(사자후) : 사자의 용맹스러운 울음. ① 열변을 토하는 연설의 비유. ② 질투 많은 여자가 남편에게 암팡스럽게 떠듦을 비유.

蛇足(사족) : 畵蛇添足(화사첨족)의 준말. 뱀을 그리는데 실물에는 없는 발을 그려 넣어서 원래 모양과 다르게 되었다는 뜻으로, 쓸데 없는 군일을 하다가 도리어 실패함을 비유.

事必歸正(사필귀정) : 모든 일은 반드시 바른 데로 돌아간다는 뜻.

死後藥方文(사후약방문) : 죽은 뒤에 약을 구한다는 뜻으로, 때를 이미 놓친 후에 소용 없는 애를 씀을 비유한 말.

山高水長(산고수장) : ① 산은 높이 솟아 있고 물은 길게 흐름. 곧, 높은 산 깊은 골짜기의 아름다운 자연을 말함. ② 군자의 덕이 뛰어남을 산이 높이 솟고 물이 길게 흐름에 비유한 말.

山紫水明(산자수명) : 산수의 경치가 썩 좋음.

山戰水戰(산전수전) : 산에서의 싸움과 물에서의 싸움을 다 겪었다는 말. 곧, 험한 세상의 이런 일 저런 일을 모두 겪어 경험이 많음을 이름.

山海珍味(산해진미) : 산과 바다의 산물(産物)을 다 갖추어 잘 차린 귀한 음식.

殺身成仁(살신성인) : 자신의 몸을 희생하여 어짊의 도리를 성취함.

三顧草廬(삼고초려) : 유비가 제갈공명을 세 번이나 찾아 가 설복시켜 군사(軍師)로 초빙한 데서 나온 말.

森羅萬象(삼라만상) : 우주 안에서 벌여 있는 수많은 현상.

三昧(삼매) : 잡념을 버리고 오직 한 가지 일에만 정신을 쏟는 일심 불란(一心不亂)의 경지. 三昧境(삼매경).

三不去(삼불거) : 칠거(七去)의 이유가 있는 아내라도 쫓아내지 못하는 세 가지 경우로, 곧 부모의 삼년상을 마친 경우와, 결혼할 때 가난하다가 뒤에 부귀하게 된 경우, 보내도 갈 곳이 없는 경우를 일컬음.

三省吾身(삼성오신) : 매일 세 번씩 자신이 한 일을 반성함. 또는, 매일 충(忠 ; 성심 성의를 다함)·신(信 ; 신의를 지킴)·전(傳 ; 전수〈傳授〉함)에 대하여 제대로 지키고 있는가를 반성함.

三十六計(삼십육계) : 몸을 안전하게 하기 위해서는 도망쳐야 할 때 도망치는 것이 최상책이란 뜻.

三旬九食(삼순구식) : 30일 중 아홉 끼니밖에 먹지 못한다는 뜻으로, 몹시 가난함을 이르는 말.

三人成虎(삼인성호) : 거리에 범이 없다 하더라도 세 사람이 거리에 범이 있다고 우기면 곧이 듣는다는 뜻으로, 허황된 말도 이야기하는 사람이 많으면 자연히 믿게 됨을 비유

한 말. 三人成市虎(삼인성시호).

喪家之狗(상가지구) : 상갓집 개. 상가에서는 개를 돌볼 틈이 없으므로 개가 제대로 먹지 못하여 몹시 여위고 힘 없는 것을, 그런 모습을 한 사람에 빗대어 하는 말.

傷弓之鳥(상궁지조) : 활에 한 번 맞아 다친 새는 활만 보면 깜짝 놀란다는 뜻으로, 먼저 한 번 당한 일에 겁을 집어먹는 사람을 비유하는 말.

桑田碧海(상전벽해) : 뽕나무 밭이 변하여 푸른 바다가 된다는 뜻으로, 세상 일의 변천이 심하여 사물이 바뀜을 비유.

上濁下不淨(상탁하부정) : '윗물이 맑아야 아랫물이 맑다.'는 뜻으로, 윗사람이 바르지 못하면 아랫사람도 그것을 본받아 행실이 바르지 못함을 이름.

上行下效(상행하효) : 윗사람의 언행을 아랫사람이 본받음.

塞翁之馬(새옹지마) : 인간의 길흉화복(吉凶禍福)은 서로 순환되어 뚜렷이 정해진 바가 없음을 일컬음. 변방에 살던 어떤 노인이 자기가 기르던 말로 인하여 화(禍)가 복이 되고 복이 화가 되었다는 고사에서 나온 말.

生殺與奪(생살여탈) : 살리고 죽이고, 주고 빼앗음. 곧 대단한 권세를 일컬음.

生者必滅(생자필멸) : 생명이 있는 것은 반드시 죽는다는 불교의 용어로, 회자정리(會者定離)와 대를 이루는 말.

先見之明(선견지명) : 앞일을 미리 보아 짐작할 수 있는 총명함.

先從隗始(선종외시) : 중국 연나라의 소왕(昭王)이 곽외(郭隗)에게 훌륭한 인물을 얻는 방법을 물었을 때, 먼저 자기부터 우대를 하면 자기보다 더 뛰어난 사람들이 구름같이 모여들 것이라고 말했다는 고사에서 비롯한 말. 인재를 얻으려면 먼저 어리석은 사람부터 우대하라는 뜻. 千金買骨(천금매골).

仙風道骨(선풍도골) : 신선의 풍채와 도인(道人)의 골격(骨格)이라는 뜻으로, 고상한 풍채를 이르는 말.

雪上加霜(설상가상) : 눈 위에 서리가 덮인다는 뜻으로, 불행이 겹친 것을 말함.

說往說來(설왕설래) : 서로 주장을 주고받으며

옥신각신하는 것.

纖纖玉手(섬섬옥수) : 가냘프고 고운 여자의 손.

城狐社鼠(성호사서) : 몸을 안전한 곳에 두고 나쁜 짓을 하는 사람으로, 임금 곁에 있는 간신(姦臣)을 두고 한 말.

歲寒松柏(세한송백) : 소나무와 측백나무는 겨울에도 변색되지 않는다는 말로, 군자는 역경에 처하여도 절의(節義)를 굽히지 않는다는 것을 비유.

所願成就(소원성취) : 원하던 것을 이룸.

騷人(소인) : 시인(詩人)과 문인(文人). 騷客(소객).

束手無策(속수무책) : 손이 묶이어 아무 계책이 없음. 해결할 방법이 없어 꼼짝할 수 없음을 비유.

送舊迎新(송구영신) : 묵은 해를 보내고 새 해를 맞음.

宋襄之仁(송양지인) : 송나라의 양공(襄公)이 초나라와 싸울 때 그 아들 목이(目夷)가, 적이 아직 진지를 구축하기 전에 공격하자는 진언에 대하여 군자는 남이 어려울 때를 이용해 괴롭혀서는 안 된다 하여 정당하게 싸웠으나 도리어 패했다는 고사에서 비롯한 말. 너무 착하기만 하고 수단을 쓸 줄 모르는 사람을 이름.

首邱初心(수구초심) : 여우가 죽을 때에는 살던 굴이 있는 쪽으로 머리를 두고 죽는다는 데서 나온 말. 고향을 그리워하는 마음을 비유한 말.

壽福康寧(수복강녕) : 오래 살고 행복하며 건강하고 편안함.

手不釋卷(수불석권) : 손에서 책을 떼지 않고 열심히 공부함.

首鼠兩端(수서양단) : 쥐가 의심이 많아 구멍에서 머리를 조금 내밀고 이리저리 살피는 일. ① 어찌할 바를 몰라 결단을 내리지 못하는 상태. ② 두 가지 마음을 품는 일.

漱石枕流(수석침류) : 진나라 손초(孫楚)가 '돌을 베개로 하고 냇물로 양치질함'이란 말인 '枕石漱流'를 착각하여 漱石枕流(돌로 양치질하고 흐름을 베개로 함)'로 말해 버렸으나 이를 고치지 않고, '이를 단단하게 하고 귀

를 씻기 위해'라는 뜻으로 한 말이라고 고집하였다는 고사에서 비롯한 말. 곧, 고집이 셈을 이르는 말. 자연을 벗하여 사는 생활 취미를 가리키는 뜻으로도 쓰임.

袖手傍觀(수수방관) : 팔짱을 끼고 보고만 있다는 뜻으로, 어떤 일을 당해도 옆에서 보고만 있는 것.

首陽山陰江東八十里(수양산음강동팔십리) : 수양산 그늘이 강동 八十리까지 뻗친다는 뜻으로, 어떤 사람이 잘 되면 친척이나 친구들까지 그 덕을 입는다는 의미.

水魚之交(수어지교) : 물과 물고기의 사이처럼, 떨어질 수 없는 특별한 관계를 이름.

誰怨誰咎(수원수구) : 남을 원망하거나 꾸짖을 필요가 없다는 뜻.

守義枯槁(수의고고) : 의리를 지킴으로 해서 당하는 여윔.

守株待兔(수주대토) : 토끼가 나무 그루터기에 부딪쳐 죽기를 기다렸다는 고사에서 유래한 말로, 구습(舊習)에 젖어 시대의 변천을 모름을 이름.

誰知烏之雌雄(수지오지자웅) : '누가 까마귀의 암수를 알랴?' 곧, 두 사람의 옳고 그름을 판단하기 어렵다는 뜻.

脣亡齒寒(순망치한) : 입술이 없으면 이가 시린 것처럼, 서로 돕던 사람이 망하면 다른 한쪽 사람도 함께 위험하다는 뜻.

升堂入室(승당입실) : 마루에 올라와 방으로 들어온다는 말로, 학문이 차츰 깊어짐을 비유하는 말.

升斗之利(승두지리) : 한 되, 한 말의 이익. 곧, 대수롭지 않은 이익.

昇天入地(승천입지) : 하늘로 오르고 땅으로 들어감. 자취를 감춤.

是是非非(시시비비) : 갖가지 잘잘못. 또는, 옳고 그름을 가리는 일.

尸位素餐(시위소찬) : 직무를 다하지 못하면서 자리만 차지하고 녹을 받는 일.

始終一貫(시종일관) : 처음부터 끝까지 한결같이 밀고 나감. 始終如一(시종여일).

侍下(시하) : 부모나 조부모를 모시고 사는 사람.

食少事煩(식소사번) : 먹을 것은 적고 할 일은 많음. 소득은 적은데 일만 번잡함.

食言(식언) : 앞서 한 말 또는 약속한 말과 다르게 말함. 違約(위약).

識字憂患(식자우환) : 글을 아는 것이 도리어 근심거리가 된다는 것을 일컬음.

信賞必罰(신상필벌) : 한 일에 따라 상벌을 공정하고 엄중하게 하는 일.

身言書判(신언서판) : 사람됨을 판단하는 네 가지 기준으로, 곧 신수(身手)와 말씨와 문필과 판단력을 가리킴.

新情不如舊情(신정불여구정) : 새로 사귄 정이 옛 정보다 못하다는 말로, 옛 정이 새로 사귄 정보다 낫다는 뜻.

神出鬼没(신출귀몰) : 귀신과 같이 홀연히 나타났다가 사라짐. 자유자재로 출몰하여 그 변화를 알 수 없는 일.

深思熟考(심사숙고) : 깊이 생각함. 곧, 신중을 기하여 곰곰이 생각함을 의미.

十年知己(십년지기) : 오래 전부터 사귀어 온 친구.

十盲一杖(십맹일장) : 소경 열 명에 지팡이 하나. 곧, 여러 사람에게 다 같이 긴요하게 쓰이는 물건을 가리키는 말.

十目所視(십목소시) : 열 눈이 보는 바와 같음. 곧, 세상 사람을 속일 수 없음을 가리키는 말.

十匙一飯(십시일반) : 열 술이면 한 끼의 밥이 된다는 뜻. 곧, 여러 사람이 힘을 합하면 한 사람을 구원할 수 있다는 말.

十日之菊(십일지국) : 국화는 9월 9일이 절정이므로 10일에는 이미 때가 늦었다는 말.

十顚九倒(십전구도) : 갖가지 고생을 겪음. 칠전팔도(七顚八倒).

阿鼻叫喚(아비규환) : 많은 사람이 지옥 같은 고통을 못 이겨 부르짖는 소리. 심한 참상을 형용하는 말.

阿諛苟容(아유구용) : 남에게 아첨하여 구차하게 굶.

我田引水(아전인수) : 자기 논에 물 대기. 곧, 자기에게만 유리하도록 함.

眼高手卑(안고수비) : 눈은 높으나 손은 낮음. 곧, 이상은 높지만 실천을 하지 못함을 이르는 말.

安貧樂道(안빈낙도) : 가난한 가운데서도 편안한 마음으로 도(道)를 즐김.

眼下無人(안하무인) : 교만하여 사람들을 업신여김.

暗中摸索(암중모색) : 물건을 어둠 속에서 더듬어 찾음. 즉, 확실한 근거 없이 일을 추측함.

愛人如己(애인여기) : 남을 자기와 같이 사랑함.

藥房甘草(약방감초) : 약방에 감초. 무슨 일에나 빠지지 않고 끼는 사람이나 물건. 한약을 짓는데 감초가 빠지지 않는 것처럼 반드시 끼이는 것을 말함.

弱肉強食(약육강식) : 약한 자는 강한 자에게 먹힘.

羊頭狗肉(양두구육) : 양의 머리를 내걸고 개고기를 판다는 뜻으로, 겉 모양은 훌륭하나 속은 변변치 못한 것을 일컬음.

梁上君子(양상군자) : 들보 위에 숨어 있는 군자라는 뜻으로, 도둑을 미화(美化)한 말.

兩手執餅(양수집병) : 두 손에 떡을 쥔 격으로, 가지기도 어렵고 버리기도 힘든 경우를 일컬음.

兩者擇一(양자택일) : 두 사람 또는 두 물건 중에서 하나를 선택함.

陽地陰地(양지음지) : 좋은 일이 있으면 좋지 못한 일도 있음. 행복하다가도 불행한 일이 생긴다는 뜻.

養虎遺患(양호유환) : 범을 길러 근심거리를 만듦. 곧, 화근을 남겨 걱정거리를 만든다는 뜻.

魚頭肉尾(어두육미) : 물고기는 머리, 짐승은 꼬리 부분이 맛이 좋다는 뜻.

魚魯不辨(어로불변) : '魚'자와 '魯'자를 분별하지 못함. 곧, 매우 무식함을 비유한 말.

漁夫之利(어부지리) : 도요새가 조개를 쪼아 먹으려다가 물리어 서로 다투고 있을 때, 어부가 와서 둘을 다 잡았다는 고사에서 나온 말로, 두 사람이 서로 이익을 위하여 다투고 있을 때, 제삼자가 그 이익을 가로채 가

는 것을 말함.

語不成說(어불성설) : 말이 이치에 맞지 않음.

抑強扶弱(억강부약) : 강한 자를 누르고 약한 자를 도움.

億兆蒼生(억조창생) : 수많은 백성. 수많은 세상 사람.

言中有骨(언중유골) : 말 속에 뼈가 있음. 평범한 말 속에 깊은 속뜻이 들어 있음을 이름. 言中有言(언중유언).

言則是也(언즉시야) : 말인즉 이치가 맞음. 하기야 그 말이 옳다는 뜻.

如履薄氷(여리박빙) : 살얼음을 밟는 것과 같음. 극히 위험한 행동을 이름.

與民同樂(여민동락) : 백성과 더불어 즐김.

與世推移(여세추이) : 세상 변화하는 대로 따름. 與世浮沈(여세부침).

如出一口(여출일구) : 한 입에서 나온 것처럼 여러 사람의 말이 같음.

易地思之(역지사지) : 처지를 바꾸어서 생각함.

緣木求魚(연목구어) : 나무에 올라가서 고기를 잡는다는 뜻으로, 도저히 불가능한 일을 굳이 하려 함을 비유.

念念不忘(염념불망) : 자꾸 생각되어 잊지 못함.

榮枯盛衰(영고성쇠) : 성함과 쇠함. 개인이나 사회 등의 발전과 쇠퇴가 일정하지 않음.

囹圄(영어) : 감옥, 교도소.

五里霧中(오리무중) : 짙은 안개 속에서 길을 찾기 어려운 것처럼 무슨 일에 대하여 알 길이 없거나 마음을 잡지 못하여 허둥지둥함을 이름.

傲慢無道(오만무도) : 태도나 행동이 건방지고 버릇이 없음.

寤寐不忘(오매불망) : 자나 깨나 잊지 못함.

吾鼻三尺(오비삼척) : 내 코가 석자. 자신의 처지가 어려워 남의 어려운 점을 돌볼 겨를이 없다는 뜻.

烏飛梨落(오비이락) : '까마귀 날자 배 떨어진다.'라는 뜻으로, 우연한 일치로 남의 의심을 받게 됨을 비유한 말.

傲霜孤節(오상고절) : 서릿발이 심한 속에서도 절대 굴하지 않고 외로이 지키는 절개라는 뜻으로, 국화(菊花)를 비유하는 말.

五十步百步(오십보백보) : 전쟁에서 오십보를 후퇴한 사람이 백보를 후퇴한 사람을 비겁하다고 비웃지만 결국 후퇴했다는 본질에는 차이가 없다는 뜻.

吳越同舟(오월동주) : 중국 춘추전국 시대의 오왕 부차(夫差)와 월왕 구천(句踐)이 항상 원수가 되어 싸웠다는 고사에서 유래. 서로 적의를 품은 자들이 같은 처지나 한자리에 놓임을 가리키는 말. 서로 반목하면서도 공통의 곤란·이해에 대하여 협력하는 일의 비유.

烏合之卒(오합지졸) : 까마귀 떼가 모인 것같이 질서 없이 모여 있는 군사. 곧, 임시로 모인 훈련이 안 된 형편 없는 군사.

屋上架屋(옥상가옥) : 지붕 위에 또 지붕을 얹는다는 말로, 무익하게 거듭함을 비유.

溫故知新(온고지신) : 옛 것을 익히어 그것을 통해 새 것을 앎.

臥薪嘗膽(와신상담) : 중국 오나라 임금 부차가 월나라 임금 구천에게 진 설욕을 하기 위하여 섶에 누워 자며 복수를 맹세했고, 또 월나라 임금 구천이 쓴 쓸개를 핥으면서 오나라 임금 부차에게 복수할 것을 다짐했다는 고사. 곧, 원수를 갚으려고 괴롭고 어려운 일을 참고 견딤을 이르는 말.

樂山樂水(요산요수) : 산을 좋아하고 물을 좋아함. 곧, 자연을 좋아함.

燎原之火(요원지화) : 들판에 붙은 불길. 곧, 빠른 속도로 퍼지는 세력을 비유.

窈窕淑女(요조숙녀) : 언행이 단정한 여자.

欲速不達(욕속부달) : 일을 급히 하려고 하면 도리어 이루지 못함.

龍頭蛇尾(용두사미) : 처음에는 잘 되어 나가다가 끝이 흐지부지되는 것.

龍味鳳湯(용미봉탕) : 맛이 매우 좋은 음식의 비유.

龍蛇飛騰(용사비등) : 용이 하늘로 오르는 것 같이 활기차게 느껴지는 필력을 비유.

容喙(용훼) : 간섭하여 말참견을 함.

牛溲馬勃(우수마발) : 소의 오줌과 말의 똥. 곧, 대수롭지 않은 물건의 비유.

優柔不斷(우유부단) : 망설이기만 하고 결단을 내리지 못함.

牛耳讀經(우이독경) : 소 귀에 경 읽기. 곧, 아무리 타일러도 소용이 없다는 뜻. 牛耳誦經(우이송경).

雨後竹筍(우후죽순) : 비 온 뒤에 돋는 죽순처럼, 어떤 일이 일시에 많이 일어남을 비유한 말.

雲泥之差(운니지차) : 차이가 심함을 이르는 말.

遠交近攻(원교근공) : 먼 나라와 사귀고 가까운 나라를 침.

遠禍召福(원화소복) : 화를 멀리하고 복을 불러들임.

危機一髮(위기일발) : 몹시 위급하여 절박한 상태.

韋編三絕(위편삼절) : 책을 맨 가죽 끈이 세 번이나 끊어짐. 곧, 되풀이하여 열심히 책을 읽었다는 뜻. 공자가 역경(易經)을 애독한 고사에서 비롯한 말.

類萬不同(유만부동) : 많은 것이 서로 같지 않음.

有明無實(유명무실) : 이름만 있고 실속은 없음.

流芳百世(유방백세) : 꽃다운 이름이 후세에 길이 전함.

有備無患(유비무환) : 어떤 일에 미리 대비하면 근심이 없다는 뜻.

有始無終(유시무종) : 시작은 있으나 끝이 없음.

唯我獨尊(유아독존) : 오직 나만이 훌륭하다는 뜻.

有耶無耶(유야무야) : 결과가 있는지 없는지 흐리멍텅함.

流言蜚語(유언비어) : 아무런 근거 없이 떠돌아 다니는 소문.

類類相從(유유상종) : 같은 것끼리 서로 왕래하며 사귐.

肉跳風月(육도풍월) : 글자의 뜻을 잘못 써서 알아보기 어렵고 가치 없는 한시.

輪廻轉生(윤회전생) : 수레바퀴가 끊임없이 돌듯이 중생이 사집(邪執)·유견(謬見)·번뇌(煩惱)·업(業) 등으로 인하여 삼계육도(三界六道)에서 생사를 끝없이 반복해 감을 이름.

隱忍自重(은인자중) : 마음 속에 참고 견디면

서 신중을 기함.

陰德陽報(음덕양보) : 남모르게 쌓은 덕은 후일에 버젓하게 복을 받게 마련임.

吟風弄月(음풍농월) : 맑은 바람과 밝은 달을 시로 읊으며 즐거이 놂.

疑心生暗鬼(의심생암귀) : 의심이 생기면 있지도 않은 두려운 가해자를 상상하여 괴로워함. 의심을 하기 시작하면 끝이 없다는 뜻.

二寺狗(이사구) : 두 절의 개. 두 절에 속한 개는 양쪽 절로 바쁘게 돌아다니지만 어느 절에서도 밥을 얻어 먹지 못한다는 뜻으로, 한 사람이 양쪽을 다 얻으려 하면 한 가지 일도 제대로 이루지 못한다는 뜻.

以死爲限(이사위한) : 죽기를 각오하고 일을 하여 나감.

耳順(이순) : 논어(論語)의 '六十而耳順'에서 나온 말로, 나이 예순 살 된 때를 이름.

以心傳心(이심전심) : 말이나 글을 통하지 않고 마음에서 마음으로 전해진다는 말. 곧, 마음으로 이치를 깨닫게 한다는 뜻.

二律背反(이율배반) : 서로 모순되는 두 개의 명제(命題). 즉, 정립(定立)과 반립(反立)이 동등하게 주장되는 일.

李下不整冠(이하부정관) : 자두나무 밑에서는 갓을 바로 하지 말라는 뜻. 곧, 의심받을 일은 하지 않는 것이 좋다는 말.

耳懸鈴鼻懸鈴(이현령비현령) : '귀에 걸면 귀걸이, 코에 걸면 코걸이'라는 말로, 이렇게도 저렇게도 될 수 있음을 비유.

益者三友(익자삼우) : 사귀어 유익한 세 벗. 즉, 정직한 사람, 신의(信義) 있는 사람, 학식 있는 사람을 가리킴.

因果應報(인과응보) : 좋은 일에는 좋은 결과가, 나쁜 일에는 나쁜 결과가 따름.

人命在天(인명재천) : 목숨은 하늘에 달려 있으므로 사람의 뜻대로 되지 않는다는 뜻.

因循姑息(인순고식) : 구습을 고치지 않고 눈앞의 편안함만 취함.

仁者無敵(인자무적) : 어진 사람은 모든 사람이 그를 따르므로 천하에 적이 없음.

一刻千金(일각천금) : 극히 짧은 시각도 천금처럼 아깝고 귀중함.

一擧手一投足(일거수일투족) : 손 한 번 드는 것과 발 한 번 옮겨 놓는 것. 곧, 사소한 하나하나의 동작.

一擧兩得(일거양득) : 한 가지 일을 하여 두 가지 이득을 봄. 一石二鳥(일석이조).

一騎當千(일기당천) : 한 사람의 기병이 천 사람의 적을 당해 낸다는 뜻으로, 무예가 아주 뛰어남을 비유한 말. 一人當千(일인당천).

一己之欲(일기지욕) : 오직 자기 한 사람만을 위하는 욕심.

一諾千金(일낙천금) : 한 번 승낙한 것은 천금과 같이 귀중하다는 뜻으로, 약속은 굳게 지켜야 함을 비유한 말.

一年之計莫如樹穀(일년지계막여수곡) : 일 년간의 계획을 하는 데는 곡식을 심는 것이 제일임.

一年之計在于春(일년지계재우춘) : 모든 일은 만일에 대비하기 위하여 미리 계획해야 하므로 한 해의 방침은 첫 봄에 세워야 한다는 뜻.

一蓮託生(일련탁생) : 좋든 나쁘든 행동과 운명을 같이함.

一勞永逸(일로영일) : 한때 고생하고 오랫 동안 안락하게 지냄.

一望無際(일망무제) : 아득하게 끝없이 멀어 눈을 가리는 것이 없음.

一網打盡(일망타진) : 한 그물에 다 두드려 잡음. 곧, 한꺼번에 모조리 잡아들임.

一脈相通(일맥상통) : 생각·처지 등이 한 줄기로 서로 통함.

一盲引衆盲(일맹인중맹) : 한 소경이 다른 여러 소경을 인도한다는 뜻으로, 한 어리석은 자가 여러 어리석은 자를 그릇된 곳으로 이끄는 것을 말함.

一面如舊(일면여구) : 서로 한 번 만나 보고도 옛 벗과 같이 친밀함.

一鳴驚人(일명경인) : 한 새가 있는데, 이 새가 한 번 울기만 하면 사람을 놀라게 한다는 뜻으로, 한 번 일을 시작하면 사람들이 놀랄 정도로 큰 사업을 함을 비유한 말.

一目瞭然(일목요연) : ① 한 눈으로도 똑똑하게 알 수 있음. ② 한 번 보고도 환하게 알 수 있음.

一絲不亂(일사불란) : 질서가 정연하여 조금도 흐트러진 데가 없음.

一瀉千里(일사천리) : 사물이 거침없이 진행된다는 뜻.

一視同仁(일시동인) : 모두를 차별이 없이 똑같이 사랑함.

一陽來復(일양내복) : ① 음력 10월은 음(陰)이 가장 왕성한 때여서 양(陽)이 하나도 없다가 동짓달이 되어서 비로소 양(陽)이 처음 생김. ② 겨울이 가고 봄이 옴. ③ 궂은 일이 걷히고 좋은 일이 생김. ④ 사물이 좋은 운수로 향함.

一魚濁水(일어탁수) : 물고기 한 마리가 물을 흐리게 하듯 한 사람의 잘못으로 인하여 여러 사람이 그 피해를 받게 된다는 뜻.

一言以蔽之(일언이폐지) : 한 마디의 말로 전체의 뜻을 모두 전달함.

一言之下(일언지하) : 말 한 마디로 딱 잘라 말함. 두말할 필요 없음.

一言千金(일언천금) : 한 마디의 말이 천금의 가치가 있음.

一與一奪(일여일탈) : 주기도 하고 혹은 빼앗기도 함.

一葉知秋(일엽지추) : 나뭇잎 하나 떨어지는 것을 보고 가을이 오는 것을 안다는 뜻으로, 사소한 일을 통해 장차 큰 일을 미리 짐작한다는 말.

一衣帶水(일의대수) : 옷의 띠와 같은 좁은 냇물이나 바닷물.

一日如三秋(일일여삼추) : 만나고 싶은 마음이 간절하여 하루가 삼 년같이 길게 여겨짐.

一場春夢(일장춘몽) : 한바탕의 봄꿈처럼 덧없는 영화(榮華).

一朝一夕(일조일석) : 하루 아침, 하루 저녁이란 뜻으로, 짧은 시간의 비유.

一觸卽發(일촉즉발) : 한 번 닿기만 해도 이내 폭발함. 곧, 사소한 동기로도 크게 터질 수 있는 아슬아슬한 형세.

日就月將(일취월장) : 하루가 다르게 진보함. 날로 진보하여 감.

一筆揮之(일필휘지) : 단숨에 글씨를 쓰거나 그림을 그림.

一攫千金(일확천금) : 힘 안 들이고 한꺼번에 많은 재물을 얻음.

臨渴掘井(임갈굴정) : 목이 말라서야 우물을 팜. 곧, 미리 준비하여 두지 않고 있다가 일이 급해서야 허둥지둥 서둚. 渴而穿井(갈이천정).

臨機應變(임기응변) : 그때 그때의 형편에 따라 융통성 있게 처리함.

臨戰無退(임전무퇴) : 싸움에 임하여서 물러섬이 없음.

入山忌虎(입산기호) : 산에 들어가고서 범을 잡는 일을 피함. 곧, 정작 일을 당하면 꽁무니를 뺀다는 말.

立錐之地(입추지지) : 매우 좁아 조금도 여유가 없음을 가리킴.

ㅈ

自家撞着(자가당착) : 같은 사람의 문장이나 글이 행동과 맞지 않아서 모순되는 일. 矛盾撞着(모순당착).

自强不息(자강불식) : 스스로 힘써 쉬지 않음.

自繩自縛(자승자박) : 제 새끼로 제 목 매기. 곧, 자신의 언행으로 말미암아 자기가 속박을 받게 된다는 뜻.

自中之亂(자중지란) : 자기네 패 속에서 일어나는 싸움.

自初至終(자초지종) : 처음부터 끝까지 이르는 동안.

自畫自讚(자화자찬) : 자기가 한 일을 스스로 칭찬함.

作舍道傍(작사도방) : 길가에 집을 짓는다는 뜻으로, 의견이 많아서 결정을 내리지 못함을 이르는 말. 주견 없이 남의 훈수에만 따르면 실패함을 비유한 말.

作心三日(작심삼일) : 한 번 마음 먹은 것이 오래 가지 못함.

張三李四(장삼이사) : 장씨(張氏)의 삼남(三男)과 이씨(李氏)의 사남(四男)이란 뜻으로, 평범한 사람들을 가리킴. 甲男乙女(갑남을녀).

才勝德薄(재승덕박) : 재주는 있으나 덕이 모자람.

賊反荷杖(적반하장) : 도둑이 도리어 매를 든다는 뜻으로, 잘못한 사람이 오히려 잘한 사

람을 나무라는 경우에 쓰는 말.

積小成大(적소성대) : ① 작은 것도 쌓이면 큰 것이 됨. ② 작은 것도 모아 쌓이면 많아짐.

赤手空拳(적수공권) : 아무것도 가진 것이 없음.

電光石火(전광석화) : 번개와 돌을 쳐서 나는 불. 대단히 빠름을 비유.

戰戰兢兢(전전긍긍) : 매우 두려워하고 겁내는 모양.

前程萬里(전정만리) : 앞길이 만 리나 넒. 곧 나이가 젊어서 장래가 아주 유망함.

轉禍爲福(전화위복) : 화(禍)가 바뀌어 복이 된다는 뜻. 즉, 궂은 일을 당하였을 때, 그것을 잘 처리하여 좋은 일이 되게 하는 것을 일컫는 말.

絶長補短(절장보단) : 긴 것을 잘라 짧은 것에 보태어 알맞게 함. 넉넉한 부분에서 부족한 것을 보충함.

切磋琢磨(절차탁마) : 옥이나 돌을 쪼고 갈아서 빛을 냄. 곧, 학문이나 인격을 수련·연마함.

漸入佳境(점입가경) : 점점 재미있는 경지로 들어감.

正鵠(정곡) : 과녁의 한가운데 점. 목표, 또는 핵심의 비유.

頂門一鍼(정문일침) : 정수리에 침을 놓는다는 뜻으로, 따끔한 충고를 비유.

正心修己(정심수기) : 마음을 바르게 하고 몸을 수련함.

井底之蛙(정저지와) : 우물 안의 개구리. 세상 일에 어두운 사람을 일컫는 말.

糟糠之妻(조강지처) : 고생을 함께 하여 온 아내. 본처.

操觚界(조고계) : 문필에 종사하는 사람들의 사회. 주로 신문·잡지의 기자들의 사회.

朝令暮改(조령모개) : 아침에 내린 명령을 저녁에 바꾼다는 뜻으로, 법이나 명령을 자주 고치거나 바꾸는 일의 비유.

朝飯夕粥(조반석죽) : 아침에는 밥을, 저녁에는 죽을 먹는 정도로 궁핍한 생활.

朝不慮夕(조불려석) : 형세가 절박하여 아침에 저녁 일을 예측치 못함. 곧, 당장의 일을 걱정할 뿐이고 앞일을 걱정할 겨를이 없다는

뜻.

朝三暮四(조삼모사) : 간사한 꾀로 남을 농락함을 이름.

鳥足之血(조족지혈) : 새 발의 피. 너무도 보잘 것 없는 적은 양의 비유.

左顧右眄(좌고우면) : 좌우를 둘러본다는 뜻이니, 무슨 일에 얼른 결정을 짓지 못하고 주저한다는 말.

坐不安席(좌불안석) : 마음이 불안하여 한자리에 오래 앉아 있지 못함.

左之右之(좌지우지) : ① 제 마음대로 자유롭게 처리함. ② 남을 마음대로 지휘함.

左衝右突(좌충우돌) : 이리저리 마구 치고 받음. 左右衝突(좌우충돌).

主客顚倒(주객전도) : 주인과 손님의 위치가 바뀐다는 뜻으로, 입장이 뒤바뀜을 의미.

晝耕夜讀(주경야독) : 낮에는 밭을 갈고, 밤에는 글을 읽음. 곧, 가난을 극복하며 열심히 공부함.

走馬加鞭(주마가편) : 달리는 말에 채찍질하기. 곧, 더욱더 잘 되도록 부추기거나 몰아침.

走馬看山(주마간산) : 달리는 말 위에서 산수를 구경함. 곧, 바쁘게 대충 보며 지나감.

柱石之臣(주석지신) : 나라에 없어서는 안 될 중요한 신하.

晝夜長川(주야장천) : 밤낮으로 쉬지 않고 연달아.

酒池肉林(주지육림) : 호사가 극에 달한 주연. 즉, 호화로운 생활을 뜻함.

竹馬故友(죽마고우) : 죽마를 타고 놀던 벗. 곧, 어릴 때 같이 놀던 친한 친구.

竹杖芒鞋(죽장망혜) : ① 대지팡이와 짚신. ② 가장 간단한 보행이나 여행의 차림.

衆寡不敵(중과부적) : 적은 수효로는 많은 수효를 막지 못한다는 뜻.

衆口難防(중구난방) : 여러 사람의 말을 이루 다 막기는 어렵다는 뜻.

重言復言(중언부언) : 한 말을 자꾸 되풀이함.

中庸之道(중용지도) : 극단에 치우치지 않는 평범한 속에서의 진실한 도리.

中原逐鹿(중원축록) : 중원(中原)은 중국, 또는 천하(天下)를 말하는 것. 축록(逐鹿)은 서로 경쟁한다는 말. 영웅들이 다투어 천하

를 얻고자 함을 뜻함. 逐鹿(축록).

指鹿爲馬(지록위마) : 중국 진(秦)나라의 조고(趙高)가 황제에게 사슴을 말이라고 속여 바친 고사에서 유래한 말로, 윗사람을 농락하여 권세를 마음대로 함을 가리킴.

支離滅裂(지리멸렬) : 갈갈이 찢기고 흩어져 갈피를 잡을 수 없게 됨.

至誠感天(지성감천) : 정성이 갸륵하면 하늘도 감동함. 곧, 지극한 정성으로 어려운 일도 이루어지고 풀림.

直木先伐(직목선벌) : 휘어진 나무는 사람들이 베어 가지 않지만 곧은 나무는 먼저 베어 간다는 데서 나온 말로, 마음이 강직하고 잘난 사람이 먼저 다른 사람의 해를 입는다는 뜻.

盡善盡美(진선진미) : 더할 수 없이 훌륭함.

盡人事待天命(진인사대천명) : 사람의 할 도리를 다하고 나서 하늘의 명을 기다림.

進退維谷(진퇴유곡) : 앞으로 나아갈 수도, 뒤로 물러날 수도 없이 꼼짝할 수 없는 궁지에 빠짐.

嫉逐排斥(질축배척) : 시기하고 미워하여 몰아냄.

此日彼日(차일피일) : 오늘 내일 하면서 자꾸 기일을 미룸.

創業守成(창업수성) : 창업은 나라를 세우거나 사업을 일으킴을 말하고, 수성은 그 이룩된 것을 지켜 길이 이를 유지함. 創業守文(창업수문).

滄海一粟(창해일속) : 넓은 바다에 뜬 한 알의 좁쌀이란 뜻으로, 광대한 것 속의 극히 작은 물건. 곧, 우주 안에서의 인간 존재의 하찮음을 비유.

冊床退物(책상퇴물) : 책상 물림. 글 공부만 하여 산 지식이 없고 세상 물정에 어두운 사람을 이름.

處世之術(처세지술) : 세상을 살아 가는 꾀.

天高馬肥(천고마비) : 하늘이 높고 말이 살찐다는 뜻으로, 가을이 썩 좋은 계절임을 일컫는 말.

千金不死百金不刑(천금불사백금불형) : 천금을 쓰면 사형도 모면하고, 백금을 쓰면 도형(徒刑)도 면한다는 말.

千金然諾(천금연낙) : 천금과 같이 소중한 허락.

千金子不死於盜賊(천금자불사어도적) : 부자의 자식은 몸을 소중히 하므로 도둑과 같은 하찮은 놈의 손에 죽지 않는다는 뜻으로서, 큰 꿈을 가진 사람은 보잘것 없는 사람에게 죽음을 당하지 않음을 이름.

千金子坐不垂堂(천금자좌불수당) : 부자의 자식은 떨어질까 염려하여 마루 같은 곳의 끝에 앉지 않는다는 뜻으로서, 몸을 대단히 소중히 함을 이름. 垂(수)는 陲(수).

千慮一得(천려일득) : 어리석은 사람의 생각도 많은 생각 가운데에는 간혹 좋은 생각이 있음.

千慮一失(천려일실) : 지혜로운 사람도 많은 생각 가운데는 실책(失策)이 있을 수 있다는 말.

天方地軸(천방지축) : ① 매우 급해서 허둥대며 덤벙거리는 모습. ② 어리석은 사람이 갈 바를 몰라 날뛰는 모습.

天生緣分(천생연분) : 하늘이 배필로 맺어 준 남녀간의 인연.

泉石膏肓(천석고황) : 고질병이 될 정도로 산수 풍경을 좋아하는 것.

千辛萬苦(천신만고) : 온갖 고생. 또는, 그것을 겪음.

天涯地角(천애지각) : 하늘의 끝과 땅의 모퉁이라는 뜻으로, 썩 먼 곳을 일컫는 말.

天壤之判(천양지판) : 하늘과 땅의 차이. 곧, 아주 엄청난 차이를 일컫는 말. 天壤之差(천양지차).

千載一遇(천재일우) : 천 년에 한 번 만남. 좀처럼 만나기 힘든 기회.

天災地變(천재지변) : 하늘의 재앙과 땅의 변동. 하늘과 땅에서 일어나는 재난.

天眞爛漫(천진난만) : 꾸밈이나 거짓이 없이 천성이 그대로 나타남.

徹頭徹尾(철두철미) : 머리에서 꼬리까지 철저함. 즉, 처음부터 끝까지 투철함을 뜻함.

徹天之恨(철천지한) : 하늘에 사무치는 크나큰 원한. 徹天之冤(철천지원).

靑出於藍(청출어람) : 쪽에서 우러난 푸른 빛이 쪽보다 더 푸르다는 말로, 제자가 스승보다 낫다는 뜻.

草綠同色(초록동색) : 풀의 푸름은 서로 같은 빛임. 곧, 같은 처지나 같은 무리의 사람들끼리 어울린다는 뜻.

初不得三(초부득삼) : 첫번째 실패한 것이 세번째는 성공한다는 뜻으로, 꾸준히 하면 성공할 수 있다는 말.

初志一貫(초지일관) : 처음에 먹은 마음을 끝까지 관철함.

寸鐵殺人(촌철살인) : 조그마한 쇠붙이로도 사람을 죽일 수 있음. 곧, 간단한 말로 어떤 일의 급소를 찔러 사람을 감동시킴의 비유.

逐鹿者不見山(축록자불견산) : 사슴을 잡기 위하여 쫓는 사람은 산이 깊고 험한가를 보지 않음. 곧, ① 이익을 취하려는 사람은 물불을 가리지 않음. ② 한 가지 일에 열중하면 다른 일을 돌보지 않음.

逐鹿者不顧兔(축록자불고토) : 사슴을 쫓는 자는 토끼를 돌아보지 않는다는 뜻으로, 큰 것을 구하는 사람은 작은 것을 돌아보지 않음의 비유.

春秋筆法(춘추필법) : 춘추와 같이 엄정한 필법. 대의 명분을 세우는 논조(論調).

春雉自鳴(춘치자명) : 봄 꿩이 스스로 운다는 말로, 시키거나 요구하지 않아도 자기 스스로 하는 것을 일컬음.

忠言逆耳(충언역이) : 충고의 말은 귀에 거슬림.

取捨選擇(취사선택) : 가질 것은 갖고, 버릴 것은 버려서 골라 잡음.

醉生夢死(취생몽사) : 술에 취한 듯, 꿈을 꾸듯 이룬 일 없이 헛되게 생애를 보냄.

醉中眞情發(취중진정발) : 술 취하면 진정이 나옴. 사람들이 술에 취하면 마음 속에 있는 진심을 털어놓는다는 뜻.

層層侍下(층층시하) : 부모·조부모가 다 살아 있어, 이들을 모시는 사람.

置之度外(치지도외) : 내버려 두고 아예 상대를 않음.

七顚八起(칠전팔기) : 여러 번 실패해도 실망하지 않고 다시 일어남.

七縱七擒(칠종칠금) : 제갈 공명의 전술로, 일곱 번 놓아 주고 일곱 번 잡는다는 말. 자유자재로 잡았다 놓아 주었다 함을 비유한 말.

針小棒大(침소봉대) : 바늘을 몽둥이라고 말하듯 과장해서 말하는 것.

ㅋ

快人快事(쾌인쾌사) : 쾌활한 사람의 시원한 행동.

ㅌ

他山之石(타산지석) : 다른 산에서 난 나쁜 돌도 자기의 구슬을 가는 데에 소용이 된다는 뜻. 즉, 다른 사람의 하찮은 언행일지라도 자기의 지덕을 연마하는 데에 도움이 된다는 말.

卓上空論(탁상공론) : 실천성이 없는 헛된 이론.

托生(탁생) : ① 세상에 태어나 삶을 유지함. ② 남에게 의탁하여 생활함.

貪官汚吏(탐관오리) : 탐욕이 많고 깨끗하지 못한 관리.

貪財好色(탐재호색) : 재물을 탐하고 여색(女色)을 즐김.

泰山北斗(태산북두) : 태산과 북두칠성을 여러 사람이 우러러보는 것처럼, 남에게 존경받는 뛰어난 존재. 泰斗(태두).

泰然自若(태연자약) : 침착하여 조금도 마음의 동요가 없는 모양.

太平聖代(태평성대) : 어진 임금이 다스리는 태평한 세상.

吐哺捉髮(토포착발) : 주공(周公)이 손님이 오면, 밥 먹을 때는 밥을 뱉고 목욕할 때는 머리를 움켜쥐고 나가서 맞아들였다는 고사. 곧, 현자를 우대한다는 뜻.

推敲(퇴고) : 글을 지을 때 여러 번 다듬고 고치는 일.

投鼠忌器(투서기기) : 그릇을 던져 쥐를 잡으려 해도 그릇이 깨질까 꺼린다. 곧, 밉긴 하지만 큰 일을 그르칠까 염려되어 제거하지 못함을 이르는 말.

ㅍ

破鏡(파경) : ① 깨진 거울. ② 이지러진 달. ③ 부부 사이의 이별을 뜻함.

波瀾重疊(파란중첩) : 어떤 일에 변화와 난관이 복잡하게 겹침.

破邪顯正(파사현정) : 사도(邪道)를 쳐부수고 정법(正法)을 널리 폄.

破竹之勢(파죽지세) : 세력이 강하여 거침없이 나아가는 모양.

破天荒(파천황) : ① 아무도 한 일이 없는 큰 일을 제일 먼저 함. ② 인재가 나지 아니한 땅에 처음으로 인재가 남.

敗家亡身(패가망신) : 가산을 다 써서 없애고 몸을 망침.

敗將無言(패장무언) : 전쟁에서 진 장수는 할 말이 없음. 곧, 한 번 크게 실수한 사람은 그 일에 대하여 왈가왈부하지 못함을 뜻하는 말.

敝袍破笠(폐포파립) : 해진 옷과 떨어진 갓. 곧, 너절하고 구차한 차림새.

抱關擊柝(포관격탁) : 문지기와 야경꾼. 하찮은 벼슬자리의 비유.

抱腹絶倒(포복절도) : 배를 잡고 몸을 가누지 못할 정도로 웃음.

風飛雹散(풍비박산) : 부서져 사방으로 흩어짐.

風樹之嘆(풍수지탄) : 효도를 다하지 못하고 어버이를 여읜 자식의 슬픔을 이르는 말.

風月(풍월) : 바람과 달. ① 자연의 아름다움. ② 주로 자연 경치에 관하여 한시를 읊음. 또는, 그 한시.

風前燈火(풍전등화) : 바람 앞에 등불처럼 매우 위급한 상황에 놓여 있음을 가리키는 말. 또는, 사물이 덧없음을 가리키는 말.

風餐露宿(풍찬노숙) : 바람과 이슬을 무릅쓰고 한데에서 먹고 잔다는 뜻으로, 큰 뜻을 이루려는 사람이 겪는 고초를 말함.

風打浪打(풍타낭타) : 바람이 부는 대로 물결이 이는 대로란 뜻으로, 일정한 주의 주장이 없이, 그저 대세에 따라 행동함의 비유.

皮裏陽秋(피리양추) : 입 밖에 내지 않고 마음 속으로 가부를 결정하는 일. 피리(皮裏)는 피부의 안, 곧 심중(心中)이고, 양추(陽秋)는 공자(孔子)가 지은 춘추(春秋)임.

匹夫之勇(필부지용) : 소인이 깊은 생각 없이 혈기만 믿고 내는 용기.

匹夫匹婦(필부필부) : 평범한 남자와 여자.

必有曲折(필유곡절) : 반드시 어떤 까닭이 있음.

ㅎ

何待明年(하대명년) : 기다리기가 매우 지루함을 일컫는 말.

下石上臺(하석상대) : 아랫돌을 뽑아 윗돌을 괴고 윗돌을 뽑아 아랫돌 괴기. 곧, 임시 변통으로 이리저리 둘러 맞춤. 上下撑石(상하탱석).

下學上達(하학상달) : 낮고 쉬운 것을 배워 깊고 어려운 이치를 깨달음.

下厚上薄(하후상박) : 아랫사람에게 후하고 윗사람에게 박함.

鶴首苦待(학수고대) : 학의 목처럼 길게 늘여 기대한다는 뜻으로, 곧 몹시 고대함을 의미.

漢江投石(한강투석) : 한강에 돌 던지기. 지나치게 미미하여 전혀 효과가 없음을 비유하는 말.

邯鄲之夢(한단지몽) : 당나라 때 노생(盧生)이 한단(邯鄲) 땅에서 여옹(呂翁)이라는 도사의 배개를 빌려서 잠을 잤더니 메조 밥을 짓는 사이에 팔십 년간의 영화로운 꿈을 꾸었다는 고사. 곧, 세상의 부귀 영화가 허황됨을 이르는 말. 黃粱夢(황량몽).

邯鄲之步(한단지보) : 중국 연나라 때의 소년이 한단에 가서, 한단 사람들의 걸음걸이를 배우다가 채 익히기 전에 고향에 돌아오니, 한단의 걸음걸이도 배우지 못하고 원래의 자신의 걸음걸이도 잊어버렸다는 고사에서 비롯된 말. 곧, 본분을 잊고 억지로 남의 흉내를 내면 두 가지 모두 잃는다는 뜻.

汗牛充棟(한우충동) : 실으면 소가 땀을 흘리고, 쌓으면 집 안의 대들보에 찰 정도로 많음. 곧, 썩 많은 장서(藏書)를 가리키는 말.

閑雲野鶴(한운야학) : 하늘에 한가히 떠도는 구름과 들에 절로 나는 학. 곧, 아무 구속

도 없는 한가로운 생활을 말함.

閑中眞味(한중진미) : 한가로운 가운데 깃드는 참다운 맛.

緘口無言(함구무언) : 입을 다물고 아무런 말도 없음.

含憤蓄怨(함분축원) : 분함을 머금고 원망을 쌓음.

含哺鼓腹(함포고복) : 배불리 먹고 배를 두들기며 즐김.

咸興差使(함흥차사) : 한 번 가기만 하면 깜깜소식이란 뜻으로, 심부름꾼이 가서 아무 소식이 없거나 회답이 더디 올 때에 쓰는 말.

偕老同穴(해로동혈) : 부부가 함께 늙고, 죽어서는 한 곳에 묻힌다는 뜻으로, 생사를 같이하는 부부의 사랑의 맹세를 가리킴.

行路難(행로난) : 길을 걷는 어려움. 곧, 세상을 살아 가는 어려움을 비유한 말.

行不由徑(행불유경) : 어떤 일을 할 때, 급하다고 무리를 하지 말고 정당한 방법으로 하라는 말.

行有餘力(행유여력) : 일을 다 하고도 오히려 힘이 남음.

虛心坦懷(허심탄회) : 마음 속의 사념을 없애고, 품은 생각을 털어놓음.

虛張聲勢(허장성세) : 실속은 없이 헛소문과 허세만 떠벌림.

虛虛實實(허허실실) : 꾀나 재주로 적의 실을 피하고, 허점을 이용해 싸움.

軒軒丈夫(헌헌장부) : 외모가 준수하고 쾌활한 남자.

懸河之辯(현하지변) : 거침없이 잘 하는 말.

孑孑單身(혈혈단신) : 의지할 곳 없는 외로운 홀몸.

螢雪之功(형설지공) : 중국 진(晋)나라의 차윤(車胤)이 반딧불로 글을 읽고, 손강(孫康)이 눈〔雪〕 빛으로 글을 읽었다는 고사에서 온 말. 즉, 고생하면서 공부하여 얻은 보람. 고학한 성과.

形勝之國(형승지국) : 지세가 좋아 승리할 만한 자리에 있는 나라.

形勝之地(형승지지) : 경치가 매우 아름다운 땅.

形影相弔(형영상조) : 자기의 몸과 그림자가 서로 불쌍하게 여긴다는 뜻으로, 몹시 외로움을 이름.

狐假虎威(호가호위) : 여우가 범의 위세를 빎. 곧, 남의 권세를 빌려 으스댐을 비유.

糊口之策(호구지책) : 먹고 사는 방책. 糊口策(호구책). 糊口之計(호구지계).

虎尾難放(호미난방) : 위험한 일에 손을 댔다가 이러지도 저러지도 못하는 어려운 경우를 비유한 말.

毫髮不動(호발부동) : 조금도 움직이지 아니함.

虎父犬子(호부견자) : 아버지는 훌륭하나 자식은 그에 따르지 못함을 비유.

胡思亂想(호사난상) : 매우 엉클어 어수선하게 생각함. 또는, 그 생각.

好事多魔(호사다마) : 좋은 일에는 방해가 되는 일이 많음.

虎視眈眈(호시탐탐) : 탐욕스러운 눈빛으로 기회를 노리며 형세를 살핌.

浩然之氣(호연지기) ① 하늘과 땅 사이에 가득 찬 넓고 큰 기운. ② 도의에 뿌리를 박고 공명 정대하여 조금도 부끄러울 바 없는 도덕적 용기.

胡蝶之夢(호접지몽) : 중국의 장자(莊子)가 꿈에 나비가 되어 즐겁게 놀았다는 고사에서 나온 말로, 꿈의 뜻으로 쓰임.

惑世誣民(혹세무민) : 사람들을 어리석게 만들고 세상을 어지럽힘.

惑於後妻(혹어후처) : 후처에게 반해 빠져 버림.

魂飛魄散(혼비백산) : 몹시 놀라 어쩔 줄 몰라함.

昏定晨省(혼정신성) : 아침 저녁으로 부모의 안부를 묻고 지성으로 돌봐 드림.

忽往忽來(홀왕홀래) : 갑자기 가고 오는 일.

忽地風波(홀지풍파) : 갑자기 이는 풍파.

紅爐點雪(홍로점설) : 벌겋게 단 화로에 내리는 점점의 눈. 곧, 큰 일을 함에 있어서 힘이 미약하여 아무런 보람을 얻을 수 없음을 비유한 말. 紅爐上一點雪(홍로상일점설).

弘益人間(홍익인간) : 널리 인간 세계를 이롭게 함.

畫龍點睛(화룡점정) : 용을 그린 뒤 마지막으로 눈알을 그려 넣음. 곧, 무슨 일을 하는

데 가장 중요한 부분을 마치어 완성함을 이름.

花無十日紅(화무십일홍) : 열흘 동안 붉은 꽃이 없음. 곧, 한 번 성한 것은 얼마 못 가서 반드시 쇠해짐. 權不十年(권불십년).

禍福無門(화복무문) : 행복과 불행은 운명적으로 오는 것이 아니라 스스로 선행하고 악행을 함에 따라 받는다는 말.

花爛春盛(화란춘성) : 꽃이 만발하고 봄이 무르익어 한창임.

花容月態(화용월태) : 아름다운 여자의 고운 얼굴과 자태를 이르는 말.

畫中之餅(화중지병) : 그림의 떡. 곧, 아무리 탐이 나도 차지하거나 이용할 수 없음의 비유.

換骨奪胎(환골탈태) : 딴 사람이 된 듯 용모가 환히 트이고 아름다워짐.

鰥寡孤獨(환과고독) : 늙고 아내가 없는 사람, 늙고 남편이 없는 사람, 어리고 어버이 없는 사람. 곧, 외롭고 의지할 곳 없는 처지의 사람을 가리킴.

宦海風波(환해풍파) : 관리들이 겪는 갖가지 험난한 일.

荒唐無稽(황당무계) : 말이 근거가 없고 허황함. 터무니없는 이야기.

悔過自責(회과자책) : 잘못을 뉘우치고 스스로 책망함.

會心之友(회심지우) : 마음이 맞는 벗.

回心向道(회심향도) : 마음을 돌려 바른 길로 들어섬.

會者定離(회자정리) : 만나는 자는 반드시 헤어질 운명에 있음.

橫經問難(횡경문난) : 경서를 옆에 끼고 다니며 어려운 것을 물음.

橫說竪說(횡설수설) : 소리 없이 되는 대로 지껄임.

橫草之功(횡초지공) : 싸움터에 나가 산야를 누비며 용감하게 싸운 공로.

後生可畏(후생가외) : 후배가 부지런히 학문을 닦으면 선배를 능가할 수 있으므로 후배를 두렵게 생각한다는 말.

興盡悲來(흥진비래) : 즐거운 일이 다하면 슬픈 일이 닥쳐 온다는 뜻으로, 세상 일이 돌고 돌아 순환됨을 가리키는 말.